패셔놀로지

사회학으로 시작하는 패션스터디즈 입문

패셔놀로지

사회학으로 시작하는 패션스터디즈 입문

유니야 가와무라 지음

임은혁·권지안·김솔휘·김현정·박소형·범서희·이명선·정수진 옮김

사회평론아카데미

패션놀로지

사회학으로 시작하는 패션스터디즈 입문

2022년 9월 15일 초판 1쇄 펴냄

지은이 유니야 가와무라
옮긴이 임은혁·권지안·김솔휘·김현정·박소형·범서희·이명선·정수진
편집 최세정·이소영·엄귀영·김혜림
표지·본문 디자인 김진운
마케팅 최민규

펴낸이 고하영·권현준
펴낸곳 (주)사회평론아카데미
등록번호 2013-000247(2013년 8월 23일)
전화 02-326-1545
팩스 02-326-1626
주소 03993 서울특별시 마포구 월드컵북로6길 56
이메일 academy@sapyoung.com
홈페이지 www.sapyoung.com
ISBN 979-11-6707-075-3 93600

나의 가족에게

한국어판 서문

Fabion-ology 2판이 한국어로 출간되어 이제 한국 독자도 읽을 수 있다니 몹시 반갑고 기쁘다. 이탈리아, 스웨덴, 러시아, 중국, 튀르키예에 이어 한국어판은 내게 무척 귀중한 판본이다. 나는 사회학적인 관점에서 패션에 대해 시스템적으로 접근하여 패션 산업의 구조적 메커니즘과, 디자이너가 명성과 평판을 쌓고 세계적으로 인정받으며 정당화되는 과정을 분석한다. 이 책은 패션 산업 종사자와 패션 전문가는 물론 사회과학 분야의 모든 학생과 학자들에게 패션과 복식 연구를 소개하는 것을 목적으로 한다.

한국의 패션 산업은 야심만만하게 급속도로 발전하고 확장되어 왔다. 서혜인, 김희진, 계한희, 남노아 같은 창의적이며 재능 있는 디자이너를 배출한 서울은 패션의 지도에서 중요한 패션 중심지로 자리 매김하고 있다. 서울은 또 도쿄와 상하이 등 아시아 지역의 다른 패션 수도와 경쟁하고 있다. 매년 3월과 10월에 열리는 서울 패션 위크는 전 세계로부터 주목받고 있으며 그 존재감이 날로 높아지고 있다. 또 많은 한국 디자이너가 국제 무대 정상에 오르기 시작했다. 잉크EENK, 라이Lie, 두칸Doucan, 분더캄머Wnderkammer 브랜드가 최근의 파리 패션 위크 트라노이 트레이드 쇼Tranoï Trade Show에서 컬렉션을 선보여 비평가들의 찬사와 긍정적인 평가를 받았다. 록Rokh의 황록은 2018년 젊고 새로 전도유망한 신

진 디자이너에게 수여하는 루이뷔통모엣헤네시LVMH특별상을 받았고, 애슐린 박Ashlyn Park과 굼허Goom Heo는 2022년 LVMH 어워드 준결승 무대까지 올랐다. 정영찬은 2017년 영국 패션협회British Fashion Council로부터 국제 패션 쇼케이스상 International Fashion Showcase Award을 받았다. 게다가 한국의 문화체육관광부는 한국의 전통 복식인 한복의 문화적 중요성을 널리 알리고자 2014년 한복진흥센터를 출범하여 비서구 패션 및 복식 연구자들을 고무하고 전망을 밝혀 주었다. 이는 서구의 패션 연구에서는 잊히고 무시되기 일쑤인 분야이다.

이 책이 한국의 저술가와 학자가 패션 산업, 떠오르는 신진 디자이너, 전통 한국 복식에 관해 저술과 연구를 계속할 동기로 작용하길 바란다. 이는 패션과 복식을 연구하는 전 세계 커뮤니티에 크게 기여할 것이다. 그뿐만 아니라 패션 디자인, 패션 비즈니스, 패션 마케팅 분야 등 패션 업계의 전문가로 경력을 쌓고자 하는 모든 한국 학생들에게도 유용하고 유익할 것이라 확신한다.

2022년 7월
뉴욕
유니야 가와무라

옮긴이의 글

패션은 사회와 문화의 다양한 분야에서 관찰되는 광범위한 현상으로, 물질적이거나 비물질적인 형태로 우리 주위를 둘러싸고 있다. 또 패션은 즉각적이고도 직관적인 커뮤니케이션 도구이기도 하다. 이러한 패션을 이론과 실무의 접점으로 이해하는 패션스터디즈Fashion Studies는 패션이 글로벌 산업으로 성장하고 패션에 관한 대중의 관심이 크게 확산되면서 패션에 관한 학문적 관심이 출현한 21세기 전환기에 등장하였다. 아직 국내에서는 다소 생소한 이 학문은 패션을 미적 오브제이자 문화 현상으로, 또 사회적 구성, 제도화된 산업 시스템뿐 아니라 정체성을 표현하는 매체로 연구한다. 이를 위해 패션사 및 패션 이론을 비롯하여 미술과 디자인 연구, 박물관학, 사회학, 문화연구, 영화학과 사진학, 미디어 연구 등 다양한 학문의 접근 방식을 융합적으로 채택한다.

학제 간 연구로서 패션스터디즈의 기원을 찾아가 보면 19세기 후반의 문화, 사회 계급, 모더니티에 관한 사고에서부터 인류학, 예술학, 인문학, 심리학, 사회학 등의 다양한 학문 분야에서 출현했음을 알 수 있다. 이후 1980년대에 영국의 페미니스트 이론가 엘리자베스 윌슨Elizabeth Wilson, 미국의 사회학자 프레드 데이비스Fred Davis 등이 페미니즘, 젠더, 사회 계급, 정체성 이슈 등에 관해 저술하면서 패션스터디즈의 기초를 닦았다. 패션스터디즈

를 학문으로 정립하는 데 크게 이바지한 학술지 『패션 이론Fashion Theory: The Journal of Dress, Body & Culture』도 빼놓을 수 없다. 이 학술지가 창간된 1997년부터 패션스터디즈는 급속히 발전하기 시작하였으며, 지금은 10여 개의 관련 학술지가 발행되고 있다. 현재 영국, 미국, 이탈리아, 스웨덴 등의 여러 대학에 패션스터디즈 석박사 과정이 개설되어 있으며, 점차 학사 과정으로도 확산되는 추세이다.

『패셔놀로지』는 패션스터디즈 중에서도 패션의 사회학 입문서로, 패션의 생산과 유통, 확산, 수용, 채택, 소비 과정에서 나타나는 패션의 사회적 특성을 살펴본다. 이 책은 패션에 관한 사회학적 담론을 바탕으로 패션을 복식과 구분하여 제도화된 시스템으로 규정한다. 이 패션 시스템 내에서 패션의 생산과 전파에 관여하는 디자이너, 에디터, 바이어, 광고주 등 패션 전문가의 역할뿐 아니라 패션을 수용하고 채택하는 소비자의 역할도 살펴본다. 패션이 일단 생산되면 소비되어야 하고, 이 소비가 다시 생산에 영향을 미치기 때문에 소비자의 역할은 점점 더 중요해진다. 나아가 대안적 패션 시스템으로서의 하위문화 패션 그리고 테크놀로지가 패션 시스템에 미치는 영향을 고찰한다. 이 책은 패션스터디즈의 선구적인 저작뿐 아니라 최근의 이슈까지 개괄하고, 패션을 사회학적으로 어떻게 논의해야 하며 현재 어떤 이슈가 제기되고 있는지 살펴본다.

이 책의 번역은 현재 전 세계에서 활발하게 이루어지고 있는 패션스터디즈를 국내에 소개한다는 취지에서 시도되었다. 이 책

이 패션을 전공하는 학생뿐 아니라 패션 디자인 및 패션 비즈니스 연구자, 패션 산업 종사자, 그리고 예술과 문화에 관심이 있는 사회학 분야의 학생 모두에게 유익할 것으로 믿는다.

이 책의 저자 가와무라 교수는 한국어판 서문에서 급속도로 발전하고 확장하고 있는 한국의 패션 산업에 대해 서술하면서 한국의 몇몇 패션 디자이너와 브랜드를 언급했다. 실제로 다수의 한국 패션 디자이너와 패션 브랜드가 세계 무대에서 비평가들의 찬사를 받으며 주목받고 있지만, 거론된 이름들은 저자의 개인적인 관심을 표현한 것으로 보는 것이 좋겠다.

2022년 8월
옮긴이 임은혁

감사의 글

2005년에 출간한 *Fashion-ology: An Introduction to Fashion Studies*의 개정판 작업을 위해 안식년을 허락하고, 2017년 봄 학기 강의의 무게를 덜어 준 뉴욕 주립대학교State University of New York 의 패션 인스티튜트 오브 테크놀로지Fashion Institute of Technology; F.I.T.에 감사의 말씀을 드린다.

F.I.T. 박물관의 관장이자 수석 큐레이터인 밸러리 스틸Valerie Steele, 미네소타 대학교University of Minnesota의 명예 교수인 조앤 아이커Joanne Eicher, 그리고 컬럼비아 대학교Columbia University 박사학위 논문으로 이 책의 초판을 집필할 기회를 준 버그Berg 출판사의 상무 이사이자 블룸즈버리 출판사Bloomsbury Publishing 비주얼 아트 부서의 캐스린 얼Kathryn Earle에게도 감사의 말씀을 드린다. 또한, 이 책을 꾸준히 홍보하고 마케팅하는 애나 라이트Anna Wright와 블룸즈버리 편집팀에도 감사의 말씀을 전한다. 초판은 튀르키예어(2006), 러시아어(2009), 중국어(2009), 스웨덴어(2007), 이탈리아어(2006) 등 5개국 언어로 번역되어 출판되었다. 출판 이후의 예상치 못한 긍정적인 호응과 반응으로 가슴이 벅차올랐다. 개정판에 추가된 부분은 이전 저서인 『패션과 복식 연구 방법론Doing Research in Fashion and Dress』(Bloomsbury 2011), 『일본 하위문화의 패션화 Fashioning Japanese Subcultures』(2012), 『스니커즈: 패션, 젠더, 하위문화

Sneakers: Fashion, Gender, and Subculture』(2016)에서 발췌했다.

작업할 때 힘이 되어 준 F.I.T. 사회과학부의 모든 동료에게 감사드린다. 특히 아끼는 사회학 동료들, 정환 마크 드 종Jung-Whan (Marc) de Jong과 킴벌리 커닝햄Kimberly Cunningham의 우정에 진심으로 감사를 표한다. 언제나 그랬듯 수업을 듣는 학생들은 나의 패션에 대한 개념과 관점을 발전시켜 주는 귀중한 자문역이었다.

원고를 완성하는 동안 편안하고 친근한 분위기와 작업 공간을 제공해 준 도쿄의 긴자허브GinzaHub에도 감사의 말씀을 드린다.

뉴욕에 있는 친구들도 고마웠는데, 로라 시도로위치Laura Sidoro-wicz는 격려를 해 주고 정서적 지지를 보내 주었고, 집필 중 휴식이 필요할 때면 머리를 식힐 수 있도록 언제든 전화와 이메일을 받아 주었다. 가장 필요할 때 정신적 지주가 되어 준 아키 키쿠치Aki Kikuchi에게도 감사한 마음이다.

마지막으로 항상 내 곁을 지켜 주는 가족들, 요야 가와무라Yoya Kawamura, 요코Yoko, 그리고 마야Maya에게 이 책을 바친다. 가족들의 사랑과 지원이 없었다면 지금의 나는 존재하지 않았을 것이다.

2017년 뉴욕과 도쿄에서
유니야 가와무라

차례

1

서론

●

패셔놀로지Fashion-ology는 패션을 연구하는 학문으로, 의복clothing 연구 또는 복식dress 연구와는 다르다. 이는 패션을 의복/복식과는 다른 개념을 가진 독립체로 분리하여 연구할 수 있고 또 그렇게 연구해야 한다는 것을 의미한다. 패셔놀로지는 패션에 대한 사회학적 연구로서 패션을 현상과 관행으로서뿐만 아니라 개념을 생산하는 제도[1]로서 다룬다. 이러한 면에서 패셔놀로지는 예술의 생산 관행과 제도를 연구하는 예술사회학과 유사하다(Wolff 1993: 139). 패셔놀로지도 사람들의 생각 속에 존재하는 패션에 대한 신념이 사회적으로 생산되는 과정을 다루고, 패션은 그 자체로서 본질과 생명력을 가지기 시작했기 때문이다. 의복이 패션으로 불리기 위해서는 전환의 과정을 거쳐야만 한다.

이 책의 초판이 출판된 이후 10여 년간 많은 패션 학자들과 복식 학자들이 단순히 의복의 내용을 분석하는 것에 그치지 않고 패션과 복식을 다양하고 독특한 관점에서 분석하고 조사하기 시작했다. 예를 들어, 크리스토퍼 브루워드Christopher Breward와 데이비드 길버트David Gilbert는 패션 산업과 관련된 다양한 도시에 대한 연구뿐만 아니라 패션과 다소 거리가 있는 뭄바이나 모스크바, 다

카르와 같은 장소에 대한 연구를 『패션의 세계 도시Fashion's World Cities』(2006)라는 책으로 엮어 출간했다. 아녜스 로카모라Agnès Rocamora는 저서인『도시의 패션화: 파리, 패션, 미디어Fashioning the City: Paris, Fashion, and the Media』(2009)에서 파리가 프랑스 미디어를 통해 패션의 중심지로서 명성을 구축해 온 방법과 파리가 당면한 과제에 대해 논하였다. 그 외에 사회과학에서 패션 및 복식 연구 방법론에 대해 면밀히 연구한 학자도 있다. 하이커 젠스Heike Jenss는 문화기술지 및 물질문화 접근법과 같은 명확한 연구 방법을 보여 주는 구체적인 경험적 사례 연구가 포함된『패션스터디즈: 연구 방법, 현장, 관행 Fashion Studies: Research Methods, Sites, and Practices』(2016)을 발간하였다. 맬컴 바너드Malcolm Barnard는『패션 이론: 입문Fashion Theory: An Introduction』(2014)에서, 마리 리겔스 멜키오어Marie Riegels Melchior와 버지타 스벤손Birgitta Svensson은『패션과 박물관: 이론과 실제Fashion and Museums: Theory and Practice』(2014)에서 패션을 이론화하였다.

> 문화기술지 한 사회의 문화에 관한 연구 과정이나 연구 결과를 기록한 산물.

그러나 패션 생산의 논의에서 제도적 요인에 대한 분석은 여전히 부족하다. 이 책은 패션의 생산 및 소비와 의복의 생산 및 소비를 구분하기 위해 생산, 유통, 확산, 수용, 채택 및 소비에서 나타나는 패션의 사회적 특성에 주안점을 두었다. 패션 생산 및 소비는 의복 생산 및 소비와 구분되는 것이기 때문이다. 따라서 패션이 의복 자체에 관한 것이 아니라는 패셔놀로지의 관점에서는 패션의 과정이 연구의 대상이므로 이를 설명하기 위한 시각적 자료가 필요치 않다. 그러나 브레닌크마이어(Brenninkmeyer 1963: 6)

가 지적하듯 의복과 복식은 패션을 형성하는 원료이기에 비물질적 대상인 패션과 물질적 대상인 의복의 연관성을 부정하기 어렵다. 패션은 하나의 신념으로 의복을 통해 나타난다.

패셔놀로지는 뛰어난 디자이너는 천재라는 신화를 무너뜨린다. 패션은 한 명의 개인에 의해서가 아니라 패션의 생산에 참여하는 모든 사람들에 의해 이루어지는 집단 활동이다. 더욱이 어떤 의복의 형태와 사용 방식이 사회에서 많은 사람들에게 수용되고 착용되기 전까지는 패션이나 '유행'이라고 할 수 없다. 사람들은 특정한 스타일의 의복이 널리 퍼져야만 비로소 패션이라고 받아들인다. 한편, 의복은 소비 단계에 도달하기 이전에 패션으로 인식되어야 한다. 사람들은 의복을 입고 있긴 하지만 자신이 입고 소비하는 것이 의복이 아닌 패션이라고 믿거나 믿고 싶어 한다. 이러한 신념은 사회적으로 구축된 패션에 대한 생각에서 비롯되었다. 바로 패션이 단순한 의복 이상의 의미를 지닌다는 생각 말이다.

패션에 대해서는 다양한 견해가 있다. 이어지는 장들에서 패션의 정확한 정의에 대한 견해가 각기 다르다는 것을 알 수 있을 것이다. 우리는 어떤 의견을 받아들여야 할까? 많은 연구자가 의복에서 시작해 패션의 개념을 정립해 나간다. '패션'이라는 단어는 흔히 의복과 외적 스타일을 지칭하는 데 사용된다. 그러나 패션은 우리 삶의 지적 생활과 사회적 생활을 포함해 다양한 영역에 존재한다. '패션'이라는 단어는 다양한 의미로 사용될 수 있다. 우리는 일상 속에서 패션이라는 용어를 막연하고도 모호하게 접하거나 사용하고 있다. 대체로는 의복 패션clothing fashion을 지칭하면

서 말이다. 더욱 구체적 의미에서 패션을 이해하려면 패션과 의복의 차이점을 이해하는 것뿐만 아니라 개념으로서의 패션과 실제와 현상으로서의 의복 패션, 즉 패션의 이 두 가지 의미를 통합하는 것이 필수적이다. 넓은 의미의 개념으로 패션을 해석해야만 사회학적 의미에서 의복 패션이 뜻하는 바를 이해할 수 있다. 패션은 동의어로 자주 사용되는 옷, 의복, 의류와 같은 용어들과는 다른 개념이다. 이러한 용어들이 유형적인 대상을 일컫는 반면 패션은 무형적인 대상을 지칭한다. 패션은 물질적인 생산물이 아닌, 자체적인 내용이 없는 상징물이기에 의복의 특정 품목을 패션으로 정의하려는 것은 무의미하다.

이 책은 사회과학 분야, 그중에서도 특히 예술, 문화, 직업 및 조직의 사회학 분야를 공부하는 학생들에게 패션스터디즈 입문서가 될 것이다. 또한 패션 디자이너와 그 외의 패션 관련 직업군이 거치는 제도적 과정에 대한 이 책의 설명은 패션 디자인과 패션 머천다이징, 마케팅 등과 같은 패션 비즈니스를 연구하는 학생들에게도 유익할 것이다. 패션 디자이너와 그 외의 패션 관련 직업군이 거치는 제도적 과정을 설명하기 때문이다. 패셔놀로지는 패션 업계의 개인적 및 제도적 소셜 네트워크에 대한 연구를 포함한다. 이는 패션 디자이너들이 어떻게 유명해지는지, 또한 그들이 지속적으로 패션 생산의 핵심 위치를 차지하기 위해 어떻게 그 명성을 유지하고 재생산하는지를 명확하게 제시해 이해를 돕는다. 이러한 지식과 정보는 패션 산업에 종사하고자 하는 이에게 특히 의미 있고 유용할 것이다.

fashion-ology

패션이라는 신념을 만들어 내는 패션 시스템의 구조와 구성 요소를 자세히 살펴보기 전에 패션이라는 용어의 어원을 살펴보고 더 나아가 패션의 개념과 현상에 대해 논의하고자 한다. 더불어 패션이 연구 주제로서는 사소하고 시시한 것으로 여겨지나, 또 다른 한편으로는 분석의 타당한 주제로 인식되고 있기에 지지자와 반대자의 견해를 모두 살펴볼 것이다. 이어서 심리학, 인류학 및 역사학과 같은 사회과학에서의 패션, 의복 및 복식에 대한 경험적 연구와 담론을 검토하여, 사회학자[2] 외의 다른 사회과학자들이 연구 주제로서 패션을 어떻게 다루었는지 이해하고 그들의 접근 방식과 패셔놀로지가 공통되는 부분과 구별되는 부분을 살펴볼 것이다.

패션의 어원

'패션'과 '의복'은 동일한 용어로 사용되는 경우가 많으나, 패션은 여러 가지 사회적 의미를 전달하는 반면 의복은 착용하는 것들의 원자재를 포괄적으로 지칭한다. 영어로 패션 또는 프랑스어로 '라 모드la mode'는 패션과 관련되어 자주 언급되는 옷garments, garb, 의복 clothing, 의류 apparel, 복장attire, 의상 costume 등의 다른 용어들과 구분된다.

의복 다음의 두 가지 맥락으로 사용된다. 첫째, '의식주'에서와 같이 미적인 형태보다 인간이 착용하기에 적합한 기능을 우선시하는 맥락. 둘째, 원단을 잘라 몸을 감싸도록 만든 '옷'과 동의어로서 중립적이고 일반적인 맥락.
의류 상품으로서의 옷. 어패럴.
복장 옷차림새.
의상 무대 의상, 시대 의상, 민속 의상 등 일상에서 벗어난out-of-everyday 맥락에서 사용한다.

『반하트 어원 사전The Barnhart Dictionary of Etymology』(1988)에 따르면 스타일, 패션 및 복식 예절이 최초로 기록된 것은 1300년경으로 추정된다. 『20세기 패션 사전Dictionnaire de la mode au XXe siècle』(Remaury 1996)[3]에는 집단적인 복식 예절로서의 패션을 의미하는 프랑스어 *mode*가 1482년에 처음 등장했다고 구체적으로 기재되어 있다. *mode*는 영어의 manner, 프랑스어의 *manière*를 의미하는 *modus*라는 단어에서 유래했다. 영어 단어 fashion은 제작을 뜻하는 라틴어 *facio* 또는 행위를 뜻하는 *factio*에서 유래하였다(Barnard 1996; Brenninkmeyer 1963: 2). 옛 프랑스어에서 *fazon*이 되었다가 중세에 *facon*으로 변했다. 그 후 프랑스어 *façon*과 *façonner*는 '제작' 또는 '특정한 제품이나 형태'를 의미하는 중세 영어 fashion으로 이어졌다. 1489년에 이르러 패션은 현재 사용하는 의미 혹은 특히 사회 상류층의 복식과 생활 방식을 의미하는 전통적인 의미로 사용되었다. 패션을 '의복을 제작하는 특수한 방식'으로 이해하는 사회적 통념이 출현한 것은 16세기 초반이다(Brenninkmeyer 1963: 2).

1901년에 옥스퍼드Oxford의 『역사적 원리로 보는 신 영어사전 New English Dictionary on Historical Principles』에서는 패션이라는 단어를 주로 복식 제작의 행위 또는 과정, 복식 예절, 널리 퍼져 있는 복식 습관, 현재 또는 전통적인 복식 행태 또는 생활 양식으로 정의하였다. '패션'은 특정한 시기에 사회에서 통용되는 복식, 에티켓, 가구 및 말투 등의 방

복식dress 학술적으로는 타투와 같은 신체 변형body modification과 옷과 장신구를 포함한 신체 부착body supplement을 아우르는 개념이다. 특히 인간의 상호작용을 강화하는 비언어적 커뮤니케이션 시스템의 맥락에서 사용하며, 오감을 모두 포함한다.

식으로 정의된다. 약간의 의미 차이가 있으나 모드mode, 스타일style, 보그vogue, 트렌드trend, 룩look, 취향taste, 패드fad, 대유행rage 및 열풍craze과 같은 단어들이 패션의 동의어로 언급된다. 때때로 '스타일'은 패션과 같이 지배적인 복식 기준에 대한 동조를 나타낸다. 반면 '보그'는 특정 패션의 일시적 인기를 뜻한다. 따라서 패션은 본질적으로 결코 정체되거나 고정적이지 않으며 끊임없이 변한다.

바너드의 연구(Barnard 1996)는 패션과 의복, 두 용어를 서로 비교하며 구별을 시도한 소수의 연구 중 하나이다. 바너드는 의복을 패션과 구분하고 각각의 정의, 기

모드 시대의 취미, 기호에 따라 생활이나 의복 양식을 정하는 일시적인 풍속.
스타일 여러 특징의 조합을 통해 어떤 옷이 다른 옷과 구분되는 특징적 외관을 일컫는다. 스타일은 패션과 달리 영속성을 지니며, 개인, 집단, 시대 등을 구분하는 맥락에서 사용한다.
보그 프랑스어로 유행을 뜻하는 말.
트렌드 특정한 시기에 인기 있는 것으로, 유행과 유의어이다.
룩 특징적이고 매력적인 복식이나 패션 이미지를 표현할 때 사용한다.
취향 미학적으로 일정한 감각적 사물에 대해 그 미적 가치를 쾌, 불쾌의 감정과 관련시켜 받아들이거나 판정하는 능력.
패드 비교적 짧은 기간 동안 한정된 좁은 지역에서 유행되는 것.
대유행 단기간 동안 열광적으로 추구하는 유행.
열풍 비교적 단기간에 볼 수 있는 열광적인 유행.

능, 의미를 서술하려 했으나, 종종 두 단어를 동시에 사용한다. 또한 '패션'과 '복식'이라는 단어를 번갈아 사용하는데 이는 패션이 주로 복식과 관련되어 있기 때문이다. 브레닌크마이어(1963: 5) 또한 모드, 의복, 의상 및 스타일을 구분해 정의한다(1963). 그는 모드가 패션의 동의어라고 설명한다. '의복'은 두르거나 착용하는 데 적합한 양모, 모 또는 면으로 짠 펠트나 직물이라는 뜻의 '옷감cloth'에서 유래했다고 설명하였으며 1823년에 '의복'은 특정 직업군이 착용하는 특유의 복식을 의미한다고 하였다. 또한 '의상'은 특정 국가, 계층 또는 시기에 속하는 개인의 복식 또는 복장을 의

미한다고 했다. 패션은 언급된 여러 개념들과 많은 관련성을 가지고 있으므로(Brenninkmeyer 1963), 물질적 대상에만 초점을 맞춘다면 패션을 쉽게 설명하는 것은 불가능하다.

개념과 현상으로서의 패션

패션이란 정확히 무엇인가? 패션이라는 단어는 역사 전반에 걸쳐 의미가 달라지기에 정확한 정의를 내리기 어렵다. 해당 단어의 의미와 중요성은 각 사회 구조에서 사람들의 사회적 관습과 의복 특성에 맞게 변화되어 왔다. 패션을 물질적인 의미의 가치가 부여된 의복 아이템으로 여기면 패션의 개념은 혼란스러워진다. 패션은 의복에 부가적인 가치를 부여하지만, 그 부가가치는 사람들의 상상과 신념 속에서만 존재한다. 패션은 가시적인 의복이 아니며 의복에 포함된 보이지 않는 요소로 구성되어 있다. 브레닌크마이어(1963: 4)는 패션을 특정한 시기에 사회에서 일반적으로 착용된 복식 형태로 정의한다. 이는 특정한 문화적 가치를 수용한 결과이며, 그 문화적 가치는 상대적으로 급격한 변화의 영향 아래 있다.

패션의 개념은 앞서 언급한 용어들 이상의 의미를 갖는다. 패션은 의복에 부가적으로 부여된 패션 소비자를 유혹하는 매력적인 가치를 의미하기 때문이다. 핀켈스타인(Finkelstein 1996)은 소비자들이 '유행하는' 아이템을 구매하면 자신이 이러한 부가가치

fashion-ology

를 얻는다고 믿게 된다는 점을 지적한다. 이와 비슷하게 벨(Bell 1976(1947))은 패션이 의복의 본질적인 가치에서 필수 덕목이며, 패션이 의복에 부가된 가치를 아우르므로 패션이 없이는 의복의 내부적 가치를 인지하기 힘들다고 설득력 있게 주장한다. 그러나 언급된 학자들은 그 가치가 무엇인지는 명확히 밝히지 않는다. 예를 들어 파리는 브랜드로서 분명히 가치가 있지만 학자들이 그 가치가 어떻게 만들어졌는지에 대해서는 밝힌 바가 없다. 이어지는 장에서는 패션의 제도화 과정과 패션 시스템 및 패션 문화가 생성되는 과정에 대해 논할 것이다. 실증적 사례 연구로 패션의 전형인 파리를 예로 들어 설명하고자 한다.

패션의 개념이 역사적으로 변화하면서 패션 현상 또한 변화해왔다. 현상이 존재하지 않으면, 개념은 존재하지 않는다. 15세기의 패션은 19세기, 20세기 패션과는 상당히 달랐다. 15세기에 패션이란 귀족에 의해 독점된 지위의 지표이자 궁정의 특권이었다. 평민들은 감히 패션을 따르지 못했다. 19세기에는 사회생활이 크게 변화하였다(Boucher 1967/1987; Perrot 1994; Roche 1994). 더 이상 귀족만이 단독으로 유행을 이끌지 않았으며 물질적으로 풍족한 부유층의 사회적 위치도 서서히 상승하였다(Perrot 1994; Sombart 1967(1902)). 20세기에 들어 패션은 점점 대중화되었으며, 지위나 계층에 관계없이 모든 사람에게 유행을 따를 권리가 생겼다.

역사적으로 어떤 시기를 논하든 패션의 분명한 본질은 변화이다. 패션 과정은 스타일의 다양성과 변화를 설명한다. 폴히머스(Polhemus 1994; 1996)는 사회 변화 이데올로기와의 연관성, 그리

고 변화가 가능하며 변화가 바람직하게 여겨지는 환경을 강조하였다. 사회 변화와 그 과정에 반감을 가진 이데올로기가 지배적인 사회에는 패션이 존재할 수 없다. 패션은 왜 변화하는 걸까? 아주 단순하고도 흔한 견해는 소비를 조장하려는 의복 제조업체가 음모한 결과가 패션이라고 여기며, 디자이너, 의복 제조사, 사업가야말로 시장을 활성화시켜 거래를 늘리기 위해 새로운 패션을 강요하는 사람들이라고 보는 것이다. 그러나 이런 견해로는 경제적인 측면은 설명할 수 있으나 사회학적인 측면은 설명할 수 없다. 패션 문화의 구축은 소비자가 의복에 쓰는 돈의 액수에 달려 있지 않다. 패션 시스템은 패션에서 스타일 변화를 촉진하고, 패션의 변화가 지속적으로 일어나게 하는 수단을 제공한다.

패션의 또 다른 기본 요소는 양가성이다(Davis 1992; Flugel 1930). 플뤼겔(Flugel 1930)에 따르면 사람들의 복식에 대한 태도는 항상 양가적이다. 한편으로는 장식 욕구, 다른 한편으로는 정숙 또는 체면 그 사이에서 주된 대립이 존재해 왔다. 실제로 복식은 매력에 초점을 맞추는 동시에 정숙함을 지키려는 모순된 두 목표 사이에서 균형을 찾으려 한다. 쾨니히(König 1973)는 패션에 대한 여론의 양가성, 복식에 대한 양면적 태도, 그리고 '소비'에 대해 긍정적이거나 부정적인 평가를 내리는 양가적인 태도를 언급한다. 최근 들어 데이비스(Davis 1992)도 패션의 양가적 특성에 대해 설명한다.

새로움 또한 패션에서는 중요한 부분으로 높이 평가된다. 쾨니히는 열렬한 패션 추종자를 '네오필리아neophilia'(1973: 77)라 지칭

하며, 인류가 가진 새로움에 대한 수용성이
패션 지향적 행동에 어느 정도는 필수적
이라고 설명한다(König 1973: 76). 이와 유
사하게 바르트Barthes는 패션과 새로움을 다음과 같이 연관시키려
한다.

> 의심할 여지없이 패션은 자본주의의 탄생과 함께 문명에
> 등장한 네오마니아neomania 현상에 속한다. 제도적인
> 측면에서만 본다면 새로움은 하나의 구매 가치다. 그러나
> 사회에서 패션의 새로움은 인류학적 기능도 가지고 있다.
> 이는 예측 불가능한 동시에 체계적이고, 보편적이면서도
> 알려지지 않은 양가성에서 비롯된다. (Barthes 1967: 300)

한편 레이버(Laver 1969)는 정신분석의 성감대 이론을 대중화
시켰다. 그는 성감대를 이동시키기 위해 패션에 새로움이 요구된
다는 가정하에 스타일의 변화에 따라 여성 신체의 다른 부위가 강
조된다고 주장한다. 이러한 견해는 패션의 변화로 벌어지는 일들
을 설명하지는 못하지만, 그에게는 패션 자체의 시스템을 설명하
는 이론이었다. 그러나 이 책에서 다루는 패션에 대한 관점과는
매우 다르다.

쾨니히(1973: 76)가 지적했듯이, 패션이라는 주제는 항상 그 시
대를 표명하지만, 일종의 통제된 행동으로 나타나는 패션의 구조
적인 형태는 패션이 무엇인지 결정하는 특정한 항수恒數를 포함한

네오필리아 새로움과 변화에
대한 애정 또는 집착. 유사한 말로
'네오마니아'도 있다.

다. 패션은 변화와 새로움이라는 두 가지 특성을 항상 내포한다. 패셔놀로지는 어떻게 제도가 이런 스타일의 변화를 정기적으로 촉진하고 통제하여 새로움을 창조해 내는지를 설명한다. 패션의 내용인 의복은 지속적으로 변화하지만 패션은 하나의 형태로서 패션 도시 안에서 변함없이 존재한다.

패션의 지지자와 반대자

패션에 관한 연구는 최근 들어 시작되었다. 사회과학자들을 비롯한 여러 학자들은 패션을 적합한 연구 주제로 여기지 않았다. 19세기 전반기에 철학자와 윤리학자가 패션이라는 주제를 빈번하게 다루었으며, 패션에 대한 비판에는 늘 윤리적인 비판이 수반되었다(König 1973: 31). 처음부터 패션을 지지하는 사람들이 있기는 했으나 패션에 강력하게 반대하는 사람들도 있었다. 복식은 정치경제학자들과 행정관들에게 애물단지였다. 패션은 사회 상류층의 특권이었고, 나머지 사람들은 지역적인 의상을 착용했다. 그러나 지역적 의상은 변화가 매우 느려 거의 눈에 띄지 않았다. 패션은 사치로 비난받았으며, 신분에 맞는 의복을 착용하지 않으면 계급 구분이 어려웠다(Bell 1976(1947): 23).

패션이 점점 더 빠르게 변화하면서 패션이라는 화제에 대한 관심이 높아졌다. 19세기 산업화로 빠르고 저렴하게 새로운 패션을 생산해 내는 수단이 개발되면서 패션의 급속한 변화가 시작되

었다. 서구의 사회 구조는 18세기와 19세기에 큰 변화를 겪었다. 인구가 증가하고 생산성이 높아졌으며, 분업이 증가함에 따라 화폐 경제가 발전하였다. 또한 기술이 개선되고 무역이 확대되었으며 계층 이동이 가능해졌다. 이러한 요인이 아니었다면 인구 전체를 대상으로 하는 패션은 가능하지 않았을 것이다. 또한 패션 현상이 더욱 대중화되면서 패션에 대한 사람들의 인식이 변화되었다.

지적 논의 주제로서의 패션

프랑스 철학자 장 자크 루소Jean-Jacques Rousseau(1712-80)는 사치luxury에 반대했다.『학문과 예술에 대하여Discours sur les sciences et les arts』(1750)에서 루소는 예술이 도덕과 사고에 부정적 효과를 끼친다는 이론을 구체화한다. 그에게 패션은 미덕을 파괴하고 악의를 감추는 것이다. 루소는 도덕적 해체와 사치는 필연적으로 취향의 타락을 초래한다고 말한다. 또한 그는 상류 사회와 혐오스러운 사치, 위선의 세계에 기여하는 상류 사회의 예술과 과학에 대해 공공연하게 비평한다. 그는 소박한 삶을 지향했다. 1831년 영국 작가 토머스 칼라일Thomas Carlyle은 의복에 관한 철학서인『의복철학Sartor Resartus』을 저술했다. 그 당시 의복은 연구 대상으로 진지하게 여겨지지 않았으며, 중대하게 고려할 가치가 없는 경박하고 여성적인 영역에 속했다. 의복은 사치와 부도덕을 비웃고 비난하는 학계에서만 언급되었다.

반면에 프랑스 작가 오노레 드 발자크Honoré de Balzac(1799-1850)

는 품행과 장신구(넥타이를 매는 방법, 신발을 손질하는 방법, 즐기는 시가의 종류 또는 지팡이를 잡는 방법 등)가 주는 아주 미묘한 차이의 중요성을 몸소 경험하고, 부르주아 소비자들이 이런 것들을 얼마나 중시하는지 이해했다. 스타일에서 미묘한 디테일은 사회적 지위를 나타내는 중요한 지표로 이해되었다(Williams 1982: 52). 이와 마찬가지로 프랑스 시인 샤를 보들레르Baudelaire(1821-67)는 예술과 패션의 차이, 현대 여성과 패션, 그리고 '댄디dandy'의 개념에 대해 지적으로 탐구했다. 보들레르는 이상적인 누드보다 현대적 복식을 착용한 아름다운 여성을 관찰하는 즐거움에 대해 언급했다. 프랑스 시인 스테판 말라르메Stéphane Mallarmé(1842-98) 또한 패션의 지지자였으며 의복, 패션 및 여행에 대한 논평을 싣는 패션 저널 『라 데르니에르 모드La Dernière Mode』의 편집자가 되었다.

하지만 사회과학 분야에서 패션이나 의복은 결코 인기 있는 연구 주제가 아니었다. 대부분의 패션 저술가들은 자신의 책 서문에서 패션이 학문적 주제로서는 평가 절하되어 왔음을 언급한다. 필자도 예외가 아니다. 니쎈과 브라이든(Niessen and Brydon 1988)은 다음과 같이 말한다.

> 오랫동안 패션과 의복은 학문적으로 언급할 수 없는
> 주제였다. 사회 분석가들이 사람들이 의복을 착용하고,
> 자신의 몸을 장식하고, 몸을 통해 표현하고 수행하는 방식의
> 영향력을 인정하기를 꺼렸기 때문이다. 학계의 관습적
> 장벽이 무너진 최근에서야 패션과 의복 문제에 대한 논의가

심도 있게 이루어졌고 신뢰할 수 있는 것으로 받아들여졌다.
(Niessen and Brydon 1988: ix-x)

이와 비슷하게 리포베츠키(Lipovetsky 1994) 또한 패션이라는
주제가 학문 분야에서 평가 절하된 이유를 설명한다.

> 지식인들 사이에서 패션은 인기 없는 주제이다. … 패션은
> 박물관에서는 환영받지만 진지하게 지적으로 몰두하기에는
> 한계가 있다. 패션은 스트리트, 산업 및 미디어 등 어디에서나
> 등장하지만 사상가들의 이론적 연구는 사실상 설 곳이 없다.
> 존재론적으로나 사회적으로 열등한 영역으로 여겨지기에
> 패션은 문제시되지 않고 조사할 가치가 없는 것이다. 이러한
> 태도는 패션을 피상적인 주제로 만들어 패션에의 개념적
> 접근을 방해한다. (1994: 3-4)

패션 전문가조차도 패션이 정확하게 무엇인지 설명하기가 어
렵다. 복식사는 이따금 이성 및 분석과는 무관하게 여겨진다(Ri-
beiro 1995: 3). 윌슨(Wilson 1985)은 패션을 설명하는 것이 얼마나
복잡한지에 대해 다음과 같이 서술한다.

> 단순 묘사를 제외한 패션에 대한 글을 쓸 때, 패션의 의미에
> 반영된 무한 퇴행과 이해하기 어려운 이중적 허세에 대해
> 정확히 서술하기란 어렵다. 패션은 사회사 용어나 때로는

심리학 용어 또는 경제 용어로 종종
지나치게 단순하게 설명된다. 하나의
편향된 이론적 관점에 기반한 설명은
지나치게 단순하여 불충분하다. (Wilson 1985: 10)

페티시즘 패션에서 페티시즘은 특정 복식 아이템이나 소재 등을 통해 시각적이나 촉각적인 감각을 자극하며 만족을 얻는 것을 말한다.

니센과 브라이든은 복식과 패션 연구의 발전을 다음과 같이 설명한다.

> 이론적인 진보로 물질문화와 사회형태 사이의 상호연관성이
> 드러나면서, 실증주의적인 전통에 기반한 사회심리학자,
> 의복 및 예술사학자, 민속학자, 사회학자의 초기 저술이
> 패션 연구의 세부적인 체계를 세웠다. 사회 분석은 한결같이
> 패션을 규탄했다. 페미니스트들은 여성을 속박하고 옭아매는
> 의복에 내재된 성의 역학관계와 성적 억압을 비판했다.
> 그리고 마르크스주의자들은 패션의 페티시즘과 과시적 소비
> 이데올로기를 비판했으며, 심리학자들은 패션에 대한 집착을
> 병적인 것으로 취급했다. 그러나 1950년대와 1960년대에
> 접어들면서 서서히 다양한 분야의 저술가들[4]이 신체 장식에
> 관한 생각과 행동을 인지하는 사람들에 대한 이론적인 비중을
> 높이기 시작했다. (Niessen and Brydon 1998: x-xi)

패션의 여성화

사회 현상으로서의 패션이 부질없는 것으로 취급되는 주된 이

유는 그 현상이 외양 및 여성과 연관되어 있기 때문이다. 패션은 끊임없이 변화하고, 내용이 없으며, 외형적 장식으로만 활용되며, 지적 요소가 없는 것으로 여겨지기에 비합리적인 것으로 인식된다. 초기 패션 이론가 지멜(Simmel 1957(1904))과 베블런(Veblen 1957(1899))은 패션의 개념을 여성의 사회적 위치와 연관시켰다. 여성은 문화적으로 눈에 띄지 않을 때조차 눈요깃감이 되곤 했다고 지적했다. 일부 학자들은 계층에 기반을 둔 사회 구조에서 패션이 여성들에게 낮은 지위에 대한 보상이었다고 주장하였다 (Simmel 1957(1904); Veblen 1957(1899)). 아내와 딸들이 점점 더 간접적인 과시의 수단이 되었고, 부르주아 남성의 부와 명성은 '숙녀다움'을 끊임없이 강요받는 아내와 딸들의 우아함을 통해 과시되었다(Veblen 1957(1899)).

　패션이 항상 성별을 반영하는 현상은 아니었다. 18세기까지 남성과 여성 모두 화려한 복식을 착용하였다. 복식사학자들은 19세기 이전의 엘리트 집단 내 복식의 성별 차이는 그 이후만큼 심하지 않았다고 주장한다. 귀족 남성과 여성 그리고 그들을 모방하는 상류 부르주아 계급은 레이스, 다채로운 벨벳, 고급 실크 등 풍요로워 보이는 것을 선호했으며, 과도하게 장식된 신발, 헤어스타일, 가발 및 로코코 장식의 모자를 착용하고 향기 나는 파우더, 루즈 그리고 그 외의 화장품을 사치스럽게 사용했다(Davis 1992). 분홍색 실크 슈트, 금은 자수 그리고 보석은 지극히 남성적인 것으로 여겨졌다(Steele 1988). 복식은 계급의 기표였고, 사회적 지위가 높을수록 복식이 화려해졌다. 즉, 패션은 여성에게 국한된 것이

아니었다. 19세기에 이르러 패션이 여성화 되었으며(Hunt 1996), 복식에서 성별 차이의 표현은 사회 계층의 표현보다 더 강력해졌다.

패션의 여성화와 더불어 남성성에서의 뚜렷한 변화로 모더니티modernity를 들 수 있다. 18세기 말 부르주아 남성은 "남성의 위대한 포기the great masculine renunciation"라고 불리는 시기를 겪었으며, 플뤼겔은 이를 "복식사에서 가장 주목할 만한 사건"이라고 묘사한다(1930: 111). 남성은 여러 가지 형태의 밝고 화려한 장식을 착용할 권리를 포기했으며, 장식은 전적으로 여성을 위한 것으로 남겨두었다. 엘리트 남성은 아름다울 권리를 포기하고 오직 실용적인 것만을 추구했다. 오늘날 산업화 이후의 사회에서 남성적인 의복 아이템의 의미는 비즈니스 및 레저 환경과 같은 다양한 맥락에서 차이를 보인다. 이는 남성이 여성보다 직업 영역과 더 밀접하기 때문이다. 크레인(Crane 2000)은 오늘날 여성의 의복 행동은 하나로 분류되는 반면 남성의 의복 행동에는 연령에 따른 세분화가 존재한다고 주장한다. 또한 연령에 따라 세분화되는 현대의 문화에서 의복을 통한 비직업적 정체성의 포스트모던한 표현은 젊은 층과 성적 및 인종적 소수자들에게서 강하게 드러난다고 주장한다. 그 구성원이 스스로 지배 문화[5]에 대해 주변적이거나 예외적이라고 바라보기 때문이다. 남성복 디자이너 패션이 수용 가능한 남성의 성적 표현의 범위를 확장하려 함에도 불구하고 여성 패션과 남성 패션 사이에는 젠더의 구분이 존재한다. 여성 패션은 패션의

fasbion-ology

중요한 두 가지 특징인 새로움과 변화로 구성되는 반면에, 많은 회사에서 '비즈니스 캐주얼' 드레스 코드를 시행함에 따라 레저복이 점차 전통적 비즈니스 복장을 대체하고 있긴 하지만 여전히 대다수의 남성들은 직장에서 보수적인 의복을 착용한다. 전통적 남성 의복 스타일은 정체되어 패션 영역에서 입지가 좁아졌다.

따라서 남성은 주로 자신의 직업으로 규정되는 반면 여성의 사회적 역할은 종종 패션에 대한 관심과 아름다움에 대한 집착이라는 틀 안에서 논의된다.

패션에 반대하는 여성

페미니스트 학자와 작가는 패션이나 유행을 따르는 사람들에게 매우 큰 반감을 가지고 있었다. 18세기 후반 메리 울스턴크래프트Mary Wollstoncraft는 자기 장식self-adornment에 대한 과도한 관심이 지성의 감퇴와 경박함을 의미한다고 보고(Ribeiro 1995: 3) 다음과 같이 언급했다. "패션에서 풍기는 분위기는 노예의 낙인에 지나지 않는다. … 많은 젊은이들이 간절하게 얻기를 열망하는 패션은 취향과 독창성 없이 옛것을 모방한 현대적 복제품과 같다. 패션에서 영혼은 배제되고 특성이라고 볼만한 어떤 것도 없다."(Wollstonecraft 1792: 220)

핀켈스타인은 페미니스트의 관점에서 패션이 어떻게 인식되는지 다음과 같이 설명한다.

페미니스트적 해석에서는 패션이 종종 정치나 경제와 같은

실제적인 사회 문제로부터 여성들의 주의를 돌리기 위한
일종의 음모로 묘사되었다. 패션은 남성들이 전문적인 관심과
노력을 기울이지 않는 활동에 여성의 시간과 돈을 지출하게
만들기에 여성을 열등한 사회 계층으로 가두는 장치로
여겨졌다. 패션은 자기도취를 강화하여 여성의 사회적,
문화적, 지적 시야를 축소시킨다. (Finkelstein 1996: 56)

따라서 현대 페미니스트들에게는 여성의 외양 appearance에 대
한 관심을 비롯해 여성 해방과 여성 사이의 관계가 매우 중요하다
(Brownmiller 1984; Tseelon 1995). 외양은 여성의 사회적 지위를 규
정하고, 여성들이 스스로에 대해 생각하는 방식에도 영향을 미친
다. 복식과 개인의 치장에 대한 태도를 둘러싼 페미니스트적 논쟁
에서 유행하는 복식은 종종 여성 억압의 일부로 해석된다. 복식과
신체적인 외양에 대한 관심은 억압적이며, 여성의 의복에 대한 애
정은 일종의 '허위의식'[6]이다(Tseelon 1995). 패션이나 미에 대한
페미니스트의 지배적인 관점에서 패션은 여성이 남성 중심 사회
에서 남성들이 설정한 미의 표준에 도달하고자 하는 욕망으로부
터 비롯된다고 본다.

복식에서 패션에 대한 헌신은 타고난 여성의 불가항력적인
약점으로 부각되었다. 이러한 견해는 소재, 장식 및 구조에서 남
성복과 여성복의 구분이 더욱 뚜렷해진 19세기에 더욱 강화되었
다. 이 시기의 우아한 남성복도 실제로는 복잡하고 부담스러우며
불편했다. 그러나 겉으로는 한층 더 차분하고 추상적으로 보였

fasbion-ology

다. 여성복은 극도로 표현적이고 매우 의도적으로 장식되어 이목을 끌었다(Hollander 1980: 360). 따라서 윌슨은 다음과 같이 명시한다.

> 오늘날뿐만 아니라 그 이전에도 페미니스트들에게
> 패션은 우려의 근원이었다. 페미니스트 이론은 곧 젠더의
> 이론화였다. 그리고 알려진 거의 모든 사회에서 젠더의
> 구분은 여성에게 종속적인 지위를 부여한다. 페미니즘에서는
> 유행하는 복식과 자아의 미화를 관습적으로 종속성의
> 표현으로 인식한다. 이와 같이 패션과 화장품은 명백히
> 여성을 억압 속에 고착시킨다. (Wilson 1985: 13)

크레이크(Craik 1994: 44)는 서구 패션은 여성다움의 방식에 매몰되어 왔다고 지적하면서, 여성은 18세기부터 여성적인 자질을 달성하려 매진해 왔다고 했다. 크레이크는 복식과 장식의 테크닉을 문화를 형성하는 과정에서 젠더를 표현하는 패션 시스템이라고 본다. 이러한 현상은 서구 세계에 국한되지 않는 전 세계적 현상일 것이다.

패션을 지지하는 여성

앞선 견해와는 대조적으로 정체성의 붕괴가 발견되는 포스트모던적 해석에서는 패션이 여성의 억압에 아무런 역할을 하지 않으며, 여성과 패션의 연관성을 긍정적으로 바라보고 있다. 윌슨은

다음과 같이 설명한다.

> 현대 패션은 '착용자의 외적 정체성'을 변화시킴으로써
> 이분법적인 자연/문화의 구분을 거부한다. 우리 시대의
> 패션은 착용자의 외적 정체성을 변화시킴으로써 모든
> 본질주의적 요소를 제거한다. 본질주의적 이데올로기는
> 여성에게 억압적이었으므로 이는 틀림없이 여성들에게
> 희소식이다. 패션은 이따금 장난스럽게 젠더의 경계를
> 넘나들며 고정관념을 뒤집고 여성다움이라는 가면을 벗겨
> 낸다. (Wilson 1994: 187)

여성은 패션을 도구로 하여 자연에서 문화로 옮겨 간다. 패션은 권력의 원천이므로, 패션과 미에 집중하는 것을 여성 스스로 통제하는 한 이는 페미니스트적인 것일 수 있다. 문제가 되는 것은 그 통제의 자율권이 남성에게 넘어가는 것이다. 패션과 페미니즘 사이의 갈등은 해결되지 않고 계속 진행 중인 문제이므로 추가적인 심층 연구가 필요하다.

나아가, 패션을 사회학적 개념으로 이해하는 데에는 한계가 있으므로 패션에 관한 젠더화된 시각으로부터 벗어날 필요가 있다. 패션을 더 큰 범주의 사회 시스템에 포함시키고 패션이 왜 그 특정한 시스템에 존재하는지 고찰해야 한다. 패션의 여성화는 유럽 귀족의 쇠퇴와 그에 따른 부르주아의 지위 상승과 관련이 있는데, 이는 프랑스 혁명으로 가속화되었지만 1789년 이전부터 이미

fashion-ology

상당히 진행되었다(Hunt 1996). 근면, 냉철함, 검소함 및 개인의 경제적 출세와 같은 개신교적 가치들이 유럽 사회의 구조적 변화에서 두드러지게 나타났다(Weber 1947). 남성과 여성 복식이 확연하게 구분되는 것은 착용한 의복에 그러한 부르주아의 태도가 반영된 결과라 할 수 있다(Davis 1992). 따라서 패션이나 의복 패션을 사회학적 주제로 분석하기 위해서는 사회 변화와 함께 사회적 맥락을 고려해야 한다. 리포베츠키(1994)는 패션은 하찮고 덧없는 '모순적' 대상이므로 패션 연구에는 새로운 자극과 질문이 필요하다고 가정한다. 이는 패션에 관한 이론적 논쟁에 좋은 자극이 된다. 패션은 사회적으로는 사소해 보일 수 있지만 사회학적으로는 결코 사소하지 않다. 패션은 사회 구조를 집합적으로 결정하는 수많은 영향력의 산물이다.

다음 장에서 패션에 대한 사회학적 연구를 논하기 전에 우선 심리학, 사회심리학, 역사, 미술사, 문화 인류학 및 경제학 등의 사회과학 분야에서 패션을 다룬 다양한 연구들을 살펴보겠다.

사회과학에서의 패션 연구

시스템으로서의 패션의 개념을 자세히 설명하기 전에, 사회과학 분야의 패션 연구와 그 분야에서 패션이나 의복을 분석하기 위해 활용한 연구 방법을 알아보겠다. 패션은 분석 단위를 정확하게 설정하지 않으면 측정 및 연구가 매우 어렵다.

로치-히긴스와 아이커(Roach-Higgins and Eicher 1973: 26-7)에 따르면 사회과학자들은 최근에 들어서야 복식과 패션에 관심을 갖기 시작했다. 1920년대 후반과 30년대에 복식의 심리적, 사회적, 문화적 의미를 다룬 출판물에 대한 관심이 급증했는데, 이러한 관심은 의심할 여지없이 그 당시 여성의 복식[7]에 나타난 전통과의 전면적이고 극단적인 단절과 관련이 있다(Roach-Higgins and Eicher 1973: 29-30).

의복 행동을 비롯한 개인과 집단행동을 자극하는 동기에 관한 연구에 흥미를 가진 사회학자들과 심리학자들은 점차 패션에 관심을 갖게 되었다. 일찍이 1876년에 사회학자 허버트 스펜서Herbert Spencer는 당시 사회에서 패션이 수행한 역할에 대해 연구했다. 사회 구조가 변화하는 시대에 살았던 스펜서는 패션을 사회 진화의 한 부분으로 보았다. 1904년 사회 현상의 이원론적 측면에 관한 전문가인 지멜은 패션을 모방과 차별화의 욕망으로 보았으며, 섬너(Sumner 1940(1906)), 타르드(Tarde 1903), 퇴니에스(Tönnies 1963(1887)), 베블런(1957(1899))을 비롯한 많은 사회학자들과 사회과학자들도 지멜의 견해를 따랐다. 패션에 대한 사회학적 담론과 실증적 연구는 다음 장에서 면밀하게 논의할 것이다.

사회학자들이 집단행동에서 패션을 지배하는 동기를 찾아냈던 반면 심리학적으로 접근한 연구자들은 종종 패션 현상이 본능에 의한 것이라고 주장했다. 심리학자들은 동기 부여, 학습 및 인지 등의 기본 개념에 관심을 기울이며, 많은 의복 행동이 본질적으로 심리적인 것이라고 주장한다. 연구의 틀로서 심리학을 적

fashion-ology

용한다면 의복은 성격이나 자아의 밀접한 부분으로 볼 수 있다 (Horn and Gurel 1975: 2). 헐록Hurlock은 의복이 얼마나 몸과 밀접한 지를 설명한다. "우리는 의복을 우리 몸의 일부로 생각하는 경향이 있다. 그리하여 의복은 우리가 가진 그 어떤 소유물보다 더 우리 자신의 일부로서 사용되는 경향이 있다. … 의복의 끊임없는 변화에도 불구하고 이 친숙한 물질적 소유로부터 우리 자신을 분리시키는 것은 불가능하다."(Hurlock 1929: 44)

심리학이 개인의 행동에 대한 연구이고 사회학이 집단행동에 관한 연구라면, 이 두 학문 사이에 중복되는 영역에 속하는 주제는 제3의 학문 분야인 사회심리학을 구성한다. 로스(Ross 1908)는 집단행동을 초래하는 집합 행동의 전염성에 대해 논한다. 그리고 라이언(Ryan 1966)은 다양한 이론적 전제를 바탕으로 연구 결과를 조직화하여 일반적인 사회심리학적 의미에 따라 분류한다. 혼과 구렐(Horn and Gurel 1975)은 다음과 같이 설명한다.

> 사회심리학적 연구뿐만 아니라 의복 행동 분석에 관한 초기 연구에서 발견되는 합의점에 따르면 의복은 개인에게 매우 중요한 상징이라는 것을 알 수 있다. 비언어적 언어로서 의복은 타인에게 사회적 지위, 직업, 역할, 자신감, 지능, 동조성, 개성 및 기타 성격적 특성에 대한 인상을 심어 준다.
> (Horn and Gurel 1975: 2)

바너드는 의사소통으로서의 패션과 의복에 대해 이와 유사한

접근 방식을 취한다.

> 사람들이 착용하는 것에는 특별하거나 중요한 의미가
> 있다. 그것은 패션과 의복이 어떠한 의미를 가지는지, 그
> 의미는 어떻게 만들어지거나 생산되는지 그리고 패션과
> 의복이 어떻게 그 의미를 전달하는지를 보여 준다. …
> 패션과 마찬가지로 그 의미는 정적이거나 고정적이지
> 않았다. … '패션'이라는 용어의 등장도 맥락의 산물이며
> 어떤 시기에는 패션으로 기능하던 아이템이 다른 시기에는
> 의복이나 안티패션으로 바뀔 수 있다는 점에서 용어의 사용도
> 정적이거나 고정적이지 않았다. (Barnard 1996: 171)

반면 랭그너(Langner 1959)는 알프레트 아들러Alfred Adler의 정
신 분석 이론에 관한 연구를 바탕으로 복식을 열등감과 우월감의
개념으로 설명한다.

전통적으로 패션 또는 의복에 관한 연구는 미술사의 일부로서
세부적인 것에 주의를 기울이는 연구 방법을 취해 왔다. 가구, 회
화 및 도자기 연구와 마찬가지로 연구의 중점은 의상의 정확한 연
대 및 '출처' 확인, 의복의 실제 제작 과정을 이해하는 데에 있었
다(Wilson 1985: 48). 부셰(Boucher 1987(1967)), 대븐포트(Davenport
1952), 홀랜더(Hollander 1993, 1994), 스틸(Steele 1985, 1988, 1991)
을 비롯한 역사학자들과 미술사학자들은 오랜 기간에 걸쳐 의복
과 복식을 관찰하여 반복되는 규칙과 변이를 밝혀냈으며 의복과

fasbion-ology

복식의 문화적 의미를 해독했다. 1800년 이전에 관해서는 정확히 알려진 바가 없는 등 150년 전의 자료는 매우 적어서 이러한

비교문화적인 연구 문화와 문화의 비교를 통해 인류의 다양성과 차이점에 대해 연구하는 분야.

연구는 수행하기가 매우 어렵다(Roach-Higgins and Eicher 1973). 그 이후는 주로 파리에서 전 세계 다른 지역으로 보낸 초기의 패션 잡지, 패션 일러스트레이션 및 패션 인형 등 풍부한 자료가 남아 있다.

문화인류학자들은 전통 사회와 비산업화 사회의 복식에 관한 비교문화적인 연구를 하였다. 그들은 의복을 활용한 정숙성의 표현은 문화에 의해 결정되며, 천성적으로 본능에 따른 것이 아니라 개인에 의해 학습된 것이라고 설명한다. 사람들이 몸을 감싸거나 장식하는 다양한 동기 중 하나로 정숙성을 들 수 있다. 그 외의 동기로는 신체 보호와 비정숙성, 장식 등이 있다.

좀바르트(Sombart 1967(1902)), 나이스트롬(Nystrom 1928), 안스팍(Anspach 1967)을 비롯한 일부 학자들은 경제적인 관점에서 패션에 접근한다. 좀바르트는 패션과 경제를 연관시켜 "패션은 자본주의의 총아"라고 언급했다(1967(1902)). 그는 패션 생산에서 소비자의 그 어떤 역할도 인정하지 않았으며, 생산자가 패션을 형성하고 소비자는 그들에게 제공된 것을 수용한다고 하였다. 나이스트롬(1928)은 패션의 원인, 패션 사이클, 패션 트렌드 및 예측을 연구한 반면, 안스팍(1967)은 상품으로서의 의복에 중점을 둔다.

대다수의 패션에 관한 연구에서 분석의 단위는 의복과 복식이며, 어떠한 학자도 의복으로부터 패션을, 혹은 패션으로부터 의복

을 구별하지 않았다. 패셔놀로지에서는 이를 명확하게 구별하고
자 한다.

증거로서의 시각자료 사용

복식과 패션을 연구하기 위해 다양한 유형의 시각적 기록이
사용되고 있다. 패션 연구자 중 특히 착용자의 관점에서 패션을
연구하는 미술사학자들은 실물 옷을 관찰한다. 패션은 시각 문화
의 일종으로 일러스트레이션, 회화 및 사진을 통해 활발하게 연구
되고 있다. 패션사학자들(Steele 1985; Hollander 1993)은 수백, 수천
년 전에는 무엇을 어떠한 방법으로 착용했는지를 조사하기 위해
정기 간행물, 카탈로그, 광고, 팸플릿, 회화와 같은 역사적 자료를
증거 자료로 사용한다.

로치-히긴스와 아이커는 과거에 복식이 얼마나 다양한 형태
로 기록되었는지를 다음과 같이 설명한다.

> 조각, 회화 및 도자기 등은 … 고대에서부터 이어져 온
> 시각적 표현들을 보여 준다. 의상 유물을 비롯하여 그림이
> 그려진 옷감과 복식을 표현한 일러스트레이션 등의 자료는
> 16세기경의 것부터 남아 있다. … 복식사는 이러한 여러
> 출처의 자료들을 요약한다. 현대 복식사는 실물과 종종
> 그 색상까지 담은 사진을 사용하여 더욱 더 정확해졌다. …
> 현대 복식 아이템들은 쉽게 구할 수 있었던 반면
> 유물은 대부분 파괴되고 손상되어 제한이 있었다. 의상

일러스트레이션이나 패션 일러스트레이션 또한 사용되었다.
(Roach-Higgins and Eicher 1973: 11-7)

19세기 후반 이전의 시각적 정보로는, 원시인들이 동굴에 새긴 벽화를 비롯하여 수많은 후손들이 다양한 사물의 표면에 인간의 외양을 표현한 기록들뿐만 아니라 조각가들이 점토, 목재, 상아 및 돌덩어리로 인체를 형상화한 작품들까지 활용되었다 (Roach-Higgins and Eicher 1973: 6-8; Taylor 2002).

문헌 자료의 경우, 패션과 복식 연구에서 전적으로 의존하기는 어려우나 보조 자료로 활용할 수 있다. 예술가들은 시각적으로 정확한 표현을 피하기도 하므로 그 작품의 정확성은 다른 자료를 함께 보며 검토할 필요가 있다. 검토를 위한 방편으로 일기, 여행기와 탐험기, 카탈로그, 전기, 소설, 회고록, 수필, 풍자 문학, 역사서와 철학서, 예절과 품행 지침서 등에 나타난 해당 시대의 복식 착용 방식의 묘사와 해설을 참조할 수 있다(Taylor 2002). 종교서는 작성된 목적이 달라 그 자체로는 패션과 아무런 관련이 없지만 복식에 관해서는 양질의 정보 자료가 될 수 있다. 이러한 문헌 형태의 증거는 시각적 표현의 진위를 검증하며, 혹여 대상에 대한 편견을 담고 있더라도 당대의 시대적 배경에서의 복식의 의미를 설명하는 정보를 제공한다(Roach-Higgins and Eicher 1973: 15).

양적 연구 방법

앞 절에서 논의한 질적 연구 방법과는 달리, 의복과 패션을 연

구하는 일반적인 방법은 아니지만 일부 학자들은 다양한 잡지에 실린 옷을 양적으로 측정하려 시도했다. 미국의 인류학자 크로버 Kroeber(1919)는 거의 최초로 패션에 관한 양적 연구를 수행하였다. 크로버는 1844년부터 1919년까지의 패션 잡지와 저널을 참고하여 특정 시기의 패션의 변화에 대한 일련의 측정값을 제시하여 패션의 진행 과정과 사이클을 연구했다. 그는 드레스의 길이 4군데와 폭 4군데, 총 8군데의 치수를 쟀다. 크로버는 여성의 실크 이브닝드레스에 초점을 맞추었는데, 그에 따르면 실크 이브닝드레스는 한 세기 이상 격식을 갖추기 위해 착용되었다. 실측 수치는 신장에 대한 총 길이의 백분율로 변환되었다. 그다음 연도별로 각 측정치 백분율의 평균값을 구했다. 이로써 크로버는 패션의 디테일이 일반적인 패션 트렌드보다 더 자주 바뀐다는 결론을 내렸다.

이와 유사하게 영(Young 1966(1939))은 패션 잡지에서 입수한 자료를 양적 연구 방법을 통해 분석하였다. 패션 변화는 본질적으로 순환적이며 역사적 사건, 사상, 이상 혹은 예술적 시기와는 무관하다는 것이 연구의 요지이다. 영은 1760년에서 1937년까지 착용된 가장 '전형적인' 복식을 일련의 연도별 일러스트레이션으로 제시하였다. 특정한 연도의 전형적인 패션을 선정하기 위해, 해당 연도의 패션 잡지에서 낮 동안 착용하는 외출복이 그려진 50개의 일러스트레이션을 수집했다. 그 후 그것을 분류하고 표로 정리하여 가장 많이 나타난 스커트의 유형을 선정하였다. 이러한 과정을 반복하여 가장 많이 선호된 유형의 칼라, 소매, 허리 및 벨트를 선정했다. 그 결과 연도별 복식의 다양한 부분을 대표하는 여

fasbion-ology

러 '전형적인' 구성 요소가 도출되었다. 그 모든 구성 요소를 하나로 조합한 일러스트레이션은 '그해의 전형'으로 간주되었다. 그러나 '그해의 전형'의 정의와 그 시즌의 전형적인 스타일을 누가 정했는지에 대해서는 의문이 남는다. 특히 패션의 원천이 분산되고 있는 현대 포스트모던적 사회에서는 특정한 스타일 하나를 당대의 표준 스타일로 취급하는 것은 불가능하다(Crane 2000). 크로버(1919)와 영(1966(1939))은 옷을 측정하여 사회 변화의 규칙성을 연구하였지만, 그 측정값이 다양하고 미묘하여 정확성과 의의가 의심된다. 실물 의복에 관한 연구를 수행하고자 한다면 의복의 본질적 특성, 품질 및 치수에 주의를 기울여야 하며, 필자의 최근 연구(Kawamura 2004)에서와 같이 기술적 생산 과정을 고찰할 것을 권한다. 양적 연구 방법에는 관찰된 사실에 근거한 분석적 정밀 조사, 정확한 측정, 신중한 기록 및 판단이 요구되는데 분석 단위가 옷 그 자체인 경우에는 이런 연구가 어렵다.

책의 개요

이 책의 서론인 1장에서는 책의 개요와 패션과 의복을 분리하여 연구할 수 있는 이유를 설명하였다. 또한 사회과학에서의 패션 스터디즈 그리고 그 연구 방법론에 대해 논의했다. 더불어 강력한 지지자들이 존재함에도 불구하고 패션이 지적인 주제로서는 다소 시시하고 경박하게 여겨지는 이유를 설명하였다. 2장에서는

고전과 현대의 사회학적 담론을 비롯하여 패션에 관한 실증적 연구를 살펴보고, 패션을 생산된 문화적 상징으로서 문화사회학적 연구의 관점에서 다룰 것이다. 1장과 2장에서는 패셔놀로지에 관한 향후 논의의 토대를 마련하고자 한다. 3장에서는 패셔놀로지의 이론적 기반을 세우려 한다. '패션 시스템'이라는 용어와 다른 용어들의 공통점과 차이점을 제시하는 다양한 연구를 검토하는 동시에 제도화된 시스템으로서의 패션에 대한 접근 방식을 설명한다. 또한 파리의 패션 시스템에 대한 실증적 연구를 간략히 설명할 것이다. 4장과 5장에서는 패션 시스템으로 패션의 이데올로기를 유지하려는 패션 시스템 내의 개인과 제도에 대해 논의한다. 패션 시스템의 핵심 역할을 하는 디자이너는 패션의 개념을 형상화하며, 저널리스트, 에디터 그리고 광고주는 패션의 생산, 게이트키핑gatekeeping 및 전파에 기여한다. 6장에서는 패션 채택 과정에서 소비자가 하는 역할과 그들이 패션을 상징적 전략으로 활용하는 방식을 살펴본다. 또한 오늘날 소비자가 어떻게 생산자가 되어 가는지를 알아보며 이에 따라 어떻게 패션의 생산과 소비의 경계가 사라지고 있는지 설명한다. 초판 출판 이후 패션 환경이 크게 바뀌면서 2판에는 7장과 8장을 새로 추가하였다. 7장에서는 이전 장에서 논의되었던 전통적 패션 시스템과는 구별되는 대안적 패션 시스템인 청년 하위문화 패션을 고찰한다. 일본의 롤리타 및 영국의 펑크와 같은 스트리트 청년 하위문화를 실증적 사례 연구를 통해 살펴본다. 8장에서는 테크놀로지의 영향과 인터넷 패션 커뮤니티의 출현에 대해 탐구한다. 이는 패션 시스템 내에서

fashion-ology

승인 메커니즘 validation mechanism을 변화시키고, 산업적으로는 사회적으로 구성된 직업 유형의 경계를 소멸시켰다. 9장은 이 책의 결론이다. 부록에서는 연구의 경험이 없는 학생들을 위해 필자의 저서『패션과 복식방법론: 질적 연구 방법 소개』(2011)에 기반한 사회학적 방법으로 패션과 복식 연구에서 주요하게 고려해야 할 사항들에 대해 개관한다.

롤리타 아이답지 않게 유혹적인 소녀를 일컫는 말. 일본의 롤리타는 하위문화 집단으로서 로코코나 빅토리안 시대의 복식 착용이 특징적이다.

펑크 펑크록에서 출현한 반체제적이고 공격적인 하위문화 스타일로 1970년대 후반 런던에서 처음 등장했다. 타투와 피어싱 등의 신체 변형, 모히칸 헤어스타일, 해체한 교복, 가죽 재킷, 닥터마틴 부츠, 도그 칼라 등이 특징이다.

더 읽을 거리

Barnard, Malcolm (1996), *Fashion as Communications*, London, UK: Routledge.

Craig, Jennifer (2009), *Fashion: The Key Concepts*, London, UK: Bloomsbury.

Edwards, Tim (2011), *Fashion in Focus: Concepts, Practices and Politics*, London, UK: Routledge.

Eicher, Joanne, and Sandra Lee Evenson (eds) (2014), *The Visual Self: Global Perspectives on Dress, Culture and Society*, New York: Fairchild Books.

Eisenstadt, S. N. (1968), *Court Society*, Oxford, UK: Blackwell.

Jenss, Heike (ed.) (2016), *Fashion Studies: Research Methods, Sites, and Practices*, London, UK: Bloomsbury.

Kawamura, Yuniya (2011), *Doing Research in Fashion and Dress: An Introduction to Qualitative Methods*, London, UK: Bloomsbury.

Reilly, Andrew (2014), *Key Concepts for the Fashion Industry*, London, UK: Bloomsbury.

Roach-Higgins, Mary Ellen, and Joanne Eicher (1973), *The Visible Self: Perspectives on Dress*, New Jersey: Prentice-Hall, Inc.

Ryan, Mary S. (1966), *Clothing: A Study in Human Behavior*, New York: Holt, Rinehard & Winston.

2

패션에 관한 사회학적 담론과
실증적 연구

●

　이 장에서는 초기 및 현대 사회학자들이 문화와 사회라는 큰 이론적 틀 안에서 패션을 어떻게 논하는지 알아보려 한다. 앞 장에서 서술하였듯이 학문적인 평가 절하에도 불구하고 사회학자들이 패션 연구를 계속해야 할 필요성과 이유를 밝히려는 것이다. 더불어 패션에 대한 고전적인 담론과 현대 담론, 실증적 연구를 고찰하여 패션을 학문적으로, 사회학적으로 유의미한 주제로 이해하고 인정할 수 있는 근거를 제공할 것이다. 이러한 논의는 예술과 예술가에 관한 연구(Becker 1982; Bourdieu 1984; White and White 1965(1993); Wolff 1983, 1993; Zolberg 1990)와 함께 패셔놀로지의 토대가 된다. 이 책에서는 패션을 문화사회학 연구 안에서 다룰 것이며, 하나의 생산된 문화적 상징으로 다룰 것이다.

　패션에 관한 고전적 담론은 이론적 접근법에 따라 분류된다. 학자들의 이론적 접근법은 주안점은 다르나 공통의 관심사가 있다. 학자들 모두 패션을 모방 개념과 연관시킨다. 그러나 어떤 학자들은 패션을 민주 사회의 기호와, 어떤 학자들은 계급 구별class distinction의 표시와 관련 지었다. 고전 학자 중 아무도 '하향 전파 이론trickle-down theory'이라는 용어를 사용하지 않았지만, 그들의 기

본 전제는 패션이 상류층에서 하류층으로 흘러간다는 것이다. 그러나 현대의 학자들은 이러한 관점에 반대한다. 이들은 패션이 계급 분화와 계급 대항의 산물이 아니라 변화하는 시대에 발맞춰 새로운 취향을 표현하고 싶다는 소망에 대한 응답이라고 주장한다 (Blumer 1969a).

패션에는 사회 구조의 유동성이 담겨 있다. 그리고 패션은 사회 계층화 체제가 개방적이고 유연한 특정 형태의 사회에서 출현한다. 사회적 지위의 차이는 존재하나 그 차이를 좁히는 것이 가능해 보이고 바람직해 보이는 사회여야 한다. 따라서 엄격한 계층 구조 안에서는 패션이 존재할 수 없다.

패션의 고전 사회학 담론

20세기 전환기의 고전 사회학자들(Simmel 1957(1904); Spencer 1966(1896); Sumner 1940(1906), Sumner and Keller 1927; Tarde 1903; Toennies 1963(1887); Veblen 1957(1899))은 패션의 개념을 이론화하고 개념화했으며, 패션의 사회학적 중요성과 전망에 대해 고찰한다.

모방으로서의 패션

초기 사회학자들의 패션에 관한 논의에서 공통적으로 나타나는 것은 모방의 개념이다. 모방은 필연적으로 사회적 관계와 연관되며, 따라서 사회학적인 의미를 지니는 관계적 개념이다. 초기

fasbion-ology

사회학자들은 어떻게 모방의 과정인 패션이 문화와 사회를 이해하는 데 포함되는지 설명했다. 패션을 분석하는 기초가 되는 모방은 전형적인 상위층 중심의 견해로, 사회적 하위층이 상위층을 부러워하여 특권층에게 인정받고 더 나아가 특권층에 속하기 위해 '더 좋은 것'을 따라 하는 활동이라고 가정한다(Hunt 1996). 패션은 본질적으로 모방이라고 주장하는 스펜서는 "먼저 상류층의 결점을 모방하다가 조금씩 다른 특유의 특성들을 모방하여, 패션은 항상 평등을 지향해 왔다. 패션은 계급 구별을 모호해지게 하다가 결국에는 없애 버리고 개성의 성장을 옹호해 왔다."라고 말한다(1966(1897): 205-6). 그는 숭배와 경쟁, 두 종류의 모방이 있다고 제시한다. 숭배적 모방은 모방 대상에 대한 숭배심에서 시작된다. 예를 들어, 왕이 채택한 복식은 신하들이 모방하면서 아래로 퍼진다. 이 과정의 결과가 의복에서의 '패션'이다. 이것은 패션의 하향 전파 이론의 기본 원칙이다. 반면 경쟁적 모방은 모방 대상과의 평등성을 주장하려는 욕구에서 시작된다.

베블런(1957(1899))은 소비 활동을 통한 유한계급의 생성과 제도화의 틀 내에서 패션을 논한다. 그는 패션의 세 가지 속성을 다음과 같이 규정한다. (1) 패션은 착용자의 부를 표현한다. 의복에 대한 지출은 과시적 소비의 예이다. 의복은 첫눈에 알아볼 수 있는 경제적 부의 증거이다. 사람들은 비싸지 않은 것은 가치가 없고 질이 낮다고 여긴다. (2) 패션은 착용자가 생활비를 벌 필요가 없거나 어떠한 생산적인 육체노동도 하지 않음을 드러낸다. 우아하고 티끌 하나 없이 깔끔한 의복은 경제적인 여유를 암시한다.

의복은 상류층임을 나타낼수록 비실용적이고 비기능적이다. 어떤 스타일은 착용할 때 도움을 받아야 한다. (3) 패션은 최신의 것이다. 이는 곧 '유행in fashion', 즉 현재에 적합해야 한다는 것을 의미한다. 스타일의 실용성이나 비실용성이 패션을 규정하지는 않으므로 오늘날의 패션 현상에는 두 번째 속성은 적용되지 않지만, 첫 번째 속성과 세 번째 속성은 심도 있게 고려되어야 한다. 이어지는 장에서는 어떤 종류의 의복이 과시적 소비를 충족시키는지, 제도화된 시스템인 패션이 어떻게 유행을 만들어 내고 결정하는지 설명하고자 한다.

타르드(1903)보다 모방을 강조한 학자는 없다. 모방은 그의 전반적인 사회 이론의 핵심이다. 타르드는 발명, 모방, 대립이라는 세 가지 중심 개념을 통해 자신의 견해를 발전시켰다. 우선 발명은 재능이 있는 개인의 창조물로, 모방 과정을 통해 사회 시스템 전체로 전파된다. 이러한 모방은 어떠한 장애물에 부딪힐 때까지 시스템의 한계까지 퍼져 나간다. 이 세 가지 과정은 상호의존적인 관계를 형성하며 다양한 방법으로 서로 지속적인 영향을 미친다. 상류층 여성들은 새로운 스타일을 만들어 내고, 이것이 모방되면 차별화를 위해 또 새로운 스타일을 고안해 낸다. 스펜서(1996(1896))와 마찬가지로, 타르드(1903)도 사회적 관계는 본질적으로 모방의 관계라고 가정한다. 따라서 모방의 본질을 지닌 패션은 사회를 이해하는 데 중요한 현상이다. 다수의 다른 학자들처럼 타르드는 패션이 근본적으로 소수의 상류층과 이를 모방하는 다수의 하류층으로 구성되어 있다고 주장한다.

fasbion-ology

계급 구별로서의 패션: 포함과 배제

다수의 고전 사회학자(Simmel 1957(1904); Spencer 1966(1896); Sumner 1940(1906); Sumner and Keller 1927; Tarde 1903; Toennies 1963(1887))들이 모방은 긍정적인 행동이라고 주장한 것과 대조적으로, 베블런(1957(1899))은 모방은 단지 이차적이고 이류 모조품에 불과하다며 모방 행위를 비하한다. 그는 어떤 것도 '진짜' 진주나 '진짜' 실크 같은 '진짜' 제품에 대한 결핍을 보상할 수 없다고 본다. 즉, 사용된 재료는 반드시 얻기 어렵거나 생산하기 힘들어야 한다고 말하며 다음과 같이 설명한다.

> 모조품이 아무리 값비싼 진품을 교묘하게 모방해도, 우리는 값비싼 수제 의류 제품이 값싼 모조품보다 미학적인 면과 내구성에서 훨씬 더 낫다고 생각한다. 그리고 우리가 모조품을 불쾌하다고 여기는 것은 형태 및 색채가 부족하거나 어떠한 시각적 효과가 떨어져서가 아니다. 가까이에서 보지 않으면 알 수 없을 정도로 진품과 유사한 모조품이 있을 수 있으나, 모조품이라는 것을 알아차리는 순간 그것의 미학적 가치와 상업적 가치는 급격히 떨어진다. (Veblen 1957(1899): 81)

베블런은 부의 증가는 지배 계급으로 하여금 여가 물품뿐만 아니라 여가를 전시하는 데에도 관심을 기울이게 했다고 주장한다. 이 '과시적 소비'는 곧 부의 표현이자 구매력의 입증이다. 그는 일부 소비자들이 왜 더 많은 돈을 지불하는 것을 선호하는가는 논

하지만, 어떤 물건이 과시적 소비의 목적을 충족시킬지 여부를 어떻게 아는지 혹은 어떻게 물건의 가치가 만들어지고 결정되는지는 밝히지 않는다.

스펜서의 견해에 따르면, 패션은 상류층과 하류층의 관계를 표현하는 상징이며 사회를 통제하는 기능을 한다. 신체 변형, 선물, 방문, 직함, 칭호, 휘장, 복식 등을 통한 다양한 형태의 복종은 지배와 굴복을 표현하므로 패션은 사회적 지위와 신분의 상징이다(Spencer 1966(1896)). 스펜서는 의복과 패션을 분명하게 구분하지는 않는다. 그러나 중요한 것은 실제 착용한 의복이 아니라 의복을 패션으로 변형시키는 힘을 가진 착용자의 사회적 위치라고 설명한다.

스펜서의 견해와 같이, 퇴니에스(1961(1909))는 우리가 집단에 남거나 집단과 함께하고 싶은 욕망의 표시로 집단의 관습과 전통을 따르듯이, 우리는 소속되고자 하는 집단을 지배하는 사람들의 지도력을 수용한다는 표시로 패션을 '노예같이' 따른다고 주장한다. 이 해석은 지멜(1957(1904))의 주장과 비슷하다. 지멜은 모방 행위가 계급 구별을 위한 욕망에서 발생하기 때문에 모방 외에도 구별이 패션에서 중요한 요소가 된다고 지적한다. 그는 패션이 주어진 계층을 통합하고 그것을 다른 계층과 분리하는 역할을 한다고 주장한다. 패션은 상위 부르주아 계급에게는 위협을 가하고, 하위 노동 계급에게는 계급의 경계를 넘을 기회를 제공한다. 지멜은 "상류층을 위한 패션은 적어도 계급의 조화와 민주주의의 평준화 효과가 역영향을 일으킬 때까지는 문화의 진보에 비례하여

하류층을 배제한다.”라고 제시한다(1957(1904): 546).

따라서 지멜에게 패션은 모방과 사회적 평등의 한 형태이나, 역설적으로 패션의 끊임없는 변화는 한 시기를 다른 시기와, 하나의 사회 계층을 다른 사회 계층과 구별한다. 패션은 특정 사회 계층의 사람들을 통합하면서 그들을 다른 사람들과 분리한다. 엘리트 계층이 패션을 시작하고 대중이 계급의 외적인 구별을 없애기 위해 그 패션을 모방하면, 더 새로운 유행mode을 위해 엘리트 계층은 그 패션을 버리게 된다. 이것은 부의 증가로 가속화되는 과정이다. 패션에는 변화무쌍한 차별화의 매력이 담겨 있다. 마찬가지로 어떤 사람이 어떠한 육체노동도 할 수 없을 정도로 갖춰 입고 있으면, 그 사람은 유한계급의 구성원으로 여겨지거나, 적어도 당분간은 그 계급의 구성원으로서 ‘역할에 맞는 복식을 착용’할 수 있는 사람으로 인식된다(Veblen 1957(1899)).

사회적 관습으로서의 패션

섬너(1940(1906)), 섬너와 켈러(Summer and Keller(1927)), 퇴니에스(1963(1887))는 패션을 사회적 관습으로 다룬다. 섬너는 의복에서의 패션을 포함한 폭넓은 시각으로 패션의 개념에 접근한다. 그는 광범위한 인간의 활동, 신념, 산물을 패션으로 간주한다. 그는 패션을 입맞춤, 악수, 인사, 대화에서 웃는 것 등도 포괄하여 정의하는데, 섬너에 따르면 이 모든 것은 패션에 의해 통제된다. 그는 패션은 관습의 한 측면이며, 패션은 어떤 형태의 인간 활동에도 영향을 미칠 수 있다고 주장한다. 또한 섬너는 모방과 관련

하여 패션과 의복에 대해 논한다. 섬너와 켈러는 다음과 같이 설명한다.

> 모방을 추구하는 사람들은 열광적이지만 단순히 두려움
> 때문에 어쩔 수 없이 모방을 종종 실천한다. 모방은 복식과
> 장식에서부터 이상적인 인격과 선호 대상에 대한 열정과
> 헌신으로까지 확장된다. … 이후 사회적 전염과 모방이
> 발생하고, 사람들은 소수의 선봉대가 받아들인 길을 줄지어서
> 따라간다. (Sumner 1927: 324)

'풍속folkway'이라는 용어는 섬너가 만든 말로, 어떤 집단이 일할 때 따르는 관습적이고 일상적이며 습관적인 규범을 의미한다. 풍속은 비교적 영구적인 전통을 포괄하는 넓은 개념으로, 섬너는 크리스마스트리, 하얀 웨딩드레스, 오래가지 못하는 패드fad와 패션 등을 그 예로 든다. 모든 풍속의 주요 특징은 옳고 그름에 대한 태도가 없다는 것이다. 풍속은 사람들이 평상시 하는 여러 가지 행동 양식일 뿐이다.

이와 마찬가지로, 퇴니에스는 스펜서의 영향을 받아 패션을 관습과 연관시킨다. 저서 『공동사회와 이익사회Community and Society』(1963(1887))에서 퇴니에스는 전통적 형태의 인간적인 사회와 비인간적이고 합리적인 현대 사회를 대비한다. 이러한 극과 극의 사회 형태는 두 종류의 인간 상호작용을 기반으로 한다. 퇴니에스는 관습을 전통에 기반한 관행과 습관에 의해 형성된 일종의 '사

회적 의지'라고 설명한다. 관습은 과거를 향하고 우리는 전통 방식을 통해 그것을 합법화한다. 관습은 고대의 숭배 관행뿐 아니라 의식과 의례의 방식과 형태도 결정한다.

이러한 관습이 가지는 힘은 공동사회Gemeinschaft에서 이익사회 Gesellschaft로 이행하는 시기처럼 혁명 및 사회 변혁의 시기에 쇠퇴하고 소멸하는 것처럼 보인다. 관습은 불문율이다. 관습의 본질은 관행이고, 사회적 관계에서 우리가 실제로 하는 일이고, 공동체를 상징하기도 한다. 구별의 표시로 시작된 것이 흔히 공동의 관습이 된다. 스펜서의 개념을 사용하지 않은 채 퇴니에스는, 숭배적 모방은 그들에게 종속된 사람들뿐만 아니라 그보다 더 낮은 지위의 사람들에게도 모방되므로 이 모방자들과 자신이 구별되기를 원하는 사람들은 새로운 방식을 고안한다고 설명한다. 이때 엘리트 계층의 방식은 사회의 하층 계급의 방식과는 구별된다. 엘리트 계층은 공동의 관습에 기반을 두면서도 동시에 서민들의 관습과 구별하기 위해 가능한 방법을 모두 취한다.

퇴니에스는 의복에서의 임의적인 관습을 바로잡고 정리하여 논한다. 관습으로 정해진 특정한 복식은 여성적이고 남성적인 것뿐만 아니라, 비혼자와 배우자와 사별한 사람, 청소년과 성인, 주인과 하인 같은 사회적 역할을 구별하게 한다. 의복은 착용자의 지위를 사회 안에서 이미 강력해진 전통과 상징적 동일시를 정당화하는 데 사용된다. 외양이야말로 우리가 진정으로 성취할 수 있는 전부이다. 시골에서는 의복이 지역적이거나 국가적인 복식으로 착용될 때 진정한 관습의 표현이 된다. 하지만 도시 엘리트 계

층의 복식은 계급이나 지위를 상징하는 기능을 하므로 그러한 의복과는 다르다. 어떤 형태의 도시 복식은 관습의 영향을 받기도 한다. 그러한 복식의 선호도는 사회적 신념과 전통의 영향을 받기 때문이다. 복식은 패션이 지배하는 곳에서 가장 눈에 띄게 구별된다. 구별되려는 욕망은 복식의 잦은 변화와 폐기로 이어진다. 구별의 욕구는 전통의 힘을 약화시키며, 이것이 곧 이익사회 그리고 패션의 시작이 된다.

패션, 모더니티, 사회적 이동성

모방을 패션의 특성으로 이해하면, 우리는 모방이 일어나거나 모방을 '허용'하기 위해 어떤 사회 체제가 필요한지 알 수 있다. 모방은 권력에 의해 허용되어야 하는 것으로, 이는 결국 근대 민주주의 사회 체제의 특징인 평등을 향해 나아간다는 의미이다(Spencer 1966(1896)). 중세와 근대 초기 유럽은 사치 규제법으로 하류층 사람들이 상류층처럼 입거나 생활하는 것을 금지했다. 그러나 비교적 위계적이지 않은 사회에서는 산업주의가 부와 지위를 더욱 유동적으로 만들므로 사람들은 지위가 더 높은 사람들과 생활 방식에서 경쟁할 만큼 부유해졌다.

이러한 발전을 통해 패션은 사회 내에 일정 수준의 이동성과 유동성을 모두 요구하면서 더욱 평등주의적인 사회를 촉진하며 계급의 경계를 사라지게 한다. 따라서 패션 현상은 사회적 이동성

이 허용된 특정한 사회적 맥락에서만 발생한다. 의복과 관련된 기호의 유통 과정에서 부동성은 사회 구조 안에서의 부동성과 항상 일치한다(Perrot 1994). 16세기 이전의 유럽은 사회적 역할과 지위를 법률과 관습으로 엄격하게 제한하여 이동성을 최소화했다. 따라서 패션은 사회에서 볼 수 없었다. 타르드, 스펜서, 지멜, 퇴니에스에 따르면, 모방은 불평등을 줄이고 신분제, 계급, 국가의 장벽을 공고히 하는 수단 중 하나였으므로 패션은 평등화를 향한 메커니즘으로 작용한다. 하위 계층은 점차 한 계단 한 계단 최고 계급으로 올라간다. 동화와 모방을 통해 불평등은 더 이상 귀족적인 것이 아닌 민주적인 것이 된다(Tarde 1903). 이 때문에 사회적 우월성은 더 이상 세습되는 것이 아닌 개인적인 것이 된다.

그러므로 패션의 기원은 산업 자본주의의 성장에 따른 모더니티의 기원과 맥을 같이한다. 쾨니히는 모더니티에 대한 논의와 패션의 출현과 민주화 사이의 연결고리를 흥미롭게 서술하고 있다.

> 확실히 과거의 상류층과 하류층 사이의 급진적 차이는 사라졌다. 그러나 이것은 작은 차이까지 사라져야 한다는 의미는 아니다. 반대로 … 작은 차이는 일반적으로 평등이 쟁취되면 훨씬 더 강하게 느낄 수 있다. 선진 산업 사회의 현대 대중 문명에서는 큰 차이보다 미묘한 차이가 더 효과적이라고 말할 수 있다. 이 미묘한 차이는 사회 민주화의 확대를 가장 완벽하게 표현하는 것이다. 이는 정치뿐 아니라 패션 소비에도 적용된다. (König 1973: 65)

그러므로 패션은 미묘한 차이를 나타내는 데 중요한 역할을 한다. 계급의 경계는 모호해졌고, 사람들은 자신을 다른 사람들과 구별하기 위해 미묘한 차이를 만들어 내려 한다. 이것이 현대 세계의 패션이다. 모두에게 더 많은 기회가 주어지므로 경쟁은 더 민주적이 되고 경쟁에 참여할 권리도 더 널리 퍼진다. 동시에 패션이 하나의 개념으로 그리고 의복 패션이 하나의 현상과 실행으로 수많은 사회에 출현한다. 지멜은 다음과 같이 지적한다.

> 사람들은 외부에서 들어온 패션을 좋아하고 그 이질적인 패션은 단지 내부에서 유래하지 않았다는 이유만으로 사회 안에서 더 큰 가치를 지닌다. 이국적 패션을 채택한 집단은 배타성을 강하게 갖는 것처럼 보인다. … 패션이 사회화되는 과정에서 이용하는 이질성의 동기는 더 수준 높은 문명으로 한정된다. (Simmel 1957(1904): 545 - 6)

앞서 언급했듯이, 패션의 본질인 새로움은 모더니티와 포스트모더니티의 전형적 전제 조건이다. 변화에 대한 욕구는 패션이 잘 표현되는 산업 자본주의 문화생활의 특징이지만(Wilson 1985), 동시에 포스트모던 사회는 새로움뿐만 아니라 새로움의 필요성과 무한한 차이를 향한 끝없는 욕구를 추동하는 사회이다(Barnard 1996). 모더니티를 분석하든 포스트모더니티를 분석하든, 분석가들은 모두 고려의 대상이 복식이나 의복이 아니라 패션이라는 점에 동의한다. 패션의 동일한 특성을 사용하여 모더니티와 포스트

모더니티를 예시한다. 나아가 근대 사회와 포스트모던 사회는 모두 이동성이 있고 이동이 바람직한 사회이다. 장 보드리야르(Baudrillard 1981, 1993(1976))의 설명처럼, 패션은 이동성이 있고 개방적인 계급 사회 모두에서 나타나는 건 아니고, 사회적으로 이동이 자유로운 사회에서만 나타난다. 보드리야르는 현대적인 현상으로서의 패션을 강조한다. "패션은 모더니티의 틀 안에서만 존재한다. … 정치에서, 기술에서, 예술에서, 문화에서 모더니티는 본질적인 질서 안에서 실제로는 아무것도 바꾸지 않고 체제가 허용하는 변화 속도로 자신을 규정한다. … 모더니티는 하나의 코드이고 패션은 이것의 상징이다." 그리고 다음과 같이 덧붙인다.

> 패션의 형식적인 논리는 모든 독특한 사회적 기호sign에
> 대한 이동성을 증가시킨다. 이러한 형식적인 기호의
> 이동성이 (전문적, 정치적, 문화적) 사회 구조의 실제 이동성과
> 일치하는가? 전혀 그렇지 않다. 패션, 그리고 더 넓게 보면
> 패션과 떼어 낼 수 없는 소비는 엄청난 사회적 타성을
> 감춘다. 실제 사회적 이동성에 대한 요구가 패션 안에서
> 장난스럽게 다루어지거나 상실되면, 물질, 의복, 개념의
> 갑작스럽고 때로는 주기적인 변화에서 패션과 소비 그 자체가
> 사회적 타성의 한 요인이 된다. 그리고 변화에 대한 환상에
> 민주주의에 대한 환상이 더해진다. (Baudrillard 1981: 78)

보드리야르에게 패션은 문화적 불평등과 사회적 차별을 가장

잘 복원하려는 제도 중 하나이며, 이를 철폐한다는 미명하에 오히려 이를 확고히 하는 것이다. 패션은 계급의 사회적 전략의 지배를 받는다.

패션 현상의 기원

핀켈스타인(1996: 23)은 패션을 확고한 기원이 없는 다용도의 사회적이고 정신적인 기제라고 말한 반면, 리포베츠키 등은 패션 현상이 시작되면서 개념으로서의 패션이 등장했다고 주장한다. 의복은 거의 전 세계적으로 보편적이지만, 패션은 그렇지 않다. 패션은 모든 시대나 모든 문명에서 출현하지는 않는다. 패션은 역사적으로 식별 가능한 출발점이 있다(Lipovetsky 1994). 패션은 현대 문명의 두드러지는 특징이다(Blumer 1969a). 플뤼겔(1930)은 특히 패션이 서양의 특정 사회나 문화와 연결되어 있다고 주장한다. 벨(1976(1947): 105)도 서양 문화권에서 본 것처럼, 패션은 결코 복식의 보편적인 조건이 아니며 보편적인 조건인 적이 없었다고 지적한다. 유럽의 생산물인 패션은 유럽 문명만큼 오래되지는 않았지만 그 영향력은 점점 확장되고 있다. 패션의 확장이 규칙적인 현상은 아니나, 패션이 이렇게 세계적으로 많은 사람들에게 영향을 미친 적은 없었다.

반면 크레이크(1994)는 패션을 꼭 유럽 패션의 발전으로 국한해야 하는지 의문을 제기하면서 패션이 현대 유럽의 하이패션과

너무 자주 동일시되므로 '패션'이란 용어를 재고해야 한다고 주장한다. 마찬가지로 캐넌(Cannon 1998: 24)은 패션이 보통 최근의 것, 특히 서구에서 발전한 것으로 여겨지기 때문에 소규모 사회에서 스타일을 창조하는 데서의 패션의 역할은 일반적으로 인정되지 않았다고 말한다. 캐넌(1998: 23)은 패션에 대한 현재의 정의는 모든 문화권에서 일어나는 체계적인 스타일의 변화를 아우르지 못한다고 주장한다. 더불어 소규모 사회에서의 체계적인 스타일 변화는 상황상 활성화될 때 산발적으로만 발생할 수 있고, 적합한 조건이 뒷받침되는 동안만 지속될 수 있다고 주장한다. 따라서 패션의 정의에는 스타일의 변화라는 기본 과정을 포함하되, 최근 서구 산업 사회에서 뚜렷하게 나타나는 지속적인 과정을 전제하지 않아야 한다(Cannon 1998: 23).

패션이 없는 사회가 있는가? 그렇다면 패션은 어떤 사회적 맥락에서 존재하는가? 변화하는 복식 스타일의 시스템은 보편적인가? 패션이 보편적이든 아니든, 혹은 패션이 서구적인 현상이든 아니든, 모든 것은 패션을 어떻게 정의하느냐에 달려 있다. 실제로 패션은 그 정의에 따라 산업화되지 않은 비서구 문화에도 적용될 수 있다. 크레이크(1994)와 마찬가지로 캐넌은 패션이 서구적인 현상이라는 관점에 강하게 반대하며 "패션의 비교, 대항, 분화의 과정이 산업 생산 체계를 특징짓는 급속한 변화 속에서 더욱 두드러지게 나타나지만, 대부분의 문화에서 같은 과정을 관찰할 수 있거나 적어도 추론해 낼 수 있다. … 패션의 보편성은 … 스타일 변화의 동인이라는 패션에 관한 일반적인 정의에서 잘 드러난다."라

고 주장한다(Cannon 1998: 23). 그러므로 캐넌의 전제에 따르면, 패션은 현대 사회뿐만 아니라 알 만한 모든 사회에서 발견된다.

최근 서구적 맥락에서 정의된 패션은 일반적으로 패션의 심리적 동기와 사회적 목적에 초점을 맞춰 설명된다(Blumer 1969a; Sproles 1985). 비록 어디에서나 비교문화적으로 적용되지는 않더라도 긍정적인 자아상을 창조하려는 욕구인 심리적 기반은 널리 인정받고 있다. 하지만 패션의 사회적 역할은 종종 명확하게 정의된 계급 구조를 보이는 사회로 한정되는 경우가 많다(McKendrick, Brewer, and Plumb 1982; Simmel 1957(1904)). 이러한 정의는 불필요하게 제한적이며, 성격, 부, 기술에 기반한 지위에서의 광범위하면서도 미묘한 차이를 간과한다. 이들은 특히 지위를 인정할 근거가 불확실하거나 변화 중인 상황에서 패션에 기반한 분화와 대항을 일으킬 수 있다(Cannon 1998: 24). 캐넌은 이어서 다음과 같이 설명한다.

> 패션은 인간의 사회적 상호작용에 내재된 부분이지,
> 디자이너, 생산자나 마케터 등의 엘리트 집단이 만들어
> 낸 것이 아니다. 패션은 개인의 사회적 비교에 기반을
> 두고 있으므로 궁극적인 목적인 개인의 정체성 표현을
> 약화시키지 않고는 통제할 수 없다. 자기 정체성 self-identity을
> 절대 의심받지 않는다면, 또 사회적 비교가 절대 이루어지지
> 않는다면 패션에 대한 수요도 없을 것이고 스타일 변화의
> 필요나 기회도 없을 것이다. (Cannon 1998: 35)

캐넌은 변화하는 복식 스타일로서의 패션 현상에 초점을 맞추었지만, 전통 사회에 '패션'에 해당하는 용어가 존재하는지는 설명하지 않는다. 3장에서 다룰 제도화된 시스템으로서의 패션 탐구는 왜 패션이 일부 도시와 일부 문화에만 존재하는지에 대한 질문에 답이 될 것이다.

플뤼겔(1930)은 '고정된' 형태의 복식과 '유행을 따르는' 형태의 복식을 구분했다. 그는 패션이 특히 서구의 사회 조직, 사회와 문화의 특정 유형과 연결되어 있다고 주장한다. 고정된 복식은 천천히 변하지만 유행을 따르는 복식은 매우 빠르게 변한다. 그에게 패션은, 오늘날 서구 세계에서 지배적인 후자의 복식 형태로, 실제로도 (중요한 예외 몇몇을 제외하고) 수 세기 동안 서구에서 우세했다. 현대 유럽 문명에서 패션의 가장 두드러진 특징의 하나로 간주되는 것은 다른 문명에서는 과거에도 현재에도 패션이 훨씬 덜 중요한 역할을 한 것으로 보인다는 사실이다(Flugel 1930: 130). 예를 들어 블루머(Blumer 1969a)는 플뤼겔과 마찬가지로 단기적이고 수명이 짧은 패드에서 지속적 변화의 과정으로 패션을 분리해 냄으로써, 패션을 전통 사회의 영역과 확실하게 구분했다(Kawamura 2004).

패션의 현대 사회학 연구

고전 이론가들은 대부분 패션에 대한 이론을 뒷받침할 실증적

인 증거를 제시하지 않고 직관적이고 일화에 그치는 관찰을 했다. 20세기와 21세기에 들어서 나타난 중요한 변화는 현대 학자들이 패션 연구에서 실증적 조사를 했다는 것이다.

프랑스의 사회학자 부르디외(Bourdieu 1984)는 모방으로서의 패션이라는 고전적 담론과 상당 부분 같은 견해를 내놓는다. 그는 구별짓기 이론에 패션을 포함시킨다. 그는 지배 계급과 피지배 계급 사이 그리고 이들 집단 내부에서 사회적 경계를 생산, 유지하는 표시로 취향이라는 개념을 사용한다. 따라서 취향은 사회적 정체성의 요소이자 핵심 기표 중의 하나이다. 의복과 패션에 대한 부르디외의 해석은 문화적 취향과 계급 투쟁이라는 틀 안에서 이루어진다. 자본가 계급은 미적 가치와 실내와 실외, 집 안과 집 밖의 공공 공간을 구별하는 것이 중요하다고 강조한 반면, 노동자 계급은 의복을 현실적이고 기능적으로 사용하며 의복이 '값어치'를 하고 오래가기를 원한다. 패션은 구별하는 기능을 하며, 지배 계층과 피지배 계층, 기성 계층과 도전 계층을 경제력에 따라 대립시킨다. 계층 간 경계가 강화되는 현상은 봉건 시대 귀족과 같은 절대적 권력자가 없는 사회에서 가장 잘 나타난다. 패션은 계급 간의 경계가 덜 굳건한 민주주의의 도래를 반영한다.

부르디외(1984)는 현지조사법과 1963년과 1967-68년 파리와 릴 및 작은 지방 도시에서 1,217명을 대상으로 진행한 두 가지 주요 설문조사를 이용하여 폭넓은 주제로 진행한 다른 조사의 광범위한 데이터를 보완하였다. 그는 『구

> **현지조사법** 어떤 문화를 그 사회의 특수한 환경과 역사적·사회적 맥락을 고려해 이해하고 판단하려는 문화상대주의적 관점에서 접근한다. 참여 관찰을 통해 특정 지역의 총체적 삶의 방식을 이해하는 연구 방법이다.

별짓기: 문화와 취향의 사회학 Distinction: A Social Critique of the Judgment of Taste』의 실증적 부분을 서로 다른 계층의 생활 양식 차이에 대한 상세한 해설에 할애한다. 의복 취향에 관해서는 의복 구매의 통계를 제시한다. 구매한 의복 품목의 수량과 품질에 대한 질문도 포함한다. 부르디외는 프랑스의 사회 양상에 대한 그의 다른 연구와 마찬가지로, 이는 단지 프랑스에 국한된 연구는 아니라고 분명히 말한다. 그는 이 모델이 프랑스라는 특정 사례뿐만 아니라 계층화된 모든 사회에서 틀림없이 유효하다고 주장한다.

벨(1976(1947))은 베블런의 이론적 틀인 패션의 하향 전파 이론을 많이 사용했다. 벨은 사회 계급의 개념이 '패션 메커니즘'을 이해하는 데 필수적이라고 본다. 그의 견해는 초기 패션학자인 지멜의 주장과 비슷한데, 지멜은 패션이 비교적 개방적인 계급 사회에서 계급 분화의 한 형태로 생겨난다고 믿었다. 앞에서 언급한 바와 같이, 지멜은 패션이 다음과 같은 일련의 단계를 거친다고 보았다. 엘리트 계층은 독특한 복식으로 자신을 차별화하려 한다. 엘리트 계층의 바로 밑 계층은 상위 계층의 우월한 지위와 자신을 동일시하기 위해 그들의 독특한 복식을 채택하고, 그다음 계층은 엘리트 계층의 바로 밑 계층의 복식을 따라 하면서 간접적으로 엘리트 집단의 복식을 모방한다. 그리고 이 대항의 결과로 엘리트 계층은 자신들을 구별할 새로운 형태의 복식을 고안해야만 한다.

독일의 사회학자 쾨니히는 고전 사회학자들과 마찬가지로 모방을 설명한 소수의 현대 사회학자 중 한 명이다. 쾨니히(1973)는 패션에 관한 초기 연구와 타르드, 스펜서, 지멜의 견해를 고찰하

면서 초기의 방아쇠 작용 triggering action에서 시작된 모방이 대중들 사이에서 획일적인 행위를 일으킨다고 제시했다. 어떤 요인은 모방을 조장하고 어떤 요인은 모방을 억제한다. 모방 대상과의 연결은 모방을 촉진시킨다. 모방 대상의 지혜나 지위에 대한 동조, 감탄이나 존경이 주요 요인이다. 그러나 모방하는 사람과 모방 대상 사이에는 항상 어떤 관계가 필요하다. 이 사실에서 우리는 모방이 결코 무작위적이지 않다는 원칙을 도출할 수 있다. 모방은 이미 존재하는 사회적 관계에서 배타적으로 발생한다. 모방 대상은 동등할 수도 있고 우월할 수도 있다. 이러한 비무작위성은 모방 자체로 사회적 관계가 형성되는 것이 아니라 모방이 이미 존재하는 관계를 나타내는 여러 징후 중 하나일 뿐이라는 것을 나타낸다. 이 원칙은 모방의 또 다른 측면인 억제를 보면 확인된다. 우리는 행동 양식이나 사고방식이 낯설거나 이해되지 않는 사람을 모방할 때 강한 혐오감을 느낀다.

반면, 블루머(1969a)는 계급 분화 모델이 현대 사회의 패션을 설명하는 데 타당하지 않다고 생각하여 이를 집단 선택으로 대체한다. 블루머는 지멜이 패션 연구에 기여한 점을 높이 평가하며 자기 주장을 펼치면서도, 지멜의 견해는 17, 18, 19세기 유럽의 특정 계층 구조 내에서만 적용 가능한 편협한 논리라고 주장한다. 또한 분야가 다양하고 모더니티를 중시하는 현대 시대의 패션에는 맞지 않는다고 본다. 블루머는 착용자의 지위가 지니는 힘을 부인하지는 않으나 그것이 패션의 방향을 정하지는 않는다고 주장한다. 블루머는 오히려 다른 관점을 취해 논한다.

외양으로 자신을 차별화하려는 엘리트 계층의 노력은 패션 운동 내부에서 일어나며 패션 움직임의 원인이 되진 않는다. … 패션 메커니즘은 계급 분화와 계급 대항의 필요성 때문에 나타난 것이 아니다. 오히려 유행을 따르려는 욕구, 선도적인 지위를 유지하려는 욕구, 변화무쌍한 세계에서 생겨나는 새로운 취향을 표현하려는 욕구 때문에 나타난다. (Blumer 1969a: 281)

블루머(1969a)는 파리에서 열린 시즌 패션쇼에 참가하여 바이어들과 저널리스트들이 최종적으로 소비자들에게 선보일 스타일을 고르는 모습을 지켜보았다. 그는 패션 바이어들이 부지불식간에 대중의 대리인 역할을 한다는 것을 발견하고 다음과 같이 말한다. "엘리트 계층의 지위가 특정 디자인을 유행시키는 것이 아니라 디자인의 적합성이나 잠재적 유행성이 디자인에 엘리트적 지위를 부여한다. 이 때문에 디자인은 패션을 소비하는 대중의 초기 취향의 방향에 부합해야 한다."(Blumer 1969a: 280)

집단 선택으로서의 패션

집단적 취향의 변화는 사회적 상호작용에서 발생하는 다양한 경험에서 비롯된다. 블루머는 패션은 소비자의 취향에 따라 결정되는 것이며, 패션 디자이너의 과제는 집단적인 대중의 현대적 취향을 예측하고 읽어 내는 것으로 본다. 그는 '상향 전파 이론trickle-up theory'을 제시하며, 패션의 구조에 소비자들을 포함할 것을

주장한다. 소비자들을 패션에서 배제할 수는 없지만 패션은 소비자 말고도 더 많은 것을 포함한다.

블루머와 마찬가지로 데이비스(1992)도 계급 분화 모델을 거부하고 고전 이론가들이 사용한 모델이 구시대적이라고 주장한다. 사람들이 무엇을 입고 어떻게 입는지에 따라 사회적 지위에 관한 많은 것이 드러날 수 있지만, 이것이 복식이 전달하는 전부는 아니며 가장 중요한 것도 아니기 때문이다. 데이비스는 패션이 드러내는 것은 사회적 정체성의 집단적 측면이라는 블루머의 견해에 동의한다. 그는 현대 사회에서 개인의 정체성과 패션/의복의 관계에 초점을 맞춘다. 데이비스에 따르면, 한 사람의 정체성이 점점 더 복잡해짐에 따라 패션의 의미 또한 점점 더 양면성을 띤다. 이는 포스트모던 사상과 일치하는 개념이다. 데이비스의 주장은 다음과 같다.

> 사회적 정체성은 우리 생각처럼 안정적인 혼합물이 아니다. 사회 및 기술의 변화, 생애 주기의 생물학적 감소, 이상향에 대한 비전, 재난 등의 영향으로 정체성은 끊임없이 변한다. 정체성 안에서도 변화, 역설, 양면성, 모순이 수없이 일어난다. 집단적으로 경험하고 역사적으로 되풀이되는 이러한 정체성의 불안정성을 키우는 것이 바로 패션이다. (Davis 1992: 17)

그러나 데이비스가 제시한 것처럼 패션의 모호성에만 집중하면 사회학자들이 조사할 게 아무것도 남지 않을 것이다. 이러

fashion-ology

한 덧없음과 모호성 때문에 패션은 진지하게 받아들여지지 않는다. 끊임없이 변화하는 것은 패션의 내용이지 제도가 아니다(Kawamura 2004).

패션과 문화사회학

모방으로서의 패션, 여성과 종종 관련되어 비합리적으로 변화하는 현상으로서의 패션 등 앞에서 살펴본 패션에 관한 다양한 관점들은 패션 생산의 체계적인 본질은 무시하지만 패션에 대한 심도 있는 논의의 발판을 마련했다. 오늘날 학자들, 특히 사회학자들은 패션과 관련된 매스 미디어 속 글들을 배척하는 경향이 있다. 그 이유는 학자들이 패션이 덧없고 지적인 근거가 없어 연구 주제로서 타당성이 없다고 여기기 때문이다. 패션 사회학자들이 문화 분석 연구에 기여할 수 있는 방법은 패션 제도와 패션 전문가의 사회적 관계, 디자이너 집단의 사회적 분화, 디자이너의 지위 및 민족적 유산, 그리고 전 세계 패션 시스템에 초점을 맞추는 것이다. 문화사회학은 문화의 생산과 소비가 일어나는 사회 구조적인 과정의 중요성을 인식하고 관심을 기울이는 분야이다. 이는 문화를 통해 나타나는 대상과 행위를 포함하는 문화적 상징과 사회 제도에 대한 이해를 바탕으로 작동한다. 따라서 문화사회학은 문화생활의 구조적 특징에 대해 해석하는 연구 분야다.

문화 연구에서는 문화 현상이 제조, 유통되는 기술적 과정 및

배치뿐만 아니라 상품에 의미가 부여되는 문화에 대한 이해가 필수적이다. 우리는 다양한 생산-소비 관계의 맥락에서 상품이 어떻게 순환하고, 어떻게 특별한 의미를 부여받는지 살펴봐야 한다. 따라서 필자는 패션을 상징적 산물일 뿐만 아니라 문화적 관행cultural practice으로 다룰 것이다. 문화는 사람들로 하여금 살아갈 의미가 있는 세상을 만드는 수단이다. 이러한 문화적 세계는 해석, 경험, 그리고 물질의 생산 및 소비 활동을 통해 구성된다. 이 책에서는 패션 문화의 품목을 물질적으로, 상징적으로 생산해 내는 일련의 조직, 개인 그리고 일상적 조직 활동을 다룬다. 이 중 일부는 대중적이고 영향력을 갖지만, 대부분은 그렇지 않다. 이러한 관점은 구체적인 사회 및 문화 제도 내의 문화에 초점을 맞춘다.

　문화 연구의 관점에서 패션은 생산된 문화적 대상으로 다뤄질 수 있으므로, 패션을 연구하는 사회학자들은 상징을 생산하는 예술, 과학, 종교 등 다른 문화 제도를 분석하는 사회학자들로부터 배울 것이 많다. 문화적 대상은 소비와 생산 둘 다이거나 둘 중 하나의 관점에서 분석될 수 있다. 마찬가지로 패션도 개인의 소비와 정체성의 문제이면서 집단적 생산과 유통의 문제이다. 예술 문화, 문학 문화, 미식 문화의 생산과 같이 생산적 관점에서 논하는 문화사회학자처럼, 필자도 개인, 조직, 기관이 속한 패션 시스템으로 이루어지는 패션 문화의 생산에 대해 논의하고자 한다.

　패션은 상징적인 문화의 대상이며 사회 조직의 산물이자 제조물이므로 충분히 연구할 가치가 있다. 패션은 눈에 보이지 않거나 만질 수 없기 때문에 상징적으로 의복을 통해 표현된다. 상징

의 생산은 제도의 역동적 활동에 역점을 둔다. 문화 제도는 새로운 상징의 생산을 돕는다. 생산 과정 자체도 문화적 현상이다. 왜냐하면 생산 과정은 조직적인 맥락에서 개인 스스로가 특정한 방식으로 상상하고 행동하게 하는 의미 있는 관행의 조합이기 때문이다.

패션이 예술인지 아닌지에 대해서는 많은 논쟁이 있었다. 이러한 논쟁들은 사회학자들이 예술에 대해 세운 가정을 따랐다(Becker 1982; Bourdieu and Delsaut 1975; White and White 1993(1965); Wolff 1983, 1993; Zolberg 1990). 예술이 시공간적으로 맥락화되어야 한다는 전제에서 출발하는 학자들은 예술가와 예술 작품의 관계, 그리고 미학-외적인extra-aesthetic 것에 주목한다(Zolberg 1990). 부르디외(1984)와 베커(Becker 1982)는 미적 관념과 미적 가치의 사회적 구성에 대해 분석하고, 제도와 조직은 물론 창조 과정과 생산 과정에 초점을 맞춘다. 이러한 관점에서, 예술 작품은 한 명 이상의 협업과 특정 사회 제도를 통한 활동을 포함하는 과정이다. 패션은 예술처럼 사회적 특성을 띠며, 사회적 기반이 있고, 사회적 맥락에서 존재한다. 게다가 패션에는 많은 사람들이 참여한다. 예술을 비롯한 다른 사회 현상과 마찬가지로 패션은 사회적 맥락과 별개로 해석될 수 없다. 그러나 극소수의 학자들만이 패션이 생산되는 조직적 환경에 대해 주의 깊게 살펴보려고 시도한다.

생산된 문화적 상징으로서의 패션

예술 조직과 예술 제도에 대한 연구를 대표하는 문화사회학은 '문화 생산론적 접근 방식'으로 알려져 있다. 이는 문화적 대상의 생산이 사회적 협력, 집단 활동, 집단을 포함한다는 가정으로부터 출발한다. 이러한 문화적 대상은 문화의 일부가 되어 문화에 기여한다. 문화 생산론적 접근 방식은 대중문화의 급속한 변화를 규명하는 데 유용하다. 대중문화에서는 '생산'이 최우선이며 정체stasis보다는 새로움과 변화에 대해 설명하는 것이 더 적절하다(Peterson 1976). 새로움은 패션을 정의하는 핵심 개념이므로 패션만큼 적절한 연구 대상은 없다.

미적 요소가 아닌 사회적 요소에서 발견되는 공통점 때문에 패션 연구는 순수 미술이나 고전 음악 연구만큼이나 중요하다. 예술과 마찬가지로 패션도 직업사회학과 조직사회학에 흡수될 수 있다. 어느 경우이건, 예술가나 디자이너는 체계적으로 연구 가능한 근로자로 분석되고 치환되기보다는 창의성만이 인정받는 천재로 전락한다. 창조적인 개인의 역할이 강조되지만 궁극적으로 예술, 음악, 문학, 텔레비전, 뉴스, 패션을 사회 현상으로 생산해 내는 것은 사회 집단이다. 예를 들어 이러한 연구는 전형적으로 상업 출판사의 의사 결정 기준들(Coser 1982), 컨트리 음악계의 변화에 따른 라디오 및 음반 산업의 역할(Peterson 1997), 또는 뉴욕 예술계의 상업 갤러리에서 게이트키퍼가 하는 역할(Szántó 1996)을 살펴보는 것이다. 또 다른 연구는 작곡가부터 연

주자, 악기 제작자, 기금 모금자 등에 이르기까지 문화 생산의 사회적 관계를 탐구한 베커(1982)의 연구에서 출발한다. 베커는 예술의 사회적 위계와 의사 결정 과정 그리고 미학-외적인 요소의 결과물을 분석했다.

　문화사회학 및 예술사회학 안에서 패션과 패션 디자이너를 다룰 때 가장 중요한 점은 문화사회학이나 예술사회학 어느 쪽에서도 연구 대상을 개인의 천재성이 낳은 창조물로 취급하지 않는다는 것이다. 이것은 패션의 사회학과 문화사회학, 예술사회학이 공유하는 근본 원리이다. 패션과 디자이너에 대한 연구는 예술 및 예술가에 대한 베커의 연구와 음악 산업 및 음악가에 대한 피터슨Peterson의 연구에서 참고할 것이 많다. 문화적 산물은 단순히 예술가 개인의 작품이며 나중에 대중에게 전해진다는 의견에 반대한 피터슨(1976)은 문화를 이루는 요소가 직업 집단 사이에서 그리고 상징체계의 생산이 자의적으로 이루어지는 사회적 환경 안에서 만들어진다고 강조한다. 한편, 베커(1982)는 자신의 분석 원리가 미학적이지 않고 사회조직적이라고 상기시킨다. 그는 예술 작품의 창작은 관례나 규칙을 공유함으로써 조직되는 집단적 관행을 포함한다고 주장한다. 또한 다양한 사람들이 형성하고, 매료되고, 각기 다른 '예술계art worlds'에 살기 위해 적극적으로 모이면서 이루어 낸 합의된 정의도 포함한다고 주장한다. 베커에 따르면, 예술의 문화적 가치와 사회적 가치가 창조적인 협업의 조건을 만드는데, 이 조건은 공식적인 문화 조직에 의해 의도적으로 고안된 것이다.

라이언과 피터슨(1982)은 컨트리 음악에 대한 실증적 사례 연구를 설명한다. 이들은 최종 작업을 담당하는 다수의 숙련된 전문가의 작업을 자세히 고찰했는데, 이러한 작업은 적어도 표면적으로는 자동차 조립 라인과 유사한 일련의 단계를 거치며 이루어진다. 라이언과 피터슨은 작사, 발표, 녹음, 마케팅, 제조, 발매, 소비 활동에 대한 의사 결정의 사슬을 따라 컨트리 음악이 만들어지는 과정을 추적한다. 이들은 각 단계마다 수많은 선택에 직면하며, 수많은 수정을 거쳐 노래가 만들어질 수 있다는 것을 관찰한다. 음악은 의사 결정의 사슬을 거치면서 변할 수도 있었다. 따라서 음악은 들리는 소리보다 더 많은 것을 표현한다. 패션이 우리가 입는 것보다 더 많은 것을 표현하는 것처럼 말이다. 라이언과 피터슨은 컨트리 음악은 '상품 이미지' 개념을 중심으로 조정되어 만들어진다고 주장한다. 스튜디오 제작자부터 홍보 담당자에 이르기까지 다양한 사람들이 제작 과정에 참여하고, '사슬의 다음 고리에 있는 의사 결정권자들이 받아들일 가능성이 가장 높은 작업'을 완수하기 위해 판단을 내린다(Ryan and Peterson 1982). 의사 결정 사슬에 있는 모든 인원은 상품 이미지를 중심으로 조직된 실용적이고 전략적이며 상업적인 접근 방식을 채택함으로써 매우 실질적인 방식으로 협업할 수 있었다.

이러한 접근 방식은 주로 음반 회사 고위직 임원들의 전문적인 의견에서 나온다. 임원들은 회사 조직이란, 이미지 생산이라는 공유된 상업적인 목표로 단결한 바로 그 직원들이 일하는 곳이라고 말한다. 그리고 목표는 개인 또는 부서보다 우선시된다(Ryan

and Peterson 1982). 음악 산업 종사자들은 직업적 이상으로서 어느 정도 상품 이미지를 갖고 있지만, 이 생각은 단순히 구성 원리로 작동하기보다 음반을 만들 때 종종 반대에 부딪히거나 도전을 받아 변형된다. 비록 직원들이 분명히 상품 이미지를 가지고 있었지만, 상품 이미지의 의미와 실용적인 측면에서 어떻게 구현할지에 대해서는 아이디어가 다양했다.

그러나 문화를 생산하는 것은 단지 상품을 만드는 것이 아니다. 문화는 단순히 생성, 전파, 소비되는 제품이 아니라 조직적·거시제도적 요인에 의해 가공되는 산물이다. 오늘날의 디자이너는 이미지를 재현하고 재생하는 데 가장 큰 중점을 둔다. 또한 의복을 통해 투영되는 이미지에는 개인으로서 디자이너의 사적인 이미지가 반영되어 있다. 이런 의미에서는 패션 산업과 음악 산업 모두 이미지메이킹 산업이라 할 수 있다.

베커는 '예술 시스템art system'이라는 용어를 사용하지 않고, 대신에 '예술계'라는 용어를 사용했으나, 그의 분석은 필자의 분석과 유사점이 많다. 사회학자들이 사회 구조와 과정에 초점을 두듯이 예술사회학에 관한 글은 대부분 예술을 다루는 집단과 기관의 구조 및 활동을 다룬다. 베커는 의미 있는 문화적 대상을 창조해내는 물질적·사회적·상징적 자원을 고찰한다. 그는 최종 대상이 무엇을 뜻하는지에 관심이 없었지만 그 사회적 의미를 설명하려한다. 그는 문화적 대상의 생산에 필요한 '창작자'와 '지원 인력'의 광범위한 협력 관계에 초점을 맞춘다. 비평가들, 딜러들, 박물관 직원들은 베커가 언급한 예술계 내 다른 모든 사람들처럼 그저 자

기 일을 한다. 베커는 예술계에서 그들이 가지는 특별한 권력, 문화 속 미적 계층화와 사회 계층의 관계에 주목하지 않는다. 또한 베커는 사회적 측면과 미적 측면에서 계층이 생산 과정에 어떻게 개입하는지에 대해서는 중점을 두지 않는다.

베커의 연구와 달리 필자는 패션 시스템에서 의복을 디자인하는 사람들 간의 사회적 차이를 이해하기 위해 패션 생산자, 특히 디자이너의 계층화 차원을 포함해 분석하고자 한다. 부르디외의 문화 분석은 문화 시스템의 계층화 기능, 즉 문화적 취향이나 사회 계층 구성원들에게 적합한 문화 제도를 만드는 능력으로 사회 집단을 구별하는 방식에 직접적인 관심을 둔다. 부르디외가 문화적 상징을 소비하는 집단 간의 차이점에 관심을 둔 반면, 필자는 파리의 디자이너라는 직업 집단 내의 계층화에 집중한다. 부르디외로 대표되는 문화 계층화 이론은 문화적 차이와 문화적 차이에 대한 사회적 관심이 사회학적으로 중요하다는 가정에서 시작되었다. 왜냐하면 각기 다른 계층 사람들의 문화적 특성 차이로 유지되는 사회 계층화의 근본적인 패턴과 연관되어 있기 때문이다. 계층화 시스템 내에서 디자이너의 위치는 그들이 생산해 낸 상품의 지위를 결정한다. 동시에 디자이너의 사회적 지위는 소비자의 사회적 지위를 반영한다.

나아가 문화생산론 관점은 문화의 다양한 측면을 다루는 연구를 포함하여 문화 창작자의 경력 및 활동 그리고 관련된 예술, 미디어와 대중문화, 시장 구조, 게이트키핑 시스템에 관한 연구 (Crane 1992) 등을 아우른다. 19세기 프랑스 인상주의 미술의 출

현에 대한 화이트와 화이트(White and White 1993(1965))의 고전적 연구도 문화생산론 틀 안에서 다루어질 수 있다. 그들은 아카데미의 오래된 예술 생산 시스템은 내재된 구조적 조건 때문에 무너지고, 인상주의 화가들이 파리의 딜러들과 비평가들이 개발한 신흥 미술 시장으로 진입했다는 것을 알아냈다.

문화생산론 관점은 '예술품 자체의 특징'에 주목하지 않고 실증주의에 치우치며, 더 넓은 사회적 맥락에서 구체적인 제도를 다루지 않는다는 비판을 받아 왔다(Wolff 1993). 또한 이 관점은 역사와 무관하고, 설명 능력과 비판적인 사회학적 힘이 결여되었다고 간주된다(Wolff 1993: 31). 그러나 문화생산론 관점 덕분에 세부적인 소규모 연구가 가능해지고, 예술 생산 과정과 제도를 자세히 관찰할 수 있으며, 의복과 복식이라는 물질적인 대상에만 우리의 관심을 집중시키지 않게 되었다.

청년 패션, 하위문화, 테크놀로지

패션 시스템 분석에 기여하는 청년 하위문화, 패션 그리고/또는 음악에 대한 중요한 연구가 다수 있다. 이 연구들은 패션 이론의 틀 안에서 제도화된 시스템으로서의 패션 개념에 적용할 사례 연구라 할 수 있다. 세계적으로 인정받기 위한 패션 위크 동안의 패션쇼의 중요성을 강조하던 주요

패션 위크 약 일주일간 여러 패션 디자이너와 브랜드가 주로 런웨이 쇼를 통해 바이어와 언론 등을 대상으로, 다가오는 시즌을 위한 새로운 컬렉션을 선보이는 기간.

패션 도시의 전통적인 패션 시스템이 이제는 대안적인 패션 시스템으로 대체되고 있다.

연구자들은 필수적으로 거리에서 무슨 일이 일어나고 있는지, 특히 청년들과 청년들의 하위문화에 대해 살펴보아야 한다. 왜냐하면 이들이 뚜렷하게 구별되는 외형을 지니기 때문이다. 청년들의 하위문화는 하향 전파 과정이 아니라 상향 전파 과정으로 흐르고 전파되어 결국 패션 산업에 영향을 미친다. 이러한 현상과 함께 3장부터 6장까지에서 논의할 전통적인 패션 시스템을 갖춘 패션 도시들이 영향력을 잃어 가고 있다.

브렌트 루바스Brent Luvaas는 저서 『스트리트 스타일: 패션 블로그 문화기술지Street Style: An Ethnography of Fashion Blogging』(2016)에서 스트리트 스타일 블로거와 사진 작가를 대상으로 자문화기술지auto-ethnography 현장 연구를 진행하면서, 블로그를 개설하여 뉴욕, 필라델피아, 부에노스아이레스, 헬싱키 등의 도시에서 직접 찍은 스트리트 패션 사진을 게시했다. 그는 대체로 청년층의 스트리트 패션 사진 세계를 글로벌한 관점에서 탐구하고, 스트리트 스타일 블로거들이 대거 글로벌 패션 산업에 편입되는 현상도 연구한다. 또한 패션 산업에서 그들이 내부자/외부자, 전문가/아마추어, 참여자/관찰자로서 접하고 있는 위치에 대해서도 연구한다(Luvaas 2016: 18).

로스 핸플러Ross Haenfler는 저서 『고스, 게

자문화기술지 연구자가 중립적이고 객관적인 입장에서 벗어나 자신의 경험을 반성과 성찰을 통해 연구하여 기록하는 연구 방법의 하나이다.
고스 1970년대 말 영국에서 펑크의 잔재에서 나타난 하위문화로, 고딕Gothic 문학과 영화 전통에 미학적 뿌리를 두고 주류 소비 문화에 반대 입장을 취하는 청년 하위문화. 빅토리안 복식, 뱀파이어리즘, 성적 페티시, 성적 모호성 등이 스타일의 특징이다.
게이머 비디오 및 롤플레잉 게이머로 이루어진 뉴미디어 하위문화.

이머, 라이엇 걸Goths, Gamers and Grrrls: Deviance and Youth Subcultures』(2012)에서 스킨헤드, 펑크록, 힙합 등 8개의 서로 다른 하위문화 집단을 자세히 살펴보고, 거의 모든 하위문화를 아우르는 하위문화 이론을 개략적으로 제공한다. 그는 저항, 일탈, 비행 등 주요 사회학 개념들을 설명하는데, 실증적이라기보다는 이론적이고 개념적이다.

모니카 스클라Monica Sklar는 『펑크 스타일Punk Style』(2012)에서 펑크 패션의 역사를 추적하며 런던에서 처음 등장한 이후 수십 년간 지속돼 온 펑크라는 패션 장르를 다룬다. 펑크는 체제 전복적인 특성이 함축된 하위문화지만, 그 스타일은 특히 인터넷을 통해 패션의 주요 분야가 되었다.

앞서 언급한 연구 이외의 연구들(Lunning 2012; Alexander Dhoest et al. 2015; Elferen and Weinstock 2015)은 현대 패션의 고유한 메커니즘과 구성 요소를 지닌 대안적 패션 시스템이 존재함을 보여 준다. 이것은 7장과 8장에서 심층적으로 연구하고자 한다.

라이엇 걸 1990년대 미국에서 펑크 안팎의 성차별과 가부장제에 도전하며 생겨난 페미니즘 펑크 록 장르 및 문화 운동을 통칭하는 펑크 하위문화의 하나. 라이엇 걸은 사회 속 여성에 대한 폭행, 가정 폭력, 성폭력, 남성 우월주의 등에 저항하며 여성의 권리를 외치고 페미니스트 의식을 고취하는 음악을 만들거나 움직임을 촉진했다.

스킨헤드 1960년대 영국 런던 노동자 집단의 청년 하위문화. 집단 결속과 남성다움을 중시하고, 삭발을 특징으로 하며, 부츠를 드러내고 바짓단을 접어 올린 청바지, 줄무늬 셔츠, 서스펜더 등을 착용했다.

펑크록 1970년대 영미권을 중심으로 제도권 록에 대한 반발에서 탄생한 록의 한 장르. 사회적, 정치적 이슈를 노골적으로 비판하는 내용을 가사로 썼다. 대표적인 밴드로 섹스 피스톨스Sex Pistols가 있다.

힙합 1980년대 초 뉴욕 브롱크스에서 출현한 흑인 하위문화. 랩, 디제잉, 그래피티, 브레이크댄스가 기본 요소이다. 백인 문화에 저항하면서도 그것을 열망하는 양면성이 있었는데, 이후 주류 문화에 흡수되어 대중 음악의 한 장르가 되었다. 올드 스쿨Old School, 갱스터Gangsta, 비보이와 플라이걸B-Boys & Fly Girls로 나뉘는데, 배기 팬츠, 스웨트 셔츠, 트랙수트, 캡 등이 공통적인 스타일이다.

결론

서로 다른 이론적 틀 안에서 패션을 관찰하면 우리는 패션이 사회학적으로 어떤 의미를 지니는지 더 잘 이해할 수 있다. 패션의 개념은 매우 넓다. 패션은 사회적 규제나 통제, 위계 구조, 사회적 관행, 사회적 과정 등 많은 형태로 다뤄질 수 있다. 패션의 역동성을 이해하려는 시도는 대부분 모방 이론의 변형으로 나타났다. 이는 패션이란 본질적으로 의복에 담긴 인식 가능한 권력에 의해 규정되는 계층적 현상이라는 가정에서 시작되었다. 의복에 담긴 권력은 흔히 어떤 우세한 사회 집단이나 계급에 속한 것으로 간주된다. 그 집단이나 계급 내의 유행은 사회적 위계 내의 다른 계층에 의해 모방된다. 하위 계층이 모방을 하면 사회적 상류층은 하류층과 자신을 구별하기 위해 의복의 개선과 혁신으로 우월성을 드러내 보여야 한다고 압박받는다. 이렇게 하여 잠재적으로는 모방과 혁신의 끝없는 순환이 만들어진다.

패션에 관한 초기 사회학적 연구가 모방 개념으로 가장 잘 분석되었다면, 현대의 연구는 너무 다양해져서 일반화가 불가능하다. 정확히 말하면 패션의 정의와 의미가 더 복잡해졌기 때문이다. 패션 담론은 다양한 학문 분야로 확산되어 공공연하게 학제간 연구가 이어지고 있다. 다음 장에서는 패셔놀로지의 토대를 마련한 패션에 대한 실증적 연구뿐 아니라 현대 담론을 더하여 패션스터디즈에 대한 접근법을 설명하고자 한다. 시스템적인 관점에서 패션을 고찰하면 다양한 접근법을 찾을 수 있으며 패션의 여성화,

패션의 기원에 관한 유럽 중심적 시각을 둘러싼 많은 질문에 대한 해답을 찾을 수 있다.

더 읽을거리

Dhoest, Alexander, Steven Malliet, Jacques Haers, and Barbara Segaer (eds) (2015), *The Borders of Subculture: Resistance and the Mainstream*, London, UK: Routledge.

Elferen, Isabella Van, and Jeffrey Andrew Weinstock (2015), *Goth Music: from Sound to Subculture*, London, UK: Routledge.

Haenfler, Ross (2012), *Goths, Gamers and Grrrls*, London, UK: Bloomsbury.

Lunning, French (2013), *Fetish Style*, London, UK: Bloomsbury.

Luuvas, Brent (2016), *Street Style: An Ethnography of Fashion Blogging*, London, UK: Bloomsbury.

Sklar, Monica (2012), *Punk Style*, London, UK: Bloomsbury.

3

제도화된 시스템으로서의 패션

●

앞 장에서 검토한 패션에 대한 고전 담론과 현대 담론 그리고 다양한 실증적 연구에서 알 수 있듯이, 패션은 의복, 외양과 관련된 개념이다. 많은 연구자가 패션을 물질적 대상으로 다루었고, 그렇기 때문에 주된 연구 근거로 시각적 자료를 사용했다. 따라서 패션과 의복을 분리하는 것은 어렵거나 거의 불가능해졌다. 필자는 패션에 대한 다른 접근법으로, 제도화된 시스템으로 패션에 접근하는 방식을 제시하고자 한다. 필자는 주로 크레인의 실증적 연구에 기반을 두고, 범위를 좁혀 파리, 뉴욕, 런던의 패션 산업과 디자이너들을 관찰하는 데에서 연구를 시작하였다(1997a, 1997b, 2000). 앞 장에서 언급한 문화적 상징으로서의 패션을 이해하기 위해 데이비스(1992)의 시스템으로서의 패션에 관한 논의뿐만 아니라 예술사회학과 문화사회학에 관한 문헌(Becker 1982; White and White 1993(1965); Wolff 1983, 1993; Zolberg 1990)도 참고하였다. 더불어 바르트(1967)의 기호학적 분석을 기반으로 의복 시스템을 이해하고 패션의 개념 및 실행과 아울러 제도화된 패션 시스템의 개념을 발전시켰다.

이 장에서는 하나의 시스템으로서 패션을 전체적으로 살펴보

고, 패셔놀로지의 이론적 근거를 제시하고자 한다. 또한 디자이너 및 패션 전문가를 포함해 패션과 관련 있는 개인들이 집단적으로 활동하고, 패션에 관한 동일한 신념을 공유하며, 패션의 이데올로기뿐만 아니라 패션 문화를 생산하고 지속시키는 제도 혹은 제도화된 시스템으로서의 패션을 어떻게 실증적으로 연구할 수 있는지에 대해 설명하고자 한다. 패션의 생산 과정을 의복의 생산 과정과 명확히 구별해야 하는 이유는 의복이 즉시 패션으로 전환되지 않기 때문이다. 패셔놀로지는 패션의 생산에 대해 주로 논의하나 패션의 소비 또한 논하지 않을 수 없다. 생산과 소비가 상호보완적이기 때문이다. 이를 6장에서 살펴볼 예정이다.

핀켈스타인(1996: 6)이 지적하듯이 패션을 의복에만 연관지어 생각해서는 안 된다. 그 이유는 패션의 개념에는 물질적 재화를 초월한 다른 고려 사항들이 존재하기 때문이다. 이와 비슷하게 쾨니히(1973: 40)는 복식, 보석, 장신구를 착용한 인간의 외양만이 패션과 관련이 있다고 보는 편견을 깨뜨려야 한다고 말했다. 패션은 일반적인 사회적 제도이므로 개인과 사회 전체에 영향을 미친다. 따라서 오직 복식 혹은 복식사의 연구에만 초점을 맞춘 패션 논의로는 불충분하다. 시스템으로서의 패션스터디즈나 패셔놀로지 연구는 다른 분석의 틀이 필요하다.

fasbion-ology

패셔놀로지의 이론적 틀

패셔놀로지는 상징적 상호작용론과 구조기능주의라는 사회이론의 미시적이고 거시적인 차원을 모두 통합한다. 그 이유는 우리가 패션 사회 조직에 대한 거시사회학적microsociological 분석과, 디자이너 및 패션 생산에 참여하는 개인들에 대한 미시상호작용적microinteractionist 분석에 초점을 맞추기 때문이다. 패션에 대한 여러 해석이 존재하지만 필자는 패션을 제도화된 시스템으로 보는 관점을 추가하고자 한다. 이것은 의복 스타일과 복식 스타일에 초점을 맞춘 접근법과는 다르다. 패션 제도 발전의 사회적 맥락에 대한 연구가 부족하기에 패셔놀로지는 이 점을 다루고자 한다. 패션에 대한 사회학적 연구는 패션 제도가 만들어 내는 미학적 판단 및 기능과 관련된 미학-외적인 여러 요소들을 밝혀낼 수 있다.

패션에 관한 구조기능주의적structural-functional 관점은 재화와 서비스의 생산, 유통, 소비를 대상으로 하며, 이들은 긴밀히 연관되어 있다. 사회에서는 생산되지 않는 것이 유통될 수 없고, 유통되지 않으면 생산도 불가능하다. 또한 생산 역량은 사회의 구성원에게 동기를 부여하고 기술과 기회를 유통하는 패턴의 영향을 지대하게 받는다. 구조기능주의적 관점의 분석은 사회적 삶의 표준화되고 반복되는 패턴과 그 결과 간의 인과관계를 정립한다. 머튼(Merton 1957)의 구조기능주의적 관점에 따르면, 기능 혹은 역기능은 사회적 역할, 제도적 패턴, 사회 구조처럼 패턴화되고 반복되는 '표준화된' 항목에 기인한다. 단발적인 사건들은 기능적

분석의 대상이 될 수 없다는 의미이다. 이 관점은 패션 문화가 발달된 도시에서 발견되는 패션 제도에 적용이 가능하다. 패션쇼는 1년에 최소 2회 개최되는데, 무역협회가 관리하며, 패션의 생산 및 유통에 관련된 사람을 동원하는 수단으로 활용된다.

나아가 머튼(1957)은 현재적 기능과 잠재적 기능을 구별하여 기능적 분석을 더 명확하게 설명한다. 현재적 기능은 사람들이 목격하거나 기대하는 결과인 반면, 잠재적 기능은 인지되지 않거나 의도되지 않은 결과이다. 파슨스(Parsons 1968)가 사회 행동의 현재적 기능을 강조한 반면, 머튼은 기능주의 분석을 통해 여러 가지 잠재적 기능을 발견한다. 이런 구별은 사회학자들로 하여금 사람들 개개인이 자신의 행위 혹은 관습 및 제도의 존재에 부여하는 이유를 뛰어넘어 생각하게 한다. 예를 들어, 머튼(1957)은 베블런의 과시적 소비에 대한 분석을 인용하여 과시적 소비의 잠재적 기능이 착용자의 지위 향상이라고 설명한다. 패션쇼의 목적 중 하나는 저널리스트, 에디터, 바이어에게 새로운 스타일을 선보이는 것이지만, 사실 패션쇼의 잠재적인 목적은 패션이 어디에서 비롯되는지를 확인시켜 주는 것이다. 패션쇼를 통해 의복에 가치가 부여되고, 의복은 패션이 된다. 비록 이것이 오직 사람들의 마음속에서 일어나는 일이지만 말이다. 이와 같은 방식으로 패션 문화는 지속되고 유지된다. 결국 패션이 디자이너들을 패션의 중심지인 도시로 끌어들이며, 패션은 살아남고 도시는 영향력을 유지한다.

기능적 분석은 결과를 초래하는 메커니즘 및 과정뿐만 아니라 기능을 달성시키는 대안적 방식을 구체화해야 한다. 기능적 대안

은 구조적 제약에 의해 제한된다. 어떤 구조적 맥락에서 발생하는 과정 혹은 메커니즘이 다른 맥락에서는 또 다른 결과로 나타날 수 있다. 따라서 단순히 패션쇼를 개최한다고 해서 그 도시가 패션 중심지가 되지는 않는다. 특히 파리는 패션의 중심지라는 이미지를 유지하기 위해 역사적으로 노력해 왔다.

구조기능주의자들은 사회학이 개인의 특성과 행위를 결정하는 사회 구조만 연구해야 하고, 행위 주체 또는 개성은 사회 구조에서 중요치 않다고 말한다. 에밀 뒤르켐Émile Durkheim은 이러한 입장의 초창기 지지자였다. 기능주의자들은 주로 이 관점을 채택해 사회 구조 간의 기능적 관계에만 관심을 둔다. 우리는 또한 재능 있고 뛰어난 디자이너가 찬사를 받는 조건에 대해 탐구해 볼 필요가 있다. 이미 알려진 디자이너들은 패션 관련 행사에 참가해 자신의 지위와 명성을 확인하고, 신진 디자이너들은 주요 잡지사와 신문사를 대표하는 패션 게이트키퍼의 눈에 띄려고 한다.

패션에 대한 거시적인 접근과 달리, 상징적 상호작용론자들은 개인이 내면으로부터 세상을 정의하는 동시에 대상인 세상을 발견해 나가는 과정을 다루는 방법을 지지한다. 이 단계에서 활용되는 방법은 직접 관찰(참가자와 비참가자 모두), 인터뷰, 대화, 라디오와 텔레비전 청취, 지역 신문과 정기 간행물 열람, 생활사 기록 확보, 편지와 일기 열람, 공공 기록물 참고 등이 있다. 이를 통해 자신이 탐구하는 대상을 면밀하게 그리고 완전하게 파악해야 한다. 블루머(1969b)는 상징적 상호작용론의

> **패션 게이트키퍼** 패션 정보가 대중에게 전달되기 전에 패션 미디어 내부에서 취사 선택하는 직책 또는 기능. 패션 잡지의 에디터 등이 그 역할을 한다.

방법론을 정교화하여 상징적 상호작용론에 기여했는데, 그는 상징적 상호작용론은 기능주의와는 달리 일련의 가설로 시작되는 연역적 이론이 아님을 입증했다. 그는 이 방법론을 패션 연구에 적용했다(1969b).

상징적 상호작용론자들은 주로 개인의 결정과 행위를 설명하고 이것을 이미 정해진 규칙과 외부 세력으로는 설명할 수 없음을 증명하는 데 관심이 있었다. 대부분은 소규모 대인 관계를 분석하고, 개인은 외부 세력에게 침해받는 수동적인 존재라기보다 자신의 행위를 해석, 평가, 정의하고 설계하는 적극적인 존재라고 본다. 상징적 상호작용론은 개인이 결정을 내리고 의견을 형성하는 과정을 강조한다. 또한 이들은 디자이너 및 패션 전문가들을 인터뷰해 패션 조직, 패션 제도와는 어떠한 관계를 가지는지 그리고 패션 제도의 네트워크와 개인적 네트워크 안에서 다른 패션 전문가들과 어떻게 상호작용하는지를 탐구할 수 있다.

사회학 이론에서 중요한 논쟁은 개인과 사회 구조의 관계에 대한 것이다. 이 논쟁은 구조가 어떻게 개인의 행동을 결정하는지, 그 구조는 어떻게 만들어지는지, 만약 구조적 제약이 있다면 그 제약 아래 독립적으로 행동하는 개인 역량의 한계는 어디까지인지, 요컨대 주체에 관한 문제를 중심으로 이루어진다. 볼프(Wolff 1993: 138)는 다음과 같이 그 연관성을 설명했다. "문화 생산자로서 예술가는 사회학 혹은 예술에서 한 영역을 차지한다. 더 이상 사회학적 분석에서 '행위'나 '구조' 중 어느 것에 우선권을 부여할지, 혹은 임의론과 결정론 중 어느 것을 선택할지 논쟁할 필

요가 없다. 우리는 구조와 행위 주체의 상호의존성을 받아들인 모형을 활용해야 한다."(Wolff 1993: 138)

패션 제도가 어떻게 기능하는지 그리고 개인이 그 제도에 어떻게 참여하는지 살펴보면 패션 시스템이 더욱 명확하게 드러난다. 더불어 제도와 개인이 어떻게 상호의존적이며 서로 연관되어 있는지 이해할 수 있다.

시스템이 뒷받침하는 신화로서의 패션

패셔놀로지의 주된 관심사는 패션의 제도화된 시스템이다. 패션을 시스템으로 분석하기 위해서는 패션의 시스템적 특징, 패션 산업 직무의 종류, 각 종사자가 수행하는 업무를 살펴보아야 한다. 패션은 제도, 조직, 그룹, 생산자, 행사, 관습 등의 시스템이며, 이 모든 것이 복식이나 의복과는 다른 패션 생산에 기여한다. 디자이너의 창의성을 정당화하는 과정에 영향을 미치는 것이 바로 이 패션 시스템의 구조적 특성이다. 두 개의 독립적이고 자율적인 실체인 의복과 패션 간에는 시스템 자체에 차이가 있다. 앞서 언급했듯 패션은 제도화된 시스템 안에서 생산되는 문화적 상징이다. 디자이너를 만들어 내는 사회 과정의 제도적인 요소 또한 검토해야 한다. 디자이너는 패션 시스템 안에서 중요한 역할을 하지만, 저널리스트, 홍보 담당자와 같은 패션과 관련된 다른 직업도 간과해서는 안 된다. 엄밀히 말해 패셔놀로지에서는 직접적으로

옷의 디테일과 생산 과정에 대한 논의를 다루지 않는데, 그 이유는 그것이 의복과 복식에 관한 연구에 포함되기 때문이다.

필자가 패션을 이데올로기라고 말할 때, 디자이너의 작품이 마르크스주의의 미학적인 의미에서 사회적, 정치적 환경 안에 위치지어져야 한다는 의미는 아니다. 이데올로기는 신화이며 밀접하거나 느슨하게 관련될 수 있는 신념, 태도, 견해로 모두 정의할 수 있다. 이데올로기는 일련의 신념이며, 이데올로기가 진실인지 거짓인지는 그것의 존재 여부와 관련이 없다. 어떤 한 요소가 더 중요하거나 진실에 더 가깝다는 가설은 존재하지 않지만, 모든 신념은 어떤 방식으로든 사회적으로 결정된다.

신화로서의 패션은 과학적이고 구체적인 실체가 없다. 신화의 기능은 본질적으로 인지적이며 사고방식의 근본적인 개념적 범주를 설명하는 것이다. 신화는 집단적 경험을 구현하고 집합 의식을 나타내며, 이것이 바로 신화가 지속되는 방식이다. 전통적인 인류학에서는 원시 사회의 신화를 연구하지만, 신화의 구조 분석은 현대 산업 사회에도 적용되어 왔다. 예를 들어 바르트(1964)는 신화를 글쓰기 담론뿐 아니라 영화, 스포츠, 사진, 광고, 텔레비전 등의 상품으로 구성된 의사소통 체계로 본다. 마찬가지로 사회 제도와 관습은 패션 신화를 구성한다. 패션을 시스템으로 이해하면 패션에 대한 신념을 이해하기 쉽고 "패션 수도 파리의 신비한 지배력"(Flugel 193: 147)을 파악하기 쉬워진다. 플뤼겔은 다음과 같이 언급한다.

우리는 패션이 신비로운 여신이라고 믿어 왔는데, 여러
세대에 걸쳐 수많은 저널의 저자들이 이 믿음에 일조해
왔다. 신비로운 여신의 명령을 이해하는 것이 아니라 그
명령에 복종하는 것이 우리의 임무다. 실제로 이런 명령은
보통 사람들의 이해를 초월하는 것으로 나타난다. 우리는 그
명령이 왜 만들어지는지, 얼마나 오래 지속될지 모르며 단지
그것을 따라야 한다고만 알고 있다. 빨리 복종할수록 혜택도
커진다. (Flugel 1930: 137)

패션 트렌드를 주도해 온 것은 언제나 프랑스의 왕, 여왕, 귀족
이었고 이후 대중에게 조금씩 전파되다가 유럽의 다른 지역으로
확산되었다. 최신 패션은 파리에서 발생했고, 외국인과 파리의 시
민들은 파리 패션의 근원지를 순례했다(Steele 1988: 27).

패션에 대한 패셔놀로지적 접근은 패션의 변덕스러움에 대한
해답을 제공할 수 있다. 레이버는 패션의 비합리성과 피상적인 경
향에 대해 다음과 같이 설명했다.

'변화의 즐거움'은 삶에 즐거움을 더해 준다. 일시적인
패드, 열풍, 패션 무드fashion mood나 변덕스러움은 한순간의
즐거움을 안겨 준다. 항상 같은 일을 하고 같은 옷을 입는
사람들은 자신도 지루해지고 타인도 지루하게 한다. 모든
패션은 특정 시기 동안 존재하며 그 인기가 언제, 왜 갑자기
생겨나고 그만큼 빨리 사라지는지 정확히 아는 사람은 없다.

(Laver 1950: 66)

패션 시스템에 관한 실증적 연구를 통해 의복과 패션이 구분되고, 패션이 외부와 단절된 상태에서 만들어진 것이 아니란 점도 입증되었다. 의복과 패션의 차이점은 다음과 같이 명확히 도출할 수 있다.

> 의복은 물질적 생산이나 패션은 상징적 생산이다. 의복은 유형적이나 패션은 무형적이다. 의복은 필수 사항이나 패션은 잉여 사항이다. 의복은 실용적 기능을 지니나 패션은 지위의 기능을 지닌다. 의복은 사람들이 옷을 착용하는 그 어떤 사회나 문화에서도 발견되나 패션은 제도적으로 구성되고 문화적으로 확산된다. 패션 시스템은 의복을 상징적 가치를 지닌 패션으로 바꾸고 의복을 통해 표현된다. (Kawamura 2004: 1)

베커(1982)는 일탈에 꼬리표가 붙는 과정을 설명하면서 사회적인 정의가 현실을 창조하므로, 사회학자들은 누가 패션 혹은 패셔너블한 것에 꼬리표를 달 자격이 있는지 의문을 가져야 한다고 말한다. 우리는 패션 시스템의 구성원 중 누가 그 역할을 수행하는지 관찰만 하면 된다. 일부 구성원들은 무엇이 수용 가능하고 무엇이 유행할지를 결정하는 제도적 위치를 차지하고 있다. 프랑스 패션에서는 무역협회[1] 구성원들이 이에 해당된다.

프랑스의 인상주의 화가에 관한 화이트와 화이트(1993(1965))의 연구와 예술계에 관한 베커(1982)의 분석을 토대로 패션을 다양한 제도로 이뤄진 시스템으로 연구

오트 쿠튀르 고급이라는 뜻의 '오트 Haute'와 드레스메이킹이나 봉제를 의미하는 '쿠튀르 Couture'가 합쳐져 고급 맞춤복이란 뜻으로 사용된다.

할 수 있다. 이런 제도는 패션의 이미지를 함께 재현하고 파리, 뉴욕, 런던, 밀라노 같은 주요 패션 도시에서 패션 문화를 영속시킨다. 프랑스 패션에 관한 필자의 실증적 연구(Kawamura 2004)에서 밝혔듯이 시스템으로서의 패션은 오트 쿠튀르 Haute Couture로 알려진 독점적인 주문 제작 의복의 제도화와 함께 1868년에 파리에서 최초로 등장한 것으로 나타났다. 이 시스템은 디자이너, 제작자, 도매업자, 홍보 담당자, 저널리스트, 광고 대행사의 네트워크로 구성된 여러 하위 시스템으로 이루어진다. 패션 산업은 적당한 의복이나 쾌적한 의복의 생산뿐만 아니라 패션 이미지에 부합하는 새롭고 혁신적인 스타일의 생산과 관련이 있다. 이와 마찬가지로 예술계의 경우 예술가, 제작자, 박물관 디렉터, 관람객, 신문 기자, 각종 출판물의 비평가, 예술사가, 예술이론가, 철학자로 구성되는데, 이들은 예술계를 활성화하며 지속될 수 있게 한다(Dickie quoted in Becker 1982: 150).

패셔놀로지는 어떤 의복 아이템도 패션으로 인정받아 패션으로 전환할 수 있다고 본다. 어떤 것에 패션이라는 꼬리표를 붙이려는 시도가 모두 성공하는 것은 아니다. 그러나 어떤 것을 패션으로 만드는 데는 이름을 붙이고 이를 정당화하는 것이 매우 중요하다. 이를 가능케 하는 것이 패션 제도이다. 디자이너는 협력 활

동에 참여하는 다른 구성원들의 인정을 받아야 하며, 이를 통해
그들의 작품은 생산되고 소비된다.

패션 시스템에 관한 다양한 접근법

패션에 대한 패셔놀로지적 접근을 소개하기 전에 가장 먼저
패션 시스템에 대한 다양한 접근법을 설명할 것이다. 그 이유는
패션 그리고/또는 복식에 대해 저술하는 많은 연구자가 '패션 시
스템'이란 용어를 사용하지만 그 의미와 정의가 다르기 때문이다.
몇몇은 패션 시스템을 의복 제조 시스템과 분리하여 정의하는 반
면, 몇몇은 패션 시스템이라는 용어를 매우 느슨하게 사용하여 두
시스템을 구별하지 않는다.

레오폴드(Leopold 1993: 101)에 따르면 패션 시스템은 의복의
생산 과정에 관여한다. 패션 시스템은 고도로 분업화된 생산 형
태와 다양하고 불안정한 수요의 상관관계이다. 그는 패션이 문화
현상이면서 생산 기술을 중시하는 제조의 한 측면이라는 이중적
인 개념을 내포한다고 주장한다. 레오폴드는 의복 생산과 의복의
역사가 패션의 생산에 중요한 역할을 했다고 강조하면서, 블루머
(1969a)와 달리 소비자의 수요가 패션의 생성을 결정한다는 주장
을 일축해 버린다.

매크래컨McCraken은 언어와 제품의 비교가 불합리하다는 점을
논증한 반면, 바르트(1967)와 루리(Lurie 1981)[2]는 패션과 의복을

설명하기 위해 패션 시스템과 언어 시스템을 함께 분석한다. 이들은 이 두 가지를 동일한 개념 혹은 상호 교체가 가능한 개념으로 취급한다. 의복이 하나의 비유로 이용될 수는 있다. 패션 분야의 여러 저자들이 이러한 관점을 비판해 온 이유는 의복과 패션으로는 우리가 말하는 언어만큼 정확하게 의사소통을 할 수 없기 때문이다. 패션과 복식에 대한 이런 접근법은 매우 제한적이어서 확장되지 못한다. 바르트와 루리의 접근은 페르디낭 드 소쉬르(Ferdinand de Saussure 1972)가 창시한 구조언어학을 바탕으로 의복 및 패션에 대한 기호학적 분석을 기반으로 한다. 기호학으로 알려진 소쉬르 기호 이론을 통해 의복과 패션을 구별할 수 있다. 책의 제목이 '모드의 체계The Fashion System'(1967)임에도 불구하고, 바르트는 패션 시스템이 아닌 의복 시스템에 관해 말하고 있다. 바르트의 복합적 분석은 패션 시스템과 의복 시스템 간의 차이점을 보여 준다. 사회적이고 문화적인 맥락에 따라 사회적 의미가 달라지므로, 의복 시스템은 우리에게 무엇을 어떻게 입어야 하는지 알려준다. 서양의 의복에는 그 형태에 관한 규칙이 존재한다. 우리는 사회화를 통해 셔츠는 일반적으로 소매가 두 개이고 바지는 가랑이가 두 개란 것을 배웠다. 이와 유사하게, 옷을 입는 방법 및 순서와 관련하여 우리가 당연하게 여기는 관습이 존재한다. 이러한 관습은 불문율 혹은 섬너가 말한 '풍속'이며 이런 의복 관습이 의복 시스템을 만든다. 비록 의복 시스템이 패션 시스템을 설명해 주지는 않으나, 서양의 표준 의복 시스템을 파악하면 우리가 얼마나 그 시스템으로부터 벗어나 있는지를 알 수 있다.

로치와 무사(Roach and Musa 1980)는 패션 시스템을 현대 사회의 시스템인 단순 패션 시스템과 복합 패션 시스템으로 구분한다. 로치와 무사는 나이지리아 티브Tiv족의 패션 시스템을 예로 들면서 아름답게 꾸미기 위해 의도적으로 남긴 상흔 유형이 세대별로 어떻게 변화하는지 설명한다(1980: 20). 이들의 패션 시스템에서 상흔 디자인과 기법은 고안되고 모방되고 대중화되었다가 폐기되며 개인 간의 접촉을 통해 대체된다. 단순한 패션 시스템은 소규모의 포스트모던 사회에서 발견된다. 반면에 패션 시스템은 파리, 뉴욕, 밀라노 같은 소위 패션 도시에서 보듯 복합적일 수 있으며, 이 시스템에는 수많은 패션 전문가 중에서 디자이너, 어시스턴트 디자이너, 스타일리스트, 원단·의류·부자재·화장품 제조업자, 도매업자, 소매업자, 홍보 담당자, 광고업자, 패션 포토그래퍼 등 수많은 사람들이 참여한다.

이와 유사한 관점에서 블루머(1969a)도 패션 시스템이라는 용어를 사용한다. 그는 사회 메커니즘으로서 패션의 기능, 특히 고도로 복잡한 패션 시스템이 개발된 산업 사회 안에서의 통합적 기능을 분석한다. 그는 20세기 패션 시스템의 특성을 묘사하기 위해 복식이나 의복이라는 용어를 쓰지 않으며, 복식은 패션이 영향을 미치는 유일한 삶의 측면이라고 덧붙인다. 블루머는 현대의 대중 사회에 적합한 패션 이론을 확립하는 데 기여했다. 그는 패션 시스템을 사회적 관습을 통해 정체성을 부여하고 질서를 유지할 수 없는 대중 사회 안에서 질서 있는 변화를 촉진하는 복합적 수단으로 본다.

의복 시스템에 관해서는 상세히 다루지 않았지만, 데이비스 (1992)도 패션 시스템과 의복 시스템을 구분한다. 그는 "혁신의 중심지인 파리는 고도로 발달된 오트 쿠튀르 제도 덕분에 사회학적으로 침전되어 있고 차별화하여 받아들이는 패션 소비자에게 둘러싸여 있으며 ⋯ 그 이미지가 공고히 유지되고 있다."(1992: 200)고 말했다. 데이비스의 언급은 디자인, 전시, 제조, 유통, 판매와 같은 복합적 제도라는 확립된 관행, 즉 창작자에서 소비자에게까지 이르는 과정의 패션을 의미한다. 하지만 데이비스는 이 시스템의 내부 구조 및 창작자와 소비자가 거쳐 가는 과정과 그들이 이러한 시스템 안에서 수행하는 역할에 관해서는 상세히 설명하지 않는다.

쾨니히는 의도적으로 패션을 복식과 의복으로부터 분리한다. 패션은 우리가 입고 소비하는 것만이 아니다. 그는 다음과 같이 말한다.

> 우리는 ⋯ 사회적 조절 장치로서 사회심리학적, 구조적 형태의 패션 그 자체와 다양하고 영원히 가변적인 패션의 내용을 구별한다. 이는 우리가 패션을 독립적인 사회 제도로서 진지하게 받아들이고 있음을 나타낸다. ⋯ 패션에 대한 이러한 접근은 일간지, 저널, 삽화가 있는 주간지 및 잡지에 기고하는 여러 패션 저자들과 달리 우리가 다양한 패션에 관한 판단을 공표하고 싶어 하지 않는다는 점도 의미한다. 이미 지적했듯이, 우리의 진정한 발명품은 '패션의

시스템'을 분석한 것이다. 이는 결국 무한히 변화하는 패션이라는 변증법적 소용돌이에 굴복하여 자동적으로 휘말리게 되는 당대의 패션과 일정한 거리를 유지하는 것을 의미한다. (König 1973: 38-9)

크레이크도 패션 시스템이라는 용어를 사용한다.

서양의 엘리트 디자이너 패션은 하나의 시스템을 구성하지만 그것은 결코 배타적이지 않으며 다른 모든 시스템을 결정하지도 않는다. 패션 시스템이 중세 말기부터 현재까지 시기적으로 구분될 수 있듯 … 지나치게 현대적인 패션 시스템도 서구 및 비서구 문화를 가로질러 경쟁하며 맞물려 있는 시스템의 배열로 재구성될 수 있다. (Craik 1994: 6)

패션 시스템에 관한 크레이크의 언급은 중세 시대에 패션 시스템이 존재했음을 알려 준다. 필자는 의복 시스템은 서구 사회와 비서구 사회에서 모두 발견되지만, 패션 시스템은 그렇지 않다고 본다. 루이 14세Louis XIV(1643-1715) 치하의 프랑스에 패션이 관행으로서 명백히 존재하긴 했지만, 패션은 19세기 중반 프랑스에서 처음으로 제도화되었다. 엔트위슬(Entwistle 2000)은 몸, 패션, 복식 간의 연관성을 강조하면서도 특정 복식 체계가 서양에서 기인했다고 밝힌다.

반면에 매크래컨(1988)은 패션 시스템의 도래로 모방이 가능

해졌지만, 동시에 상징이 사라졌고 이런 상징의 상실과 함께 더 많은 혁신을 일으키려는 추세가 나타났다고 주장한다. 그는 지위를 표현하는 수단으로 품위의 역할이 사라지고, 패션 시스템의 등장과 함께 다양한 가치가 나타났음을 밝힌다. 패션 시스템은 지위의 사칭과 기만을 가능하게 했고, 엘리트 집단의 특권을 박탈함으로써 엘리트 계층은 차별화된 품위를 재창조하기 위해 지속적으로 새로운 패션을 채택해야 했다. 그들은 비유적 의미 그 이상으로 패션의 포로였다(McCraken 1988: 40).

새로운 지위의 획득은 소득을 즉시 신분으로 전환시킬 수 있다는 것과 어떤 대상을 품위 있게 만들기 위해 여러 세대를 거칠 필요가 없음을 의미했다. 이를 통해 지위 체계는 지위 상승의 가능성을 수용했고, 지위 상승을 이룬 사람들에게 보상할 수 있었다. 더불어 새로운 이동성과 능력 인정이 장려되었다. 품위 유지 전략이 상대적인 엄격성, 고정성, 부동성의 원인이 되었다면, 이동성의 원인을 제공한 것은 패션 시스템이었다(McCraken 1988: 40-1). 따라서 패션 시스템은 디자이너/쿠튀리에couturier와 고객의 구조적 관계가 역전된 1868년에 시작되었다는 필자의 연구(Kawamura 2004)와는 달리, 매크래컨은 패션 시스템이 그보다 훨씬 전에 시작되었다고 본 것이다.

필자는 데이비스가 연구 대상으로 삼은 시기 이후를 대상으로 실증 연구(Kawamura 2004)를 수행하여, 일반적으로 패션 시스템의 원형元型에 해당하는 프랑스의 패션 시스템 내의 제도를 탐구했다. 패션 시스템

쿠튀리에 '오트 쿠튀르' 디자이너를 이르는 말.

에 관한 데이비스의 분석(1992)을 출발점으로 삼았다. 필자는 패션을 제도적 시스템으로 보는데, 이 시스템은 신념, 관습, 공식 절차로 이뤄진 지속적인 네트워크이며, 승인된 핵심 목표에 연결된 사회 조직을 함께 형성한다(White and White 1993(1965)). 패션 시스템은 그 규모에 상관없이 어떤 기본적 특징을 지니고 있는 듯하다. 패션 시스템의 필요 요건은 복식에 변화를 가져오거나 제안하는 사람들과 제안된 변화 중 최소한 일부라도 수용하는 사람들을 포함하는 네트워크이다. 이 네트워크 내에서 제안자와 수용자는 직접적으로 대면하거나 매스 커뮤니케이션을 통해 간접적으로 서로 소통해야 한다.

패션 시스템의 시작

국가적으로 그리고 국제적으로 뻗어 나가면서 계속 발전하는 패션 시스템의 수수께끼를 풀어내는 일은 도전 과제가 되었다(Roach-Higgins and Eicher 1973: 28). 패션 시스템이 존재하고 작동하는 데에는 필요한 조건이 있다. 둘 이상의 계층이 복식에서의 패션 변화에 참여해야 하고, 한 계층에서 다음 계층으로의 이동이 가능해야 하며, 최소한 두 계층 사이에 경쟁이 있어야 한다는 것이다. 더불어 변화와 새로움이 해당 문화 집단 내에서 긍정적으로 평가되어야 한다. 만일 변화보다 안정성이 높이 평가되면, 복식 형태가 다른 형태로 빠르게 대체되는 변화는 바람직하다고 여겨

fashion-ology

지지 않을 것이다. 이 경우 패션은 발전하지 못한다.

서양 복식사에서 패션 시스템이 시작된 시점을 정확하게 짚기는 쉽지 않다. 로치-히긴스(1995)는 가시적이고 단기적인 의복 요소의 변화는 집단생활을 하던 인류가 경제 자원을 과잉 생산하여 그 자원이 육체의 생존을 보장하는 최소한의 절대치를 초과해서 복식의 선택도 가능해졌을 때 시작되었다고 설명한다. 만일 집단 내 한 명 이상의 구성원이 복식 요소의 변화를 고안했고, 결과적으로 제한된 시간 동안 다른 구성원들이 수용했다면, 패션 시스템의 근본 개념이 존재했다고 말할 수 있다. 학자들은 일반적으로 14세기를 의복 제작자, 상인, 열정적인 고객, 귀족과 부유한 부르주아지 모두가 패션과 연관된 사회적 행동을 뚜렷하게 드러냈던 시기로 보고, 이러한 행동으로부터 20세기와 21세기의 고도로 복잡한 패션 시스템이 진화했다고 설명한다(Roach- Higgins 1995: 395-6).

벨(1976(1947))은 중국, 로마, 비잔틴, 이집트의 고대 문명에서 발생했을 가능성이 있는, 상대적으로 비주류적인 패션 변화를 설명하기 위해 '마이크로 패션'이란 용어를 만들어 냈다. 그는 서양 패션 시스템의 시발점을 1차 십자군 원정 시기로 보았으며, 1096년 1차 십자군 원정부터 프랑스 혁명까지 700년 동안 패션이 서서히 추진력을 모으며 가속화되었다고 말했다.

부세(1987(1967))는 더 구체적으로 식별 가능한 서양의 패션 시스템의 시작점을 14세기와 연관지어 설명한다. 이 시기에 복식 변화가 두드러지게 가속화하였으므로 필자는 이 시점을 패션의 시작점으로 본다. 변화의 가속화는 여러 요인이 누적되어 영향을 미

친 것이었다. 그 요인으로는 직물 생산, 의류 생산과 연관된 기술의 전문화, 봉건제의 몰락, 공국公國 또는 국가와 관련된 궁정 체계의 발달, 국익 수호를 위해 복잡한 경제적·정치적 전략이 요구되는 국제적 상호의존성의 증대를 들 수 있다. 이는 또한 서양 복식의 시작이기도 하다. 패션 시스템은 서양 복식의 독특한 특징이 개발되고 유통되도록 하는 수단이 되었다.

패션 시스템은 패션 현상과 함께 출현한 것으로 여겨지므로 이 둘은 동의어인 셈이다. 앞서 언급했듯이 패션 시스템에 필요한 조건은 복식에서 패션을 생산하는 사람과 패션을 소비하는 사람이다. 이 개념은 패션 시스템의 자기 영속적인 특성을 정확하게 설명한다.

정교한 분업이 특징인 사회에서는 복식의 디자인, 생산, 유통, 소비를 달성하기 위한 상호의존적이고 전문화된 역할로 이뤄진 복잡한 시스템이 발달할 수 있다. 필자는 패션 현상을 패션 시스템과 구분한다. 즉 패션 시스템은 패션의 제도화와 함께 1868년에 시작된 현대 시스템이라는 것이다(Kawamura 2004).

집단 활동으로서의 패션 생산

의복 생산과 패션 생산은 완제품을 만들기 위해 수많은 사람이 동원되는 집단 활동이다. 의복 생산은 의복을 제조할 뿐이지만, 패션 생산은 패션에 대한 신념을 지속시킨다. 따라서 의복 생

fashion-ology

산과 패션 생산은 그 과정과 제도가 별개이다. 의복 생산은 한편으로는 의복의 실제 제조 과정을 포함한다. 한편 패션 생산은 패션의 개념 구성에 기여하는 사람들을 포함한다. 나아가 패션을 집단적 상품으로 간주하는 것은 직접적인 제작에 포함되지 않는 문화 생산 측면까지 포함하는 광범위한 접근이다. 패션이 의복에 대한 것은 아니지만, 의복이 없으면 패션도 존재할 수 없다. 패션과 의복은 상호 포괄적이지도 상호 배타적이지도 않다.

옷을 만드는 사람들 사이에는 뚜렷한 분업이 존재한다. 화가가 캔버스, 캔버스 틀, 물감, 붓 때문에 제조업자에게, 전시공간 및 재정적 지원 때문에 딜러, 수집가, 박물관 큐레이터에게, 그리고 작업에 대한 평가 때문에 비평가와 미학자에게 의존하는 것처럼(Becker 1982: 13), 실 제조업자는 원단 제조업자와 협력하여 의류 제조업자들이 선택, 구매, 사용할 원단을 생산한다. 패션 디자이너는 협력 네트워크의 중심에서 일하며, 이들의 작업은 최종 결과물을 만들어 내는 데 필수적이다. 의류 회사의 패션 디자이너는 어시스턴트 디자이너, 샘플 재단사, 샘플 재봉사, 패턴사 그리고 공장과 협력해 의류 제품을 완성한다. 트리밍, 단추와 같은 부자재를 공급하는 사람도 포함된다. 이들은 옷을 제작하는 데 없어서는 안 되는 존재들이나, 패션 생산자와는 다르다. 옷이 패션으로 인식, 수용, 정당화되기 위해서는 이와 다른 과정과 메커니즘을 거쳐야 한다. 필자가 패션 생산자와 유사하게 패션 전문가로 부르는 집단은 패

샘플 재단사 샘플 옷을 마름질하는 것을 전문으로 하는 사람.
샘플 재봉사 샘플 옷을 마르고 만드는 일을 전문으로 하는 사람.
패턴사 스케치나 작업 지시서에 따라 옷본을 그리는 일을 전문으로 하는 사람.
트리밍 의복 등에 부가하는 장식이나 부자재를 말한다.

션의 생산뿐만 아니라 패션의 게이트키핑과 유통에도 기여한다.

앞서 언급했듯 변화는 패션의 본질이며, 따라서 로치-히긴스가 지적했듯이 집단의 구성원이 변화를 인식하는 것은 패션의 필수 조건이다(1985: 394). 특정한 형태의 복식이 집단적으로 인식, 수용, 활용되면서 결국 다른 형태로 대체되어 패션을 이룬다. 패션은 사회적 규제 시스템 그 자체이며, 습관, 관습, 전통, 도덕, 법과 같은 다른 규제 시스템과는 규제 정도가 다를 뿐 본질은 다르지 않다(Roach-Higgins and Eicher 1973: 31-2). 문화 형태가 몇 세대 혹은 심지어 몇 세기에 걸쳐 천천히 변화되는 사회에서 패션은 사회적 실재가 아니다. 이러한 사회의 구성원들에게는 집단성이 변화의 경험을 촉진하지 않을 뿐만 아니라, 인식되거나 의식적으로 공유되지도 않는다. 변화 가능성이 패션 현상의 필요 불가결한 부분이라면, 일본의 기모노나 인도의 사리 시스템에도 패션이 존재한다고 볼 수 있다. 하지만 비서구인들이 옷을 입는 방식에 대한 민족지학적 사례 연구에서 '패션'보다 '복식', '문화적/민속 복식' 혹은 '의상'이라는 용어를 더 자주 사용하는 이유는 패션이 변화에 대한 것일 뿐만 아니라 패션을 만들 권한이 있는 사람들이 이끄는 제도의 변화와 시스템의 변화이기 때문이다. 적어도 현재로서는 서양에서만 이러한 종류의 패션 시스템이 발견된다. 시스템에 확산 메커니즘이 포함되어 있지 않으면 어떤 복식 스타일도 해당 의복 시스템 안에 한정되어 버린다. 또 의복 생산과 패션 생산에 관련된 사람들로 구성된 전체 네트워크가 존재한다. 의복

> **민족지학** 민족학 연구와 관련된 자료를 수집, 기록하는 학문으로, 어떤 민족의 생활 양상을 조사하여 인류 문화를 규명하는 자료를 구축한다.

생산에 관련된 사람들은 패션 생산에 관련된 사람들과 다르며, 이들의 업무 또한 다르다.

실증적 연구: 원형으로서의 프랑스 패션 시스템

패션 시스템은 패션이 구조적으로 조직된 특정한 유형의 도시에서만 존재한다. 필자는 시스템으로서의 패션에 대한 다양한 학자들의 개념을 바탕으로, 패션의 확장된 스펙트럼에 대한 개념을 이끌어 냈다. 즉, 패션 시스템은 패션 디자이너를 양산하고, 양산된 디자이너들이 다른 패션 전문가와 함께 패션 문화를 영속시킨다는 것이다. 필자는 상호작용하는 조직, 기관 및 개인을 설명하고 패션 디자이너와 그들의 창의성을 정당화하기 위해 패션 시스템이라는 용어를 사용한다. 이 용어는 의복 시스템이나 제조 시스템이라는 별도 시스템 안의 의복 봉제 과정을 설명하는 것이 아니다. 그러나 의복을 언급하지 않고는 패션을 이해할 수 없으며, 디자이너의 디자인과 스타일에 관한 분석도 반드시 이루어져야 한다.

만약 패션의 본질이 변덕스러움이라면(Delpierre 1997), 이 변덕스러움이나 변화는 어떻게 발생하는가? 지속적인 변화 이면에 논리가 존재하는가? 아니면 이는 자연 현상인가? 변화는 자연스럽게, 비합리적으로, 불규칙하게 발생하는가? 스타일은 어떻게 패션이 되는가? 변화는 체계적으로 생성되어 제도적으로 실행되

므로 패션 중심지가 헤게모니를 유지하기로 하는 한 계속 지속될 것이다. 개념, 관행, 시스템으로서의 패션 간에는 상호작용이 존재한다. 베커는 예술계에 관한 사회학적 관점을 다음과 같이 설명한다.

> 모든 인간의 활동처럼 모든 예술 작품은 많은 사람의 공동 활동을 포함한다. 우리가 결과적으로 보고 듣는 예술 작품은 그들의 협력을 통해 창조되고 지속된다. … 예술계의 존재, 그리고 그 존재가 예술 작품의 생산과 소비에 영향을 미치는 방식은 예술에 대한 사회학적 접근이 가능하다는 것을 시사한다. 이는 많은 예술사회학자가 스스로 설정한 과제이지만 미학적 판단을 하기 위한 접근법은 아니다. 대신 사회학적 접근을 통해 예술이 일어나는 협력 네트워크의 복잡성을 이해할 수 있다. (Becker 1982: 1)

어떤 일이든 최종적인 결과물이 나오기까지 반드시 수행해야 할 활동들이 있다. 우리는 이에 대해 생각해 볼 필요가 있다. 옷이 특정한 물리적인 형태를 가지려면 생산 과정을 거쳐야 한다.

프랑스의 패션 무역협회는 패션 시스템 내에서 중추적 역할을 한다. 협회는 패션 전문가들의 이동 과정을 통제하고 파리 패션 행사 및 활동을 조직하는 제도를 만드는 데 중심적인 역할을 해왔다. 필자(2004)는 이 무역협회를 실증적 분석의 핵심에 두고 조사를 시작했다. 조직과 개인 간의 제도적 네트워크를 정교하게 다

fasbion-ology

루고, 패션 시스템 내에서 게이트키퍼의 결정에 영향을 미치는 구조적 조건을 조사했다. 패션은 산업 내의 다양한 틈새시장에서 서로 연결된 사람들이 연쇄적으로 내린 매우 많은 개별 결정들의 산물이라 할 수 있다.

파리에서 활동하고 있는 일본 디자이너들에 대한 사례 연구(Kawamura 2004)[3]는 그들이 어떻게 전통적인 서양의 의복 시스템을 파괴하고, 프랑스의 전통 패션 시스템 안에서 새로운 체계를 만들어 내었는가를 설명한다. 의복과 패션이 개별적인 사회학적 개념이자 시스템인 이유는 패션 개념에 의복 이상의 개념이 포함되기 때문이다. 프랑스의 패션 시스템은 오트 쿠튀르, 여성복 프레타포르테Prêt-à-Porter, 남성복 프레타포르테와 같이 의복을 디자인하는 사람들 사이에서 위계 구조가 있는 여러 조직으로 구성된다. 이런 조직은 배타적이어서 진입이 쉽지 않다. 가입이 제한될수록 회원 자격은 더 큰 가치를 지니게 된다.

오트 쿠튀르는 단순히 패션 하우스 집단이 아니라 모자, 장갑, 스타킹, 코르셋, 신발, 핸드백, 보석, 버클, 벨트, 단추 등을 만드는 하청 업체와 공급자로 이뤄진 네트워크이다. 원단 회사 대표 외에 자수 공예가, 메이크업 아티스트, 헤어드레서 등도 있다. 이들은 일반 디자이너뿐 아니라 '쿠튀리에'와도 협력하므로 배타적으로 보인다.

주요 패션 도시인 런던, 뉴욕, 밀라노, 도쿄에는 각기 다른 패션 시스템이 있으며, 이를 서로 비교하면 차이점과 유사점

프레타포르테 'ready-to-wear'(기성복)의 프랑스어 표현으로 주로 고급 기성복을 의미한다.
패션 하우스 하이패션 브랜드를 말하는 것으로, 프랑스어로는 메종maison이라고 한다.

을 알 수 있다. 또한 각국의 패션 협회가 어느 정도 패션의 권위를 중앙으로 집중시키는지 혹은 분산시키는지 알 수 있다. 이탈리아의 비공식 쿠튀르 집단은 공식적인 협회로 인정되지는 않지만, 프랑스와 유사한 주문 제작 의복이 아닌 기성복 패션 협회를 여는 데 기여할 수 있었다. 모든 패션 중심지에는 무역협회가 있다. 그러나 뉴욕 무역협회는 파리의 무역협회만큼 회원 자격에 제한을 두지 않는다. 협회는 제도화되는 과정의 핵심 요소일 뿐 아니라 문화 산업을 구조화하는 과정의 일부이다. 예를 들어 도제 시스템, 대출 구조 및 독점적 의복 가격 책정 등을 통해 프랑스 패션의 헤게모니, 특히 오트 쿠튀르를 유지하는 데 프랑스 정부가 하는 역할에 대해 연구해 볼 가치가 있다. 더 큰 맥락에서 미술, 음악 혹은 문학 협회와 같은 다른 유형의 조직을 연결하여 비교함으로써 패션의 차별점을 도출할 수도 있다. 또한 각 패션 협회와 패션 시스템 내 핵심 주역 및 핵심 관계도 더 연구되어야 한다.

프랑스 패션의 제도화

제도는 엘리트들이 권력을 행사하는 수단과 배경을 제공한다. 패션 전문가들은 주요 사회 제도를 통제하여 영향력을 얻고 지배력을 가진다. 보기 드문 권력의 중앙 집중화를 통해 많은 사람과 자원을 통제할 수 있다. 이러한 제도의 작용 및 파리의 패션 전문가들의 결정은 광범위한 영향력을 행사한다. 프랑스의 패션 시스템은 세계적으로 자율적인 권력을 지니며, 패션의 헤게모니를 유지하는 역할을 한다.

제도적 합의로 인해 일부 집단은 다른 집단보다 유리해지고, 디자이너의 위계 구조는 강화된다. 사회 내 다양한 집단이 사회적 합의의 영향을 받는다는 점을 감안하면, 디자이너들이 패션 시스템에 참여하면 자신들의 경제·사회·문화 자본에 영향을 받는다는 것을 알 수 있다(Bourdieu 1984). 카를 마르크스 Karl Marx가 모든 권력관계를 생산 수단, 즉 경제적 자본으로 수렴시켰던 것과는 달리, 부르디외는 기본적으로 세 가지 유형의 자본이 존재한다고 주장한다. '경제 자본 economic capital'은 경제 자원을 통제하는 것을 말한다. '사회 자본 social capital'은 개인이 사회적 지위를 가지고 관계, 네트워크, 자원을 활용하는 것을 가리킨다. '문화 자본 cultural capital'은 무엇이 아름답고 가치 있는지에 대한 취향과 지각, 그리고 사회적 집단이 사회 안에서 서열이 정해지는 방식에 대해 설명해 준다. 부르디외(1984)에 따르면, 엘리트들은 문화 자본을 이용해 비엘리트들과 지속적으로 거리를 둔다. 경제·사회·문화 자본은 다양한 그룹 사이 그리고/또는 그룹 내 개인 사이의 경쟁적 투쟁의 대상이자 무기이다. 시간이 지나면 이 시스템에는 사회적·문화적 재생산 및 유동성이 생겨난다. 프랑스 패션 시스템에 진입한 엘리트 디자이너는 사회 자본과 경제 자본을 보장받기 때문에 시스템 밖의 비엘리트, 즉 대량 생산용 의류 디자이너들과 구별된다. 디자이너들은 결국 경제 자본으로 이어질 자원을 놓고 대결한다. 또한 디자이너가 시스템 안에서 어떻게 행하느냐는 프랑스 및 해외에서의 사회문화적 지위는 물론 그의 이름을 전 세계적으로 상징적인 상표로 발돋움하게 할 가능성에도 영향을 미친다. 디자이너

는 상품을 통해 '상징 자본'을 획득해야 하는데, 그 이유는 소비자가 그 자본을 공유함으로써 다른 사람들과 자신을 차별화할 수 있기 때문이다. 부르디외(1984)에게 '상징 자본'은 본질적으로 경제 자본이나 문화 자본으로 인정받고 인식되는데, 이는 사회적 공간의 구조를 구성하는 권력관계를 강화하는 경향이 있다. 상품의 상징적 가치는 사람들이 소비하여 자신의 사회적 정체성을 표현할 때마다 실현된다. 프랑스의 패션 시스템은 디자이너에게 먼저 상징 자본을 제공하는데 디자이너들은 이 상징 자본을 경제 자본으로 전환할 수 있다. 집단들이 자신들에게 유리한 사회적 합의에 관여한다는 인식은 파리에서 일부 디자이너 집단의 지배력이 중요함을 시사한다. 그러므로 그 시스템에 속한 디자이너는 계층 시스템 안에 놓이게 된다.

결론

디자이너에게 권위적인 지위를 부여하는 패션의 위계 구조는 유연하지 않은 것 같지만, 사실은 민주적이고 유동적이다. 제도로서의 패션은 의복에 사회·경제·문화·상징 자본을 추가하여 모든 의복 생산자들 간에 위계를 만들어 내고, 의복을 고급스러운 엘리트 의복으로 변모시킨다. 럭셔리 의복이라는 것은 럭셔리하지 않은 의복과의 관계에서만 의미가 있지만, 현대 자본주의 사회에서는 누구든지 예전보다 저렴하게 럭셔리 의복을 구입할 수 있다.

사치품의 대중화를 통해 점점 더 많은 사람이 럭셔리 아이템을 구입할 수 있게 되었다. 이를 구매하는 동기는 럭셔리 아이템은 이미지로 우월감을 느끼게 하고, 부가가치가 붙기 때문에 조금이라도 다른 사람과 차별화하려는 욕구에서 나온다.

파리가 패션계에서 국제적인 지배력을 갖는 이유는 프랑스의 패션 시스템이 디자이너를 채용하고, 패션 생산을 제도화하며, 디자이너 간의 위계를 형성하는 데 성공했기 때문이다. 이 장에서는 패션 생산 시스템에 대해 개략적으로 살펴보고, 프랑스의 패션 시스템이 패션 생산에 얼마나 중요한 역할을 하는지를 알아보았다. 이러한 패션 시스템은 조직 구성원의 인식 과정, 패션쇼 일정, 패션 게이트키퍼, 정부 지원, 젊은 디자이너 양성 등 파리가 패션 수도로서의 지위를 유지하는 데 필수적인 과정을 제도화한다. 어떠한 창조적 활동도 사회적·문화적 요인의 결과로서 예술로 인정받을 수 있다. 충분한 명성과 지위를 지닌 인물에게 '창조적'이라고 평가받으려면 이 조건을 갖추어야 한다.

단기적인 성공은 지속적인 명성을 보장하지 않는다. 시즌마다 패션쇼를 여는 것은 프랑스 패션계에서 명성을 유지하기 위한 전략 중 하나이다. 패션쇼를 지속하지 못하면 공식적인 디자이너 명단에서 제외된다는 의미이다. 명단에서 제외되는 것은 프랑스 무역협회의 인정을 상실했다는 것을 뜻한다. 이는 궁극적으로 디자이너로서의 지위를 상실한다는 의미다.

더 읽을거리

Breward, Christopher (2004), *Fashioning London: Clothing and the Modern Metropolis*, London, UK: Bloomsbury.

Breward, Christopher, and David Gilbert (eds) (2006), *Fashion's World Cities*, London, UK: Bloomsbury.

Bruzzi, Stella, and Pamela Church-Gibson (eds) (2013), *Fashion Cultures Revisited: Theories, Explorations and Analysis*, London, UK: Routledge.

Kawamura, Yuniya (2012), *Fashioning Japanese Subcultures*, London, UK: Bloomsbury.

Lehnert, Gertrud, and Gabriele Mentges (2013), *Fusion Fashion: Culture beyond Orientalism and Occidentalism*, Frankfurt, Germany: Perter Lang GmbH.

Pool, Hannah Azieb (2016), *Fashion Cities Africa*, London, UK: Intellect.

4

디자이너: 패션의 화신

●

　디자이너는 의심할 여지없이 패션 생산의 핵심 인물이며 패션의 유지 관리, 재생산 및 전파에서 중요한 역할을 한다. 패션 시스템 참여가 디자이너들의 지위와 명성을 결정하기 때문에 디자이너는 이 분야의 최전선에 있다. 디자이너가 없으면 의복은 유행하지 않는다. 그러나 디자이너가 유일한 선수는 아니며, 다른 패션 전문가, 생산자와의 협업 없이는 디자이너 혼자서 패션을 생산할 수 없다는 점을 기억하는 것이 중요하다. 5장에서 논의할 것처럼, 패션 생산에서 디자이너는 '스타'로 묘사되어야 한다. 스타와 함께 패션의 형태는 눈부시게 빛난다. 디자이너는 패션을 형상화하고, 그들의 디자인은 패션을 실물화한다. 따라서 디자이너와 의복은 패션 개념과 떼려야 뗄 수 없는 관계이다. 많은 사람이 완제품 만들기, 즉 의복 아이템을 완성하고, 패션 레이블 label 생산 과정에 관여한다. 디자이너가 디자인하고 만드는 의복이 자동으로 패션이 되는 것은 아니다. 그 단계에서 디자이너는 패션이 아닌 의복을 생산하는 것이다. 디자이너들은 의복을 만드는 동시에 패션을 생산해 낸다. 디자이너의 업무는 의복을 디자인하는 것이지만, 이는 가시적 기능일 뿐이다. 디자이너는 시의적절하고 최신이며

바람직한 것으로 여겨지는 '패션'을 형상
화한다. 패션을 디자인하는 것은 자격증이
필요한 직업이 아니며, 디자이너라 자칭할
수 있기 때문에, 어떤 방식으로든 제도화
가 중요하다.

이 장에서는 패션 연구에서 디자이너
를 어떻게 설명하는지를 비롯하여, 디자이

찰스 프레드릭 워스 1858년 최초의
쿠튀르 하우스를 파리에 창립하였다.
계절마다 새로운 스타일을 발표하고,
의복을 패션 모델에게 입혀 보고
판매하는 방식을 처음 고안하였다.
폴 푸아레 워스 하우스에서
디자이너로 일하다가 1903년 자신의
하우스를 설립하였다. 라이프스타일
개념을 도입한 최초의 현대적인
디자이너로, 코르셋을 배제한
디자인으로 여성복의 근대화에
이바지하였다.

너의 창의성과 사회 구조의 연관성, 쿠튀리에 <u>찰스 프레드릭 워스</u>
Charles Frederick Worth (1825-95)와 <u>폴 푸아레</u>Paul Poiret (1879-1944) 시대
이후로 '패션'을 형상화해 온 스타 시스템, 그리고 패션 시스템 내
에서 디자이너가 차지하는 계층적 지위를 알아보고자 한다.

패션 연구에서의 디자이너

오늘날 우리가 알고 있는 디자이너들은 이미 20세기 들어서부
터 유명했지만, 정작 패션 디자이너나 패션 크리에이터가 패션을
생산하는 데 어떤 역할을 하는지에 대해서는 언급된 바가 없다.
패션 디자인은 결코 자격증이 필요한 직업으로 여겨지지 않았으
며, 전통적으로 늘 고급 옷을 입는 상류층 여성들에게 더 관심이
집중되었다.

패션은 늘 패션을 채택하거나 소비하는 사람들의 관점에서 분
석되었다. 제도화 이전에는 상류층 남성과 여성에게서 출현하였

고, 따라서 패션 생산자와 소비자의 기원이 같았다. 트렌드를 주도하는 사람들은 최신 유행하는 의복을 착용하였다. 직업으로서의 패션 디자인은 현대적 현상으로, 3장에서 논의한 것처럼 1868년 프랑스에서 제도화된 패션 시스템과 함께 시작되었다. 패션은 엘리트가 착용할 것을 지정하였다. 이러한 가정은 사회 변화와 민주화로 인해 사라졌다. 패션은 타르드(1903)와 다른 학자들(Simmel 1957(1904); Veblen 1957(1899))이 주장한 것처럼 더 이상 위에서 아래로 내려오는 하향 전파 과정이 아닐뿐더러, 스펜서(1966(1896))가 경쟁적 모방을 설명할 때 제안한 것처럼 '수평 전파 trickle-across' 과정이 되었다. 심지어 블루머(1969a, b)와 폴히머스(1994, 1996)가 가정한 것처럼 '상향 전파 trickle-up, bubble-up' 과정으로 설명되기도 한다. 우리는 상류층이 구매하는 것만을 패션으로 간주하고 나머지는 패션이 아닌 것으로 여기는 실수를 해서는 안 된다. 의복을 패션으로 바꾸는 착용자의 힘을 부정하지는 않지만, 어떤 의복이 패션이 될지를 결정하고 확산하는 것은 제도이다. 패션 생산과 패션 소비는 상호연관성이 있다. 더욱이 초기 연구자들은 디자이너의 개인적 창의성에 관해 언급한 바가 없으며, 계급 구조의 변화와 상류층 이미지 거부로 이어진 일부 사람들의 태도를 예측하지 못했다.

모든 사회 과학 분야의 패션 디자이너 관련 학술 문헌에는 미흡함이 있다. 크레인(1993, 1997a, b)은 직업으로서의 디자인에 관한 논의에 특히 초점을 맞춘 몇 안 되는 사회학자 중 하나이다. 화가, 조각가, 작가, 무용가나 음악가 같은 예술가의 사회학적 분석

에 디자이너가 포함되는 경우는 드물다. 크레인(2000)은 미국, 프랑스, 영국 및 일본에서 디자이너의 사회적 지위를 분석하고, 디자이너가 창조하는 스타일을 조사한다. 크레인(2000)은 단일 패션 장르인 오트 쿠튀르가 각각 고유의 장르를 지닌 세 가지 주요 범주, 즉 럭셔리 패션 디자인, 산업 패션과 스트리트 스타일로 대체되었다고 주장한다. 반면, 필자는 디자인보다는 디자이너를 중점적으로 다루었으며(Kawamura 2004), 디자이너가 위계적 시스템 내에서 서로 다른 유형으로 분류되고 각 디자이너 그룹은 하나의 계층을 구성하여 해당 패션 시스템에 속하는 디자이너와 그렇지 않은 디자이너로 나뉜다고 본다.

크레인과 마찬가지로 부르디외(1980)는 문화적 재화에서 생산자의 중요성을 강조한다. 패션의 경우 생산자는 패션 디자이너이다. 이 생산자들은 다른 생산자와의 경쟁에서 전적으로 종속되고 흡수될 수 있다. 그들은 패션으로서의 의복을 창조하고, 확산시키고, 정당화하는 큰 책무를 맡고 있다. 계층 간의 장벽이 축소되면서 상류층이 아닌 다른 누군가가 패션을 창조해야 했다. 패션 디자이너의 사회적 지위는 상승해 왔고, 사람들은 따라 할 누군가가 필요했다. 계층 간 뚜렷한 경계가 사라지고 모방할 대상도 사라지면서 패션의 착용자로부터 패션의 생산자/크리에이터로 그 주안점이 이동하였다.

크레인(2000)은 패션 협회의 속성이 소비자가 이용 가능한 것에 어떤 영향을 미치는지, 소비자 유형이 패션으로 정의한 것에 어떤 영향을 미치는지, 그리고 패션 협회가 디자이너에게 어떠한

영향을 미치는지 고찰한다. 직업으로서의
디자이너를 논하려면, 패션 시스템의 핵심
인 프랑스 패션 무역협회의 위계 구조를

패션 포캐스팅 시대적 흐름에 영향을
주는 변화 요인을 파악하고, 다음
시즌의 실루엣, 컬러, 소재, 스타일 등
패션 트렌드를 예측하는 것을 말한다.

반드시 살펴봐야 한다. 크레인은 1960년대 말 패션 시스템의 탈
중심화와 복잡성이 증가하면서 패션 포캐스팅forecasting의 개발이
필요했으며, 패션 협회는 향후 트렌드와 어떤 유형의 의복이 팔릴
지 예측하는 데 중요한 역할을 한다고 주장한다. 필자의 실증적
연구(Kawamura 2004) 또한 많은 패션 포캐스터forecaster가 초대받
은 사람만 입장 가능한 패션쇼에 참석하여 미래 트렌드를 예측하
기 위해 많은 노력을 기울임을 보여 준다. 미국 등 디자이너 및 소
매업자들은 아이디어를 '훔치기' 위해 샘플로 패션 아이템을 구매
하러 파리로 몰려든다.

　디자이너에 대한 패셔놀로지 분석은 미학적이라기보다 사회
조직적이라고 할 수 있다. 패션은 특별한 것 그리고 천재의 위대
한 작품으로 정의되지는 않는다. 그러나 패션 시스템의 사회 구조
와 사회 조직에 대해 이해하려면 시스템 내에서 디자이너의 역할
과 디자이너가 생산한 것을 포함해야 하므로, 디자이너의 업무도
필요불가결하게 살펴봐야 한다. 따라서 우리가 패션과 의복을 완
전히 이해하려면 디자이너와 그들의 디자인, 소재와 실루엣 등을
간과할 수 없으며, 심지어 의복 유형에 따른 레이블링 과정까지
고려해야 한다. 창의성을 정의하는 것이 패셔놀로지의 의도는 아
니지만, 창의성의 의미와 그 과정을 살펴볼 필요는 있다. 패션 시
스템은 의복을 패션으로 변화시킨다. 의복이 물질을 생산하는 것

이라면, 패션은 상징을 생산하는 것이다. 패션은 의복을 통해 가시화되는 상징이다.

필자는 패션이라는 사회 제도와 그 제도가 디자이너에게 어떻게 정당성을 부여하는지의 연관성을 연구한 바 있다(Kawamura 2004). 연구의 주된 초점이던 프랑스 패션 무역협회는 한 세기 넘게 유지되어 왔다. 그렇게 유지되는 동안 조직 내부의 시스템 구조에 관심을 갖게 되었다. 시스템의 중심인 협회의 역사는 변화하는 구조의 본질을 보여 준다. 프랑스 무역협회는 프랑스 패션의 독점권을 유지하기 위한 적극적인 방법을 강구하고, 파리가 패션의 중심지로 살아남을 수 있도록 신진 디자이너들을 영입하기 위해 규제를 완화했다. 이렇듯 시스템과 그 참여자들은 지속적으로 외부의 사회적 상황과 타협한다.

예를 들어 오트 쿠튀르 협회는 초창기부터 오트 쿠튀르를 독점적인 것으로 만들기 위해 콩펙시옹Confection이라는 다른 주문 제작 의복과 차별화하였다. 오트 쿠튀르 협회는 젊은 디자이너가 참여할 수 있도록 회원 기준을 변경하였다. 또 오트 쿠튀르의 고객 감소와 이윤 감소를 만회하기 위해 드미 쿠튀르Demi-Couture; half-courure라고 불리는 새로운 종류의 오트 쿠튀르를 소개했다. 프랑스 시스템에 진입하기 위해 파리로 간 최초의 일본 디자이너 겐조Kenzo의 등장은 새롭고 색다르며 이국적인 것의 주입을 허용, 장려하거나 요구한 시스템 내부 변화의 결과였다. 동시에 일본 아방가르드 디

> **콩펙시옹** 기성복, 특히 여성 기성복을 일컫는다.
> **드미 쿠튀르** 고급 맞춤복인 오트 쿠튀르와 고급 기성복인 프레타포르테의 중간 개념으로, 기성복에 쿠튀르 방식의 테크닉을 더하거나 맞춤 서비스를 제공한다.

자이너들(이세이 미야케Issey Miyake, 요지 야마모토Yohji Yamamoto, 레이 가와쿠보Rei Kawakubo)이 나타나면서 프랑스 패션 시스템의 경계가 확장되어 그들을 포섭해 냈다. 구조 그리고 개인이 그 구조에 통합되는 과정 사이에는 연결고리가 있다. 디자이너를 시스템에 통합시키는 것은 디자이너의 활동과 디자인을 '창의적'인 것으로 만드는 데 반드시 필요하다. 창의성은 일종의 정당화와 레이블링 과정이다. 디자이너는 창의적으로 태어나는 것이 아니라 만들어지는 것, 즉 창의적이라고 규정되는 것이기 때문이다.

디자이너, 창의성, 사회 구조

시스템 내의 실무자들은 자신의 특정한 목표를 달성하기 위해 가치를 공유해 왔다. 각 실무자는 시스템에 참여함으로써 달성해야 할 각자의 목표가 생기며, 전체 시스템 내에서 특정 역할을 수행하고 그로 인한 혜택을 받는다. 디자이너의 기획은 한 개인의 책임이 아니라 집단 활동의 책임이라 할 수 있다. 사회 구조와 집단적으로 일하는 사람들 사이에는 항상 상관관계가 있기 때문에 패션 조직 및 패션 시스템은 집단 행동으로 패션 시스템을 구성하는 사람들과 연관지어 살펴봐야 한다. 이러한 협력 네트워크가 패션을 가능케 한다. 제도 내에서 잠재적 기능과 현재적 기능을 하는 모든 부분은 상호의존적이다. 그 누구도 패션 생산에서 없어서는 안 되는 존재들이다. 제도와 크리에이터는 파리를 패션의 중심

지로 만드는 시스템에 속해 있다. 어떤 조직이든 소수의 사람들만 이 권력을 누릴 수 있다. 다수를 통제하는 엘리트들은 공통의 문화를 공유하며, 자신들의 지위를 지키기 위해 함께 행동한다는 의미에서 이를 공식적이거나 비공식적으로 동원하며, 개인뿐만 아니라 제도에 유리하도록 이를 이용한다. 엘리트들은 파리가 상징적 중심지라는 것을 활용하여 게이트키퍼로서 활동하고 외양의 미학에 관한 정당화된 표준을 만든다.

재능과 창의성만 갖고도 패션 디자이너의 성공과 명성을 설명할 수 있지만, 공식적으로 디자이너의 자격을 얻기 위해서는 필수적으로 패션 시스템의 구조를 이해해야 한다. 패션에서 창의성 개념은 모든 예술 활동과 마찬가지로 규정하기 어렵지만, 일반적으로 그리고 정확히 말해 패션을 만들어 내는 데에는 특별한 기술이 필요하다고 간주된다. 창의적인 디자이너를 지명할 권한을 가진 패션 전문가 대부분은 디자이너의 혁신성과 타고난 재능에 주목한다. 이 디자이너들이 재능을 타고났다는 말이 부정확한 건 아니지만 재능만으로 세계가 인정하는 지위를 얻는 건 아니다. 모든 개인은 무언가를 창조하려는 욕구가 있고 창조하기 위한 바탕을 갖추고 있으나 이들의 행위나 최종 완제품이 '창의적'인 것으로 정당화되려면 외부의 힘이 필요하다. 이렇듯 창의성이라는 개념에 의문을 제기할 필요가 있다. 디자이너를 만들어 내는 사회 과정의 제도적 요소를 살펴보면, 창의성에 대한 답을 얻을 수 있다.

뛰어난 재능을 가진 위대한 크리에이터는 보편적인 인류 문화가치의 일부인 보편적인 미학적 특성을 담아 예술품을 만들어 내

fasbion-ology

기 때문에 위대한 예술은 언젠가는 인정받는다는 기존의 관념에 대해 필자는 반대한다. 이 이론은 예술가가 참여하는 사회 과정과 환경을 고려하지 않기 때문이다. 1970년 이후 일본 디자이너들이 파리에서 높은 명성을 얻었고, 이들을 제외하고서는 파리의 패션사를 완벽하게 설명할 수 없다. 필자의 실증적 연구(Kawamura 2004)에서 보듯이 일본 디자이너들은 창의성만으로 파리에 진출해 유명해진 것이 아니다. 디자이너의 재능과 명성 및 성공이 직접적으로 상관관계가 있었다면 이들은 아마도 일본에 남아 있었을지도 모른다. 기존 견해에 따르면, 이들이 어디에 있든 패션을 제도화하는 사람들에게 발견되었을 것이다. 그러나 디자이너, 특히 비서구 디자이너에게 파리는 궁극의 '상징적인 수도'(Bourdieu 1984)이다. 패션은 본디 서구 개념이라고 여겨지기 때문이다. 프랑스 패션 시스템에서 인정받으면 전 세계 어디든 갈 수 있는 티켓을 가지는 것이며 명성도 보장된다. 일본의 신진 디자이너들도 같은 길을 가고 있다. 이들이 프랑스 시스템을 어떻게 활용하는지 그리고 프랑스에서 인정받은 것이 고국 일본에서 그들의 지위에 어떠한 영향을 미쳤는지 조사할 필요가 있다.

결과적으로 체계적인 정보가 거의 없는 패션의 제도적 영역에 대해 세부 내용을 분석적으로 그리고 기술적으로 살펴봄으로써, 필자는 사회적 조건으로부터 분리된 '창의적 천재'로서의 디자이너라는 신화적 개념을 배제하고자 한다. 지금까지 패션 연구 분야에서 패션 현상을 둘러싼 제도적 구조는 무시되었다. 특히 일본의 아방가르드 디자이너처럼 디자이너에 대한 분석을 통해 패션 게

이트키퍼들이 혁신적인 디자이너를 평가하는 데 사용하는 기준을 파악할 수 있다. 유명한 디자이너는 대개 창의적이고 뛰어난 기술을 가지고 있다고 알려져 있다. 그러나 디자이너의 창의성은 시스템에 진입해야 인정받는다. 디자이너가 시스템에 진입할 때는 시스템의 조직 구조가 결정적인 역할을 한다. 일본의 아방가르드 디자이너 중 하나인 레이 가와쿠보는 추상적 개념을 실제 소재의 의복에 구체화하기 위해 독특한 방법을 사용하기 때문에 하나의 사례가 된다. 원단 선택 자체는 창의성을 정의할 때 주된 고려 사항이 아니다. 창의적인 디자이너가 없으면 패션 시스템은 존재의 의미를 잃기 때문에 시스템은 창의적인 디자이너를 지명해야 한다. 새로움의 개념은 창의성 논의에 통합되어야 하는데, 이 두 가지는 동전의 양면이기 때문이다. 이전에 패션 게이트키퍼에게 주목했던 것은 더 이상 새로운 것으로 여겨지지 않으므로 창의적이지 않다. 그렇다면 누구에게 새로워야 하는가?

볼프(1993)는 창의성의 개념을 저서의 주요 주제로 다루면서, 창의적 자율성이 일련의 사회적·경제적·이데올로기적 요소로 축소되어 버린 '예술가'나 '작가'의 전통적인 개념을 기반으로 예술에 접근한다. 필자는 볼프의 분석 틀을 활용해 서로 반대되는 것처럼 보이나 상호의존적인 구조와 창의성의 연관성을 설명하려 한다. 창의성은 그냥 주어지는 것이거나 일반적인 것이 아니라 사회 시스템 내에서 생산되는 것이다(Wolff 1993). 디자이너는 내면화한 것을 모두 소재를 사용해 구체화된 의복으로 표현하나, 필자는 이것이 창의성의 정의와는 관련이 없다고 본다. 창의성을 정의

fashion-ology

하는 것은 패션 시스템이기 때문이다.

예술가를 독창적이고 재능이 있는 개인으로 여기는 것은 역사적으로 특수한데, 이탈리아와 프랑스에서 상인 계급이 부상하고 철학 및 종교 사상으로부터 인본주의적 사고가 출현하면서 시작되었다(Wolff 1993). 예술가는 종종 어떤 사회 제도로부터도 분리되어 고립된 개인이라고 여겨진다. 이와 마찬가지로 디자이너들은 태생적으로 재능을 타고났다고 알려져 있다. 패션 리더는 예술가, 옷을 만드는 예술가의 특성을 지니며, 의복에 대한 감각은 교육될 수 없는 것이므로 모든 예술가와 마찬가지로 타고난 재능을 지닌다고 여겨진다(Brenninkmeyer 1963: 60). 패셔놀로지는 디자이너에 대한 이러한 관점에 도전한다.

디자이너는 패션 시스템에 참여하여 먼저 합법적[1] 권위를 획득하고, 시스템의 규칙과 규정을 준수해야 한다. 패션 시스템은 카리스마적 권위, 즉 '위대한 디자이너'라는 신화적 지위를 디자이너에게 부여한다. 이는 카리스마적 권위가 합법적 권위에 선행한다는 막스 베버(Max Weber 1947)의 권위 이론과는 반대이다. 유사하게, 패션 시스템의 권위는 디자이너의 권위에서 비롯된다. 카리스마적 권위는 리더 개인의 능력에 달려 있다. 즉, 특정 인물의 비범한 자질에 대한 믿음 때문에 복종하게 되고, 카리스마적 지배의 정당성은 마법적인 힘, 신의 계시 및 영웅 숭배에 대한 믿음에 달려 있다(Gerth and Mills 1970). 따라서 카리스마적 권위는 초자연적인 재능을 증명하기 위해 과학적이거나 사실적 증거를 요구하지 않는다. 그 대신 카리스마를 유지하기 위해 추종자를 끌어들

이는 요소가 필요하며 나중에는 뛰어난 기술을 가진 사람과 그렇지 않은 사람 사이에 위계를 만든다. 계층화 시스템은 지위 경쟁의 결과물이다. '위대한' 디자이너의 카리스마적 권위는 패션 시스템에서 인정받고 실제로 생산된다고 볼 수 있다.

디자이너 창의성의 정당화

디자이너는 종종 드레스메이킹의 기술적 측면을 숙달하고 색상 조화, 디자인 요소의 균형 및 배열, 다르거나 유사한 소재의 매칭, 리듬에 대한 선천적인 감각을 가져야 한다고 여겨진다(Brenninkmeyer 1963: 60). 그러나 실제로 디자이너가 옷 제작 및 디자인 과정에 어느 정도 관여하는지 살펴보면 관여 정도는 디자이너와 회사마다 다르다. 따라서 디자이너의 직무 기술도 의심스럽고, 그 창의성의 의미도 의심스러워진다.

디자이너가 하는 일은 무엇인가? 디자이너는 의복을 디자인한다. 이는 디자이너가 스케치만 한다는 의미인가? 그렇다면 디자이너와 패션 일러스트레이터의 차이점은 무엇인가? 20세기의 위대한 디자이너이자 쿠튀리에 중 한 명인 폴 푸아레는 패션 일러스트레이터에게 자신의 디자인을 스케치하게 했다. 그렇다면 그의 직업은 무엇인가? 그가 드레이핑했다는 것은 그가 기

> **드레스메이킹** 쿠튀르의 작업실에는 두 종류의 아뜰리에가 있다. 하나는 드레스메이킹 작업실 flou로 입체 재단을 기반으로 하는 드레이핑과 부드러운 형태를 전문으로 하며, 다른 하나는 테일러링 작업실 tailleur로 이상적인 인체를 형상화하기 위해 평면 재단을 중심으로 하는 계측, 재단, 봉제를 전문으로 한다.

술이 있고 의복 구성에 대해 알고 있다는 것을 의미한다. 그렇다면 이 직무 기술이 모든 디자이너에게 적용될까? 가와쿠보는 패션 교육을 받지 않았고(Sudjic 1990) 가브리엘 코코 샤넬Gabriel Coco Chanel(1883-1971)도 마찬가지였지만(Tobin 1994) 이 두 명은 패션 역사상 가장 위대한 디자이너이다. 디자이너에게 필요한 특별한 직무 기술은 존재하지 않는다. 디자이너는 어떻게 평가할까? 또 어떤 기술을 바탕으로 평가할까? 졸버그Zolberg는 다음과 같은 질문을 던진다.

> 예술의 본질에 관한 논쟁에는 예술계 자체에서든 사회학과 예술의 공존이라는 문제에서든 개인이나 유명 인사 또는 예술가가 주축이 되어 만든 행위가 포함된다. 누가 작품을 만드냐가 중요한가? 크리에이터는 어떻게 예술가가 되는가? 예술가는 혼자 일하는가 아니면 그룹의 일원으로 일하는가?
> (Zolberg 1990: 107)

드레스메이커/디자이너는 실루엣을 창조해 내는 방식으로 판단되기도 했다. 바이어스 재단을 고안한 마들렌 비오네Madeleine Vionnet는 열한 살의 나이에 드레스메이커 견습생을 시작해 1912년 자신의 쿠튀르 하우스를 열었다(Steele 1988: 118). 마담 그레Madame Grès로 알려진 알릭스 그레Alix Grès

바이어스 재단 원단의 올, 즉 식서飾緖 방향에 대하여 비스듬히 자르는 재단법.
마들렌 비오네 바이어스 재단을 도입하여 1920-30년대에 여성복에 혁신을 가져온 쿠튀리에. 여성의 신체를 코르셋이 아닌 부드러운 입체 재단으로 자연스럽게 드러냈다.
알릭스 그레 1930-80년대에 활동한 대표적 쿠튀리에이자 디자이너로, 그리스 조각에서 영감을 받은 드레이퍼리한 주름의 드레스 디자인으로 유명하다.

역시 다른 사람들이 쉽게 따라 할 수 없는 복잡한 플리팅 기법을 개발했다. 오늘날의 패션에서는 실물 의복이나 제작 과정보다 소비자를 대상으로 화려하고 매력적인 이미지를 생산하고 재생산할 수 있는 디자이너가 관심을 끈다. 예를 들어, 새롭고 혁신적인 소재로 파리에서 유명한 일본 디자이너 이세이 미야케는 창의적인 텍스타일 디자이너 마키코 미나가와 Makiko Minagawa와 협력해 추상적인 개념을 구체화했다.

아이러니한 것은 패션 업계가 점차 이미지 메이킹에 관심을 기울이면서, 독보적이고 탁월한 드레스메이킹 및 테일러링 기법을 갖춘 디자이너가 살아남지 못했다는 사실이다. 샤넬은 의복 생산에 대해 잘 알지 못했으나 그녀의 이름은 오늘날까지 이어 오고 있고, 비오네와 마담 그레의 이름은 상업 시장에서 사라지고 패션사에만 남아 있다. 결국 디자이너의 스타적 자질은 디자이너가 보유한 기술보다 더욱 중요하다.

오늘날 텔레비전, 라디오, 신문, 잡지와 영화는 패션의 변화를 정당화하고 있으며, 특정 패션을 집중적이고 선택적으로 노출시켜 심지어 패션을 '창조'하는 것으로 느끼게 한다. 오늘날의 패션 시스템 내에서 이 매체들은 선망의 대상인 개인이나 집단이 착용하고 있는 새로운 패션을 선보여 패션의 변화를 가속화하는 역할을 담당한다고 할 수 있다.

디자이너의 스타 시스템

아놀드 하우저(Arnold Hauser 1968)에 따르면, 르네상스 시대에 예술을 생산하는 사회 조직과 천재적 예술가의 개념, 예술 작품은 개인의 독자적 창조물이라는 생각으로 바뀌었다. 디자이너는 비교적 현대적인 인물이다. 사회적 명성과 직업의 본질은 시간이 지남에 따라 변한다. 디자이너의 역사를 보면 19세기 중반까지 의복을 만드는 사람들의 사회적 명성은 그다지 높지 않았으며 그들의 이름은 결코 드러나지 않았음을 알 수 있다. 워스 이후, 드레스메이커와 테일러는 쿠튀리에와 디자이너가 되었다. 그들은 주로 궁정 사회에서 비롯된 트렌드와 취향을 좌우했다. 오늘날의 디자이너는 이미지를 만든다. 그들은 셀러브리티의 지위를 가지며, 대중의 취향을 통제할 뿐만 아니라 자신의 이미지를 신중하게 창조한다. 프랑스에서 디자이너라는 개념은 프랑스 무역협회가 패션을 제도화함으로써 처음으로 등장했다. 그 전까지 의복을 만드는 사람들은 디자이너가 아니었다. 직물 상인, 드레스메이커, 테일러의 역할은 매우 달랐으며 길드 체제로 엄격히 통제되고 규제되었다.

복식사에서 가장 중요한 초기 인물 중 하나는 아마도 패션 장관으로 알려진 로즈 베르탱Rose Bertin일 것이다. 베르탱은 마리 앙트와네트Marie Antoinette 왕비를 도와 의복을 디자인하여 프랑스 복식사에 자주 등장한다. 베르탱은 워스 이전에 패션계에 몸

로즈 베르탱 역사에 이름을 남긴 최초의 디자이너로, 마리 앙트와네트 왕비를 전담한 프랑스 궁정 디자이너이다.

담았고, 엄밀히 말해 베르탱은 쿠튀리에가 아니라 의복 제작뿐만 아니라 보닛, 부채, 프릴 및 레이스를 판매한 패션 상인marchan-de de mode이었다(De Marly 1980a: 11). 베르탱은 '패션'을 창조하거나 시작하지 않았으므로 패션의 생산자가 아니었다. 드 말리(De Marly 1980)는 다음과 같이 설명한다.

> 보닛 주로 여성과 어린아이가 착용하는 모자로, 챙이 달렸으며 턱 밑에서 끈을 맨다.

> 로즈 베르탱은 … 단독으로 패션을 만들지 않았다. 오히려 패션은 여왕과 부인들이 토론한 결과였고, 그 후에 베르탱이 실제 착용 아이템으로 실현해 냈다. 따라서 로즈 베르탱은 고객의 의견과 상관없이 자신의 시설에서 새로운 라인을 런칭하는 완전히 독립적인 운영자를 뜻하는 패션 독재자의 자격을 갖추지는 못했다. (De Marly 1980a: 11)

드레스메이커와 테일러는 단지 예술가가 고안한 아이디어를 형상화했을 뿐이다.

1868년 이래 프랑스에서 패션이 제도화되면서 의복을 만드는 사람의 지위가 장인에서 디자이너로 격상되었다. 워스는 대중에게 이름이 공개된 최초의 디자이너였다. 그는 부유한 여성을 위해 옷을 만드는 하인이 아니었다. 워스는 모든 여성이 그가 만든 옷을 입고 싶어 했을 만큼 인기가 높았다. 그는 드레스메이킹 관련 모든 사회 조직과 쿠튀리에와 고객의 관계를 바꾸어 놓았다. 권위적이고 독재적이었으며, 자신을 부유층을 위한 드레스메이커나

테일러가 아닌 예술가로 간주하였다. 그는 역사상 최초의 스타 디자이너였다. 그가 취한 기술과 방법론은 여전히 유효한 것으

캘리코 가로로 짠 올이 촘촘한 평직 면직물. 인도의 콜카타에서 처음 생산한 데서 유래한 명칭이다.

로 판명되었다. 오늘날의 패션은 의복 생산보다는 이미지 생산에 더 가까워 훨씬 더 유효하다고 할 수 있다. 이제는 많은 사람이 패션 리더의 역할을 부유층 여성 인사들의 복식을 능숙하게 디자인하여 이 모델이 패션 확산의 긴 계층 구조에서 다른 집단에 의해 모방되어 현대적인 외양의 상징이 되고, 현재의 패션을 매력적이고 가치 있게 만드는 것이라고 생각한다. 워스의 시대에 디자이너나 쿠튀리에는 디자인을 창조하는 역할을 담당하였으며, 그 디자인은 작업실로 전달되어 트왈toile로 만들어졌다. 트왈은 디자인이 얼마나 잘 나오는지, 구성 단계를 거치는 동안 어떤 문제가 발생하는지를 점검하기 위해 캘리코나 리넨과 같은 저렴한 소재로 제작되는 시험용 의복 샘플을 일컫는다(De Marly 1990: 12). 디자이너에 대한 이러한 요구 사항은 20세기에 들어서면서 바뀌기 시작했다.

문화 산업의 스타

스타는 한 개인이어야 한다. 패션을 포함해 문화 생산의 성공은 종종 내부 인원이 공동으로 노력한 결과물이다. 기본적으로 문화 산업은 새로운 창조적인 제품에 많은 관심을 가진다. 일단 새로움이 사라지면 경제적·사회적 가치도 하락한다. 스타는 특정 제품의 가치를 높이고 전체 네트워크나 다른 문화 생산 조직의 정

체성을 만드는 데 기여하며, 이러한 방식으로 문화 산업에서 스타
는 브랜드 이름으로 거듭나게 된다. 어떤 창의적인 아티스트들은
관객의 반응에 힘입어 스타로 부상한다. 수요를 유도하기 위해 문
화 산업은 광고를 통해 대중에게 스타를 정의해 준다. 홍보 담당
자들은 종종 실제 요소와 제작된 요소를 결합하여 예술가의 독특
한 정체성을 만들어 내려고 시도한다. 패션 산업에서는 스타의 정
체성이 특히 중요하다. 디자이너는 자신이 디자인한 옷의 화신化
身이기 때문이다. 디자이너와 그들의 (의복뿐 아니라, 다양한 방면에
서) 디자인은 삶에 접근하는 방식 또는 팬들이 동일시하고 열망하
는 세계관으로서의 특정 라이프스타일을 표현한다.

라이언과 웬트워스(Ryan and Wentworth 1999)에 따르면, 문화
산업에는 소비자와 제품을 연결하기 위한 다음과 같은 주요 전략
이 있다. (1) 문화 상품의 분류 시스템이나 뚜렷한 내용을 제공하
는 '장르'의 개발, (2) 대량 소비에 개성을 입히고 소비자가 종종
깊은 정서적 유대감을 형성할 수 있게 하는 스타 시스템이 그것이
다. 스타 시스템은 패션뿐만 아니라 예술, 도서, 외식, 영화 및 음
악 산업 등 여러 곳에 존재한다. 장르와 스타 시스템은 문화 산업
에서 브랜드 이름과 유사한 것을 생산해 내려 한다. 스타는 하루
아침에 만들어질 수 없으므로, 고유의 매력적인 특성을 여러 방면
에서 드러냄으로써 시각적 이미지를 강화하려 한다. 스타가 반드
시 필요한 이유는, 창작물에는 식별 가능한 작가가 있어야 한다는
것이 창의성 이데올로기의 일부이기 때문이다. 크리에이터의 이
름은 자신이 만든 창의적 제품과 연결되어 있으며, 관객은 크리에

fasbion-ology

이터가 누구인지, 가수와 작곡가는 누구인지, 누가 그림을 그렸는지, 누가 제품을 만들었는지 알고 싶어 한다. 창의적인 생산은 산업 생산의 익명성에 묻히지 않는다.

20세기 전환기 이후의 스타 디자이너

얼마나 많은 디자이너가 의복 생산에 관여하는가는 소비자와 관련이 없지만, 디자이너는 패션을 창조하는 스타로 분류되어야 한다. 스타는 추종자와 팬과 더불어 사회적으로 구성된다. 오늘날의 패션계에서 디자이너는 스타가 되어야 한다. 그렇지 않으면 디자이너는 패셔너블한 의복을 입고 있다고 믿고 싶어 하는 대중에게 다가갈 수 있는 의복과 패션을 생산하는 회사의 디자이너로 남게 된다. 디자이너의 스타적 자질은 타고나거나 자연스러운 것이 아니라 사회적으로 구성되는 것이다. 스타는 산업에 활기를 주고 산업을 개혁하는 데 필요하다. 홀랜더는 다음과 같이 설명한다.

> '패션'이란 런웨이에 처음 등장한 이후, 미디어와 매장의
> 디자이너 컬렉션에서 패션이라는 이름으로 나타나는 것이다.
> 모든 쇼 비즈니스가 그렇듯, 오늘날 패션은 유명 인사나
> 저명한 특정 협회와 관계를 맺고 있다. '패션' 스타들은
> 탄생하고 번성하며 사라진다. 새로운 태도와 주제로
> 잠식당하거나 쇠퇴하기 전까지는 번영하는데, 이 모든 것은
> 광범위하고 긴장감 넘치는 기업 리스크라는 맥락 안에서
> 이루어진다. (Hollander 1994: 10-1)

마찬가지로 리포베츠키는 디자이너의 스타 시스템 구조를 다음과 같이 정의한다.

> 유혹하는 이미지로 마음을 홀리게 만드는 것은 … 패션과
> 마찬가지로 스타는 인위적으로 만들어지며, 만약 패션이
> 의복을 미학적으로 만드는 것이라면 스타 시스템은 배우를
> 미학적으로 만드는 것으로, 그들의 얼굴뿐만 아니라 모든
> 개성까지 포함한다. … 스타 시스템은 패션과 동일한 가치에
> 기초해 개성, 외양을 신성화하는 데 기반을 둔다. 패션이
> 평범한 인간의 화신인 것처럼 스타는 배우의 화신이다.
> 패션이 인체를 세련되게 연출하는 것처럼, 스타의 개성은
> 미디어에 의해 연출된다. (Lipovetsky 1994: 182)

실체가 없는 문화적 상징으로서 패션은 형상화 과정을 거쳐 구체화되고 유형화된다. 저녁 만찬과 값비싼 드레스가 어우러진 호화로운 라이프스타일은 패션과 연관되어 있다. 아마도 폴 푸아레는 홍보와 커뮤니케이션의 선구자라 할 수 있다. 그는 그가 디자인해 준 고객만큼 또는 그 이상으로 유명해졌다. 푸아레의 쿠튀르 하우스는 오늘날 남아 있지 않지만, 크리스티앙 디오르Christian Dior(1905-57)나 코코 샤넬과 달리, 푸아레는 패션계에 수많은 유산을 남겼다. 처음에는 당시 유명한 쿠튀리에 자크 두세Jacques Doucet 밑에서 일을 배웠고, 나중에는 워스 밑에서 일했다. 이후

자크 두세 프랑스의 패션 디자이너이자 미술품 수집가이다. 파스텔 색상 시폰 소재의 우아한 드레스로 유명하다.

자신의 쿠튀르 하우스를 설립했다. 푸아레는 엠파이어 스타일[2]을 선보였고, 이를 위해 허리를 압박하는 코르셋을 제거해야 했다. 그는 하이웨이스트의 슬림하고, 장식이 거의 없는 드레스를 선보였다. 그의 스

호블 스커트 1910년경 폴 푸아레가 발표한 무릎 부분의 통이 좁은 치마. 치마폭이 좁아 넘어질 듯이 걸어야 했기 때문에 호블(두 다리를 묶다)이라는 별칭이 붙었다.
블루머 1850년 무렵 미국의 여성운동가 블루머가 고안한 여성용 바지.

타일은 '쿠튀르의 격조를 떨어뜨린다', '야만적이다'라는 비판을 받았다(De Marly 1987: 84). 그의 삶은 매우 화려했고, 멋진 드레스 파티와 패션쇼를 기획하며 최대의 홍보 효과를 거두었다. 1910년 푸아레는 슬림한 스타일을 극단적으로 활용하여 호블hobble 스커트를 만들었는데, 밑단 폭이 매우 좁아 걷는 것이 거의 불가능했다. 이 옷은 공분을 샀고 사방에서 비판이 쏟아졌다. 로마 교황청의 비난을 포함해 엄청난 센세이션이 일어났는데(De Marly 1987: 90), 오히려 이 상황에 긍정적으로 작용해 상당한 홍보 효과를 거두었다. 또한 푸아레는 여성용 바지 출시를 시도하였다. 여성들은 자전거를 탈 때 블루머를 입기 시작했지만, 패셔너블한 복식으로서의 여성용 바지는 전례가 없었다. 제1차 세계 대전 이후 푸아레는 사회와 사람들의 취향 변화에 적응할 수 없었다.

가브리엘 코코 샤넬은 20세기 패션 역사상 가장 위대하고 유명한 여성 스타 디자이너 중 한 명이다. 그녀는 도발적이고 문란했다. 푸아레와 마찬가지로 그녀의 라이프스타일도 평범하지 않았지만 방식이 달랐다. 샤넬에 대해 대중이 가지는 이미지는 다른 패션 디자이너의 작업과는 구별되는 자신만의 스타일을 창조한 독특한 천재이다(Tobin 1994). 샤넬의 생애는 짧은 스커트의 저지

스포츠웨어 같은 그의 혁신적인 스타일보다 더 흥미롭다. 벨 에포크Belle Époque[3] 시대에는 남성들이 정부情夫에게 모자 사업을 시작하게 해 주는 것이 비일비재하였다. 덕분에 남성의 사랑이 식더라도 정부는 재정적으로 독립할 수 있었다(Steele 1992: 119). 한번은 샤넬이 다음과 같이 말했다. "내가 하이패션 매장을 열 수 있었던 것은 두 명의 신사가 핫하고 아담한 내 몸을 차지하려고 경쟁적으로 비싼 값을 불렀기 때문이다."(Steele 1992: 119에서 인용) 경력을 쌓기 시작한 초창기에 샤넬은 드레스메이킹의 기술적인 측면에 대해 별로 아는 게 없어 재봉사와 테일러에게 의존했지만, 스틸은 샤넬의 강점은 다른 데 있다고 설명한다. 바로 콘셉트와 이미지이다.

> 현대 여성으로서 그녀의 '이미지'는 우리가 그녀를 패션에
> 기여한 인물로 인식하는 데에 크나큰 영향을 주었다. …
> 그녀는 패션의 화신이었다. 그녀는 자유롭고 독립적인
> 여성을 상징한다. … 샤넬은 … 다른 여성들이 닮고
> 싶어 하는 여성이었다. 이런 의미에서 그녀는 새로운
> 유형의 패션 디자이너를 대표하는데, 즉 패션 '천재'라는
> 남성적인 역할과 패션 리더라는 여성적인 역할을 몸소
> 결합해 냈다(드레스메이커가 아닌 셀러브리티). 비오네는
> 푸아레처럼 영리한 남자나 샤넬처럼
> 스타일리시한 여성이 깔로 자매Callot
> Sisters처럼 전문적인 드레스메이커와

깔로 자매 1910-20년대에 파리에서 하우스를 운영한 네 명의 자매. 화려한 소재와 디테일로 명성이 높았다.

대등할 수 있다는 것을 부정했는데, 기술적인 측면에서는 아마도 사실일 것이다. 하지만 대중적인 인기라는 측면에서는 전혀 관계가 없다. (Steele 1992: 120-3)

샤넬이 보여 주려던 이미지는 디오르의 이미지와는 매우 다르다. 그리고 디오르는 샤넬이 은퇴를 번복한 이유 중 하나였다. 샤넬에게 디오르는 여성 신체의 본질을 전혀 고려하지 않은 채 수많은 종류의 인위적인 형태를 강조하는 남성 디자이너의 안 좋은 전형이었다. 디오르는 여성에게 디오르의 환상에 맞게 개조할 것을 지시할 권리가 있다고 여겼다. 그는 꽃을 사랑했고 모든 여성을 장미처럼 피어나게 했다. 외관상으로는 매력적일 수 있지만 대다수의 여성이 생계를 위해 일을 해야 하고, 꽃이 핀 드레스는 머지않아 여행, 날씨, 육아, 기계로 고통받는 현실 세계에서 입기가 힘들어졌다(De Marly 1990: 69).

일상복을 배급받던 시기에 디오르는 엄청난 양의 원단과 실크와 새틴 같은 가장 화려하고 값비싼 소재를 사용했는데, 이는 논란을 불러일으켰다. 평범한 여성이 받는 배급으로는 뉴룩New Look을 꿈꿀 수 없었고, 1948년이 되어서야 의복 산업에서 뉴룩 스타일을 모방하려는 시도가 나타났다. 드 말리는 디오르가 창조하고 지지했던 이미지를 다음과 같이 설명한다.

> **새틴** 경사나 위사를 길게 표면에 나타나게 하여 제직한 직물로, 표면에 윤이 나고 매끄러운 것이 특징이다.
> **뉴룩** 크리스티앙 디오르가 1947년 그의 첫 컬렉션에서 발표한, 잘록한 허리와 풍성한 히프라인을 강조한 실루엣이 특징이다. 당시 『하퍼스 바자Harper's Bazaar』의 편집장이 '새로운 룩such a new look'이라 감탄한 데서 그 이름이 유래하였다.

몇 번이고 반복해서, 그는 자신이 여성을 더욱 매력적이고 더욱 유혹적이며 더욱 요염하게 만들고자 했다고 썼다. 그는 교회가 전적으로 지지하는 남성 사회의 오래된 여성관에만 동의했다. 이는 여성은 영원한 유혹자인 이브Eve만 될 수 있으며 육체적 자산으로만 평가되어야 한다는 것이다. … 그는 두 가지 유형의 여성, 즉 여배우와 부자만 알고 있었다. 여성 교수, 의사, 작가, 관료, 사령관은 디오르의 세계에는 존재하지 않았다. (De Marly 1990: 69)

디오르는 기업으로서 엄청난 성공을 거두었고, 1954년에 900명의 직원을 거느리고 있었는데 그 가운데 46명이 관리직이었고 나머지는 판매 및 의복 제작을 담당했다. 1955년에 그 규모는 작업실 28개와 건물 5채에 직원이 1,000명이었다. 디오르는 1,200명의 직원을 거느렸던 워스보다는 작은 규모였지만 파리에서는 가장 규모가 큰 쿠튀리에였다(De Marly 1990). 디오르의 가장 큰 업적은 전 세계 해외 고객을 다시 불러 모아 제2차 세계대전 이후 파리의 쿠튀르 산업을 부활시킨 것이다. 1940년 여름 나치의 군화에 짓밟혀 파리가 사라진 이후 런던과 뉴욕은 주요 패션 중심지가 되어 언론의 이목이 집중되었다. 디오르는 파리의 쿠튀르가 돌아왔으며 건재하다는 것을 전 세계에 알리면서 국제적인 언론의 주목을 받았다. 프랑스의 패션 산업은 스타를 만들어 내길 원했고 이를 위해 디오르가 선택된 것이다.

1957년 디오르가 심장마비로 사망한 후, 이브 생로랑Yves Saint

Laurent이 하우스를 이어 나가도록 임명되었다. 그의 첫 번째 쇼는 1958년에 있었고 마지막 쇼는 1960년에 있었다. 그 후 마르크 보앙Marc Bohan이 런던 지점에서 발탁되었다. 그는 1945년 피게Piguet의 하우스에 합류했고, 몰리뉴Molyneux에서 2년간 일한 뒤, 1950년부터 디오르가 그를 채용하기 전까지 파투Patou에 있었다. 보앙은 1980년까지 디오르에서 일했다.

스타 디자이너들의 네트워크는 다른 디자이너 그룹이나 차세대 스타 디자이너를 재생산해 냈다.[4] 예를 들어, 발망Balmain은 루실Lucile에서 커리어를 시작한 몰리뉴에게서 훈련받았다. 지방시Givenchy는 자신의 브랜드를 런칭하기 전, 파트Fath, 피게, 르롱Lelong, 스키아파렐리Schiaparelli와 함께 일했다. 그리프Griffe는 두셰에서 커리어를 시작한 비오네 밑에서 일을 배웠다. 크리스찬 디오르는 디자인을 쿠튀르 하우스를 비롯하여 파투, 스키아파렐리, 니나 리치Nina Ricci, 마기 루프Maggy Rouff, 피게, 몰리뉴, 워스, 파캥Paquin, 발렌시아가Balenciaga 등의 하우스에 판매했다. 디오르는 의복 제작에

마르크 보앙 디오르의 후임 디자이너인 이브 생로랑이 군에 입대하자 그의 뒤를 이어 디오르의 제3대 디자이너로 활동하였다.

로베르 피게Robert Piguet 스위스 태생. 1933년부터 1951년까지 패션 하우스를 운영했고, 디오르와 지방시가 그의 하우스에서 수련하였다.

에드워드 헨리 몰리뉴Edward Henry Molyneux 일러스트레이터로 일하다가 패션 디자이너로 활동하여 1919년 패션 하우스를 열었다. 주로 불필요한 장식을 배제한 단순하고 세련된 디자인을 선보였다.

장 파투Jean Patou 1920-30년대에 활약한 디자이너. 테니스 챔피언 수잔 렝글렌Suzanne Lenglen의 테니스복을 디자인하는 등 시대를 앞선 액티브웨어 디자인으로 명성이 높았다.

피에르 발망Pierre Balmain 1945년 패션 하우스를 설립하여 첫 컬렉션에서 '뉴 프렌치 스타일New French Style'이라 불리는 가는 허리를 강조한 상의와 긴 종 모양의 스커트를 선보였다. 이는 디오르의 '뉴룩'보다 2년 앞선 것이었으나 유행시키지는 못했다. 발망은 디오르, 발렌시아가와 함께 1950년대 프랑스 패션을 선도했다.

위베르 드 지방시Hubert de Givenchy 1951년 패션 하우스 설립. 젊음과 혁신성으로 유명하다. 영화 「티파니에서 아침을」에서 배우 오드리 헵번이 지방시의 리틀 블랙 드레스를 착용하여 더욱 유명해졌다.

자크 파트Jacques Fath 1940-50년대에 활동한 디자이너. 디오르, 발망과 함께 전후 오트 쿠튀르에 영향을 주었다.

대해 아는 것이 아무것도 없어서 디자이너 조르주 제프리Georges Geffrey가 디오르를 쿠튀리에 로베르 피게에게 디자이너로 소개하여 1938년까지 훈련받게 하였다. 이후 디오르는 오트 쿠튀르로 진출했다. 1941년 디오르는 파리에 있는 뤼시앵 르롱Lucien Lelong의 패션 하우스에 합류하여 피에르 발망Pierre Balmain과 함께 일하자는 제의를 받았다. 발망은 1934년부터 1939년까지 몰리뉴에게 훈련을 받은 후 1944년 자신의 매장을 열었다. 디오르는 워스와 몰리뉴의 영향을 가장 많이 받았다.

패션 시스템 내 디자이너 간의 위계질서

프랑스 패션 시스템 내에서 디자이너는 극도로 계층화되어 있다. 예를 들어 오트 쿠튀르를 디자인하는 디자이너, 프레타포르테를 디자인하는 디자이너, 대량 생산하는 의류 회사에서 디자인하는 디자이너이다. 이와 같은 집단 분류는 패션의 제도화와 더불어 시작되었다.

프랑스 패션 시스템의 내부 디자이너와 시스템 밖의 외부 디

자이너는 상징적인 경계선으로 나뉜다. 시스템 내 디자이너들은 상층에 '쿠튀리에', 하층에 '크리에이터'로 지배적인 지위가 형성된다. 특정 그룹의 디자이너가 주요한 연구의 중심이 될 수 있는 이유는 그들이 패션이라는 게임의 주전 선수이기 때문이다. 패션은 사회 질서 내에서 지배하는 지위와 종속되는 지위의 체계를 공고히 한다. 패션은 엘리트 디자이너 같은 특정 사회 집단이 권력의 지위 그리고 지배와 종속 관계를 세우고, 유지하고, 재생산하는 과정의 일부라는 측면에서 이데올로기적이다. 지배와 종속에 따른 지위는 지배하는 위치에 있는 이들에게는 물론이고 종속되는 위치에 있는 이들에게도 자연스럽고 정당한 것처럼 보인다. 패션과 패션의 매개체인 의복은 이 불평등한 사회-경제적 지위가 정당해 보이도록 하여 이를 받아들이게 한다. 시스템 외부의 디자이너를 배제하는 정당한 이유로 그들에게 충분한 창의성과 재능이 없다는 점을 든다.

그람시(Gramsci 1975)에 따르면, 헤게모니란 지배하는 위치에 있는 특정 사회 집단이나 사회 집단의 일부가 자신들의 권력을 정당해 보이게 하고 그렇게 경험되게 함으로써 사회적 권력을 행사하는 상황을 가리킨다. 그람시는 지배 계급 또는 집단이 재산뿐만 아니라 더 중요한 현실에 대한 신념을 생산하는 수단까지 통제한다고 주장한다. 따라서 패션에 관한 프랑스의 헤게모니는 당연한 것이고 의문을 제기할 수 없는 것으로 간주된다. 하지만 필자가 주장하는 것은 시스템 내 패션 전문가와 기관은 현 조직과 헤게모니를 유지하기 위해 의도적으로 노력한다는 것이다. 헤게모니는 일

런의 전쟁터에서 끊임없이 협상하고 다시 다투고 끝내 차지해야
하는 역동적인 전투이다(Gramsci 1975). 헤게모니 구조가 있는 시
스템 내 디자이너들은 동일한 활동과 직무에 종사하지만 동등한
사회 자본과 상징 자본을 갖지 못한 다른 디자이너들과 자신을 구
분할 수 있는 특권과 지위를 지닌다. 서로 다른 디자이너 그룹은
각각의 의복 스타일을 소비하는 대중에 상응한다.

　프랑스에서 패션의 제도화는 최신 패션을 소비하는 사람들과
다른 계급이 착용하는 패션을 모방하는 사람들 사이에 선을 그은
것처럼 두 그룹의 디자이너들 사이에 경계를 만드는 결과를 빚었
다(Simmel 1957(1904); Veblen 1957(1899)). 필자가 '엘리트 디자이너'
라고 지칭하는 시스템 내의 디자이너들은, 뒤르켐의 종교에 대한
연구(Durkheim 1965(1912))에서와 같이, 패션의 상징적 의미를 재
생산하고 강화하는 의례적 역할을 하는 정규 패션쇼에 지속적으
로 참여함으로써 자신들의 지위를 다시금 확고하게 다진다. 그러
나 이러한 구분은 소비자뿐만 아니라 디자이너에게도 민주적이
고 자의적이며 유동적이다. 제도화를 통해 한때 엘리트만의 전유
물이던 패션은 더 민주화되어 대중에게 다가갈 수 있었다. 제도적
혁신은 신진 디자이너와 새로운 스타일의 정당화에 영향을 미쳤
다. 엘리트 의복은 오트 쿠튀르(하이패션 또는 고급 봉제)와 프레타
포르테(기성복)로 제도화되었다. 아직 공식적으로 제도화되지 않
았지만 최근에는 드미 쿠튀르(하프 쿠튀르)라는 새로운 범주가 추
가되었다. 이는 젊은 디자이너들을 쿠튀르 그룹으로 양성하고 참
여시키려는 시도이다.

　　　　　　　　　　　　　　fashion-ology

패셔놀로지는 디자이너를 예술적/창의적인 천재라는 재능 덕분에 평범한 사람들의 일반적인 조건에서 벗어난 천재 디자이너로 보는 낭만적 개념을 거부한다. 패셔놀로지는 크리에이터로서 예술가라는 인식에서 벗어나 패션의 사회적 관계에 참여하는 하나의 범주로 디자이너를 다룬다. 스틸은 다음과 같이 지적한다.

> 파리의 패션 리더십은 파리 사람들의 어떤 경박함이나 진보성을 띤 정신 때문은 아니었다. 비록 독창적인 천재라는 개인의 개념이 패션 신화에서 꾸준히 커다란 부분을 차지하겠지만 파리 패션은 독창적인 천재 개인의 산물이 아니다. 파리 패션 디자이너의 '독재자' 또는 '천재'에 관한 수많은 일화 때문에 패션 과정에 관한 심각한 오해가 발생한다. (1988: 9)

예술가 개인을 작품의 고유한 크리에이터로서 지나치게 강조해서는 안 된다. 그렇게 하면 작품 제작에 관여한 수많은 사람들을 배제하는 결과를 가져오며, 그 안에 포함되는 다양한 사회적 기획 및 결정 과정을 도외시하게 되기 때문이다. 볼프가 설명하듯이(1933: 134) 크리에이터로서의 예술가라는 전통적인 개념은 주체에 대한 검증되지 않은 견해에 의존하게 하고 개인을 제도적인 유대가 전혀 없다고 인식하게 하는데, 사실 예술가는 사회적이고 문화적인 과정 속에서 형성된다. 마찬가지로 베커(1982)는 예술가 개인이 수많은 협력자 가운데 하나인 팀 플레이어로 바뀐다고

주장한다. 베커가 예술 생산 과정을 설명한 것과 같이 창조와 수
용의 차이는 거의 없다.

우리의 관심은 디자이너를 만들어 내는 사회 과정, 즉 사람들
이 어떻게 디자이너가 되고, 그들이 무엇을 어떻게 만들고 창조하
는지, 그리고 그들이 어떻게 인정받는 디자이너로 남아 자신의 위
치를 유지하는지에 맞춰져 있다. 모든 디자이너가 제조 과정에서
조금씩 다른 기술과 다양한 방법을 사용하기 때문에 제조, 패턴메
이킹, 드레이핑 과정에 주목해야 함에도 불구하고 의복 아이템을
생산하기 위해 필요한 일련의 과정은 우리의 관심 밖에 있다.

결론

디자이너가 성공하려면 정당성을 부여받을 필요가 있으므로
이들은 패션 시스템의 구성원이 되거나 시스템에 참여해야 한다.
따라서 그들은 시스템이 있는 패션 도시 중 한 곳으로 진출할 필
요가 있다. 많은 이가 공감하는 한 가지 견해는 패션 디자이너를
비롯한 예술 작품의 크리에이터가 다른 사람들이 쉽게 복제하거
나 모방할 수 없는 타고난 재능을 지녔다는 점이다. 디자이너가
패션 생산에 중요할지라도, 패셔놀로지 관점에서 패션 디자이너
는 다수의 사람들이 참여하는 패션의 집단적 생산의 일부이다.

fashion-ology

더 읽을 거리

English, Bonnie (2011), *Japanese Fashion Designers: The Work and Influence of Issey Miyake, Yohji Yamamoto, and Rei Kawakubo*, London, UK: Bloomsbury.

English, Bonnie (2013), *A Cultural History of Fashion in the 20th and 21st Centuries: From Catwalk to Sidewalk*, London, UK: Bloomsbury.

Gibson, Pamela Church (2012), *Fashion and Celebrity Culture*, London, UK: Bloomsbury.

Lantz, Jenny (2016), *The Trendmakers: Behind the Scenes of the Global Fashion Industry*, London, UK: Bloomsbury.

Warner, Helen (2014), *Fashion on Television, Identity and Celebrity Culture*, London, UK: Bloomsbury.

5

패션 생산, 게이트키핑, 확산

●

　패션 시스템은 패션과 패션이 아닌 것 사이의 상징적 경계를 만들고, 정당한 미적 취향이 무엇인지 결정한다. 패션 주체인 디자이너와 패션 전문가를 포함한 패션 생산자들은 패셔너블한 의복 아이템으로 대표되는 취향을 규정하는 데 기여한다. 의복이 제작된 후에는 여러 기관을 통과하면서 변형 과정과 패션 생산의 메커니즘을 거친다. 의복 제작에 참여하는 개인은 옷을 제작하고, 제작된 아이템은 정당화 과정을 거쳐 패션 게이트키퍼[1]가 정한 기준을 통과해야만 대중에게 보급된다. 4장에서 언급했듯이 디자이너는 의복 및 패션의 생산 과정에 관여한다. 그리고 디자이너가 없다면 패션도 존재하지 않을 것이다. 그러나 디자이너만으로는 패션이 생산될 수 없고, 패션 문화를 이끄는 패션 시스템도 지속될 수 없다. 광고주와 마케터 등 디자이너 이외의 패션 생산자들도 패션 문화에 크게 이바지한다. 패션은 변화 그리고 새로움에 대한 환상에 관한 것이다. 패션 생산에 참여하는 사람들은 패션 이데올로기를 창조하며 어떤 의복 아이템이 유행하고 패션과 패셔너블한 것으로 규정될지 결정하는 데 기여한다.

> **패션 이데올로기** 패션과 관련한 신념, 가치, 태도 등을 의미한다.

의복의 생산/유통과 패션 아이디어의
보급은 상호의존적이다. 의류 산업은 섬유
산업 고객의 높은 판매를 위한 초기 트래
픽 빌더traffic builder와 생산자 역할을 하면서, 제조한 상품의 구매와

트래픽 빌더 판매 촉진을 목적으로
브랜드의 잠재 고객을 늘이기 위해
사용하는 프로모션 및 광고 홍보
캠페인.

유통 때문에 소매업자에 의존하게 된다. 패션 시스템에는 두 가지
유형의 확산 주체가 있다. (1) 파리, 런던, 밀라노 및 뉴욕에서 열
리는 시즌 패션쇼에 참여하는 디자이너 그리고 자신을 멋있는 취
향의 결정권자로 규정하고 추종 집단을 거느리는 과시적인 개인
들, (2) 패션 저널리스트, 에디터, 광고주, 마케터/머천다이저 그
리고 홍보 담당자이다. 패션이 형성되는 구체적인 방식을 살펴보
려면 패션을 작동시키는 실제적인 주체를 찾아내야 한다.

이 장에서는 개인 및 제도적 관점에서 패션의 확산 이론, 패션
의 미학적 판단, 과거의 패션 인형과 현재의 패션쇼, 광고를 통한
패션 선전, 패션 확산에 미치는 기술의 영향 등의 확산 전략을 탐
구하고자 한다.

패션 확산 이론

패션 확산 이론은 대인 커뮤니케이션과 제도적 네트워크를 통
해 패션이 어떻게 전파되는지 설명하면서, 패션 현상은 모호하거
나 예측 불가능하지 않다고 가정한다. 이에 대해 혼과 구렐은 다
음과 같이 설명한다.

　　　　　　　　　　　　　　　　　　fashion-ology

의복 행동이 패션으로 표현될 때, 행동은 여전히 규칙적이고
예측 가능하다. 삶의 모든 영역에서, 특히 의복에서의 패션은
무작위적이거나 무목적적이지 않다. 패션은 시대의 문화
패턴을 반영한다. 패션은 시작부터 진보적이고 불가역적인
경로를 따라 수용되어 정점에 도달한 후 궁극적으로 쇠퇴하여
역사의 더 큰 사건들과 어느 정도 발맞추는 경향이 있다.
(Horn and Gurel 1975: 2)

확산은 사회 시스템 내부 및 전반에 걸쳐 패션이 전파되는 것
을 뜻한다. 패션 채택 과정에서는 개인의 의사 결정이 중요하나,
패션 확산 과정에서는 혁신을 채택하는 많은 사람들의 결정이 중
심이 된다. 혁신이 얼마나 빠르고 멀리 확산되는가는 여러 요인의
영향을 받는다. 매스 미디어를 통한 공식적 커뮤니케이션, 현재
의 패션 채택자와 잠재적 채택자 간의 사적인 커뮤니케이션, 소비
자 리더와 다른 주체 그리고 혁신이 한 사회 시스템에서 다른 사
회 시스템으로 전달되고 이동하는 정도 등이다. 시장과 경제를 활
성화하기 위해 새로운 패션을 대중에게 소개하는 주체가 디자이
너라고 여기는 경우가 많다. 그러나 의복 제작자는 패션 아이디어
를 생산하는 패션 생산자와 협력하기 때문에 필요하다. 소비자들
은 패션을 바람직하다고 여기기에 항상 패션을 추구하고 패셔너
블한 것을 원한다.
　패션 확산 이론은 소규모 분석이 가능한 개인과 체계적이고 대
규모 접근이 가능한 제도를 연구 대상으로 한다. 패션 확산의 연구

는 심리학적인 요소와 사회학적인 요소를 모두 고려할 수 있다. 초기 심리학자들처럼 개인의 관점에서 패션을 연구하거나, 많은 사회학자들처럼 사회 전체 구조와 기능의 관점에서 패션을 분석할 수 있다. 또한 패션의 채택과 확산은 개인이 접하는 사회 시스템에서 만들어진 개인의 열망과 필요성의 결과라고 볼 수도 있다.

패션 확산에 큰 영향을 끼치는 리더들

의복 패션의 채택 관점에서 혁신과 오피니언 리더 사이의 관계는 매우 밀접하다. 나아가 변화 지향적 사회에서의 혁신과 오피니언 리더는 전통 지향적인 문화보다 더 많은 공통점을 갖는다. 패션 확산 이론을 통해 어떻게 패션이 사회 시스템 내의 수많은 사람들에게 채택되는지 설명할 수 있다. 사회 시스템은 도시 주민, 학생, 친구의 무리, 혹은 정기적으로 상호작용하는 그룹이 될 수도 있다. 각 상호작용을 새로운 의복 스타일 등 혁신과 관련된 정보나 영향력을 통해 전파되는 의사소통 행위로 간주할 수 있다.

카츠와 라자스펠드(Katz and Lazarsfeld 1955)는 비공식적 대인 커뮤니케이션이 일상적인 상황에 영향을 끼친다고 하였으며, 언어를 통한 영향력이 패션에서 가장 효과적인 의사소통 유형이라고 연구를 통해 밝혔다. 여성의 헤어스타일이나 복식을 본 친구, 지인 및 판매 직원의 반응이 중요했으며, 대부분의 경우 여성은 서로 영향을 주고받는다. 감탄과 칭찬은 어떤 복식 행동이 유지되도록 장려하며, 비평 혹은 무시와 같은 부정적 반응은 복식의 변화를 이끌어 내는 경향이 있다. 이와 같은 방식으로 패션 확산은

초기에 미시적인 대인적 관점에서 설명할 수 있다. 커뮤니케이션은 또한 한 사회 시스템에서 다른 시스템으로 들어갈 수 있다. 궁극적으로 혁신의 인식은 외부 요인과 사회 시스템 내 대인 커뮤니케이션이 복합적으로 영향을 미쳐 사회 시스템 내의 대부분의 구성원에게 확산된다. 따라서 혁신은 패션으로 인식되며, 이러한 이유로 정당화의 과정은 필요 불가결하다.

새로 도입된 형태의 복식 요소를 패션으로 정당화하는 것은 수용에 필요한 단계이다. 패션 변화를 정당화하기 위한 다양한 메커니즘은 패셔너블한 복식의 역사에서 여러 차례 퍼진 적이 있다. 그중 하나는 유명 고위직 인사가 패셔너블한 복식을 착용하는 것으로, 이들의 공식적인 승인은 사회적으로 덜 유명하거나 고위직이 아닌 이들에게 새로운 패션이 수용 가능하고 바람직하다는 신호를 준다. 패션 확산에서 영향력 있는 리더는 루이 14세와 같은 절대 군주, 루이 14세와 루이 15세의 정부 몽테스팡 후작 부인Madame de Montespan, 맹트농 후작 부인Madame de Maintenon, 퐁파두르 후작 부인Madame de Pompadour, 뒤 바리 백작 부인Madame du Barry, 배우, 가수와 같은 셀러브리티에 이르기까지 다양했다.

패션 시스템은 새로운 문화적 의미를 창조한다. 창조된 이 의미를 가지고 오피니언 리더는 기존의 문화적 의미를 형성하고 개선하며 문화 범주와 원칙의 개혁을 촉진한다. 이러한 오피니언 그룹과 개인은 대중에게 의미의 원천이 되며 상징적 의미를 창조하고 보급하는데, 이 의미들은 주로 문화 범주와 원칙으로 만들어진 지배적인 문화로 구성된 것이다. 오피니언 리더는 문화적 혁신과

스타일, 가치 및 태도의 변화에 잘 스며들어 이들을 모방하는 하위 집단으로 전달된다(McCracken 1988: 80). 따라서 패션의 확산을 이해하려면 먼저 전파와 가장 직접적으로 관련된 사회 그룹의 역할을 고려해야 한다. 누가 역할을 수행하는지가 중요한 것이 아니라, 역할을 수행하는 것 자체가 매우 중요하다.

17-18세기 유럽의 귀족 사회에서 패션 리더는 왕족이었다. 이들의 쇼케이스는 왕궁이었다. 프랑스 궁정의 화려한 배경에서 선보일 호화롭고 우아한 의상을 장식하기 위해 최고의 장인들이 차출되었다. 극장의 후원자인 왕실은 마음에 드는 배우에게 의상을 기증함으로써 극장은 왕궁이 지정한 패션을 대중화하는 수단이 되었다(Brenninkmeyer 1963). 이 방식은 여배우들이 직접 자기 무대 의상을 제작하기 시작한 프랑스 대혁명 때까지 계속되었다. 이후 쇠퇴기가 찾아왔고, 1875년 이후 1918년에 이르러서야 극장은 다시 패션 영감의 중심지가 되었다. 패션은 무대 의상과 헤어스타일에서부터 출현하기 시작했는데 대부분 착용한 여배우의 이름을 따온 것이었다.

왕족이 없는 민주주의 사회에서는 재키 케네디Jackie Kennedy와 같은 정치인의 아내, 그리고 마돈나Madonna와 같은 셀러브리티가 패션 리더가 되었다. 디자이너의 작업은 셀러브리티가 착용하거나 포토그래퍼가 이미지화함으로써 주목받는다. 이러한 방식으로 패션 생산자와 패션 소비자는 패션의 이데올로기를 유지하면서 서로를 보완한다.

패션은 생산자나 착용자 관점에서 볼 때, 전적으로 개인 측면

fasbion-ology

에서 완성될 수는 없다. 새로운 스타일이 유행하려면 많은 사람에게 어필해야 한다. 개인의 의복 습관은 집합적인 라이프스타일의 결과이다.

제도적 확산

1960-70년대에는 확산 모형을 이용한 많은 패션 연구가 이루어졌고, 확산 모형은 상대적으로 조직화되지 않은 대인 관계 과정으로 개념화되었다. 그러나 오늘날의 패션 확산은 확산을 극대화시키려는 문화 생산 시스템 내에서 고도로 조직화되고 관리되고 있다(Crane 1999: 15). 비슷한 맥락으로 소로킨Sorokin에 따르면, 확산은 자발적인 모방에 국한되지 않는다. "어떤 가치는 인위적으로 부여되고, 또 어떤 가치는 사람들이 가치에 대한 개념을 갖기도 전에 침투한다. … 사람들은 가치와 접촉하거나 가치를 부여받음으로써 가치를 원한다. … 그러므로 가치의 침투에서 가치의 외적 수용보다 가치를 소유하고자 하는 내적 욕구가 우선한다고 주장할 수 없다."(Sorokin 1941: 634)

패셔놀로지는 거시적인 제도적 확산 방법론과 미시적인 개인적 확산 방법론을 다룬다. 사람들이 특정 의복을 확산하여 제품으로 유행시키는 이유는 그것이 패셔너블하다고 생각하기 때문이다. 따라서 소비자들이 어떻게 당시의 패셔너블한 아이템을 알게 되는지를 살펴봐야 한다. 하지만 파급력 있는 유행 의복처럼 대규모 확산 과정은 체계적으로 연구하기가 어렵다(Crane 1999: 13). 패셔놀로지가 제공할 수 있는 것은 패션의 확산 과정에 관련된 사

람과 제도이지, 옷 아이템이 패션으로 분류되고 유행하는 데 정확히 얼마나 시간이 걸리는지 알아내려는 것이 아니다. 패션 조직과 대중의 관계 변화는 무엇이, 어떻게, 누구에게 확산되는가에 영향을 미친다.

패션 확산의 원천은 처음 파리에서 시작된 고도로 집중화된 패션 시스템이었다. 베커(1982)의 예술계 개념으로 접근해 보면, 혁신자들은 특수한 문화 형태의 생산, 평가, 보급에 관여하는 개인들의 집단과 조직이라 할 수 있는 커뮤니티에 속했다. 패션계는 디자이너, 홍보 담당자, 트렌디한 패션 부티크의 소유자 그리고 유행에 민감한 개인을 포함한 지역 패션 대중으로 구성되었다. 오피니언 리더에는 주요 패션 잡지를 이끄는 에디터를 비롯하여 사교계 여성, 인기 영화배우와 인기 가수 같은 주목받는 패션 소비자가 있었다(Crane 1999: 16). 패션 잡지와 정기 간행물에 실린 패션은 패션 혁신에 대한 인식을 제고했다.

중앙 집중화된 패션 시스템이 다른 시스템으로 대체되었다는 견해가 있다. 크레인(1999)에 따르면 일부 국가의 패션 디자이너들은 글로벌 마켓의 소수 대중을 대상으로 디자인한다. 트렌드는 패션 포캐스터, 패션 에디터 및 백화점 바이어가 정한다. 산업 제조자들은 소비자 중심이며, 시장 트렌드는 도시의 청년 하위문화를 포함한 여러 유형의 사회 집단에서 발생된다. 고로 패션은 다양한 출처에서 나와 다양한 방식으로 각양각색의 대중에게 확산된다(Crane 1999: 13). 동시에 생산과 소비의 구별은 점점 희미해지고 모호해지고 있다. 패션 창작이 점점 더 탈중심화되면서 패

fasbion-ology

션 확산에 대한 연구도 더 어려워지고 있다. 패션 시스템이 점차 탈중심화되고 복잡해지면서 필요성이 대두된 패션 포캐스팅은 1969년부터 시작되었다. 포캐스터들은 소재 디자이너와 협의해 특정 스타일이 출시되기 몇 해 전부터 유행할 색상과 소재를 예측한다.

패션 확산의 사회학적 이론

패션 확산 연구는 시간의 흐름에 따른 아이템, 아이디어 또는 관행의 확산뿐만 아니라 네트워크, 커뮤니티, 계층, 사회적 가치 또는 문화와 같은 커뮤니케이션과 사회 구조에 자리 잡은 개인, 그룹 그리고 기업 단위에 주목한다(Katz, Levin, and Hamilton 1963: 147).

패션 확산에 대한 사회학 이론은 2장에서 논의한 고전 담론에서 생겨난 것이다. 일반적으로 두 가지 사회학적 확산 모형이 패션에 적용돼 왔다. 첫 번째, 패션 확산의 고전적 모형으로 새로운 스타일은 상류층 엘리트가 먼저 채택하고 이후 노동자 계급이 수용한다는 지멜의 이론이 대표적이다. 이 모형의 기초가 되는 사회 과정은 모방, 사회적 전염, 그리고 차별화이다(McCracken 1985). 타르드(1903)는 여론과 매스 커뮤니케이션에 관한 실증적 연구를 수행하여 확산을 주요 연구 주제로 삼았다. 그는 모방 개념을 자신의 일반 이론, 특히 확산 이론의 근거로 삼았다. 타르드는 보편적으로 흐름의 방향은 우월한 것에서 열등한 것으로 이동한다는 하향 전파 이론의 관점에서 전파를 논하며, 아이디어의 확산이 물질적 표현보다 우선한다는 일반 명제를 확립한다. 그는 욕망이 만

족의 도구에 선행하고 신념이 집단행동인 의례에 선행한다고 주장한다.

두 번째, 하향식 모형의 대안으로 지위가 낮은 집단에서 새로운 스타일이 발생하여 이후 지위가 높은 집단에서 이를 채택한다는 상향식 모형이 있다. 두 모형 모두 특정 패션의 폭넓은 채택뿐 아니라 스타일 또는 패드가 지나치게 사용되는 '사회적 포화' 과정을 내포한다(Sproles 1985). 두 번째 모형에서 혁신가는 일반적으로 대중음악과 예술 같은 다른 유형의 혁신의 온상인 도심 지역의 커뮤니티에서 등장한다. 더 많은 사람들에게 보급되기 위해서는 혁신이 발견되고 알려져야 한다. 크레인(1999: 16)에 따르면, 혁신가는 혁신을 고안한 커뮤니티에 속한 개인이 만든 작은 업체인 경우가 많다. 스타일이나 패드가 인기를 끌 징조가 보이면 대기업은 자체 버전을 생산하고 공격적으로 마케팅한다.

패션 게이트키퍼: 미학적 판단

패션에 관한 기사는 여성 잡지뿐 아니라 대부분의 전국 신문과 지역 신문에 정기적으로 게재된다. 미디어의 많은 관심에도 불구하고 패션은 일반적으로 '진짜 뉴스' 지면에 실릴 정도로 심각한 주제로 다루어지지는 않는다. 패션은 사치스럽고 사소하고 하찮으며 재미를 주는 것으로 여겨진다. 1장에서 논의한 바와 같이, 이는 패션이 여성의 주제로 취급되는 데서 비롯된 것이다. 심지어

남성 패션도 여성 신문이나 여성 잡지에 등장하며, 남성은 대부분 패션에 관심이 없다고 여겨지는 반면 여성은 패션에 관심을 갖는다고 간주된다(Rouse 1989). 그러나 인쇄 매체에 실린 패션에 관한 글은 패션 확산에서 중요한 기능을 한다. 디자이너가 이름을 알리고 세계적으로 유명해지려면 주요 패션 잡지의 에디터처럼 영향력과 권력을 가진 자들로부터 정당성을 부여받아야 한다. 이들의 인정을 받으면 디자이너는 재능을 인정받아 명성도 얻는다.

패션 디자인이나 다른 창작 분야에서 새로운 아이디어는 뉴스거리이다. 특히 새로운 것은 모두 바람직하다고 믿는 문화에서는 더욱 그렇다. 창의적인 쿠튀르 디자이너 그리고 이들의 하이패션 디자인은 대중 매체에 보도되어 이들의 위상을 높여 준다. 개인 또는 사물의 사회적 지위의 상승은 인쇄 매체나 방송의 호의적인 관심으로 이어진다. 모든 패션 정기 간행물은 패션 전문가, 하이패션계, 일반 여성 또는 젊은 층 구독자 대부분의 신뢰와 인정을 받는다. 이들이 보도하는 아이템은 '우월한' 것으로 여겨지며 잡지는 독자들에게 중요한 정보의 원천이 된다.

패션은 취향을 형성하는 주요 동인이며(Bell 1976(1947): 89), 패션의 영향력은 개인의 취향과 과거의 패션에 대한 인식을 뛰어넘는다. 패션은 미에 대한 개념을 형성한다. 부르디외(1984)는 취향과 사회 구조의 분석을 통해, 소비자 습관에 대한 실증적 연구뿐 아니라 의복과 패션에서 라이프스타일을 지향하는 커뮤니케이션 및 표현을 설명하는 해석 이론을 제시한다. 그는 프랑스의 다양한 계층과 직업 집단 간 착용 의복과 의복/패션의 본질 모두에 뚜렷

한 차이점이 있음을 발견한다. 블루칼라 계급은 기능성을 중시하기 때문에 그들에게 심미성과 아름다움은 중요하지 않았다. 반면 부르주아 계급에게 의복은 미적 취향을 표현하는 수단이었기에 그들은 심미성을 중요시했다. 부르디외는 경험적 차이가 계급에 기초한 독특한 취향을 만들어 낸다고 본다. 이러한 취향은 근본적이고 뿌리 깊은 삶의 방식의 일부이다. 부르주아 계급은 의복과 패션의 주요 물질적 기능을 부정한다. 의복과 패션의 비유적 속성은 공통된 세계관과 행동을 양식화하는 방법과 관련이 있다. 사람들의 의복 취향과 패셔너블하게 보이고자 하는 욕망은 제도적 요소에 의해 형성된다.

서양 패션의 역사는 끊임없이 변화하는 미적 개념, 즉 소멸과 영속을 거듭하는 미학의 역사이다. 미학에 관심이 있는 사회과학자의 학문적 지향은 미학과 인문학 분야의 학자들과는 다르다(Zolberg 1990: 53). 예를 들어 미술사학자들은 미는 내재된 것이며, 절대미를 찾아내는 것이 그들의 과업이라 생각한다. 그 전제에서 보면, 우리는 패션이 이미 존재하는 사회에서 태어나므로 어느 누구도 패션을 창조하지는 않는다. 패션의 존재 이유는 즐거움 때문이다. 패션은 즐거움을 주므로, 우리가 미적인 것을 애호한다는 것은 이미 정해진 것이다(Bell 1976(1947): 90-1). 그러나 사회학자에게 미는 사회적 구성이고, 무엇이든 아름답고 미적인 것이 될 수 있으며 그것은 맥락에 따라 달라진다.

사회 시스템 내 대부분의 참여자들은 종종 미학적 판단을 한다. 이 판단은 디자이너와 작품에 대한 평판으로 이어진다. 따라

fashion-ology

서 참여는 필수적이다. 패션의 가치는 패션 시스템 내 참여자의 공감대에서 생겨나며, 유통 채널로의 진입을 통제하는 참여자들이 영향력을 행사하게 된다. 사람들은 패션이, 패션이 아닌 것보다 더 낫고 미적이라고 믿기 때문에 유행하는 아이템을 찾는다.

패션 저자와 리포터는 저널리스트와 에디터라는 두 그룹으로 나눌 수 있다(Kawamura 2004). 두 그룹 모두 스타일을 패션으로 만드는 데 큰 역할을 한다. 디자이너의 아이디어를 패션 전문가가 아닌 대중에게 설명하고 엄청난 홍보를 할 수 있기 때문이다. 이들의 선택은 디자이너와 바이어 모두에게 매우 중요하다. 패션 게이트키퍼는 이러한 맥락에서 예술계(Becker 1982)와 음악계(Hirsch 1972)의 게이트키퍼와 유사하다. 혁신을 관측하고 무엇이 패션이고 패션이 아닌지, 주기가 짧을지 혹은 길지를 결정하는 것이 이들의 책무이다. 이들은 선별과 평가 과정을 마친 후, 그 결과를 알리는 보급 과정에 참여한다. 저널리스트와 에디터는 게이트키퍼로서 새로 등장하는 미학적, 사회적, 문화적 혁신을 평가하고 무엇이 중요한지 혹은 하찮은지를 판단한다. 이들은 소비자와 함께 흥미로운 신진 디자이너를 발굴하는 힘을 갖는다. 패션은 우리가 무엇을 입고 무엇을 생각하느냐에 중요한 영향을 미친다. 패션 게이트키퍼들은 소비자에게 패셔너블한 의복, 색감, 몸, 얼굴뿐 아니라 패셔너블한 사람들이 누구인지 알려 준다.

무엇보다 패션 잡지는 직접적으로 패션 산업의 이익에 기여하므로 수행해야 할 중요한 기능이 있다. 패션 잡지는 최신 스타일의 판매를 촉진할 아이디어를 확산한다. 패션 잡지는 제1차 세계

대전 전후에 등장했으며, 이후 사진 및 일러스트레이션 기술의 향상으로 막대한 수익을 얻었다(Brenninkmeyer 1963: 82). 1920년대에 시작된 패션 사진 기술은 수년에 걸쳐 꾸준히 향상되어 중요한 시각적 기록 자료로 활용된다. 동시에 패션 사진은 패션 홍보를 가속화하였다. 패션 사진은 현재 잡지와 신문에서 볼 수 있는 가장 중요한 패션 선전 수단이 되었다.

패션 저널리스트

패션 저널리스트는 대중이 많이 읽는 일간지에 기고한다. 패션 저널리스트는 리포터일 뿐 비평가는 아니다. 건축가, 화가, 작가나 음악가는 비평가로부터 작품에 대해 신랄한 비평을 받을 것을 예상하며 비판적인 발언을 각오하지만, 패션 디자이너는 그렇지 않다. 패션은 신비감을 자아내기 위해서 혹은 비교 기준을 정립하기엔 너무나 빠르게 변해서 냉혹한 비평 대상에서 제외될 때가 많다. 패션 저널리즘은 전통적인 예술 비평 및 보도와는 매우 다른 분위기로 나타나며, 패션 저널리스트는 주로 패션에 대해 방대한 양의 묘사적인 글을 쓴다.

매스 미디어 보도에서 가장 논란이 되는 이슈 중 하나는 광고 부서와 편집부의 충돌이다. 매스 미디어는 대개 구독자보다는 광고주의 투자로 운영되므로 저널리스트가 패션 뉴스를 공정하게 보도하기는 어렵다. 디자이너는 자신들에게 명성 혹은 악명을 가져다줄 수 있는 패션 보도의 수혜자인 동시에 광고비를 충당하여 패션 잡지 비즈니스를 유지하게 한다. 이러한 상호의존성은 패션

보도가 편파성을 피하기 어렵게 한다.

패션 잡지 에디터

패션 에디터들은 패션 잡지에서 저널리스트로서의 역할과 머천다이저/스타일리스트로서의 역할이 통합된 글을 쓴다. 저널리스트의 주요 업무는 패션 보도인 반면, 패션 에디터는 소매업자와 직접적으로 연계하고 제조사와 간접적으로 협력하는 업무를 맡는다. 그들은 모두 이미지로서의 패션을 생산하고 패션에 대한 신념을 유지하며 지속하는 데 중요한 역할을 한다. 패션은 사회에서 바람직하고 높은 가치를 지닌 것으로 묘사된다. 패션 에디터와 도소매업자는 자주 서로 상의하는데, 패션 에디터는 독자들에게 새로운 패션을 어디서 찾을 수 있는지 알려 주고 싶어 하고 바이어는 잡지가 여론을 형성하여 자신들의 상품 판매를 돕는다는 것을 알고 있기 때문이다. 이것이 바로 언론과 업계의 협업이다.

훌륭한 패션 에디터는 새로운 아이디어가 개시될 때 복잡한 전체 조직이 잘 운영될 수 있는 구심점 역할을 하며, 이것이 성공하려면 모든 부서가 신중히 협력해야 한다. 특정 라인이나 색상을 홍보하기로 결정이 나면 선정된 옷, 소재 및 액세서리 제조 업체 모두와 연락을 취해 적절한 시기에 필요한 제품을 생산하기 위해 협력하기로 동의한다. 제조업체의 광고 매니저, 최종적으로 제품을 소매로 판매하고 홍보를 준비하여 잡지 에디터의 지면을 차지할 소매업체, 광고 캠페인에 쓸 제품을

> **스타일리스트** 패션 트렌드를 분석하여 독창적인 콘셉트로 새로운 이미지와 스타일을 창출해 내는 사람. 기존 제품을 변형 및 재조합하는 방식을 사용하는데 이를 스타일링이라고 한다.

충분히 확보할 매장 바이어, 정해진 날짜
까지 제품을 인도할 제조업체, 새로운 아
이디어에 맞춰 쇼윈도 디스플레이를 할 잡
지 확장판과 같은 매장 등 이 모든 분야의

컬렉션 디자이너나 브랜드가
다가오는 시즌을 겨냥하여 하나의
콘셉트로 전개하고 구성하는
일련의 패션 의류 제품 또는 그
프레젠테이션을 말한다.

일정은 잡지 발행일에 맞춰 진행되어야 한다. 궁극적으로 에디터
가 파리의 쿠튀르 하우스에서 선택한 단 하나의 스타일은 전국의
쇼윈도 디스플레이, 수천 벌의 의류 판매 및 새로운 패션의 흥행
으로 이어질 수 있다.

　패션 에디터에게는 침묵과 지면이라는 두 가지 강력한 무기가
있다. 패션 에디터는 마음에 들지 않는 컬렉션은 무시할 수 있고,
마음에 드는 컬렉션에 대해서는 지면 위치와, 가능하다면 색상을
달리하며 최대한 많은 지면을 제공할 수 있다. 패션 리포터와 마
찬가지로 패션 에디터 대부분은 광고주의 요구를 무시할 수 없다.
패션 잡지는 광고 수익에 의존하기 때문이다.

패션 인형에서 패션쇼까지, 패션 확산 전략

패션 인형

　예전에는 새로운 스타일은 원단과 함께 스케치 형태로 고객에
게 제안되거나, 드레스가 완성되면 살아 있는 사람이 착용하는 것
이 아니라 목각 인형에 입혀 선보였다. 실물 크기의 마네킹을 고
안하기 오래전에는 패션 인형이나 모자 디자이너의 마네킹이 새

로운 패션 지식을 전파하는 데 사용되었 라 그랑 판도라 실제 사람 크기의 패션
인형.
다. 패션 인형은 최신 복식 스타일을 유포
하는 최초의 수단으로 알려져 있다. 파리에서는 현재 유행하는 패
션을 두 개의 실물 크기의 패션 인형에 입혀 전시하는 것이 관행
이었다. '라 그랑 판도라 La Grande Pandora'라는 패션 인형에는 유행
이 바뀔 때마다 머리부터 발끝까지 유행하는 의복을 입혔다. 이보
다 작은 크기인 '라 프티 판도라 La Petite Pandora'에는 유행하는 속옷
까지 입혔다. 1391년 초 프랑스의 국왕 샤를 6세 Charles VI 는 영국
왕비에게 왕비의 치수에 맞춰 최신 스타일을 착용한 실물 크기의
인형을 선물하였다(Diehl 1976: 1).

프랑스 패션 인형[2]은 17-18세기에 인기를 얻었고, 모자 디자이
너, 드레스메이커, 헤어드레서를 통해 유럽 전 지역과 멀리 떨어진
러시아에까지 보내졌다. 패션 인형은 새로운 프랑스 패션을 수출
하는 데 필수불가결한 것이었다. 패션 인형은 실제 헤어와 드레스
스타일뿐 아니라 진짜 보석을 착용하여 최신 스타일을 선보였다.
프랑스와 프랑스 왕권이 강력해짐에 따라 유럽 각지의 수도에서
는 패션 뉴스를 알고자 프랑스에서 들여 온 패션 인형에 크게 의존
하게 되었다. 당시 프랑스에서 가장 유명한 드레스메이커인 로즈
베르탱도 사업 홍보용으로 패션 인형을 사용했다. 베르탱은 마리
앙트와네트 왕비와 모델 인형 모두에게 자신의 창작품을 입혔다.

여성들은 패션 인형에서 패턴이나 스타일을 선택했다. 다음으
로 소재와 트리밍을 선택하고, 마지막으로 사양에 따라 옷을 만드
는 드레스메이커의 매장을 찾았다. 패션 인형의 인기는 19세기까

지 계속되다가 패션 플레이트로, 나중에는
패션 잡지로 대체되었다(Diehl 1976: 2).

패션쇼

패션쇼는 무엇인가? 패션쇼는 실제 모
델에게 상품을 입혀서 보여 주는 프레젠테이션으로 정의된다. 좋
은 패션쇼는 패션에 대한 하나 이상의 표현을 하는 동시에 이를
뒷받침하거나 설명하는 개별적이고도 특정한 아이템들을 선보인
다. 그 아이템들은 권위 있는 것이어야 하며, 고객을 위해 매장에
서 편집되고 어울리게 놓여야 한다(Diehl 1976: 16). 오늘날 우리가
경험하는 패션쇼는 패션의 제도화 이후 프랑스에서 시작되었다.

살아 있는 마네킹, 즉 모델은 파리에서 활동한 영국 출신 쿠튀
리에 찰스 워스의 발명품이었다. 1858년 워스가 자신의 매장을 열
었을 때, 그는 여성 개개인의 유형과 성격에 맞춰 디자인함으로써
쿠튀르에 일대 혁명을 일으켰을 뿐만 아니라, 자신의 부인인 마리
Marie를 모델로 기용해 살롱에서 창작품을 만들었다. 워스의 성공
이 거듭될수록 그는 소비자들에게 컬렉션을 선보이기 위해 더 많
은 패션 모델을 고용했고, 모델들은 살롱이나 런웨이를 누볐다.
1900년대 초에 이르면서 쿠튀르 하우스 안팎의 스페셜 갈라 쇼와
사교 행사에서 개인 고객과 기자에게 패션을 선보이기 위해 실제
모델을 고용하는 경향이 정착되었다(Diehl 1976: 7). 1911년에 이르
러 미국에서도 실제 모델이 제조업체뿐 아니라 소매업자의 패션
홍보에 자주 활용되었다.

fashion-ology

패션쇼는 워스의 창의성과 폴 푸아레의 쇼맨십 덕분에 발전을 이루었다. 워스가 현대적인 쿠튀르를 창조했다면, 푸아레는 쿠튀르의 범위를 확장했다. 푸아레는 근본적으로 여성스러운 실루엣을 변화시켰는데 그 과정에서 패션 홍보의 기술이 발전하여 오늘날까지 이어졌다. 푸아레는 홍보 감각을 발휘하여 비용을 들이지 않고 홍보했다. 세련된 휴양지와 러시아 등 여러 국가를 순회하면서 여러 행사에 직접 출연하고 패션쇼를 선보여 엄청난 성공을 거두었다. 푸아레는 경마장에서 모델들을 행진하게 한 최초의 쿠튀리에로서, 이를 통해 자신의 최신 컬렉션을 효과적으로 선보였다. 그는 커리어 전반에 걸쳐 거대한 파티, 연극 공연, 가장무도회 등을 개최하여 호화롭게 오락을 즐겼다. 이 화려한 행사는 모두 언론에 보도되었다(De Marly 1980a).

파캥의 하우스도 패션쇼에 몇 가지 기여를 했다. 파캥은 푸아레보다 보수적이었지만 대규모 사교 모임에서 패션쇼를 개최했다. 그는 경주로와 오페라의 오프닝 행사에 모델들을 행진하게 했다. 파캥은 오프닝 행사의 피날레로 새하얀 이브닝드레스를 입은 스무 명의 모델을 선보이는 등 극적인 장면도 연출했다. 파투 또한 여러 분야에서 패션쇼에 영향을 끼쳤다. 그는 파리 사교계와 언론을 대상으로 한 이브닝 갈라를 개최했다.

패션쇼의 중요성

패션쇼는 하나의 기본적인 목적, 즉 상품을 판매하기 위한 소매 도구이다. 패션쇼는 관객의 관심을 끌 수 있는 오락적 가치가

있어야 한다. 쇼의 또 다른 목적은 홍보라고 할 수 있다.

의복은 '머천다이징' 방식을 통해 판매된다. 패션이 만들어지면 상품을 들여놓을 소매업자에게 홍보된다. 패션 잡지에 거부할 수 없을 만큼 매력적으로 소개되면 소비자는 자신이 좋아하는 매장에 가서 이를 구매한다. 패셔너블한 아이템의 주된 목적은 구매에 있다. 소매업자는 소비자가 기사에서 본 패션 아이템을 쇼핑하는 매장에서 직접 보고, 만지고, 착용할 수 있어야 하므로 매우 중요하다. 반대로 소비자가 아이템을 볼 수 없다면, 상품 판매도 불가능하다. 의복은 패션으로 판매되고 거래되며 유통 경로를 통해 제조업체에서 소매업자를 거쳐 소비자에게 전달된다.

마케팅을 통해 소비자의 니즈를 구체적으로 파악하고 니즈를 충족시키기 위해 신제품을 만들거나, 기존 제품을 니즈에 맞게 재배치하거나 재출시해야 한다. 소비자를 대상으로 한 광고는 패션에 대한 욕구 형성에 중점을 두는 반면, 니즈를 충족시키는 것은 의복이다. 패션은 의복을 판매하는 데 중요한 요소다. 의복은 인간의 기본적 욕구이지만 패션은 그렇지 않다. 이 점이 패션을 의복과 구별하는 한 가지 방법이다. 저널리스트와 에디터의 권위 있는 글에서 패션이라는 단어는 의복을 넘어서 액세서리와 뷰티 영역까지 폭넓게 아우른다. 그리고 저널리스트와 에디터들은 패션 스토리에 뉴스 가치가 있는 스토리를 포함시켜야 한다.

패션쇼는 패션 보급에서 중요한 역할을 해 왔다. 프랑스 패션 전문가가 사용한 전략은 패션을 파리에 중앙 집중화하여 파리 레이블을 단 오트 쿠튀르를 엘리트의 특권으로 유지하는 것이었다.

프랑스 스타일과 디자인 복제품은 쿠튀르 다음으로 좋은 것이었다. 트왈[3] 구매 계약의 대가를 선납하면 바이어는 컬렉션에 참석해 생산에 돌입할 디자인을 선택했다. 1911년 창립된 쿠튀르 무역 기구인 파리의상조합La Chambre Syndicale de la Couture Parisienne은 패션쇼 일정을 짜고 홍보와 복제에 관한 엄격한 규율을 적용하는 역할을 했다. 사진 촬영과 스케치는 금지되었다. 대량 생산 제조업체는 점차 그 수가 증가하는 패션 포캐스팅 잡지 등의 기사에 의존했다. 패션 잡지는 파리 컬렉션의 하이라이트를 전 세계의 독자에게 전달했다(Mendes and de la Haye 1999: 139).

기술이 패션 확산에 끼친 영향

의복 제조 기술의 발달로 패셔너블한 의복이 널리 보급되었다는 사실도 기억해야 한다. 재봉틀과 자수 기계가 발명된 후 패션은 빠른 속도로 민주화되었다. 또한 워스의 대규모 사업도 기술 발전 덕분에 크게 성공할 수 있었다. 드 말리는 다음과 같이 설명한다.

> 찰스 프레드릭 워스는 당시 기술 발전이 없었다면 성공하지 못했을 것이다. 예를 들어, 국제적인 규모의 의복 생산은 철도, 증기선 및 전신 시스템의 성장 덕분에 가능했다. 또한 메종 워스Maison Worth는 솔기를 처리할 수 있는 재봉틀의 개선이 없었다면, 일주일에 수백 벌의 무도회용 볼 가운을 제조할 수 없었을 것이다. 물론 마무리는 수작업으로

볼 가운ball gown 무도회 등의 사교 모임에 착용하는 가장 포멀한 여성복 드레스로, 바닥에 닿는 길이와 화려한 장식이 특징이다.

이루어졌다. 1871년경 워스는 1,200명의 직원을 거느리고 있었는데, 이는 다락방에 수십 명의 여성 재봉사를 둔 드레스메이커와는 완전히 다른 규모의 비즈니스였다. (De Marly 1980a: 23)

소모梳毛 양모의 짧은 섬유는 없애고 긴 섬유만 골라 가지런하게 처리하는 일.

기술 발전은 상호 관련된 산업 전반에 걸쳐 연쇄 반응을 일으켰다. 예를 들어, 순모의 유행은 소모 산업의 기계화 덕분에 가능했다. 몸에 꼭 맞는 니트 속옷과 얇은 스타킹은 적절한 편물 기계의 발명 이후에 등장했다.

여성 의류 산업과 패션 산업의 거대한 확장은 기술과 산업의 상관관계의 결과였다. 가내 수공업에서 공장의 대량 생산으로의 전환은 원단의 공급에 달려 있고, 원단 공급은 원사의 입수 가능성과 관련 있다. 소비와 생산의 증대를 가능케 하는 비용 절감은 재봉틀의 발명에 달려 있다. 재봉틀의 활용은 재봉실의 입수 가능성에 달려 있고, 재봉실의 입수는 소모 작업의 기계화에 달려 있다.

더욱이 현대 사회에서는 대량 생산을 하게 되었고, 수송과 유통 방법이 개선되어 최신형 및 독점형 모델의 복제품 모두가 비교적 저렴한 가격에 대량으로 신속하게 공급되며, 이로 인해 지방 소도시에서 보통의 재력을 지닌 여성들도 패션 리더들이 소개한 것과 사실상 거의 같은 디자인의 의복을 입을 수 있게 되었다.

광고를 통한 패션 선전

패션에 대한 개념은 조직적이고 대중적인 선전 수단을 통해 대중에게 전파된다. 광고를 통한 패션 선전의 기능 중 하나는 동일한 대상에 대한 대중의 욕구를 동시에 자극해 소비자들 사이에 집단적인 신념을 형성하는 것이다. 현재의 기술 산업 시대에서는 대중에게 영향을 미칠 수 있는 가능성이 무수히 많다. 머튼(1957: 265)은 선전을 "커뮤니티에서 논란의 여지가 있는 것으로 간주되는 문제에 대한 의견, 신념 또는 행동에 영향을 미치는 모든 상징적 체계"로 규정했다. 대다수의 현대인은 조상들의 전통의 영향을 직접적으로 받으며 살지 않으므로 집단 구조에 잘 어울리기 위해 개인이 가져야 할 것, 해야 할 것, 그리고 어떻게 보여야 할지에 항상 주의를 기울인다. 현대 사회의 사람들은 모든 종류의 선전에 민감하다. 신문과 최신 정기 간행물을 읽고 광고나 영화를 보고서 최신 패션 트렌드가 무엇인지 확인한다. 현대인은 타인이 보고 싶어 하는 것을 입기 때문에 무엇이 패셔너블하고 무엇이 사회생활의 틀에 잘 맞을지 아는 것이 중요해진다.

광고의 당면 목표는 제품을 알리는 것이다. 넓은 의미에서 광고는 사람들이 타성을 극복하고 행동하도록 자극하는 데 도움이 된다. 광고는 특정 틀 안에서 소비재와 문화적으로 구성된 세계의 표상을 함께 연결해 의미를 전달하는 잠재적 수단으로 작동한다. 광고는 패션에 대한 신념을 더욱 물질적으로 시각화하고, 소비자가 패셔너블해지고 싶어 할 만큼 매력적이고 바람직해야 한다.

밀러슨(Millerson 1985: 102)에 따르면, 패션 제품은 어느 정도는 동경의 대상이 된다. 패션 제품은 목표 집단이 원하는 유형의 사람을 소비자의 현실보다 약간 혹은 매우 더 높게 설정하고, 사회는 과거 패션 룩과는 대조적인 새로운 패션 룩을 착용하고자 하는 욕구와 구매하려는 욕구를 창출한다. 소비자는 실제로는 중요하지 않은 영역에서 광고를 보고 흔들린다. 소비자가 기존 패션 브랜드에서 다른 패션 브랜드로 옮겨 가는 이유는 단지 아주 사소한 차이 때문이다. 어떤 소비자는 실제 차이가 있다고 느낀다.

바로 이것이 내셔널 브랜드 광고에 대규모 투자가 이루어지는 이유이다. 비주력 시장에서조차 소비자의 브랜드 인지도와 브랜드 충성도를 높일 수 있다면 회사나 디자이너는 재정적인 성공을 거둘 수 있다. 패션에서 상표명은 디자이너, 제조업체 또는 매장을 대표하며, 패션 저널리스트와 에디터는 브랜드의 최신 스타일이 존재하는 한 항상 보도할 뉴스거리가 있다. 브랜드를 사용하는 목적은 시장의 형성이다. 브랜드는 광고주가 창출한 모든 수요에서 이익을 거둘 수 있도록 제품을 식별하는 데 사용되는 장치, 기호, 또는 상징이다. 상표명을 통해 제조업체는 제품의 명성을 쌓고, 소비자의 마음속에서 타사의 제품과 차별화하며, 경쟁사로 이탈하기를 꺼리는 충성 고객을 만들어 가격 경쟁을 줄이고자 한다. 상표명을 통해 소비자는 만족했던 제품을 재구입하고, 만족하지 않았던 제품의 구매를 피할 수 있다. 패션 회사가 디자인의 한 분야를 전문적으로 생산해 내면 패션 제품의 레이블은 디자인 스타일과 특별한 형태의 옷으로 인식되어 특정한 가격에 특정한 품질

fasbion-ology

로 제공된다. 디자이너가 제품에 심은 이미지와 일치하는 한 브랜드는 소비자에게 가이드가 된다. 상표명의 사용은 일종의 설득력 있는 광고이자 선전의 일종이다.

무언가가 패션이 되려면 레이블이 붙어야 한다. 돌이켜 생각해 보면 패션에서 가장 중요한 변화에는 확실히 이름이나 문구가 붙어 있다. 패션에서 레이블은 디자이너나 패션 리더가 소개한 새로운 스타일을 가장 먼저 설명하는 간단한 도구이다. 스타일이 대중적인 패션이 되면 레이블은 많은 사람에게 알려지고 빠르게 넓은 지역으로 퍼져 특정 시기와 동일하게 인식된다. 스타일이 보편적으로 채택되기 위해서는 획일적인 선호 반응을 일으킬 레이블이 필요하다. 상징이 집합 행동에 미치는 영향에 대한 사회학적 연구에 따르면, 대상에게 획일적인 감정을 불러일으키는 상징은 획일적인 집단 행동의 필요조건이다. 크리스찬 디오르의 에이라인A-Line과 에이치라인H-Line처럼 패션 레이블링의 많은 사례는 레이블이 붙지 않으면 어떤 아이디어도 패션으로 출시할 수 없다는 믿음을 뒷받침한다. '패션' 자체가 이미 레이블이므로, 복식은 '패션'이 되어야 한다. 어떤 레이블이 사람과 사건을 중심으로 만들어진 기억하기 쉬운 슬로건이라면 어느 캠페인에서든 주목을 끈다. 기억하기 쉬운 이름은 확실히 매스 미디어 보도에서 관심을 끌어야 하는 새로운 제품의 바람직한 특징이다.

결론

패션 시스템은 의복 생산이 아닌 패션 생산에 대한 것이다. 영향력 있는 패션 리더와 같은 개인을 비롯해 패션 잡지, 신문, 그리고 정기 간행물처럼 패션을 창조하고 확산하는 제도가 패션 시스템에 참여한다. 패션 생산에서 의복 생산을 분리하면 의복과 패션의 차이는 더욱 명확해진다. 패션은 신념과 이데올로기의 산물이다. 사람들은 패션을 열망하기에 패션을 입고 있다고 믿으면서 의복을 입는다. 의복 생산에는 실제 소재를 제조하고 옷을 만드는 과정을 포함한다. 소비자가 '패션'이라고 레이블이 붙은 의복 아이템을 재구매하도록 패션 이데올로기는 지속되어야 한다. 패션 트렌드의 내용, 즉 특정 의복 아이템은 폐기되고 새로운 스타일로 대체될 수 있으나 패션의 형태는 여전히 지속되며 현대 산업 국가에서는 늘 바람직한 것으로 여겨질 것이다.

더 읽을거리

Best, Kate Nelson (2017), *The History of Fashion Journalism*, London, UK: Bloomsbury.

Bradford, Julie (2014), *Fashion Journalism*, London, UK: Bloomsbury.

Burns, Leslie Davis, Kathy K. Mullet, and Nancy O. Bryant (2011), *Designing, Manufacturing and Marketing*, New York: Fairchild Books.

McNeil, Peter, and Giorgio Riello (2016), *Luxury: A Rich History*, London, UK: University Oxford Press.

Nast, Conde (2013), *Vogue: The Editor's Eye*, New York: Harry N. Abrams.

Posner, Harriet (2015), *Marketing Fashion: Strategy, Branding and promotion*, London, UK: Laurence King Publishing.

6

패션의 채택 및 소비

●

　패션을 사회학적으로 이해하기 위해서는 패션을 채택하는 소비자 및 소비 행동을 분석해야 한다. 소비자가 간접적으로 패션 생산에 참여하기 때문이다. 패션이 채택과 소비의 단계에 이르면 더 구체적이고 가시적인 의복 패션으로 변모한다. 일단 의복이 제조되면 누군가에게 착용되거나 소비되어야 하고, 패션 또한 생산되면 패션이라는 신념을 지속하고 영속하기 위해 소비되어야 한다. 수용과 소비 행위 없이는 패션이라는 문화 상품은 완전하지 않다. 생산은 소비에 영향을 미치며 소비는 생산에 영향을 미친다. 따라서 생산과 소비는 패션 분석에서 동시에 다뤄질 수 있다. 비슷한 맥락에서 문화 상품의 소비 측면도 고려해야 하며 어떻게 패션의 소비자가 패션의 생산자와 통합되는지도 탐구해야 한다. 패셔놀로지는 패션의 생산뿐만 아니라 소비되는 사회적 맥락과, 생산과 소비 행동 및 그 배경에서 의도되고 부여된 의미를 연구한다. 패션, 회화 및 음식과 같은 문화 상품은 수용자의 관점에서 평가되고 해석되어야 한다. 백(Back 1985)은 생산자에서 소비자로의 전환 및 그 관계를 다음과 같이 설명한다.

생산자에서 소비자로의 긴 여정은 표적 소비자들이 이어 간다. 소비자가 최종 제품을 배합하고 구성하여 패션을 착용하고 드러내 보이는 상황 자체가 창의적인 것이다. 문화적 창의성은 이런 방식으로 일반 대중 사이에서 지속된다. 이 마지막 단계는 근본적 생산 연결로서의 패션의 활용 및 전개에서 중요한 사회적 의미를 가진다. (Back 1985: 3-4)

따라서 소비만을 분리하여 다룰 수 없다. 패셔놀로지는 패션 소비의 사회학뿐만 아니라 패션 생산의 사회학으로도 구성된다. 특히 청년 문화에서 생겨난 패션이 포함된 오늘날의 다양하고 복잡한 패션 시스템 속에서는 소비와 생산이 상호보완적이기 때문이다. 이 장에서는 역사적 관점에서 소비를 살펴보고 지위와 관련된 소비와 상징적 전략의 관계, 소비와 생산의 분리를 검토하고자 한다.

소비: 역사적 관점

현대 소비 모형은 프랑스 혁명 이전의 궁중 생활, 특히 '소비의 왕the consumer king'으로 불리는 프랑스 루이 14세에서 유래되었다. 그는 사치스럽고 화려한 의복과 장신구에 빠져들었다. 베르사유궁의 핸드메이드 카펫, 가구용 직물 및 커튼 등을 계절마다 바꾸었다. 루이 14세는 재위 내내 중요한 군사적, 종교적, 정치적 사

건보다 호화스러운 생활 방식으로 더 많이 회자된다. 루이 14세의 궁중 소비의 폐쇄성 덕분에 프랑스는 우아함의 대명사가 되었다 (De Marly 1987). 사치의 목적은 왕이나 그의 신하들이 즐기고자 한 것이 아니었다. 정치적 권력의 표출이었다. 무커지Mukerji는 루이 14세가 얼마나 열성적으로 프랑스를 미적 문화의 중심지로 만들고자 하였는지를 설명한다.

> 프랑스의 위대함을 강력히 주장한 루이 14세와 신하들은
> 패션의 위대한 전통과 트렌드 모두가 이탈리아에 그토록
> 확고하게 자리 잡았다는 사실을 받아들일 수 없었다.
> 프랑스가 단지 권력뿐만이 아니라 유럽 문명의 중심지가
> 되려면 문화적 리더십을 가져야 했다. 그리하여 루이 14세는
> 고전적인 선례에 따라 자신의 업적을 예술 작품으로 만들어
> 기념하였고 콜베르Colbert는 패션을 활용하여 유럽 전역의
> 엘리트 소비자들이 프랑스 상품을 선호하도록 만들었다.
> 물질적 아름다움은 그들에게 미적인 문제라기보다는 권력과
> 영예의 문제였다. (Mukerji 1997: 101)

소비 의식, 연회와 축제, 무도회 및 행사 등은 모두 개인적 만족뿐만 아니라 정치 권력의 증대를 목표로 하는 계산된 시스템의 일부였다. 소비 계층은 궁정 사회로 한정되었다. 16세기 궁정 사회에서는 왕을 유행의 선구자이자 유행의 선도자로 인식하였으므로 소비자로서 귀족의 취향은 동질적이었다. 윌리엄스(Williams

1982)는 폐쇄된 궁정 문화 안에서 과도한 소비 행동을 다음과 같이 설명한다.

> 일단 매력적인 궁정 사회에 발을 들이게 되면 귀족은 그곳에 머물기 위해 감당할 수 없을 만큼 소비해야 했다. 무도회에 입을 금실, 은실로 수놓은 의복과 반짝이는 보석, 마구간과 사냥개 사육장, 왕이 별궁으로 행차할 때 함께 탈 벨벳과 회화로 장식한 마차, 그리고 무도회와 저녁 식사를 할 집과 가구가 필요했으며 다수의 종복, 하인, 마부 등 가능한 많은 인원을 갖추어야 했다. 대부분의 궁정 신하들은 막대한 빚을 졌다. 귀족들은 왕의 라이프스타일을 끊임없이 모방해야 하는 거스를 수 없는 압박에 시달렸지만 그들의 수입은 왕에 비해 월등히 적었다. (Williams 1982: 28 - 9)

따라서 프랑스의 역사는 현대 소비의 본질과 딜레마를 보여 준다. 18세기에 이르러 프랑스 귀족과 부유한 부르주아지들이 누리는 생활 방식은 유럽 전역의 상류층이 동경하고 모방하는 원형이 되었다.

이러한 궁정의 소비 스타일은 더 이상 존재하지 않지만 소비 생활은 그 어느 때보다 활발해졌다. 구매하고 소비하고 싶은 욕구는 멈출 줄 모르고, 일반인도 소비의 쾌락과 감정을 누릴 수 있다. 따라서 유일한 권력자로부터 비롯된 단일한 소비 방식은 권력의 분산에 따라 다양한 소비 방식으로 바뀌었다.

fashion-ology

소비자 혁명

재화는 주로 물물 교환과 자체 생산으로 얻어지므로 소비 활동은 생산 활동과 밀접한 관련이 있었다. 소비 패턴은 그 후 대량 생산으로 인한 대량 소비가 출현하면서 바뀌었다. 생산 활동과 소비 활동 사이에 명확한 구분이 확립되었고, 산업 혁명과 함께 취향, 선호도, 구매 습관의 변화를 나타내는 소비자 혁명이 일어나게 되었다. 윌리엄스는 산업 혁명으로 소비자가 어떻게 변화했는지 설명한다.

> 산업 변화로 대량 생산이 가능해졌다. 부에 대한 환상은
> 복식을 통해 향유되었다. 특히 "오랫동안 화려함의
> 상징이던 '실크 드레스'가 민주화되면서 부유층과 유사한
> 의복을 착용한다는 환상을 심어 주었다. 이는 인류의
> 절반인 여성에게 커다란 위안이 되었다." … 기술의
> 발전은 깃털 산업도 변화시켰다. 매우 희귀한 품종의
> 저렴하고 정교한 복제품 또는 심지어 완전히 상상으로
> 만들어 낸 것까지 어디서나 구입할 수 있었다. 토끼 가죽은
> '몽골산 친칠라Mongolian chinchilla'와 같은 이국적인 모피로
> 탈바꿈되었다. (Williams 1982: 97)

1860년대 농민과 노동자 계급 여성들의 복장은 부유한 여성들의 전유물인 뒤로 길게 끌리는 복잡한 트레인, 질질 끌리는 긴 치마, 레이스와 리본에 비해 훨씬 어둡고 칙칙했지만, 1890년대

에는 모든 사람들이 더 짧고 단순하며 다채로운 색상의 의복을 착용했다. 대량 소비는 비슷한 상품이 모든 지역과 모든 계층에서 소비됨을 의미하며, 20세기 초에 이 획일적인 시장은 프랑스와 유럽의 다른 지역으로 확장되고 있었다. 이러한 소비자 혁명은 수많은 다양한 결과를 가져왔다. 무엇보다도 사람들의 가치 체계가 변화하였다. 대량 생산으로 럭셔리의 전형이던 패션이 민주화되고 소비 행동이 변화하기 시작하였다.

매크래켄(1988)은 예스러움patina과 새로움novelty을 비교하면서 새로움을 중시하는 패션이 허용되는 이유와 방식을 설명한다. 소비자 혁명과 소비 사회의 출현으로 예스러움은 경시된 반면 새로움은 높게 평가되고 선호되었다. 지위를 시각적으로 증명하는 역할을 한 예스러움은 18세기에 쇠퇴하였다(McCraken 1988: 32). 선택의 폭이 넓어지고 소비자는 새로운 취향과 선호에 이끌렸다. 대체로 사회는 오래된 것보다 더 높은 지위를 차지하는 새로운 것에 더 가치를 부여했다. 따라서 본질적으로 변화를 추구하는 패션은 매우 의미가 있고 중요한 것이 되었다. 더욱이 18세기에 패션의 변화는 가속화되었고, 산업의 발달로 한때 1년이 걸린 변화가 한 계절 만에 이루어졌다. 마케터들은 패션의 상업적 역학뿐만 아니라 사회적 이점을 활용하여 판매의 정점을 끌어 올리려 애썼다. 새로운 스타일을 창조하고 오래된 스타일을 폐기하는 새 테크닉이 지속적으로 개발되었다. 새로운 패션이 등장할 때 필요한 취향과 자원을 가진 사람이라면 누구나 최신의 혁신적인 스타일을 손에 넣어 이를 지위 향상의 목적으로 활용할 수 있었다. 이는 1세대

의 부를 더 이상 5세대 상류층의 부와 구분할 수 없음을 의미한다(McCraken 1988: 40). 매켄드릭McKendrick이 언급한 것처럼 "새로움은 현대 사회에서 거부할 수 없는 마약이 되었다"(1982: 10).

> **모슬린muslin** 평직으로 짠 무명을 이르며, 품질에 따라 등급이 나뉜다. 고급 모슬린은 의복이나 액세서리, 침구 등을 제작하는 데 사용하고, 투박한 염가의 모슬린은 디자이너들이 가봉할 때나 의복의 심감으로 사용한다.

패션은 집단 선택에서 시작되고 패션을 좌우하는 것은 소비자의 취향이라고 주장한 블루머(1969a)와 마찬가지로 매켄드릭(1982)은 소비자의 취향 및 애호에 상응하는 변화가 없었다면 생산 수단 및 목적의 변화는 일어날 수 없다고 말한다. 영국 소비자들은 1690년대에 인도에서 수입한 값싼 캘리코와 모슬린을 환영했다(Mukerji 1983). 소비자의 취향이 변화함에 따라 국내 생산과 해외 수입이 새로운 규모로 이어졌기 때문이다. 18세기 패션의 혁신과 상업화로 인해 패셔너블한 아이템의 접근성이 높아지면서 소비자 수요가 변화하였다. 산업 혁신으로 인해 스타일의 급속한 노후화와 패션 지식의 더 빠른 확산, 패션 인형 및 패션 플레이트와 같은 마케팅 기법의 출현, 배제되었던 사회 집단의 새롭고 더 적극적인 참여, 소비와 소비가 공익에 기여하는 것에 대한 새로운 아이디어 등이 나타났다(McKendrick 1982).

따라서 경제적 변화와 기술적 변화로 기존 소비재의 가격이 낮아지면서 모든 사회 계층이 쉽게 소비재에 접근할 수 있게 되었다. 증기 기관은 수송을 원활하게 만들었다. 인쇄 및 사진의 발명 또한 대량 소비에 중요한 영향을 미쳤다. 현대인은 끝없는 욕망을 가지고 있으며 패션은 그 욕망을 먹고 사는 것과 같다. 윌리엄스

는 다음과 같이 말한다.

> 엘리트 소비자는 결코 안식처를 찾지 못하고 평정에 이르지
> 못함에도 불구하고 끊임없이 물건을 사고 버리고 집어
> 들고 놓으면서 일반 대중보다 한 발 앞서기 위해 끊임없이
> 움직여야 한다. 한때 특별했던 물건이 이제 모든 백화점에서
> 판매되면서 부의 아우라를 발산할 능력을 잃자 결국 엘리트
> 소비자와 대량 소비자 모두 부에 대한 환상이 사라짐을
> 깨닫게 되는 운명을 공유한다. (Williams 1982: 139)

밀러(Miller 1981)는 봉 마르셰Bon Marché 백화점이 19세기 프랑스 문화에 미친 영향과 소비자 혁명에서 수행한 중요한 역할을 조사했다. 백화점은 상품을 찾고 구매할 수 있는 장소를 제공할 뿐만 아니라 사람들의 물질적인 욕망과 감정을 자극하기 위해 만들어졌다. 백화점은 취향과 선호의 변화, 구매 행동의 변화, 구매자와 판매자의 관계 변화, 마케팅 기법의 변화에 엄청난 기여를 했다. 상품의 문화적 의미를 형성하고 전달했으며 문화와 소비를 결합하는 중요한 장소가 되었다. 그리고 소비자 패턴의 변화를 반영했을 뿐만 아니라 소비 문화에 적극적으로 기여한 결정적 요인으로 작용했다. 백화점의 상품들은 부르주아지의 가치관을 물질적으로 표현했고, 유행할 수밖에 없는 물건들은 이러한 가치를 구체화하여 '그들만

봉 마르셰 백화점 1852년 프랑스 파리에 세워진 세계 최초의 백화점. 봉 마르셰가 개점하기 전까지 파리의 상권은 재래시장이 주도하고 있었다. 봉 마르셰는 화려한 실내 장식으로 고객이 '대접받으며 쇼핑한다'는 느낌을 갖게 했다.

fashion-ology

의 현실'을 만들었다(Miller 1981: 180). 따라서 백화점은 부르주아지의 가치관, 태도 및 열망을 구체화했다. 또 상품에 문화적 의미를 주입했다. 물질적 상징은 문화적 의미를 재구성하였다. 밀러(1981)는 대형 백화점이 어떻게 오늘날 현대 소매업계의 전조가 되었는지를 설명했다.

상징적 전략으로서의 패션 소비

홀브룩과 딕슨(Holbrook and Dixon 1985: 110)은 사람들은 투영하고자 하는 이미지로 타인과 소통하므로 패션을 공공 소비로 정의했다. 이 정의는 주로 공공 소비, 타인과의 커뮤니케이션, 이미지의 세 가지 요소로 구성된다.

첫째, 패션의 공공 소비라는 개념에 주목함으로써 타인의 시선을 끄는 과시적 사용의 역할을 강조한다. 패션 행동은 선호의 위계와 내적 평가 판단이 외부에 드러나도록 한다. 소비가 상징적 효과를 가지려면 타인에게 가시화되어야 하는데, 이는 베블런의 과시적 소비 개념과 연관된다. 이러한 목적에서 의도적으로 채택된 물질적 대상은 주목할 만하거나 눈에 띄는 것이어야 한다. 패션은 자신의 취향이나 가치관을 타인에게 인식시키는 명백한 소비 행동을 수반한다.

둘째, 소비를 통한 타인과의 커뮤니케이션은 다수의 개인 사이에서 공유되고 합의된 규범을 나타내는 신호가 되었다. 특정 의복

아이템이 패션으로 여겨지려면 사회 구성원들의 합의가 있어야 한다. 한 사람만 한다면 소비자 행동을 '패셔너블'하다고 칭할 수 없다. 앞 장에서 언급했듯이 패션의 생산과 소비는 집단 활동이다.

셋째, 이미지는 상호보완성을 수반하는 소비 시스템으로 간주될 수 있다. 상징체계로서 소비 패턴의 본질은 패션을 통해 자신의 이미지를 전달한다는 관점의 기반이 된다. 이미지는 칭찬, 존경 또는 명성을 얻고자 스타일리시하거나 세련되거나 시크한 모습을 보여 줌으로써 투영되기 바라는 그림으로, 대인 커뮤니케이션 네트워크 시스템 내에서 기능한다. 여느 시스템과 마찬가지로 패션은 부가적인 효과뿐만 아니라 각 부분 간의 상호작용도 포함한다. 따라서 패션을 고립된 구성 요소들의 합으로 논의할 수 없고, 대신 그 구성 요소들 사이의 상호관계를 고려해야 한다. 이는 구조기능주의 분석에 기초한 접근 방식이다. 패션의 구성 요소들은 상호보완적이다. 따라서 패션은 그 자체가 하나의 제품으로 존재할 뿐만 아니라 전달하려는 이미지를 일관되게 강화하여 표현하기 위해 서로 조합되는 수많은 제품으로 존재한다고 할 수 있다.

소비재의 문화적 의미가 변화하고 있다. 이 의미는 디자이너, 생산자, 광고주 및 소비자의 집합적이고 개별적인 노력으로 사회의 여러 위치로 끊임없이 이동하고 있다. 현대 문화는 점차 물질주의적이거나 물신주의적인 태도와 결부되며, 소비의 상징적인 차원이 점점 더 중요해지고 있다. 패션의 가치는 상징적 의미이며, 패셔너블한 상품은 가상의 욕구를 충족시키고 소비자에게 호소해야 한다. 패션은 현대 문화의 비물질적 차원이며, 끊임없이

발전하고 생산 및 재생산되어 변화에 대한 대중의 끝없는 욕구를
유발한다. 생산자는 소비자가 수용할 것을 예측하여 새로운 것들
을 제공한다. 윌리엄스는 다음과 같이 설명한다.

> 패션이 구체적인 형태를 취하고 객관적인 사실로 가장하면
> 몽상은 일상적 현실의 대안으로서 해방구의 역할을 하지
> 못하게 된다. 패션은 평범한 수준의 환상과 가볍고 일시적인
> 희망 사항이 아니라, 더욱 철저하게 외부 현실을 주관적인
> 이미지로 대체하는 것이다. … 몽상과 영리 사이, 집합
> 의식과 경제적 현실 사이의 상상적 욕망과 물질적 욕망이다.
> (Williams 1982 : 65)

예술 작품의 관객은 예술을 관람하는 것으로 예술을 소비하는
반면, 패션의 관객은 박물관에 전시되지 않는 한 의복을 착용하는
것으로 패션을 소비한다. 신념으로서의 패션은 물질적 대상으로
나타나므로, 소비는 패션 이데올로기에서 가장 중요한 단계이다.

부르디외(1984)에 따르면, 모든 형태의 사회생활에 존재하는
조직 원리가 있다면 그것은 구별짓기의 논리이다. 어떤 차별화된
사회에서도 개인, 집단, 사회 계급은 이 논리를 벗어날 수 없으며,
그로 인해 서로 분리되면서도 하나로 묶이게 된다. 우리가 만드는
경계는 상징적이다. 이 과정에서 문화적 소비가 중심적인 역할을
한다. 따라서 사람들이 문화적 대상과 맺는 다양한 관계를 분석하
면 지배와 종속을 이해할 수 있다. 패션은 상징적 활동의 본질을

이해하기 위한 개념적 도구로 활용될 수 있다.

소비와 사회적 지위

강력한 사회적 계층화 체계가 존재하는 사회에서는 사물도 사회 계층을 반영하는 경향이 있다. 이와 같은 사회에서는 신분이 낮은 사람들이 특정 재화를 사용하는 것을 금지하는 사치 규제법이 통과될 수도 있다(Braudel 1981; Mukerji 1983; Sennett 1976). 물질적 대상과 사회적 지위 사이의 의미화 과정은 엄격함과 통제력을 유지하려 애쓴다. 그러나 엄격함과 통제력을 잃으면 재화는 상대적으로 고정적인 상징에서 직접적으로 사회적 지위를 구성하는 존재로 바뀔 수 있다. 이러한 조건에서 주어진 사회적 지위가 낮은 사람들은 지위 상승 열망을 실현하려고 시도하고, 행동과 복식 및 구매할 재화의 유형을 변경하는 것을 전략으로 삼기 때문에 모방은 점점 더 중요해지고 의미 있어진다. 결국 모방은 격차를 유지하려는 사람들의 욕구를 자극하는데, 이 격차는 재화에 관한 지식에 접근하는 것과 명성에 함축되어 있는 의미에 기초한다. 결과적으로 패션은 이전에 사치 규제법으로 규제했던 사회 계층화의 형태를 지속하는 수단으로 나타난다. 즉 재화에 대한 수요는 사회적 위계가 모호한 상황에서 두드러진다. 밀러는 다음과 같이 설명한다.

어떤 대상을 유행하게 하는 것은 현재를 나타내는 능력이다. 따라서 시간이 지남에 따라 유행은 인기가 사라질 운명에 처한다. 패션은 일반적으로 모방과 차별화의 체계 내에서 작동하고, 패션은 대상을 변화시키는 역동적인 힘을 이들 체계가 작동하는 사회 시스템의 안정성을 강화하는 수단으로 이용한다. (Miller 1987: 126)

　지멜과 베블런의 연구는 패션 소비와 그 소비 과정의 중요성을 보여 주는 주요 고전 연구이다. 1957년(1904) 연구에서 지멜은 많은 사람들이 인지하는 이중성의 모순된 힘을 행사하는 데 패션이 주요한 역할을 한다고 주장한다. 지멜은 분리하려는 경향과 통합하려는 경향을 양자택일의 문제가 아닌, 동일한 행동의 불가피한 모순적 요소로 설명한다. 패션은 관습적인 스타일에 대한 개인의 신념을 요구한다. 이로써 관습적인 편의에 노출되지 않은 신념, 사적인 세계를 지킬 수 있게 한다. 스타일의 규칙을 따를 때 선택에 책임을 지는 것은 개인의 사회적 존재이나, 동시에 개인의 전략적인 영역도 존재한다. 일부 표현적인 측면이 있음에도 불구하고 패션은 개인의 취향이 공적으로 노출되는 것을 어느 정도 막아 주는 면도 있다. 이 연구는 불가피한 모순을 통해 생활 수단으로서의 소비 활동 개념에 대한 뚜렷한 예를 제시하고자 한다.
　종속적 모방에서는 시스템상의 영향을 발견할 수 있다. 지위가 낮은 사람이 지위가 높은 사람의 상징을 빌리기 시작하면 지위가 높은 사람은 지위를 나타내는 새로운 상징을 택할 수밖에 없었

다. 모든 지위의 상징은 하층 사회 집단이 모방할 수 있고 결과적으로 상층 계급은 의복을 포함한 모든 상품의 범주에서 새로운 혁신을 채택할 수밖에 없었다. 지위가 높은 집단이 새로운 혁신으로 옮겨 가자마자 그것 역시 종속 집단에 전유되었고 또다시 변화가 요구되었다. 몽상에 의해 채택한 패션의 혁신을 이제는 필요에 의해 채택하게 되었다. 거짓된 지위 상징의 표현으로부터 상층 계급을 지켜 낼 예스러움의 전략이 없는 상황에서 그들 자신을 보호할 수 있는 유일한 방법은 새로운 패션을 지속적으로 개발하는 것이었다(McCraken 1988: 40).

반면에, 과시적 소비 및 지위 상징에 관한 베블런의 고전 연구는 소비자 행동에 대한 주요 사회학 연구의 분석 틀이 되었다. 베블런의 연구에서 기본 전제는 지멜의 연구와 유사하지만, '과시적 소비'라는 용어를 대중화한 이는 베블런이다. 사람들은 다른 사람과 경쟁하기 위해 재화를 얻는다. 패션과 의복은 사회적 위치와 지위의 상징으로 간주된다. 베블런의 이론은 의복의 기능인 정숙과 보호와는 확연히 다른 패션의 기능을 설명한다.

베블런은 과시적 소비, 과시적 낭비, 과시적 여가라는 세 가지 개념으로 금전적 취향을 나타냈는데, 이 세 가지 모두 상호연관적이고 상호의존적이다. 과시적 소비는 타인과 사회에 깊은 인상을 심어 주기 위한 것이다. 구매력을 입증하는 것이 패션의 가장 단순한 방식이다. 과시적 낭비는 과시적 소비와 유사하다. 소유물을 나누어 주거나 파괴함으로써 자신의 우월한 부를 증명할 수 있다. 과시적 여가는 육체노동을 하기 불편하거나 불가능한 의복을 착

fashion-ology

용하여 온갖 하찮은 필수품으로부터 벗어난 삶을 누리고 있다는 것을 가시적으로 보여 주는 것이다. 호화로운 긴 드레스는 착용자가 유한계급의 일원이거나 그 계급에 종속된 자임을 의미한다. 그러한 복식의 다른 예로 실제로는 머리를 보호하는 기능이 없는 화려한 모자, 17세기 초 목에 두른 거대한 러프 칼라, 팔과 손의 움직임을 방해하는 길게 끌리는 소매 등이 있다(Veblen 1957(1899)).

베블런의 과시적 소비나 경쟁적 모방 이론은 오늘날에도 부분적으로 적용된다. 우리는 우리가 경쟁 상대로 여기는 더 높은 지위의 사람들을 모방한다. 사람들은 또한 지위와 상관없이 숭배하는 인물을 따라 할 수 있다. 이러한 숭배적 모방은 경쟁적 모방과 같은 결과를 가져오지만 그 동기 부여의 요인은 전혀 다르다. 유행이 되려면 부러움과 열망의 대상이 되어야 한다. 그렇지 않으면 소비자는 패션을 채택하지도 않고 유행을 따르고 싶어 하지도 않을 것이다. 확실히 패션은 과시적 소비의 표현으로 작용한다. 최근의 소비 연구 중 부르디외(1984)의 연구가 매우 유사한 분석을 제시한다. 그는 산업 사회에서의 문화적 관행의 본질에 대해 논하면서 모든 소비를 사회적 구별짓기의 행위로 설명한다.

패션의 하향 전파 이론에는 몇 가지 장점이 있다. 하향 전파 이론은 패션의 확산을 사회적 맥락에 두고서 패션의 움직임이 사회 시스템 내에서 어떻게 나타나는지를 설명한다. 그러나 블루머(1969a)는 하향 전파 이론이 중요한 역할을 하지 않으므로, 패션을 '집단 선택'의 과정으로 보아야 한다고 주장한다. 의복은 엘리트 계층에게서 명성을 빼앗지 못하지만, '잠재적 유행성'(Blumer

1969a: 281)은 엘리트의 통제와 무관하게 결정된다. 블루머는 지멜의 이론이 과거 유럽의 패션에는 적합했지만, 현대 사회의 패션은 설명할 수 없다고 주장한다(1969a: 278). 그리고 이러한 추세는 외모가 뚜렷이 구별되는 하위문화 커뮤니티의 인기와, 확산 과정을 극적으로 변화시킨 테크놀로지의 발전 덕분에 가속화되고 있다. 이는 다음 장에서 더 자세히 살펴볼 것이다.

물질적인 재화는 그 소유자에 관한 다양한 메시지를 전달한다. 그리고 이 메시지를 해석하는 것은 역사가의 임무이다. 지위 추구는 '자기표현'의 한 측면에 불과하다(Goffman 1959). 물질문화는 인간이 만들어 낸 사물에 더해진 상징적 특성에 대한 이해를 제공하고, 지위에 관한 메시지를 전달할 수 있다. 사회과학자들은 개인과 커뮤니티가 어떻게 생명이 없는 사물을 사용하여 지위에 관한 의미를 얻고, 이를 정당화하며, 또 경쟁하는지를 증명하기 위해 노력해 왔다.

패션의 사회적 가시성

패션 소비에 대해 연구할 때는 패션을 채택하거나 착용하는 사람들의 집단적인 심리를 고려해야 한다. 매스패션의 확산과 소비는 많은 사람들의 집합 행동의 과정으로 설명할 수 있다. 사람들은 자신들이 착용하고 있는 모든 것을 패션이라고 믿는다. 랭과 랭(Lang and Lang 1961: 323)에 따르면 패션 과정은 집합 행동의 기본 형태이며, 그 강제력은 불특정 다수의 암묵적인 판단에 있다. 개인은 텔레비전, 잡지, 영화, 그리고 도시의 거리에서 사회적 의

복 규범을 인식하고 이러한 인식을 기반으로 자신이 채택한 패션을 평가한다.

패션은 수많은 경쟁적 대안으로부터 소수의 스타일을 집합적으로 선택하는 과정으로 분석할 수 있다. 혁신적 소비자들은 가능한 많은 대안을 가지고 실험할 수 있지만, 패션 과정에서 궁극적인 실험은 '패셔너블함fashionability'의 지위를 차지하려는 스타일 간의 경쟁이다. 소비자들은 패셔너블하다고 규정된 의복 아이템을 찾으려 노력한다.

> **패션 에디토리얼** 흔히 '화보'라고 불리며, 패션 광고보다 스토리텔링에 더 초점을 둔다. 보통 여러 페이지로 구성되며 에디터, 포토그래퍼, 스타일리스트 등이 협업하여 에디토리얼 이미지를 만들어 낸다.

패션에서 집합 행동의 핵심은 새로운 스타일의 사회적 가시성 증대이다. 새로운 스타일 정보에 대한 매스 커뮤니케이션과 매스 패션 마케팅은 소비자의 취향을 동질화하고 표준화하는 경향이 있다. 패션 비즈니스에 참여하는 제조업체와 소매업자가 다양함에도 스타일은 종종 서로 유사하게 제조되거나 홍보되기 때문이다. 스타일이 패션으로 규정되면 의류 산업에서는 그 스타일의 복제품을 만들어 낸다. 특히 미디어, 패션 광고 또는 패션 에디토리얼은 새로운 패션에 사회적 지위와 명성을 부여하여 사회적 만족도를 고취하고 소비자들이 받아들이도록 장려한다. 엄청난 양의 사회적 가시성과 타인과 구별되고 싶은 변함없는 욕구에도 불구하고, 타인과의 차이는 크지 않고 미미할 뿐이다.

생산자로서의 소비자

패션 정보는 대부분 유일한 원천, 파리로부터 나왔다. 패션에 민감한 전 세계 소비자들은 미적인 외양의 전형으로 인정받는 프

랑스 스타일을 모방하였다. 사회적 지위가 높은 사람과 호화로운 라이프스타일을 유지하며 사치스러운 의복을 모두 즐길 여유가 있는 상당한 재산을 가진 사람들이 역사적으로 유행하는 의복을 소비했다. 소비자가 패션에 덜 민감했던 시대에는 디자이너와 제조업체가 대중에게 영향력을 행사하거나 심지어 조종하려 했지만 대중은 그들이 제안한 스타일을 거부할 수 있었고, 종종 그렇게 했다. 오늘날에는 산업 전반에서 패션의 변화를 강요할 수 없으며, 어떠한 디자이너 개인도 급진적으로 스타일 변화를 강요할 수 없다. 또 부유층과 상류층만이 패션의 소비자가 아니다. 패션은 사회적으로나 경제적으로 자신이 대중보다 우월하다고 여기는 계층에게만 국한되는 것이 아니다. 윌리엄스(1982: 56)는 "프랑스 사회의 소비 모형을 확립할 정점이라고 명확하게 규정할 집단이 사라졌는데, 그것은 마치 그 집단의 취향을 지시할 리더가 사라진 것과 같다. 사회적 지형이 수평화되고 있다. 사람들은 명성 있는 집단을 모방하기 위해 위쪽으로 시선을 돌리는 대신 더욱더 서로를 바라보고자 한다. 우상 숭배는 줄고 경쟁이 늘었다."고 설명한다.

결론

현대와 포스트모더니즘 사회에서 소비와 생산은 상호보완적이다. 이 때문에 생산은 소비의 더 큰 사회적 맥락과 관련해 완전

히 분리된 영역에서 이루어지지는 않는다. 이 장에서는 패션이라 부르는 특정 문화 산업에서의 생산과 소비를 살펴보았다. 실증적 연구와 이론적 이해는 모두 똑같이 중요하며, 생산, 소비 관계의 범위 내에서 제품이 유통되고 특정한 의미가 부여되는 방식을 통해 관련을 맺는다. 의미 형성 과정 및 관행은 단순히 자율적인 생산 영역에서가 아니라 소비에서도 발생한다. 다른 많은 사회적 범주처럼 패션과 안티패션, 하이패션과 매스패션, 남성과 여성, 부유층과 빈곤층의 구별 및 차이가 무너지고 있다.

더 읽을거리

Crewe, Louise (2017), *The Geographies of Fashion: Consumption, Space and Values*, London, UK: Bloomsbury.

Fine, Ben, and Ellen Leopold (2002), *The World of Consumption: The Material and Cultural Revisited*, London, UK: Routledge.

Friedman, Milton (2015), *A Theory of Consumption Function*, Eastford, CT: Martino Fine Books.

Holbrook, Morris B., and Glenn Dixon (1985), "Mapping the Market for Fashion: Complementarity in Consumer Preferences," in *The Psychology of Fashion*, edited by Michael R. Solomon, Lexington, MA: Lexington Books.

Pedroni, Marco (2013), *From Production to Consumption: The Cultural Industry of Fashion*, Oxfordshire, UK: Inter-disciplinary.net.

7

대안적 시스템으로서
청년 하위문화 패션

●

3장부터 6장까지는 프랑스 하이패션을 사례 연구로 활용하는
시스템으로서 패션의 이론적 틀을 설명했다. 특히 파리를 중심으
로 주요 패션 도시들의 중앙 집중형 시스템 내 기관 및 개인과 같
은 다양한 구성 요소에 대하여 자세히 설명했다. 2005년 이 책의
초판이 출간된 이후 글로벌한 세계에서 패션 시스템은 발전하고
다양해졌다. 패션은 한두 곳에서 시작되는 것이 아니라 여러 지
역, 장소, 조직, 커뮤니티에서 출현한다. 패션과 복식 연구에서 주
목해야 할 분야 중 하나는 청년 하위문화에서 발생하는 스타일의
표현이다(Kawamura 2012; 2016).

닥 헵디지(Dick Hebdige 1979)가 영국의 펑크punk를 '스펙터클
한 하위문화a spectacular subculture'로 일컬은 바처럼, 하위문화를 살
펴보는 목적은 이들의 외양이 가지는 중대한 의미를 설명하기 위
해서이다. 더불어 안젤라 맥로비Angela McRobbie는 하위문화가 매
스 미디어에서 재료를 가져온다는 점에서 '대중적'인 미적 움직
임이라고 설명하였다. 또한 하위문화는 어떤 교육도 필요치 않으
며 이해하고 즐기기만 하면 된다(McRobbie 1991: xv). 그리고 하
위문화는 수년에 걸쳐 자체적인 시스템을 구축하기 시작했다. 다

만, 그 시스템의 일부 구성 요소는 앞 장에서 설명한 전통적 패션 시스템의 구성 요소만큼 정확하게 결정되거나 구조화되지는 않았다. 2013년 뉴욕 메트로폴리탄 미술관에서 열린 전시 〈펑크: 카오스에서 쿠

안티패션 전통적 시스템이나 주류에서 벗어나 저항과 거부의 의지를 표현한다. 주류 패션에 대항하는 역할을 하는 동시에 디자이너에게는 영감의 원천으로 작용하여 주류화되는 사례가 많아 양면적 가치를 지니고 있다고 볼 수 있다.

튀르로PUNK: Chaos to Couture〉는 펑크를 태도가 아니라 미학으로 보았다(Bolton 2013: 1). 이렇듯 하위문화 패션은 미적 취향의 표현이라 할 수 있다. 대중적인 패션이나 대안적인 패션을 창조하는 것을 의도하지 않았다는 점과 그들의 스타일이 애초에 '안티패션anti-fashion'으로 불렸다는 점은 흥미로운 아이러니이다.

이 장에서는 먼저 전통적인 하위문화 이론의 기본 진영 두 개와 이를 기반으로 이후에 등장한 다른 이론적 관점을 검토하고, 하위문화 그룹에 존재하는 주요 결정 인자들을 살펴보겠다. 청년 하위문화에서 생겨난 패션은 전통적인 패션 시스템과는 다른 대안적 패션 시스템이다. 이 장의 실증적 사례 연구에는 일본의 롤리타Lolitas, 영국의 펑크족, 미국의 스니커즈 수집가 같은 스트리트의 청년 하위문화가 포함된다. 이들은 또래 집단 내에 존재하는 뚜렷한 게이트키핑 기능으로 독특한 정당화 및 확산 과정을 거친다. 하위문화는 지배 문화와는 다르나 완전히 무관하지는 않은 사회 집단의 가치, 태도, 행동 양식, 생활 방식의 시스템이다. 현대 사회에는 매우 다양한 하위문화가 존재하므로, 대안적인 패션 시스템으로 살펴볼 필요가 있다.

기존 시스템 내에서 주류 및 하이패션은 종종 디자이너, 머천

다이저, 에디터 및 홍보 담당자와 같이 권위 있는 게이트키핑 기능을 갖춘 업계 전문가들에 의해 관리, 제어, 유도된다. 정보는 이후에 대중에게 전송된다. 이와 반대로, 청년 하위문화 패션은 대부분 훈련을 받지 않은 개인이나 비전문가인 창의적인 젊은이 사이에서 시작된다. 이는 펑크 초기와 유사하게 자신들의 스타일을 널리 상업화하려는 의도가 아니다. 청년들의 대안적 패션 시스템은 독특한 생산/소비 과정과 시스템 내에서의 덜 위계적이거나 비위계적인 구조를 형성한다. 이 현상은 패션이 점점 더 탈중심화되고 패션 정보가 수많은 출처로부터 생산된다는 것을 나타낸다. 캣워크catwalk는 부분적으로 스트리트로 대체되었다. 이 책의 2장에서 보여 주듯이 전통적인 하향 전파 패션 이론은 청년 및 하위문화 패션이 점점 더 유행하면서 상향 전파 이론 또는 수평 전파 이론으로 대체되고 있다.

하위문화의 이론적 기초

시카고 대학교의 미국 하위문화 이론

문화기술지 현장 연구를 연구 방법으로 사용하는 도시사회학의 주요 연구 중 일부는 시카고 대학교 사회학과를 지칭하는 시카고학파The Chicago School에서 이루어졌다. 이 연구들은 주변부 집단을 설명하는 상징적 상호작용론으로 알려진 미시적 차원의 사회 이론을 전개시키는 데 지속적으로 기여했다. 일찍이 1918년

에 윌리엄 아이작 토머스 William Isaac Thomas와 플로리언 위톨드 즈나니에츠키 Florian Witold Znaniecki는 시카고의 폴란드 이민자에 관한 책(1918)을 출판했다. 넬스 앤더슨 Nels Anderson은 시카고 노숙자에 관한 『노숙인 The Hobo』(1922)을 출간하였으며, 프레더릭 스래셔 Frederic Thrasher는 특정 지역에서 번성하는 갱단에 관한 연구(1927)를, 에드워드 프랭클린 프레이저 Edward Franklin Frazer는 『미국의 흑인 가구 The Negro Family in the United States』(1939)를 발표하였다. '하위문화'라는 용어는 나중에 등장했으나, 시카고학파의 연구 주제는 종종 미국 사회의 주류로부터 다소 분리된 가난한 이민자와 소수민족, 또는 사회의 주변부에 살면서 지배 사회로부터 방치된 노숙자나 갱단과 같은 일탈 집단이었다.

'하위문화'의 전통적 정의

1940년대에 학자들은 다원화되고 파편화된 미국 사회의 독특한 사회적 차이를 설명하는 데 하위문화라는 용어를 사용하기 시작했다(Gelder 2005: 21). 미국의 도시사회학자들은 자신들의 연구 대상이 하위문화 집단의 사회적 특성과 특징을 가지고 있었음에도 자신들의 연구를 하위문화 연구로 분류하지 않았다. 더불어 스타일과 패션으로 이어질 수 있는 외양의 요소도 다루지 않았다. 하위문화에서 '문화'라는 기표는 전통적으로 하위문화 집단의 구성원들이 세상을 이해하는 방식으로서 '모든 삶의 방식' 또는 '의미 지도 maps of meaning'로 일컬어지며 '하위 sub'라는 접두사는 지배 사회 혹은 주류 사회와의 구별 또는 차이의 개념을 내포한다(The

SAGE Dictionary of Cultural Studies, 2004).

주변부 집단 및 소수 집단 연구는 1964년 영국 버밍엄 대학교에 설립된 현대문화연구소Centre for Contemporary Cultural Studies(이하 CCCS)의 연구원들이 시작했는데, 이들은 연구 대상을 하위문화 커뮤니티 및 집단이라고 설명하고 하위문화 연구에 학문적 정당성을 부여했다.

하위문화는 지배 사회나 주류 사회에 대항하는 뚜렷한 가치와 규범을 공유하는 개인 집단으로 구성된다. 그 구성원들은 종종 내부 구성원들끼리만 이해하고 공유할 수 있는 커뮤니케이션을 하기 위해 언어적 상징뿐 아니라 비언어적 상징을 만들어낸다. 당신이 지배적이지 않다면 종속적인 것이고, 주류에 속해 있지 않다면 주변에 있는 것이다. 이런 식으로, 하위문화적 시각은 종종 이분법적이다. 하위문화는 일탈적 커뮤니티가 비유적으로 그리고 문자 그대로 자신들의 공간을 주장하기 위한 장으로 여겨져 왔다. 많은 하위문화 분석에서 지배 문화에 대한 저항의 문제가 주된 초점이 되어 왔다. 켄 겔더(Ken Gelder 2007)는 하위문화란 사회적이며, 하위문화만의 관습, 가치 및 의례를 공유한다고 주장한다. 그는 하위문화의 다양한 형태와 관행을 논의하면서, 노동과 계급에 대한 구성원의 부정적인 관계, 거리, 이웃, 클럽과 같은 특정 지리적 영역, 그리고 지나치게 과장된 스타일의 표현은 하위문화에 속함을 식별하는 지점이라고 설명한다. 그러나 오늘날 하위문화의 의미는 유동적이며 융통성이 있다. 최근 하위문화 연구자들은 이런 집단들을 하위문화가 아니라

신부족neo-tribe 또는 씬scene이라고 부른다.

버밍엄 대학교의 영국 하위문화 이론

미국의 하위문화 학자나 도시사회학자들과 달리, 버밍엄 대학교의 CCCS 학자들은 하위문화, 특히 청년 하위문화의 출현과 관련하여 연구의 중심 주제로서 마르크스주의의 사회 계급 개념에 주목했다. 그들의 주장에서 가장 두드러진 점은 하위문화는 본질적으로 노동 계급의 현상이라는 것이다. 이러한 관점에서 보면 엘리트 계급에 속한 사람은 하위문화 구성원이 될 필요가 없다. CCCS 학자들의 저서 중 가장 중요한 두 권의 책은 스튜어트 홀Stuart Hall과 토니 제퍼슨Tony Jefferson이 엮은 『의례를 통한 저항Resistance Through Rituals』(1976)과 딕 헵디지의 『하위문화: 스타일의 의미

Subculture: The Meaning of Style』(1979)이다. 이상의 저자들은 모두 뚜렷한 스타일을 드러내는 스킨헤드족, 모드족 및 테디보이(Hall and Jefferson, 1976)와 펑크족(Hebdige, 1979)을 고찰하였다. 방법론적 연구 전략 측면에서, 이들은 청년 하위문화를 분석할 때 문화기술지를 활용한 미국의 학자들과 달리 기호학을 연구 방법에 적용하였다. 특히 헵디지는 펑크 하위문화의 근본적인 개념에 엄청나게

fashion-ology

기여했다. 이에 대해서는 이 장의 뒷부분에서 자세히 설명하겠다.

포스트하위문화 이론과 현대 청년 하위문화

앞서 언급한 미국과 영국의 두 가지 하위문화 이론 전통은 이후 등장한 많은 하위문화 연구의 토대가 되었다. 물론 CCCS에서 나온 연구가 이 분야에서 선구적 역할을 했으며, 최근 하위문화 학자들은 전통을 뛰어넘는 자신들의 시각을 '포스트하위문화post-subcultural'라고 지칭한다. 앞서 언급한 바와 같이, 이들은 사회계급을 강조한 CCCS의 이론 틀은 하위문화의 형식과 내용이 변했으므로 구시대적이라고 여긴다(Bennett and Kahn-Harris 2004; Hodkinson 2002; Muggleton and Weinzierl 2003). 베넷과 홋킨슨(Bennett and Hodkinson 2012)은 다음과 같이 설명한다.

> 이러한 해석은 최근 떠오르고 있는 청년 이행 분야에서 나온 연구와 맞지 않는다. 청년 이행 분야의 다양한 이론가들은 뚜렷하게 증가하고 있는 청년층의 다양성, 복잡성, 지속성 그리고 청년기와 성인기의 경계가 허물어지고 있는 경향에 주목해 왔다. (Bennett and Hodkinson 2012: 1)

비슷한 맥락에서 머글튼과 와인지얼

> **청년 이행**youth transition 청소년이 자율성과 독립성을 갖춰 성인으로 넘어가는 것으로, 경제·사회·문화적 구조가 이행 과정에 중요한 영향을 끼친다.

(Muggelton and Wienzierl 2003)은 전통적인 마르크스주의적 접근은 10대와 20대 초반까지만 연구하여 제한된 연령에 초점을 맞추는 경향이 있다고 주장한다. 필자 역시 오늘날의 하위문화의 구성원은 다양한 인종과 민족, 젠더, 섹슈얼리티, 종교에서 모인다고 본다. 많은 포스트하위문화 이론가들은 하위문화라는 용어 대신, 베넷과 피터슨(Bennett and Peterson 2004)이 제안한 '씬' 또는 '신부족'이라는 용어를 사용하는 것이 더 적절하다고 여긴다. 베넷(2006: 223)에 따르면 이 개념은 특정한 음악과 스타일을 재료로 삼아 제 나름대로 차용하며 활용하는 개인들을 일컫는다. 더불어 이 개념은 참여자들의 행동을 지배하는 기준이 하위문화에만 있다고 보지 않는다(Bennett and Peterson 2004: 3). 청년 하위문화가 점점 더 미묘하게 분화하면서, 스타일, 음악적 취향, 정체성의 관계는 점차 약해지고 더 유동적으로 분절되었다(Bennett and Kahn-Harris 2004: 11). 따라서 이 문제는 단순히 하위문화 대 주류문화라는 지나치게 단순한 구도로 이해할 문제가 아니다. 와인지얼과 머글튼(2003: 7)의 설명에 따르면, 현대 청년 하위문화에는 '단일한 주류' 대 '저항적 하위문화'의 단순한 이분법이 제시하는 것보다 훨씬 더 복잡한 계층화가 나타난다.

더욱이 현대 하위문화 집단들은 더 이상 전복적이고 주변부라는 사회적 함의를 내포하지 않으며, CCCS의 분석은 21세기의 정치적, 문화적, 경제적 현실을 더 이상 반영하지 못한다(Muggleton and Weinzierl 2003: 4).

씬 또는 신부족 형태의 하위문화 집단은 파편화된 요소로 구

성되며, 이들의 정체성은 가족, 지리, 전통에서 벗어나게 된다(Haenfler 2014: 10). 오늘날의 청년들은 집단 정체성을 채택하는 데 관심이 없고 다양한 출처에서 영감과 아이디어를 얻어 자신들만의 고유한 정체성을 구축한다. 폴히머스(1998)는 이를

언더그라운드 1950년대 미국에서 자본주의와 기성세대에 대한 반발로 나타난 비트족Beatnik으로부터 형성되었으며, 주류에 대항하는 문화적 양식을 포괄하는 개념으로 발전하였다.
어퍼그라운드 언더그라운드에 반대되는 개념으로 상류 및 주류를 차지하는 위치와 그 영역을 가리킨다.

'스타일 슈퍼마켓a supermarket of style'이라고 일컬었다. 예를 들어 스니커즈 애호가 및 수집가로 구성된 스니커즈 하위문화는 언더그라운드underground에서 어퍼그라운드upper-ground 하위문화로 부상했다. 그들은 스니커즈와 관련하여 고유한 가치와 규범을 가지고 있기는 하지만 일상의 다른 측면에서는 여전히 주류 문화의 일부이다.

그러나 이 책에서는 하위문화라는 용어를 계속 사용할 것이다. 하위문화가 포스트하위문화 이론가들이 말하는 씬이나 신부족을 의미할 수도 있지만 말이다.

청년 하위문화 및 패션에 관한 시스템적 접근

패션학자들은 아직 전통적인 주류 패션 시스템과 대안적 시스템으로서의 하위문화 패션을 비교하지 않는다. 디자이너, 패션 게이트키퍼 및 패션 확산 메커니즘의 역할에 중점을 두고 살펴보면 패션 시스템의 내부 구조는 지난 10년 동안 상당히 변화했다는 것

을 알 수 있다. 하위문화에 대한 이러한 시
스템적 관점의 연구는 부분적으로 프랑스
패션 시스템 내의 하이패션에 대한 필자의

선행 연구(Kawamura 2004)의 분석적 확장과 응용이라 할 수 있다.
이 연구는 마이크로인터랙션을 하는 개별 소셜 네트워크뿐만 아
니라 다양한 거시 구조의 요인들이 어떻게 의복을 패션으로 전환
하고 디자이너의 창의성을 정당화하는지를 살펴본다.

필자의 또 다른 두 가지 선행연구, 즉 도쿄의 길거리에서 생겨
난 일본 청년 하위문화에 대한 연구(Kawamura 2012)와 뉴욕의 언
더그라운드 커뮤니티로 처음 시작된 스니커즈 하위문화에 대한
연구(Kawamura 2016)는 청년 하위문화 패션과 하이패션 커뮤니
티를 비교하고 대조할 수 있었고, 패션이 생산, 소비, 홍보, 확산하
는 것에서 시스템적 특수성을 이론적으로 살펴볼 수 있었다. 앞으
로 청년 하위문화 패션이 패션 제도의 도움으로 어떻게 만들어지
고/생산되고, 보급되고, 유지되고, 재생산되고, 지속되는지를 연
구할 필요가 있다.

일본 청년층은 독립된 패션 커뮤니티를 형성하고 하위문화에
대한 소속감과 정체성을 드러내는 최신 스타일을 생산하는 데 중
요한 역할을 한다. 일본의 청년 패션, 특히 도쿄의 청년 패션은 하
라주쿠의 롤리타, 시부야의 갸루ギャル와 같이 지리적으로나 스타
일로 규정된다. 하위문화는 그들이 모이는 장소와 듣는 음악, 흠
모하고 우상화하는 셀러브리티, 읽는 잡지, 그리고 무엇보다 옷
을 입는 방식에 따라 정의된다. 일본의 하위문화 패션은 애초에

일본의 전문 디자이너들에게서 나온 것이 아니었고, 주로 도쿄 내 특정 지역의 패션 트렌드를 제어하는 데 지대한 영향력을 발휘해 온 여고생들에 의해 주도되었다. 여고생들은 패션 생산과 전파에 참여하는 패션의 주체라고 해도 과언이 아니다. 일본의 스트리트 패션은 저마다 독특하고 독창적인 룩을 나타내는 다양한 스트리트 하위문화뿐만 아니라 각기 다른 패션 기관들 사이의 사회적 네트워크에서도 출현한다. 이런 10대들은 자신들의 상징적인 하위문화 정체성을 내세우기 위해 독특한 외모에 의존하지만 그것이 정치적이거나 이데올로기적인 정체성은 아니라고 주장한다.

이와 비슷한 맥락에서 스니커즈 애호가들도 스스로를 스니커헤드sneakerheads, 스니커홀릭sneakerholics 또는 스니커 핌프sneaker pimps라고 부르는 하위문화 집단으로 나눌 수 있다(Kawamura 2016). 스니커즈의 팬과 수집가로 이루어진 집단은 다른 청년 하위문화를 구성하는 결정 인자와 변수를 많이 공유하므로 또 다른 하위문화 사례 연구의 대상이 될 수 있다. 동시에 그들이 스니커즈라는 하나의 사물로 결속된다는 점도 독특하다. 그들은 스니커즈를 욕망의 대상으로서 숭배하고 기념하는데, 여기에는 상당량의 사회적 정보가 담겨 있다.

하위문화는 어떤 신념, 태도, 관심사 또는 활동을 중심으로 구성될 수 있다. 모든 하위문화에는 참가자가 공유하는 고유한 가치와 규범이 있고, 참가자에게 공통의 집단과 조직 정체성을 안겨준다. 스니커즈 애호가들은 흰 스니커즈를 티끌 하나 없이 깨끗하

게 유지하는 법, 신발 끈을 묶는 법과 같은 그들만의 방식을 가지고 있다.

펑크: 덜 구조화된 대안적 패션 시스템의 원형

헵디지(1979)의 펑크 연구는 초기 하위문화를 규정하는 결정적 요인을 모두 가진 하위문화를 보여 주는 가장 두드러진 사례 중의 하나이다. 펑크는 1970년대 중반 런던에서 무직 청년과 가난한 학생 집단에서 생겨났다. 그들의 독특한 외양은 영국의 주류 사회에 대한 저항이었다. 그들의 목적은 사회에 충격을 주는 것이지 패션을 창조하는 것이 아니었다. 펑크족은 지배 계층이 장식이나 패션 아이템으로 사용하지 않는 체인, 쓰레기봉투, 안전핀과 같은 물건을 활용해 자신들만의 미적 취향을 만들어 냈다. 미적 취향은 결국 사회적으로 구성되기 때문에 어떤 스타일이나 패션, 아이템도 좋은 취향이 될 수 있다. 설령 외부인에게 저속하고 역겹고 세련되지 않아 보일지라도 말이다. 펑크가 출현한 지 30년 이상 넘자 볼튼(Bolton 2013)은 펑크를 다음과 같이 설명한다.

> 펑크족은 현재를 살았다. 이들이 지닌 철학의 중심에는,
> 적어도 영국에는 '미래는 없다No Future'라는 노래가 있었다.
> 이는 삶은 목적도, 전망도, 무엇보다 약속이 없다는 일치된
> 의견을 반영한 것이다. 이 노래는 펑크족이 의도적이고

의식적으로 허무주의를 외양에 나타내도록 이끌었다. 짧게 자르고 백금발로 염색한 머리, 창백하고 무표정한 얼굴과 검게 칠한 눈, 안전핀으로 고정한 찢어진 옷, 검은색에 대한 선호는 모두 암울하고 염세적이며 종말론적인 세계관을 전달했다. (Bolton 2013: 12)

펑크 커뮤니티에는 DIYDo-It-Yourself 정신이 충만했고, 그들은 직접 의복을 만들거나 중고품 할인 매장에서 구매한 의복을 자르거나 찢었다. 펑크족은 지극히 창의적인 소비자로서 매우 강력하게 표현했으며 당시에는 아무도 패션이라 여기지 않았던 패션을 창조했다. 멘데스와 드 라 헤이(Mendes and de la Haye 1999)는 펑크의 정체성을 형성한 스타일을 다음과 같이 묘사한다.

남녀 모두 모헤어 스웨터에 페인트를 비롯하여 체인과 금속 스터드로 맞춤 제작한 가죽 재킷을 걸치고 꽉 끼는 검정색 바지를 받쳐 입었다. 여성 펑크족은 미니스커트, 검은색 망사 스타킹과 스틸레토 힐드 슈즈를 착용하고, 남녀 모두 양 무릎이 끈으로 묶인 본디지bondage 팬츠를 입기도 했다. 재킷과 티셔츠에는 음란하거나 충격적인 단어나 이미지가 장식될 때가 많았다. 옷은 체인, 지퍼, 안전핀 및 면도날로 꾸며졌다. 머리는 다양한

모헤어 앙고라산양에서 얻은 실크같이 가늘고 광택이 나는 모섬유. **스틸레도 힐드**stiletto heeled **슈즈** 뒷굽이 매우 높고 힐이 송곳처럼 가늘고 뾰족한 구두. **본디지 팬츠** 체인, 지퍼, 스트랩, 링, 버클, 스터드 등이 달려 있는 바지로 성적 흥분이나 구속하고 지배하는 성적 취향을 뜻하는 BDSM 스타일의 외관을 갖추고 있다.

색으로 염색하고, 면도한 뒤 젤을
발라 모히칸 스파이크와 메이크업을
만들었다. ⋯ 눈꺼풀과 입술은

검게 칠했다. 귀걸이를 여러 개 다는 게 유행이었고, 일부는
뺨과 코에 피어싱을 했다. 이는 남성적 고정관념과 여성적
아름다움에 대한 오래된 이상에 도전장을 내민 것이었다.
(Mendes and de la Haye 1999: 222)

또한 볼튼은 펑크 스타일의 광범위한 인기와 영향을 다음과
같이 설명한다.

1970년대 중·후반 사이에 형성된 이질적인 펑크 패션들에는
공통적으로 매우 독립적인 커스터마이제이션customization
정신이 나타난다. 청년의 아마추어주의로 무장한 펑크족은
자신들 손으로 직접 문화를 생산하고, 독특하고 혁신적이며
혁명적인 룩을 패션화했다. '미래는 없다'를 넘어 DIY가
영국뿐 아니라 전 세계 펑크족의 슬로건이 되었고, 예술,
영화, 음악, 심지어 문학에 이르는 전면적인 펑크 문화로
확장되었다. (Bolton 2013: 13)

펑크는 생산과 소비를 결합하고 분리되어 있던 두 단계 사이
의 장벽을 허물었다. 패션은 더 이상 상류층에서 시작되지 않았
고, 업계의 전문가들이 제어할 수 없었다. 펑크족은 사회가 자신

들에게 요구하는 모든 관습과 기준을 위반했고, 이들의 도전적인 메시지는 특히 청년층의 커다란 호응을 이끌어 냈다. 또한 빈곤에 시달리며 더 나은 정체성을 추구하던 청년들에게 소속감을 부여했다. 헵디지는 이를 다음과 같이 간결하게 정리한다.

> 특히 청소년 사이에서 결속력에 대한 이 욕구가 심각하다. 하위문화는 정체성에 대한 고통스러운 질문에서 경험하는 모호함과 모순을 다룰 방법을 알려 준다. 각각의 하위문화는 스타일을 통해 구성원들에게 가상의 결속, 즉 명확하게 이미 만들어진 정체성을 제공한다. 이러한 정체성은 선택된 특정 사물(안전핀, 윙클피커winkle-pickers, 투톤 모헤어 슈트)이 합쳐져 형성된다. 동시에, 선택된 사물은 인지 가능한 미학을 형성하여 결과적으로 가치와 태도 전체를 표현한다. (Hebdige 1979: 23)

부정으로서의 하위문화subculture-as-negation 개념은 펑크와 함께 성장해 펑크와 불가분의 관계로 남고, 펑크와 함께 사라진다는 것이었다(Hebdige 1988: 8). 그러나 헵디지의 예견과 반대로 펑크는 사라지지 않았다. 필자는 펑크가 패션사와 패션 디자인에 지울 수 없는 흔적을 남겼고, 패션 산업은 이를 선택해 상업화했다고 주장한다. 가장 중요한 점은 펑크가 주류 패션에서 발견되는 전통적인 시스템보다 덜 구조화되고 덜 권위적인 대안적 패션 시스템을 제공했다는 것이다.

대안적 패션 시스템의 내부 메커니즘

패션 확산에 대한 마르크스주의적 접근을 통해 우리는 패션이 전파되는 방향을 알 수 있다. 패션 전파자들은 패션을 널리 퍼뜨릴 힘을 가진 사람들이기 때문에 유통되는 패션을 수용하고 소비하기만 하는 사람들보다 더 높은 사회적 지위를 부여받는다. 계급 개념은 중산층과 노동 계급 청년들이 선택 가능한 하위문화를 정의할 때 결정적인 변수가 된다(McRobbie and Garber 1991: 2-3). 계층화된 모든 사회에 계급 문화가 있다. 하위문화는 종종 모문화 parent culture라고 불리는 더 큰 문화의 부분 집합으로 개념화할 수 있으며, 더 큰 계급 문화의 요소의 일부를 공유하지만 모문화와는 다르다(Brake 1980: 7).

더 나아가 이러한 논의는 헤게모니와 지배적 이데올로기의 개념과 관련이 있다. '헤게모니'는 안토니오 그람시(1992(1929-33))가 정치와 이데올로기를 수단으로 하나의 계급이 다른 계급을 어떻게 지배하는지를 설명하기 위해 사용한 용어이다. 현대 민주주의 사회에서 특정 이데올로기는 합의를 통해 생산, 수립, 유지된다. 헵디지(1979: 17)에 따르면, "하위문화가 대표하는 헤게모니에 대한 도전은 직접적으로 나타나지 않는다. 이는 스타일을 통해 간접적으로 표현된다. 피상적인 현상 수준, 즉 기호 수준에서 … 이의를 제기하고 모순을 드러낸다". 이러한 주장은 다양한 하위문화 연구에서 입증되고 있다. 미적 취향이 평가 절하되고 인정받지 못하고 존중받지 못하는 일본 하위문화가 이에 해당한다. 그러나 일

단 상업화되고 자체적인 시스템이 확립되면 그에 상응하는 주목과 인정을 받기 시작한다.

상향 전파 과정과 정당화를 통한 하위문화의 상업화

스타일은 많은 사람들의 인정을 받으면 그때 패션이 될 수 있다. 그렇게 인정받은 스타일은 상업화되고, 매스마켓 패션과 심지어는 하이패션으로 침투한다. 혁신적인 청년 스타일로 런던의 명성을 확립하는 데 기여한 펑크 패션은 기본적으로 영국과 관련이 있으나, 유럽의 다른 나라들과 일본, 뉴욕에서도 비슷하게 전개되었다(Mendes and de la Haye 1999: 220). 하지만 길거리에서 탄생한 하위문화 패션은 널리 확산되어 패션으로 정당성을 인정받아야 한다. 그러나 이런 정당성을 만들어 내는 주체는 더 이상 홍보 담당자, 에디터 또는 저널리스트가 아니라 그 또래 집단이다.

두 디자이너, 비비언 웨스트우드Vivienne Westwood와 맬컴 맥라렌Malcolm McLaren은 런던의 킹스로드King's Road 430번지 매장에서 펑크 패션을 상업화하는 데 핵심적인 역할을 했으며, 대중이 접근할 수 있는 펑크 패션을 만들어 냈다. 이들의 독특하고 도발적인 디자인으로는 본디지 슈트, 패러슈트parachute 셔츠, 스트링 스웨터와 모헤어 스웨터가 있다. 가장 유명한 아이템으로는 공격적인 슬로건과 그래픽으로 장식한 티셔츠와 모슬린 셔츠가 있다(Bolton 2013: 13). 펑크 디자이너 맥라렌은 다음과 같이 말한다.

패러슈트 셔츠 견사나 나일론 필라멘트사로 짠 낙하산용 천으로 만든 셔츠를 말한다.
스트링 스웨터 보통 실보다 굵은 실이나 코드로 매우 성글게 짠 스웨터.

우리가 다룬 이미지들은 기본적으로 도발적이고 대개
섹스와 관계가 있었다. 섹스와 관계가 없으면 정치와 관계가
있었다. … 점잖아 보이지 않았으면 했는데, 그 이유는 매장
방문객 중에는 결코 점잖아 보이고 싶어 하는 사람이 없었기
때문이다! (Bolton 2013: 13에서 인용)

이런 스타일이 일반 대중뿐만 아니라 프랑스의 오트 쿠튀르
같은 고급 패션계의 인사들까지 매혹시키리라고 누가 예측할 수
있었겠는가?

펑크 패션은 생산, 소비, 확산 및 정당화 메커니즘을 자체적으
로 가진 시스템으로 알려져 있다. 1970년대에 펑크가 대안적인
시스템의 원형이었다고 말하기는 너무 이르지만, 펑크족이 남긴
것을 돌아보면 펑크족은 패션 산업 내부에서 다양한 유형의 범주
간 경계를 무너뜨리는 새로운 시스템을 위한 무대를 마련했다. 필
자는 프랑스 패션 시스템에 관한 선행 연구(2004)에서 패션을 하
나의 제도화된 시스템으로 다루었다. 패션 시스템을 통해 패셔놀
로지의 이론적 기초를 제공하고 패션이 어떻게 제도나 제도화된
시스템으로서 실증적으로 연구될 수 있는지를 설명했다. 또 디자
이너와 다른 많은 패션 전문가를 포함한 패션에 관련된 개인들은
집합적으로 활동에 관여하며 패션에 대한 신념을 공유하고 패션
의 이데올로기뿐 아니라 지속적인 '패션'의 생산으로 유지되는 패
션 문화를 함께 생산하고 영속시킨다고 설명했다(Kawamura 2005:
39). 이런 원리에서 패션의 확산 과정은 하향식으로 이루어지나,

하위문화 패션은 반대로 상향식으로 전파된다. 후자는 시스템 내에 자체적으로 네트워크 구성 요소를 갖춘 하위문화로부터 파생된 패션에도 적용된다.

펑크는 하위문화 스타일을 패션 트렌드로 대중화하여 음악과 예술 관련 산업의 도움을 받아 주류 패션의 향방에 영향을 미친다. 또한 하위문화 패션은 하나의 제도를 구성하는 것은 물론, 주류 패션 시스템과는 다른 대안적인 패션 시스템을 확립시킨다.

패션은 이미지를 투영한다. 하위문화가 만들어 내는 이미지는 더 분명하고 단호하며, 단순히 의복과 옷차림에 그치지 않고 라이프스타일 전체를 아우른다. 이미지는 의복, 액세서리, 헤어스타일, 주얼리, 공예품, 그리고 독특한 어휘로 구성된다. 카라미나스(Karaminas 2009)는 대중음악과 정체성 그리고 패션이 공생 관계를 이룬다고 보고 다음과 같이 설명한다.

> 패션 산업은 옷을 디자인하고 제조하는 반면 대중음악은
> 유행하는 상품의 소비를 통해 (팝 스타와 록 스타의 도움으로)
> 라이프스타일을 판매한다. 패션과 스타일은 음악적 표현에
> 상응하는 시각적 표현이다. 포즈, 즉 '룩'은 서로 합쳐져
> 테이스트메이커와 저널리스트, 트렌드 포캐스터, 패션 바이어
> 등을 통해 주류가 채택하는 하위문화의 스펙터클을 만들어
> 낸다. 기업들은 종종 쿨cool함을
> 추구하는 하위문화들의 전복적인
> 매력을 이용하려 하는데, 쿨함은

테이스트메이커 유행으로서의 성립이나 유행의 확산에 영향을 미치는 사람.

청년층 소비자에게 어떤 제품을 팔든 늘 중요한 요인이다.

(Karaminas 2009: 349)

더불어 하위문화 패션은 비주류 미적 취향도 제공한다. 패션과 개인들이 복식을 착용하는 방식은 취향 경쟁의 장이다. 하위문화 패션은 구체적이고 색다른 취향 문화를 제공하며, 이 문화는 취향과 미적인 것의 가치 및 기준을 표현한다. 또한 일반 소비재도 미적 가치나 기능을 표현한다(Gans 1974: 10-1).

더 나아가 클라크 Clark는 1970년대 초반 상업화가 본격화되자 일부 예술가들이 부유한 스타가 되면서 진정성을 위태롭게 했고, 어떤 사람들은 '록'이 주류에 통합되면서 청년의 하위문화가 주류의 반대편이 아니라 점점 치열해지는 소비자 사회의 일부가 되어가고 있음을 느꼈다고 말한다(2003: 225).

> 초기 펑크족은 표현의 수단인 음악과 패션에 지나치게
> 의존했다. 이들은 기업이 흡수하기 쉬운 표적이 되었다.
> … 전략적으로 보자면 하위문화는 음악과 스타일에서
> 혁신, 반항, 경각심을 일으키는 능력으로 결정적 우위를
> 차지했으나, 이는 새로운 문화 산업에 의해 선점되었다.
> 그리고 문화 산업은 대량 생산을 하며 펑크의 열정을 없앴다.
> (Clark 2003: 227)

맨살을 드러내고 기이한 피어싱을 하고 청바지를 입는 것은

도덕적 공황을 일으키는 원인이 아니다. 이런 것들은 종종 시장에서 새로운 기회를 창출하는 데 일조한다. 또한 새로운 스타일 혁신을 일으켜 새로운 매출의 수단이 됨으로써 자본주의에 유용하게 사용될 수 있다(Clark 2003: 229). 결과적으로 히피족, 펑크족, 동성연애자처럼 급진적인 하위문화 집단들은 차이점을 드러내기 위해 소비재를 활용한다. 이로써 그들의 코드code는 나머지 사회 구성원들이 이해할 수 있는 것이 되고, 커다란 문화 범주 안에서 동화된다(McCracken 1988: 133). 더욱이 새로운 하위문화들은 소비자 수요에 대응하는 제도적 지원 없이는 상업적으로 성장하거나 확장되지 않는다. 스니커즈 하위문화가 널리 퍼지고 있는 지금은 스니커즈 회사가 어느 정도는 스니커즈 트렌드를 관장하고 있다. 지금은 여러 매장을 돌아다니며 오래된 스니커즈를 보관하는 뒤쪽 창고를 보여 달라고 요청하거나 알려지지 않은 스니커즈를 찾아내려고 하는 사람이 없다. 대신 스니커즈 회사들이 희귀한 모델을 생산해 수집가들의 욕망을 자극한다. 일찍이 1991년에 핀켈스타인(1991: 111)은 스트리트가 현대의 계급화와 정체성이 주장되는 곳이라고 썼다. 하지만 이제 스트리트의 역할은 소셜 미디어로 옮겨 갔다. 소셜 미디어는 전문가와 아마추어가 모두 자신의 스타일과 패션을 보여 주는 오늘날의 캣워크가 되었다.

결론

청년 하위문화는 주요 패션 도시에서 발견되는 전통적인 시스템과는 다른 대안적인 패션 시스템을 나타내며, 또한 이를 제공한다. 1970년대 중반 런던에서 시작된 펑크 패션 현상은 아직 구조화되지 않은 당시의 패션 시스템을 체계화하는 데 중요한 역할을 했지만 결국 주류 패션 시스템을 전복시켰다. 소비자는 패션의 생산자이자 전파자가 되었다. 주로 업계 전문가에게서 나오던 패션 정보가 이제는 청년들에 의해 전파되었다. 그러한 청년들 중 다수는 독특한 외양의 하위문화에 속해 있었다. 그리고 이러한 트렌드는 테크놀로지와 소셜 미디어를 통해 더욱 가속화되고 있으며, 이에 대해서는 다음 장에서 살펴보기로 한다.

더 읽을 거리

Bennett, Andy, and Paul Hodkinson (eds) (2012), *Ageing and Youth Cultures: Music, Style and Identity*, London, UK: Berg.

Bennett, Andy, and Keith Kahn-Harris (2004), *After Subculture: Critical Studies in Contemporary Youth Culture*, London: Palgrave Macmillan.

Bennett, Andy, and Richard A Peterson (2004), *Music Scenes: Local, Translocal, and Virtual*, Nashville, TN: Vanderbilt University Press.

Bolton, Andrew (2013), "Introduction," in *PUNK: Chaos to Couture*, edited by Andrew Bolton, pp. 13-7, New York: The Metropolitan Museum of Art.

Clark, Dylan (2003), "The Death and Life of Punk, the Last Subculture," in *The PostSubcultures Readers*, edited by David Muggleton and Rupert Weinzierl, pp. 223-36, London, UK: Berg.

Finkelstein, Joanne (1996), *After a Fashion, Carlton*, Australia: Melbourne University Press.

Gans, Herbert (1975), *Popular Culture and High Culture: An Analysis and Evaluation of Taste*, New York: Basic Books.

Gelder, Ken (ed.) (2005), *The Subcultures Reader*, London: Routledge.

Gelder, Ken (2005), "Introduction: The Field of Subculture Studies," in *The Subcultures Reader*, edited by Ken Gelder, pp. 1-18, London: Routledge.

Gelder, Ken (2007), *Subcultures: Cultural Histories and Social Practice*, London: Routledge.

Gramsci, Antonio (1992(1929-33)), *Prison Notebooks Volume 1*, New York: Columbia University Press.

Haenfler, Ross (2014), *Subculture: The Basics*, London, UK: Routledge.

Hall, Stuart, and Thomas Jefferson (eds) (1976), *Resistance Through Rituals: Youth Subcultures in Post-War Britain*, London, UK: Hutchinson.

Harris, Anita (2007), *New Wave Cultures: Feminism, Subcultures, Activism*, London, UK: Routledge.

Hebdige, Dick (1979), *Subculture: The Meaning of Style*, London: Methuen.

Hebdige, Dick (1988), *Hiding in the Light: On Images and Things*, London, UK: Routledge.

Hodkinson, Paul (2002), *Goth: Identity, Style and Subculture*, Oxford, UK: Berg.

Jenss, Heike (2016), *Fashioning Memory: Vintage Style and Youth Culture*, London, UK: Bloomsbury.

Karaminas, Vicki (2009), "Part IV Subculture: Introduction," in *The Men's Fashion Reader*, edited by Peter McNeil and Vicki Karaminas, pp. 347-51, Oxford, UK: Berg.

Kawamura, Yuniya (2005), *Fashion-ology: An Introduction to Fashion Studies*, First Edition, Oxford, UK: Berg.

McRobbie, Angela (1991), *Feminism and Youth Culture: From "Jackie" to "Just Seventeen,"* London: Macmillan.

McRobbie, Angela and Jennifer Gerber (1991(1981)), "Girls and Subcultures" in *Feminism and Youth Culture: From "Jackie" to "Just Seventeen,"* London: Macmillan.

Muggleton, David, and Weinzierl, Rupert (2003), *The Post-Subcultures Reader*, Oxford, UK: Berg.

Muggleton, David, and Weinzierl, Rupert (2004), *The Post-Subcultures Reader*, London, UK: Berg.

8

테크놀로지가 변화하는
패션 시스템에 미치는 영향

●

테크놀로지는 생산과 소비, 확산이라는 관점에서 전 세계 의류 산업 및 패션 문화의 작동 구조와 조직 체계에 영향을 끼쳤다. 패션은 14세기에 유럽에서 태동했다고 알려져 있다. 패션은 특히 산업 혁명 시기에 중대하고 역사적인 순간들을 거쳤다. 패션 사이클이 빨라지고 민주화 과정이 가속화되었으며(Breward and Evans 2005; Wilson 1985), 이러한 패션 사이클은 21세기에 테크놀로지의 발명과 컴퓨터, 스마트폰, 인터넷의 발전으로 더욱 촉진되었다. 『패셔놀로지』 초판이 출판된 2005년 이래로 서구 사회는 급격히 변화하기 시작했다. 당시에는 패션이 주요 4대 패션 도시인 파리, 런던, 뉴욕, 밀라노에 집중되어 있었다. 그러나 모두가 알고 있듯 패션계는 지난 십여 년 동안 몰라 볼 정도로 변했다(Bruzzi and Gibson 2013: 1). 디지털 시대에 트위터, 인스타그램, 블로그, 텀블러, 유튜브와 같은 다양한 소셜 미디어 도구가 발전하면서, 이에 영향을 받지 않은 분야나 산업은 거의 없다.

이 장에서는 테크놀로지가 패션 생산과 소비에 대한 우리의 생각을 어떻게 근본적으로 변화시켰는지, 주류 패션 시스템 내의 직업 구조와 사회적 위계질서에 어떤 영향을 주었는지, 그리고 패

션 정보의 확산 과정을 어떻게 변화시켰는지 논할 것이다. 이 모든 영향은 대안적 패션 시스템을 정당화하는 결과를 가져왔다. 소셜 미디어의 사용은 패션 시스템 내의 승인 메커니즘에 영향을 미치는데, 세계적으로 패션을 민주화하는 도구로서 누구나 자유롭게 패션을 생산, 재생, 채택, 전파, 인정 그리고/또는 거부할 수 있도록 허용한다.

청년 관련 패션 기관의 비공식적 속성과 네트워크를 살펴보면 몇 가지 특징을 구조기능주의적 접근 방식으로 알아낼 수 있다. 구조기능주의적 접근 방식에 따르면, 현존하는 모든 사회는 사회적으로 용인된 제도적 구조에 따른 것이며, 이 구조는 사회의 필수적인 기능을 수행하거나 방해하는 상호의존적인 제도들로 구성되어 있다. 구조적인 장애가 나타나면 문제의 기능을 수행하기 위해 대안적인 제도가 출현한다(Merton 1946: 18, 52-3, 72). 이를 테크놀로지에 능숙한 청년층으로 이루어진 대안적 시스템인 하위문화 패션 시스템 연구에 적용하면, 패션 커뮤니티에서 소셜 미디어를 사용하기 전에 존재하지 않았거나 공식 제도나 시스템에서 볼 수 있는 새로운 기능을 발견할 수 있다. 7장에서 논의한 청년 하위문화 분석에서 소셜 미디어에서 상호작용의 영향을 받는 구성원의 활동과 관련된 제도들을 살펴보고자 한다.

fashion-ology

수평 전파 이론의 실제: 범주 간 경계의 붕괴

19세기에 발전한 패션의 하향 전파 이론은 계급 구조가 온전했던 시기와 관련이 있다. 그러나 소셜 미디어의 사용과 온라인을 통한 신속한 커뮤니케이션 도구의 발전으로 오늘날에는 수평 전파 이론이 통용되고 있다. 패션은 횡적으로 광범위하게 확산되면서 패션 내 서로 다른 유형과 사람을 사회적으로 구분하고 명성과 권력에서 사회적 차이를 만들어 낸 수직적 및 수평적 경계를 허물고 있다.

일부 학자들은 현재의 패션을 포스트모던 현상으로 해석하는데(Crane 2000; Kawamura 2012; Reilly and Cosbey 2008), 포스트모더니티의 가장 큰 특징은 문화적·사회적 경계와 범주를 소멸시킨다는 것이다. 포스트모던 요소는 음악, 미술, 영화, 패션과 같은 여러 문화 현상에서 찾을 수 있는데, 관습적이고 규범적인 기준에 도전하거나 의문을 제기하는 형태로 나타난다. 라일리와 코스비(Reilly and Cosbey 2008)는 다음과 같이 포스트모던 패션의 예를 제시한다.

> 디자이너는 부드럽게 흐르는 듯한 '로맨틱한' 셔츠에 검은색 가죽 바지와 카우보이 부츠를 매치할 수 있다. 턱시도 재킷과 페이디드 진의 조합처럼 관습적으로 다양한 행사나 격식을 드러내는 스타일을 함께 착용할 수 있다.

> 페이디드 진faded jeans 오래 착용한 청바지나 빛바랜 청바지, 혹은 그와 같이 가공한 청바지.

새틴과 벨벳 같은 격식 있는 소재를 캐주얼한 복식에 사용할 수 있고, 데님과 저지 같은 캐주얼한 소재를 포멀 웨어에 사용할 수도 있다. 세계 여러 지역의 복식이나 직물 관련 스타일, 패턴, 테크닉을 조합하여 다문화적인 룩을 연출할 수 있다. (Reilly and Cosbey 2008: xv)

패션에 대한 이러한 새로운 사고는 고정된 형태나 스타일의 정의와 분류를 거부하고 부정한다. 이 같은 새로운 구분은 유동적이며 사회적으로 구성되기 때문에 소멸, 재구성, 재정의될 수 있다는 점에서 부가가치가 있다.

포스트모던 문화에서 소비는 역할극 형태로 개념화된다. 소비자는 진화하는 가상의 정체성을 투영하고 표현하려고 한다. 사회 계급의 자아상과 정체성은 분명하지도, 중요하지도 않다. 복식 착용 방식의 차이는 더 이상 계급을 결정하지 않으며, 한 사회 계급을 다른 계급과 구분하지 않는다. 계층 간 또는 계층 내 이동은 상당히 빈번하게 이루어진다. 경제적이며 정치적인 영역에 기반을 두던 사회적 정체성은 이제 외부적인 것에 바탕을 두게 되었다. 따라서 자기표현의 도구로서 패션은 매우 중요해지고 유의미해진다. 크레인(2000: 11)은 "패셔너블한 의복 같은 문화 상품의 소비가 개인의 정체성을 구축하는 데 점차 중요한 역할을 수행하는 반면 물질적 욕구의 충족과 상류층과의 경쟁은 부차적인 것이 되었다."고 언급한다. 마찬가지로 기든스(Giddens 1991)는 한 사람의 복식 스타일은 첫인상을 형성하고 지속시키며, 현대 사회의 다양

한 라이프스타일은 개인을 전통에서 해방시켜 의미 있는 자아 정체성을 형성하게 한다고 지적한다.

하이브리드hybrid와 협업

전통적인 패션 시스템에는 하이패션/매스패션, 남성복/여성복, 속옷/겉옷 등 다양한 종류의 패션 장르가 존재한다. 소비자가 온라인으로 다양한 종류의 패션 장르를 접할 수 있기 때문에 경계의 구분은 점차 의미를 잃고 있다.

문화와 예술 연구에서는 자주 등장하는 대중문화와 하이컬처high culture의 차이를 의도적으로 구분했는데, 이것이 하이패션과 매스패션의 구분으로 이어졌다. 디마지오(DiMaggio 1992)는 20세기 초 미국에서 하이컬처 모델이 조직적 시스템에 의해 정립되었다고 하면서, 그 격차를 유지하기 위해 시간이 흐르는 동안 다양한 분야에서 어떻게 차이가 생겨나고 제도화되었는지를 분석한다. 이와 반대로 크레인(2000)은 하이high/로우low 구분은 자의적인 것이 되어 가고 있으며, 문화는 그 내용보다 문화가 창조, 생산, 전파되는 환경의 관점에서 정의해야 한다고 설파한다. 이것이 바로 각자의 가치 체계와 기준을 지닌 대안적 패션 시스템에서 벌어지고 있는 현상이다. 패션에서는 매스패션 브랜드와 하이패션 브랜드 사이의 협업이 많이 이루어진다. 펑크 현상으로 비롯된 하위문화가 이루어 낸 것 중 하나는 패션 장르에서 범주의 경계를 허문 것이다.

하이패션 디자이너의 철학이 반영된 고급 패션을 의미한다(이 책 103쪽 참조). 하이패션은 매스패션에 영향을 주며 유행을 견인하는 역할을 한다.
매스패션 대중에게 지지받는 유행 또는 대량 생산에 의해 형성되는 유행을 일컫는다.

볼튼은 펑크를 다음과 같이 설명한다.

> 그 어떤 반문화적인 움직임도 하이패션에 펑크보다 더 크고
> 지속적인 영향을 주지는 못했다. 펑크는 연령, 지위, 젠더,
> 섹슈얼리티, 또는 심지어 민족성에 기반한 수용 가능한
> 자기표현에 관한 모든 전통을 부숴 버렸다. 펑크는 독창성,
> 정통성, 개성을 중시하였고 주류 문화에 대항하기 위해
> 독특한 시각적 코드를 고안해 냈다. (Bolton 2013: 12)

아이러니하게도 안티패션이라고 알려진 펑크, 즉 주류 패션 시스템에 반기를 든 펑크가 많은 젊은 패션 지지자들이 염원하는 대안적인 패션이 되었다. 펑크 스타일은 그중에서도 존 갈리아노John Galliano, 알렉산더 매퀸Alexander McQueen, 레이 가와쿠보, 준야 와타나베Junya Watanabe와 같은 하이패션 디자이너들에게도 영향을 주었다. 최근에는 하이패션 브랜드와 매스패션 브랜드 사이의 협업이 성행한다. 2016년 7월에는 일본 스트리트 패션의 구루guru 이자 1980년대에 서양에서 일본으로 스트리트 컬처를 들여온 음악가인 히로시 후지와라Hiroshi Fujiwara가 루이뷔통Louis Vuitton의 남성복 크리에이티브 디렉터인 킴 존스Kim Jones와 협업하여 가방과 신발 컬렉션을 디자인하였다. 이와 유사하게 스웨덴 패스트패션 회사인 H&M은 카를 라거펠트Karl Lagerfeld, 알렉산더 왕Alexander Wang, 스텔라 매카트니Stella McCartney와 같은 하이엔드high-end 디자이너들과 지속적으로 협업하고 있다.

패션의 변화하는 직업 구조

일반적으로 업계 전문가는 각자의 분야에서 효율적으로 그리고 효과적으로 교육을 받으며, 그 자격이 인정되는 기술, 배경 그리고/또는 경험을 갖춘다. 이 덕분에 산업이 진화하고, 성장하고, 발전한다. 전문가와 비전문가/아마추어의 차이는 모든 분야에서 두드러지게 나타난다. 그 때문에 전문가들이 보수를 받는 것이다. 패션 전문가에는 디자이너, 마케터, 에디터, 저널리스트, 바이어, 머천다이저, 소매업자, 포토그래퍼 등이 포함된다.

정부의 엄격한 규제를 받던 프랑스의 오래된 길드 체제에서는 제조업자와 무역상조차 노동이 명확하게 구분되었으며 중복되지 않았다. 테일러, 재봉사, 드레스메이커는 제조 과정과 도구 및 장비 사용에 규제를 받았고, 무역상은 거래 지식을 배우며 필요한 기술을 습득하였다. 1868년 파리에 패션 무역협회가 설립되면서 패션이 제도화된 후에도(Kawamura 2004), 프랑스 귀족 사회의 몰락과 함께 길드 체제가 사라졌지만 노동의 분업은 변함없었다. 그러나 직업 분류는 이제 자유롭게 중복이 가능해졌다. 예를 들어, 기존 시스템에서 원단 무역상이던 찰스 프레드릭 워스는 길드 체제를 대체한 새로운 시스템에서는 쿠튀리에/디자이너가 되었다. 그런데 이러한 직업의 변화는 오늘날의 직업 변화만큼 극적이었다.

오늘날의 전통적인 패션 시스템에서 디자이너는 디자인 배경의 학교에서 교육을 받은 사람들이다. 디자이너가 되고 싶으면 패션 스쿨이나 대학에 가서 옷을 디자인하고, 여러 패턴 조각으로

옷을 구성하고, 패턴 조각을 봉제하는 법을 배운다. 전반적으로 학생들은 디자인 스케치를 실제 옷으로 만드는 방법을 배운다. 오케스트라의 지휘자가 모든 악기를 연주할 줄 알아야 하듯이 학생들은 의복 제작의 모든 내용을 배운다. 일단 전문가가 되면 자신의 제품을 구매해 매장에서 판매하는 소매업자와 우호적이고 지속적인 관계를 수립하기 위해 노력한다. 하지만 오늘날에는 훈련받지 않은 디자이너도 온라인에서 직접 소비자와 접촉할 수 있다. 훈련받지 않은 디자이너나 디자이너가 되려는 사람에게는 참신한 아이디어와 콘셉트를 개발하는 것이 중요하다. 제조는 다른 사람들이 할 수 있기 때문이다. 아이디어와 창의성은 실질적인 테크닉보다 더 가치가 있다. 그래서 제품을 판매하고자 하는 사람이라면 누구나 열 수 있는 온라인 매장이 오프라인brick-and-mortar 매장을 대체해 가고 있다. 디자이너의 작품을 평가하여 매장에서 판매할지 여부를 결정하는 게이트키핑의 권력을 지닌 중개인 또는 바이어는 더 이상 존재하지 않는다. 패션 바이어와 머천다이저는 마케팅 전략과 판매 전략을 이해하고 있고, 다음 시즌의 수요가 무엇일지 정확하게 예측하며, 시즌 컬렉션을 어떻게 상품화하여 시장에 선보일지에 대한 비즈니스 지식을 갖추고 있다. 하지만 테크놀로지가 이러한 권력 구조를 무너뜨렸다. 생산, 유통, 마케팅, 판매까지의 전 과정을 한 개인이 처리할 수 있게 되었다.

테크놀로지의 급속한 발전은 패션계에 구조적 변화를 일으켰으며, 더 나아가 패션 관련 직업의 비전문화를 초래했다. 청년 패션계에서는 정식 교육, 업계 경험, 인정받는 기술 등이 반드시 필

fasbion-ology

요한 것은 아니다. 새로운 패션 사업 모델이나 대안적 패션 시스템에서도 이러한 전제 조건들은 더 이상 필수가 아니다. 소셜 미디어를 통해 사람들을 끌어 모을 수만 있으면 누구나 새로운 패션계에서 스타가 된다. 남들과 다른 독특한 아이디어가 있으면 패션을 창조할 수 있고, 자신의 취향을 소셜 미디어의 팔로워들에게 즉시 전달할 수 있다. 패션은 더 이상 자격을 갖추고, 드레이핑과 패턴을 제작할 수 있고, 봉제 과정을 관리할 수 있는 전문적인 디자이너와 쿠튀리에에 의해 생산되는 것이 아니다. 이 새로운 사업 모델에서는 컴퓨터와 인터넷에 접속할 수 있는 모든 이들이 디자이너, 머천다이저, 판매원, 스타일리스트, 모델이 될 수 있다. 새로운 사업 모델은 또한 업계 종사자 개인의 사회적 위계와 지위를 변화시켰다.

새로운 게이트키퍼, 패션 블로거와
스트리트 스타일 포토그래퍼

패션 저술이나 저널리즘 업계는 경쟁이 치열했다. 글을 출판하려면 출판계에 고용되어야 했기 때문이다. 또한 앞으로의 트렌드에 대해 글을 쓰려면 다양한 패션쇼에 초대를 받아야만 했다. 인터넷이 발명되기 전에는 패션 잡지에서 자리를 잡는 것이 쉬운 일이 아니었다. 그러나 오늘날에는 누구나 온라인 잡지나 패션 블로그를 만들 수 있다. 순식간에 자칭 패션 비평가 또는 패션 에디터가 될 수 있다. 패션에 관한 독특한 시각을 가진 블로거는 특정 패션 트렌드를 전파하는 데 강력한 영향력을 가진다. 주요 패션

도시에서 반년마다 열리는 패션 위크에 참석하는 것은 패션 저널리스트, 에디터, 바이어 같은 업계 내부자인 패션 전문가들의 특권이었다. 그러나 주요 패션쇼에 초대받은, 수많은 소셜 미디어 팔로워를 보유한 블로거들이 패션 저자의 역할을 대체해 가고 있다. 그들 중 일부는 인기가 상당하여 프런트로front-row에 앉는다. 이는 패션 업계가 젊은 소셜 미디어 사용자들의 위력을 알고 있기 때문이다. 유명 브랜드에서는 이제 패션 블로거에게 초청장을 보내고 있다.

로카모라(Rocamora 2013)는 블로그가 패션 담론의 생산, 유통, 소비에 가져온 변화와 블로그가 올드 미디어를 재구성한 방식에 대해 밝힌 바 있다. 로카모라는 경계의 붕괴가 아닌 패션의 탈중심화를 강조했다. 더불어 패션 담론에서 제외된 대상, 인쇄된 잡지에서 빠지고 남은 대상이 패션 블로고스피어fashion blogosphere에서는 두각을 나타낼 수 있으며, 블로거는 단순한 인터넷 사용자에 불과한 것이 아니라 뉴스를 만들어 내는 적극적인 참가자이자 동시에 생산자라고 설명한다(Rocamora 2013: 157-8). 브루치와 깁슨(Bruzzi and Gibson 2013)도 다음과 같이 지적한다.

> 확실히 패션 확산 매개체가 바뀌었다. 셀러브리티는 잡지 표지 모델을 대체하며 패션 지형도 안에서 절대적인 중심이 되었다. 패션 친화적인 셀러브리티들이 패션의 프런트로를 선점하고 있다. 이는 가장 포토제닉한

블로고스피어 '블로그blog'와 장소나 공간을 의미하는 '스피어sphere'의 합성어로 가상의 블로그 세계를 총칭하는 말이다.

사람이 수익성 좋은 럭셔리 브랜드의 광고 캠페인을 점유하는 것과 같다. (Bruzzi and Gibson 2013: 1-2)

인터넷과 패션 블로깅fashion blogging은 머리를 가리는 이슬람 복식처럼 단정한modesty 패션과 같은 니치niche 장르에도 영향을 미친다. 단정한 의류를 판매하는 온라인 브랜드의 부상은 단정한 스타일만 다루는 활발한 블로고스피어의 발전을 동시에 가져왔다(Lewis 2013). 인터넷은 인터넷이 없었으면 결코 대중에게 노출될 기회가 없는 사람들에게 희망을 주었다. 패션 잡지는 여전히 지위와 영향력을 유지하고 있지만, 이들도 온라인에 진출할 필요성이 있다. 사이버 공간에서 패션 잡지는 패션 업계에서 세력이 급속히 성장하고 있는 블로거와 스트리트 포토그래퍼와 협업을 한다(Bruzzi and Gibson 2013: 1-2). 블로거는 정당화되었으며 에디터, 저널리스트와 동등하게 파트너가 되어 가고 있다(Titton 2013).

더욱이 디지털 카메라의 발명으로 전문가와 비전문가 모두가 손쉽게 일상적으로 사진 촬영을 할 수 있게 되었다. 그 결과, 점점 더 많은 준전문가와 비전문 포토그래퍼가 거리에서 청년들의 사진을 찍어 온라인에 올리고 있다. 이는 패션 정보를 세계 각지에 무료로 전달하는 가장 쉽고 가장 싸고 가장 빠른 방법이 되었다. 이러한 정보는 과거 주요 패션 출판물이 좌우하던 패션 트렌드에 영향을 미치기 시작했다. 그러나 스트리트 스타일 사진의 등장과 함께 새로운 형태의 온라인 패션 출판이 시작되었다. 전문 모델에게 유명 패션 레이블의 옷을 입혀 포즈를 취하게 하는 대신 스트리

트 패션 잡지는 거리에서 패셔너블하거나 독특한 하위문화 스타일을 한 10대를 내세운다. 아마추어 모델들은 현대판 셀러브리티이다. 그들은 눈에 띄게 아름다울 필요 없이 평균적인 외모에 패션 취향이 독특하면 된다. 많은 포토그래퍼가 패셔너블한 청년들을 촬영하기 위해 길에서 줄을 서 기다리며 주위를 둘러본다. 거리는 캣워크가 되었다. 주기적으로 거리에 나타나는 청년들은 의도적으로 포토그래퍼의 주목을 끌 만한 옷을 입어 사진에 찍히려 한다.

오늘날 독자적으로 '스트리트 스타일' 분야를 다루지 않는 패션 잡지(인쇄 잡지와 온라인 잡지 모두)는 거의 없으며, 취미로 시작한 많은 블로거가 전문 포토그래퍼로 경력을 쌓아 간다(Titton 2013). 사회적으로 올바른proper 패션이나 하이패션에 대한 저항으로 취급받은 스트리트 스타일은 이제 이러한 개념을 뛰어넘었다. 로카모라와 오닐(Rocamora and O'Neill 2008: 190)이 말하듯, 지난 20년간 점진적인 상업화로 스트리트 스타일 사진이 지니던 파괴적이고 안티-하이패션적인 태도가 사라졌다. 스트리트 스타일 사진은 주류 패션 저널리즘 안에서 하나의 장르로 대중성을 확보하였다. 패션 사진 속에 존재하던 위계가 이제는 사라졌다.

기계 생산과 핸드메이드 의복 생산의 혼용

테크놀로지가 의복 생산에 끼친 사회적 영향을 살펴보기 위해 산업 혁명으로 거슬러 올라가 보고자 한다. 프랑스의 테일러 티모니에Thimonnier가 발명한 재봉틀을 1846년 일라이어스 하우Elias Howe가 발전시켰다. 1851년 아이작 싱어Isaac Singer가 완성한 재봉

틀은 미국과 유럽의 의복 제조 산업에 혁명을 가져왔다(Boucher 1967/1987: 358). 과거에는 손으로 의복을 직접 바느질해서 입고 기계로는 만들지 않았다. 재봉틀은 1860년대 이후 프랑스 기성복 산업에서 보편적으로 사용되었고(Coffin 1996) 19세기 후반 의복 제조를 제대로 된 공장 시스템으로 변화시켰다. 나아가 패션과 의복의 민주화 과정을 가속화시켰다. 손으로 만드느라 시간이 많이 소요되지만 복식의 중요한 부분이던 단 처리와 러플 제작이 기계로 가능해졌다. 많은 손바느질과 수작업이 기계로 대체되었다. 스타일이 변경되더라도 공장이나 가정에서 신속하고 효과적으로 수선이 가능해졌다(Tortora 2015: 120-1). 기계 생산과 핸드메이드 생산은 패션의 직업적 위계 구조처럼 각각의 사회적 지위로 분명히 구분되었다.

많은 학자가 기계 생산과 핸드메이드 생산을 서로 대치되는 시스템으로 보았으나 볼튼(2013: 9)은 다른 견해를 가지고 있다. 산업 혁명 이후 기계 생산과 핸드메이드 생산의 대치는 모든 예술 생산 분야에서 발생하였는데 유독 패션계에서 심했다. 볼튼은 재봉틀과 다른 대량 생산 방식이 패션 문화 내에서 오트 쿠튀르를 독립된 범주로 발전하도록 촉진했다고 주장했다. 당시 가장 인기가 많은 쿠튀리에 중 한 명인 찰스 프레드릭 워스는 국제적인 규모로 의복을 생산하기 위해 재봉틀에 의존했다(Bolton 2016: 9). 정교한 쿠튀르 복식을 수십만 벌 제조하는 것은 재봉틀의 발명이 없었다면 불가능했을 것이다. 사실 워스는 스커트나 소매와 같은 기본적인 부분은 기성복과 유사한 표준 패턴을 사용했다. 다른 모양

으로 변형하거나 재구성하는 데 용이하기 때문이었다. 메트로폴리탄 미술관에서 개최된 전시 〈마누스×마키나: 테크놀로지 시대의 패션Manus×Machina: Fashion in an Age of Technology〉에서 볼튼은 수작업 기법과 기계 테크놀로지를 모두 이용하므로 현시대에는 오트 쿠튀르와 프레타포르테의 기술적 구분이 불분명해지고 있음을 보여 주었다. 오트 쿠튀르와 프레타포르테에서 수작업과 기계 작업이 융합되면서 제도에 대한 전통적인 가설이 도전받고 있을 뿐만 아니라, 무엇보다 예전에는 예측도 못하고 상상할 수도 없었던 방향으로 패션의 잠재력이 표출되고 있다(Bolton 2013: 13). 경계의 붕괴는 의복 생산 분야에서도 나타나고 있다.

파리에서 세계로, 패션 지형의 탈중심화

패션 시스템 내의 권력 구조는 수 세기에 걸쳐 여러 차례 변화해 왔다. 첫째, 드레스메이커 및 테일러 같은 의복 생산 관계자들이 사회적으로 중요하지 않고 부유한 계층의 여성들이 패션 트렌드를 통제했다. 그 후 19세기 중엽부터 말기까지는 쿠튀리에/디자이너와 소비자/착용자 사이의 권력관계가 워스에 의해 뒤바뀌면서 상류층 여성보다는 자격을 갖춘 디자이너가 최신 스타일을 주도하는 사람들이었다(Kawamura 2004). 이제는 소비자를 포함하여 패션에 열정이 있거나 이와 동일한 권력이 있는 사람이라면 패션을 생산할 수 있다.

하향식 패션 확산 모형은 감소하고 사회 구조가 변하기 시작하면서 테크놀로지의 도입으로 다양한 출처의 패션 정보가 다채로운 미디어를 통해 놀라울 만큼 빠른 속도로 퍼진다. 파리는 패션 수도로서 정통성 있는 게이트키퍼 역할을 했으나 더 이상은 패셔너블한 아이템을 찾는 유일한 장소가 아니다. 패션의 원천은 다양해지고, 전 세계적으로 점점 더 많은 젊은 디자이너들이 스트리트 문화에서 벗어나 독특한 스트리트 패션과 하위문화 패션을 디자인하고 있다. 소셜 미디어는 패션으로 유명하지 않은 지역에도 기회를 주어 패션 도시의 탈중심화를 이루고 패션 지도를 재구성하고 있다. 디자이너로 인정받는 데 절대적이던 패션쇼의 사회적 중요도도 점차 낮아지고 있다. 이제는 패션을 확산시키는 유일한 방법이 아니기 때문이다. 로카모라(2013: 159)는 패션 도시의 네트워크가 탈중심화되고 있다고 주장하는데, 언론에서도 이 같은 내용을 거의 독점적으로 다루고 있다.

패션 블로고스피어에서 패션 지형이 탈중심화되었고, 패션 테이스트메이커의 지형도도 탈중심화되었다. 실제로, 최근까지도 『보그Vogue』, 『하퍼스 바자Harper's Bazaar』, 『엘르Elle』와 같은 명성 있는 잡지 그리고 『퍼플Purple』 또는 『팝Pop』과 같은 아방가르드한 니치 매거진과 연결된 패션 저널리스트, 스타일리스트, 포토그래퍼들이 영향력 있는 패션 미디어 중개자였다. 패션 블로고스피어의 성장으로, 처음 블로그를 시작할 때 패션계와 아무런 제도적 연계가

없던 개인들이 두각을 나타내고 영향력을 키워 가고 있다.
(Rocamora 2013: 159)

프랑스 미디어에서 패션은 여전히 파리를 의미한다. 그리고 미디어는 주기적으로 패션을 파리에 연결시키며 프랑스의 수도와 패션 사이에 의미를 부여해 왔다(Rocamora 2009: 66-7). 도시를 패션으로 브랜딩하고, 패션을 도시로 브랜딩하는 상호작용(Rocamora 2009: 84)은 새로운 게이트키퍼 메커니즘을 장착한 새로운 패션 시스템을 제공하는 디지털 시대의 위협을 받고 있다. 패션이 무엇이고, 패션은 어떠해야 하는가를 규정하는 힘을 가졌던 절대적인 주류 패션 시스템이 그 의미와 권위를 빠르게 상실해 가고 있다. 로카모라는 프랑스 미디어에서 되풀이해 다루는 주제는 파리 하이패션의 위기와 이 탐나는 타이틀을 유지하려는 도시의 능력에 대한 것이라고 말한다(2009: 77). 뉴욕, 런던, 밀라노 등 다른 도시도 패션 도시로서의 패권을 상실해 가고 있는데, 인터넷이 그 주된 원인 중의 하나다. 오래된 전통적인 방식과 특권에 익숙한 개인, 집단, 조직, 제도는 어떠한 새로운 것도 환영하지 않는다. 새로운 것은 그들이 가진 모든 것을 위협하고 기존의 구조적 위계질서를 변화시키기 때문이다. 그러나 패션은 결국 새로움에 대한 것이며, 새로움을 추구하는 네오필리아 집단으로 구성된다(Kawamura 2005).

결론

테크놀로지의 영향은 우리 삶의 모든 상호작용 영역에서 분명하게 나타난다. 이는 개인, 특히 청년층이 패션 커뮤니티 안에서 사회적으로 상호작용하는 방식에서 나타난다. 창조적이고 취향이 좋은 사람이라면 누구나 자신이 디자인한 것을 생산하고, 재생산하며, 알리고, 판매하고, 전파할 수 있다. 그런 사람에게는 패션 전문가가 되기 위해 공식적인 자격증이나 훈련이 필요하지 않다. 소셜 미디어 도구는 사회적 커뮤니케이션 과정을 용이하게 만들고, 대안적 패션 시스템의 메커니즘과 권력 구조가 전통적인 주류 패션 시스템을 대체할 수 있도록 촉진했다. 이러한 새로운 패션 현상은 디자이너, 에디터와 같이 다양한 직업 범주의 비전문화를 가속화하고, 기계 및 핸드메이드 의복 생산과 더불어 산업 안에서 하이패션 및 매스패션과 같은 장르의 비전문화 또한 가속화했다.

더 읽을거리

Bolton, Andrew (2016), *Manus×Machina: Fashion in an Age of Technology*, New York: The Metropolitan Museum of Art.

Breward, Christopher, and Caroline Evans (2005), *Fashion and Modernity*, Oxford, UK: Berg.

Bruzzi, Stella, and Pamela Church-Gibson (eds) (2013), *Fashion Cultures Revisited: Theories, Explorations and Analysis*, London and New York: Routledge.

DiMaggio, Paul (1982), "Cultural Enterpreneurship in 19th Century Boston," in *Cultivating Differences: Symbolic Boundaries and the Making of Inequality*, edited by Michèle Lamont and Marcel Fournier, Chicago: The University of Chicago Press.

Dimant, Elyssa (2010), *Minimalism and Fashion: Reduction in the Postmodern Era*, New York: Harper Design.

Kawamura, Yuniya (2005), *Fashion-ology: An Introduction to Fashion Studies*, Oxford, UK: Berg.

Merton, Robert K. (1946), *Mass Persuasion*, New York: Harper and Bros.

Reilly, Andres, and Sarah Cosbey (2008), *Men's Fashion Reader*, New York: Fairchild Books.

Rocamora, Agnès (2009), *Fashioning the City: Paris, Fashion and the Media*, London: I. B. Tauris.

Rocamora, Agnès (2013), "How New Are new Media? The Case of Fashion Blogs," in *Fashion Media: Past and Present*, edited by Djurdja Bartlett, Shaun Cole and Agnès Rocamora, London: Bloomsbury, pp. 155-64.

Rocamora Agnès, O'Neill Alistair (2008), "Fashioning the Street: Images of the Street in Fashion Media," in *Fashion as Photograph: Viewing and Reviewing Images of Fashion*, edited by Eugenie Shinkle, London, UK: I. B. Tauris

Titton, Monica (2013), "Styling the Street—Fashion Performance, Stardom and Neo-dandyism in Street Style Blogs," in *Fashion Cultures Revisited: Theories, Explorations and Analysis*, edited by Stella Bruzzi and Pamela Church-Gibson, London and New York: Routledge, pp. 128-37.

Tortora, Phyllis (2015), *Dress, Fashion and Technology: From Prehistory to the Present*, London, UK: Bloomsbury.

f a s h i o n - o l o g y

9

결론

●

3장부터 6장까지는 주로 주류 패션 시스템으로서의 패션에 대한 접근법을 논의하였으며, 패션 시스템 내의 개인과 기관이 어떻게 상호작용하는지, 디자이너와 패션 전문가 및 소비자가 자신의 역할을 어떻게 수행하는지, 그리고 그들이 함께 어떻게 패션을 만들고 패션 문화를 지속시키는지를 설명하였다. 사회 구조가 참여자에 미치는 효과와 참여자가 사회 구조에 미치는 영향도 관찰했다. 패셔놀로지는 개인에 대한 연구뿐만 아니라 패션계의 사회 제도 및 패션이 상징적 전략으로 사용될 때 사회 제도가 수많은 개인들의 사회·경제적 지위에 미치는 영향까지 다룬다. 의복의 내용과 스타일은 패션 시스템 내의 구조적 변화와 연관되어 논의될 수 있으므로, 패션 시스템의 구조적 변화는 사회적 맥락에서 벗어날 수 없다. 2판에 추가한 7장과 8장에서는 대안적인 패션 시스템을 다루면서 기존의 패션 시스템과 비교하고 대조하였다. 오늘날의 패션 시스템은 정식 교육을 받고 경험을 쌓은 개인들로 구성된 패션 관련 산업으로 이루어졌던 과거에 비해 덜 구조화되고 덜 조직화된 시스템으로 변모했다. 청년 커뮤니티와 하위문화에서 출현한 새로운 시스템에 참여하기 위해 무엇이 필요하고 요구되는

지는 다소 불명확하고 모호해지고 있으며, 다양한 소셜 미디어 도구의 발명이 전 세계 패션 시스템을 변화시켰다는 것은 확실하다.

역사적으로 패션은 가장 미적인 의복의 중심지였던 파리에서 출현하였다. 산업 혁명의 결과인 대량 생산은 패션의 민주화를 가져왔고, 이로써 상류층의 특권이던 패션을 거의 모든 사회 계층 누구나 향유할 수 있게 되었다. 그리고 이러한 과정은 테크놀로지의 발전으로 더욱 가속화되고 있다. 생산과 소비를 구별하는 것이 점점 더 어려워지며, 생산과 소비는 거의 동시에 발생한다. 포스트모던 사회의 소비자들에게는 어떤 것이든, 무엇이든 패션이 될 수 있다. 어떠한 의복 아이템도 패션이 될 가능성이 있다. 따라서 패션의 패권을 장악한 파리와 프랑스 기관에서 생산된 정당화의 근원은 힘을 잃어 간다. 청년 하위문화는 동시에 패션의 소비자와 생산자가 되는 대표적 포스트모던 사례이다. 거리는 패션의 실험실로 여겨지며, 주류 패션을 대체하고 있다.

패션 업계의 전문가들은 청년층이 첨단 테크놀로지를 사용하여 업계 전문가인 성인보다 또래 집단에게 더 큰 영향력을 행사하고 있음을 잘 알고 있다. 수많은 청년이 몇 시간이고 인터넷을 서핑하여 찾은 새로운 정보와 다양하고 창의적인 아이템을 친구들과 공유한다. 패션의 확산 과정은 인터넷의 출현 이전 주요 패션쇼가 새로운 패션을 홍보하고 배포하는 방법으로 주목받던 시절과는 완전히 달라졌다. 오늘날에는 비전문가와 전문가 모두 인터넷을 통해 전 세계적으로 패션을 전파할 수 있으며, 패션 직업 범주의 비전문화 과정을 통해 전 세계 청년들에게 패션을 전파할 수

있다. 이제 패션 산업은 비전문가들에 의해 유지, 생산, 재생산된다. 안목이 뛰어나고 소셜 미디어에서 팔로워를 끌어 모을 수 있는 사람이라면 누구나 패션 인플루언서뿐만 아니라 패션 생산자가 될 수 있다. 누구나 패션 디자이너, 포토그래퍼, 머천다이저, 소매업자, 모델, 에디터 또는 저널리스트도 될 수 있다. 특히 청년 소비자들은 단순히 패션을 소비하는 것이 아니라 '패션'의 개념을 재생산하고 확산하고 홍보하는 데 적극적으로 참여한다. 이러한 패션 산업의 비전문화는 청년들에게 더 많은 기회를 제공하고, 패션 산업에 종사하려는 사람들에게 문을 활짝 열어 준다. 테크놀로지로 인해 직업 경계가 사라지는 추세이다. 우리는 패션 전문가가 비전문가인 청년들에게 배우는 시대에 살고 있으며, 대안적 패션 시스템에서 출현한 이러한 과정은 계속 진행 중이다.

오늘날 패션은 국경을 초월하는 상품 및 물자의 이동과 문화적 세계화에 일조한다. 또한 이는 오래된 구조와 경계의 해체를 의미한다. 패션에서는 정보, 사람, 그리고 산업의 초국적화가 늘어나고 있다. 말 그대로 국경이 사라지는 것이다. 그리고 아직은 최근에 출현한 대안적 시스템을 대체할 만한 또 다른 새로운 시스템의 존재는 확인된 바가 없다.

부록

패션과 복식의 사회학적 연구를 위한
실용 가이드

●

부록에서는 논문을 써 본 적이 없는 학생들을 위해, 사회학적
방법을 사용하여 패션과 복식에 관한 연구를 수행할 때 고려해야
할 핵심 사항에 관한 간략한 개요를 제공하고자 한다. 필자의 저
서『패션과 복식 연구방법론』(Kawamura 2011)을 바탕으로 주요
정성적 연구 방법을 간략하게 설명하고, 이 방법을 사용하여 연구
를 계획하는 방법을 제안하겠다.

패션 관련 에세이와 기사는 종종 사회과학이나 실증 연구와는
관련 없는 이야기나 일화로 구성된다. 따라서 많은 사람이 패션이
사회과학이나 실증 연구로부터 완전히 분리되어 있다고 생각한
다. 그러나 그것은 잘못된 생각이다. 패션과 복식은 사회과학적으
로, 즉 실증적으로 연구될 수 있고 연구되어야 한다. 미디어와 온
라인상에서 많은 패션 관련 정보를 발견할 수 있지만, 이런 정보
는 학문적이지 않으며 그런 매체는 믿을 만한 증거나 출처를 제공
하지 않는다.

일반적으로 연구에서 수집된 데이터는 정량적이거나 정성적
이지만, 부록에서는 패션과 복식 연구에서 더 많이 활용되는 정성
적 연구 방법에 대해 논의하고자 한다. 대부분의 질적 데이터는

텍스트로 제공되므로 인터뷰, 설문지, 필드 노트, 일기, 회의록 및 기타 기록 등 서사적 데이터는 최대한 정확하게 관리해야 한다.

처음부터 끝까지 전체 연구 과정을 이해하는 것이 중요한데, 연구를 시작하기 전에 객관성과 실증이라는 두 가지 개념을 숙지해야 한다. 첫째, 사회학을 포함한 사회과학 연구의 기본 원칙 중 하나는 객관성 또는 개인적 중립이다. 객관적이지 않은 모든 견해는 편견이나 개인적인 견해가 포함되어 있어 사회과학 연구에 사용할 수 없다. 객관성은 또한 연구자가 연구 절차를 정확하게 설명하여 다른 연구자도 원하면 그 연구를 반복할 수 있도록 하는 것을 말한다. 물론 연구자들은 어떤 연구도 절대적이거나 완벽하게 정확하고 결함이 없을 수 없으며, 항상 의심의 여지나 이의가 제기될 여지가 있다는 것을 잘 알고 있다. 독일의 사회과학자 막스 베버는 연구자는 개인적으로 관심 있고 가치 있는 연구 주제를 선택하지만 일단 연구가 진행되면 개인적이고 주관적인 가치나 관점을 배제하고 가치 중립적으로 연구를 수행해야 한다고 강조했다. 둘째, 실증주의는 사회과학 연구의 또 다른 중요한 특징이다. 연구자의 감각을 통해 수집된 정보만이 결정을 내리는 데 사용될 수 있다. 실증 연구는 과학의 출현으로 18세기와 19세기에 대중화되었고, 정성적 방법을 비판하는 연구자들은 종종 실증주의를 과학과 동일시하였다. 지식은 내재된 개념을 거부하고 아이디어 형태의 경험에서 출현한다고 여겨진다. 실증주의와 이론은 보편과 추상처럼 서로의 반대편에 존재하지만, 두 방법은 병행되어야 한다.

fasbion-ology

연구 과정

주제 선정

연구의 가장 첫 번째 과정은 주제 선정이다. 패션/복식 자체는 매우 포괄적인 주제이다. 자신의 연구 초점을 '패션/복식'으로 단순화할 것이 아니라 수많은 접근 방법을 통해 구체화해야 한다. 더불어 자신이 관심 있는 주제를 명확하게 서술할 수 있어야 하며 자신이 탐구하고자 하는 연구 문제를 제기할 수 있어야 한다.

연구자의 문화적 배경, 학문적 전공, 삶의 경험 및 개인적인 특성은 연구 주제 선정뿐만 아니라 연구 과정 심지어 결론에까지 영향을 끼칠 수 있다. 성별, 연령, 민족, 종교, 출신 국가, 경제 상황, 사회적 또는 직업적 역할도 연구자가 제기하는 질문에 영향을 줄 수 있다. 비록 객관성이라는 개념이 연구자 집단에서 매우 중요하게 강조되지만 주제 선정의 첫 단계는 객관적일 수 없다는 것을 이해해야 한다. 그러므로 어떤 주제가 선정되더라도 그 주제는 객관성과는 거리가 먼 연구자 개인의 관심과 경험을 통해 선정된다. 패션학자들은 다양한 방식으로 패션을 좋아하는데 디자인의 기술적 측면을 이해하기 때문이거나 또는 단지 새 옷 사는 것을 즐기기 때문이기도 하다. 그러나 연구자가 반드시 알고 있어야 하는 것은 주관적인 관심과 편견은 주제 선정 단계에서 보류되어야 한다는 점이다. 그 지점에서부터 연구자는 최대한 주관적 감정과 정서를 피하면서 패션/복식을 분석하고 해석하는 객관적 시각을 가져야 한다.

문헌 조사

연구 주제나 질문, 가정이 정해지면 그다음 단계는 문헌 조사이다. 이는 자신이 선정한 주제에 관한 문헌을 종합하는 것이다. 독창적인 연구를 위해서는 문헌에 나타난 다양한 생각과 결론을 검토해야 한다. 학술 논문과 책을 비롯하여, 신뢰할 수 있다면 인터넷의 자료를 찾아 읽어야 할 수도 있다. 이 단계는 모든 학술 연구에서 필수 사항이며 어떤 경우에도 피할 수 없다. 문헌 조사에는 두 가지 목적이 있다. 첫째, 연구 결과의 신뢰성을 점검하는 것과 같은 특수한 이유가 있지 않은 한 다른 연구자의 생각과 연구를 반복하는 것을 원하지 않기 때문이다. 철저한 문헌 조사를 통해 선행 연구에서 배우고, 논점이 분명한 연구를 인정하고, 연구하고 있는 문제나 의문점에 대해 알게 되어, 그 결과 불필요한 노력을 피할 수 있다. 둘째, 연구자가 연구하려는 분야에서 어떠한 종류의 연구가 이루어지고 연구와 관련해 어떠한 질문이 제기되고 어떠한 답을 얻었는지 알 수 있다. 이는 본인의 연구를 시작하기에 앞서 해야 할 숙제를 끝냈음을 의미한다. 문헌 조사는 사전연구로 간주된다. 본인의 연구에만 초점을 두는 것은 충분하지 않으며, 문헌 조사 없이 연구를 시작하지 말아야 한다. 중요한 것은 모든 연구자가 연구 집단 또는 패션/복식 연구 집단에 기여하고 있음을 이해하는 것이다.

적합한 연구 방법 선택하기

일반적으로 말해서 사회과학에는 정량적(양적) 방법과 정성적

(질적) 방법이 있다. 질적 연구 방법은 물질적 대상과 시각적 자료를 증거로 사용하고 복식 착용 방식의 관찰에 유용하므로 패션/복식 부문의 많은 연구는 일차적으로 질적 방법을 채택한다. 기억해야 할 점은 어떤 방법도 완벽하지 않으므로 연구자는 자신의 연구와 연구 방법이 한계를 지니고 있음을 인지해야 하고, 각 연구 방법의 장단점을 평가할 수 있어야 한다. 일례로 몇몇 연구의 문제점은 문화기술지 또는 인터뷰 이외의 다른 어떤 연구 방법으로도 제대로 다룰 수 없다. 질적 분석은 정교한 측정과 수학적 주장에 바탕을 두지 않는 연구를 가리킨다. 패션과 복식에 관한 연구가 종종 질적인 이유는 연구의 목적이 수량화를 요구하지 않는 방식으로 현상을 이해하는 것이거나 현상들을 정교하게 측정할 수 없기 때문이다. 패션 현상은 수치화하여 제시할 수 없다.

문화기술지

문화기술지는 인간과 인간의 삶, 자연스러운 환경 속에서 의복을 입는 방식을 포함한 인간 행위를 연구하는 질적·서술적·비수학적·자연주의적 연구 방법이다. 문화기술지는 주로 질적 연구 방법으로 접근하는 사회학자와 문화인류학자를 중심으로 사회과학자들이 인간이 어떻게 행동하며 왜 그렇게 행동하는가를 연구하기 위해 채택하는 조사 과정이다.

문화기술지는 자연스럽고 구조화되지 않은 인터뷰 및 청취와 더불어 참여자 및 비참여자 관찰을 포함한다. 이 방법은 자연스러운 실생활에서 발생하는 현상을 설명하거나 직접적인 경험을 얻

기 위해 사용된다. 사전 조작은 하지 않으며 실험에서 발견하는
연구 방법상의 변수를 통제하지도 않는다. 연구자가 하는 유일한
선택은 어디/어느 지역, 누구를 연구할 것인가이다. 문화기술지
의 과제는 자신이 관찰하는 현상의 특징을 재구성하는 것이다. 이
방식은 연구 대상의 관점을 드러내고 새로운 이론을 형성하는 데
유용하다. 그러나 연구 결과는 대개 특정한 사례에 관련된 경우
가 대부분이며 다른 사례로 일반화하거나 이론을 검증하기에는
적절하지 않다. 모든 문화적 사물이나 유물은 특정한 맥락에 존재
하므로 문화기술지는 패션/복식을 연구하는 데 유용하다. 복식과
문화는 불가분의 관계이므로 복식이 어떤 문화적 상황에 놓여 있
다는 단순한 이유만으로 복식을 연구할 수는 없다.

기호학적 분석

기호학은 기호의 학문이며 의미의 체계이다. 이 학문은 스위
스의 언어학자인 페르디낭 드 소쉬르의 언어학 이론에서 비롯되
었는데, 그가 강조한 것은 기호는 자의적이며 하나의 체계 안에
서 사용되는 다른 자의적인 기호와의 대립 관계에 의해서만 의미
를 지니게 된다는 것이다. 기호학은 패션/복식 연구에서 물질적
대상을 텍스트로 취급하고 모든 의복의 의미를 해독하는 분석 도
구로 사용된다. 연구 대상이 유형의 의복일 필요는 없고 텍스트면
된다. 소쉬르(1916)에 따르면 기호에는 기표signifier와 기의signified
라는 두 개의 단계가 있는데, 두 개가 함께 기호를 창조하지만 이
둘의 관계는 자의적이다. 패션/복식 연구의 경우 기호 체계를 대

상과 이미지에 적용시킨다. 기의가 없는 기표는 그 어떤 의미도 지니지 못하고 그저 존재할 뿐이며 기의도 기표 없이는 존재할 수 없다. 기의는 만질 수 있는 대상은 아니며 기표가 가리키는 어떤 것이다. 우리의 사회적 삶은 의미가 스며 있는 패션과 복식을 포함하여 이 두 단계를 지닌 기호들로 가득 차 있다.

설문조사

설문조사는 연구 대상이 설문지에 응답하거나, 구조화되거나 반semi구조화된 인터뷰에서 일련의 진술 또는 질문에 대답하는 연구 방법이다. 설문조사는 관찰이나 참여자 관찰을 통해 직접적으로 연구할 수 없는 대상을 조사하는 데 적합하며 견해나 신념, 행위에 관한 질문을 던지는 것을 포함한다. 이 방법은 연구의 목적은 다를지라도 사회학자, 경제학자, 마케터가 흔히 사용하는 방법이다. 예를 들어 최신 패션의 스타일에 대한 소비자의 태도, 소비자가 다른 스타일보다 특정 스타일을 선호하는 이유, 대중 패션에 끼치는 셀러브리티의 영향력을 측정하고 분석할 수 있다. 조사 결과는 양적 자료로 전환되는데 해당 자료는 별도의 전문 분야로 간주되어 전문 통계학자가 다룬다. 패션 및 복식 연구 분야의 질적 연구자는 조사 자료의 통계 처리 과정에는 참여하지 않는다. 전반적인 조사 연구 과정을 이해함으로써 연구자는 간단한 경향을 해석하는 기본적인 보고서를 준비하거나 조사 자료 수집을 감독하고 다른 연구자가 수집한 조사 자료를 능숙하게 활용하는 인력이 될 수 있다. 이러한 과정을 2차 자료 분석 과정이라고 한다. 때때

로 설문조사는 질적이고 서술적인 방식인 인터뷰를 포함하기도
한다.

객체 기반 연구

이 방법은 사회학자나 심리학자, 문화인류학자보다는 복식사
학자, 박물관 큐레이터, 미술사학자가 자주 활용한다. 이들은 복
식과 의복 같은 물질적 대상이나 유물 자체에 초점을 맞추기 때문
이다. 패션은 물질적 복식과 의복으로 재현되므로 유형의 대상으
로서 복식을 면밀히 조사하는 연구자들은 객체 기반의 연구를 채
택한다. 하지만 우리가 주목해야 할 사항은 물질 그 자체는 대상
의 상징적, 사회적, 문화적 의미를 말하지 못하기 때문에 원단의
질감, 봉제 기술, 실루엣과 같은 복식의 물리적 특징을 분석하는
연구가 아니고서는 다른 방법론을 함께 사용해야 한다. 오늘날 패
션/복식학자들은 패션과 복식이 위치한 사회문화적 맥락을 이해
하기 위해 여러 가지 연구 방법을 결합하는 학제 간 접근 방식을
채택한다.

데이터 수집, 분석, 결론

적용할 연구 방법을 결정했다면 자료 수집을 시작해야 한다.
필드 노트, 설문지 답변, 사진과 같이 연구를 통해 수집한 모든 것
은 자료로 간주된다. 자료는 어떤 방식을 채택하건 실제 적용할
준비가 되어 있는 것을 말한다. 연구 기록은 다음 단계에서 수집
한 자료의 결과를 분석하는 데 사용되므로 세심하게 작성해 두어

야 한다.

모든 자료 분석은 작업의 시작과 함께 연구 제안이나 계획을 검토하는 것에서부터 출발한다. 수집한 자료를 정리하고 분류하는 작업은 한두 달 정도 걸릴 수 있다. 조직적인 자료 분석 전에 자료를 정리하고 인터뷰를 기획하고 인터뷰 내용을 기록하며 문서와 결과물을 구조화하는 작업을 해야 한다. 이 과정은 연구 작업에 없어서는 안 될 구성 요소이다. 많은 연구자가 처음에 설정한 본래의 질문에서 벗어나 방황할 수 있으므로 질문들을 다시 상기하고 재검토할 필요가 있다. 질적 연구에서는 통계 자료로부터 의미를 도출하거나 코딩하지 않는다.

연구의 결론 단계에서는 패션/복식에 관한 연구로부터 도출될 수 있는 내용을 논의한다. 연구의 서두에서 설정한 가설을 증명하거나 반증할 수 있었는가? 이 연구를 시작하기 전에는 알지 못했던 것을 찾아냈는가? 자신의 연구가 패션/복식 연구에 이론적 또는 실증적 기여를 했는가? 이 단계에서 보고서, 논문, 또는 책을 집필하는데, 연구의 결론을 도출하며 같은 분야의 다른 학자들을 위해 후속 연구 문제를 제기한다.

저술 및 출판

자료 수집 과정을 마친 후, 연구 프로젝트를 기반으로 한 논문이나 보고서를 작성할 것이다. 저술은 숙련된 기술이기에 여러 번 쓰고 편집하고 다시 써 봄으로써 향상될 수 있다. 논문은 제목, 초록, 서론, 문헌 조사, 연구 계획 및 방법, 결과/분석 마지막으로 논

의/결론을 담고 있어야 한다. 참고 문헌 및 주는 뒷부분에 둔다. 저술의 문체는 독자에 따라 달라지지만 명확하고 간결해야 하며 특정 사회과학 분야의 불필요한 전문 용어는 피하는 것이 최선의 전략이다. 어려운 어휘를 사용할 필요는 없다. 논문은 가독성이 있어야 하고 이해할 수 있어야 한다. 학술 논문이나 보고서를 작성하기 위해 필요한 기본적인 가이드라인을 따르는 것이 최선이다. 논문을 완성한 후 적절한 독자들에게 읽혀 피드백을 얻을 수 있다면 이는 후속 연구에 유용할 것이다.

본문의 주

1장 서론

1 제도는 정기적이고 지속적으로 반복되고 사회적 규범에 의해 제재되고 유지되며, 사회 구조에서 중요한 의미를 지니는 사회적 관행을 기술하기 위해 널리 사용되는 용어이다. 이 용어는 행동의 확립된 패턴을 가리키며 다양한 역할을 통합한 일반적인 구성단위로 간주된다. 1) 경제, 2) 정치, 3) 계층화, 4) 가족 및 결혼, 5) 문화, 종교, 과학, 예술 활동 등의 다섯 가지가 전통적으로 주요 제도로 인식된다. 제도화는 사회적 관행이 제도로 설명될 만큼 규칙적이고 지속적으로 일어나는 과정이다. 이 개념은 사회적 관행의 변화가 기존의 제도를 바꾸고 새로운 형태를 만들어낸다는 것을 의미한다(Eisenstadt 1968: 409).

2 패션에 대한 사회학적 담론과 실증적 연구는 2장에서 자세히 논의될 것이다.

3 번역: *The Dictionary of Twentieth-Century Fashion.*

4 Craik 1994; Finkelstein 1996; Gaines and Herzog 1990; Hollander 1993; Kunzle 1982.

5 이 책의 6장에 자세히 설명되어 있다.

6 '허위의식false consciousness'은 마르크스주의자들이 쓰는 용어로, 프롤레타리아가 자신들이 믿는 것이 이해관계의 '진정한' 본질이 됨을 인식하지 못하고 혁명계급의식을 발전시키지 못하는 상황을 나타내기 위해 사용한다.

7 1920년대와 30년대의 여성 스타일은 Baudot(1999), De Marly(1980a), Deslandres and Müller(1986), Grumbach(1993), Laver(1995(1969)) 참조.

3장 제도화된 시스템으로서의 패션

1 패션 무역협회의 원형은 파리에서 찾을 수 있다. 불어로 La Fédération de la Couture, du Prêt-à-Porter des Couturiers et des Créateurs de Mode라고 한다('패션 크리에이터와 쿠튀리에를 위한 프랑스 쿠튀르 협회와 기성복 협회'라고 번역할 수 있다).

2　퓰리처상을 받은 소설가 앨리슨 루리의 책『의복의 언어The Language of Clothes』 (1981)는 패션 연구자들 사이에서 널리 인용되었다.

3　자세한 내용은 Yuniya Kawamura(2004) 참조.

4장 디자이너: 패션의 화신

1　막스 베버는 세 가지 유형의 권위, 즉 전통적traditional, 합법적legal-rational, 카리 스마적charismatic 권위를 설명한다. 카리스마적 권위는 지배에 관한 베버의 분석 에서 처음으로 등장했다. 합법적 권위와 대조적으로, 카리스마적 권위는 지도자 의 권력은 비범한 개인의 능력에서 나온다는 믿음으로 제자와 추종자가 지도자 에게 부여하는 것이다. 지도자가 죽으면 제자들은 흩어지거나 카리스마적 신념과 관습이 전통적 또는 합법적 관행으로 전환된다. 그러므로 카리스마적 권위는 불 안정하고 일시적이다.

2　엠파이어 스타일의 드레스는 허리둘레선이 가슴둘레선 바로 아래의 가로 절개선 에 위치하며 슬림한 실루엣의 드레스이다.

3　벨 에포크Belle Époque는 20세기 초, 특히 프랑스에서 예술적으로나 문화적으로 고도로 발전을 구가한 시기를 말한다.

4　유사한 현상이 파리에 진출한 일본 디자이너 사이에서 발견된다(Kawamura 2004). 이세이 미야케, 요지 야마모토, 레이 가와쿠보, 도키오 구마가이Tokio Ku- magai와 함께 또는 그 밑에서 작업한 디자이너들인 아쓰로 다야마Atsuro Tayama, 고메Gomme, 준야 와타나베Junya Watanabe, 요시키 히시누마Yoshiki Hishinuma 는 이제 자체 브랜드를 설립했다. 파리에는 일본 디자이너들로 구성된 비공식적 인 네트워크가 형성되어 있다.

5장 패션 생산, 게이트키핑, 확산

1　'게이트키퍼' 또는 '게이트키핑'이란 용어는 문화 분야에 사람이나 작품을 수용하 느냐의 판단과 관련되어 적용된다(Peterson 1994). 게이트키핑은 인정, 재해석, 거부를 통해 개별 작품과 예술가의 경력 전반에 영향을 미치는 방식이다(Powell 1978).

2　1850년까지 인형은 대부분 왁스, 나무, 또는 천으로 제작되었다. 1850년 이후 지 점토papier-mâché가 사용되면서 헤어스타일에 더 많은 디테일이 추가되었다.

3　트왈toile은 평직이나 단순한 능직의 면 또는 리넨으로 만든 옷의 모형이다.

참고문헌

Anspach, Karlyne (1967), *The Why of Fashion*, Ames, Iowa: Iowa State University Press.

Aspers, Patrik (2001), *Markets in Fashion: A Phenomenological Approach*, Stockholm: City University Press.

Back, Kurt W. (1985), "Modernism and Fashion: A Social Psychological Interpretation," in Michael R. Solomon (ed.), *The Psychology of Fashion*, Lexington, MA: Lexington Books.

Balzac, Honoré de (1830), *Traité de la vie élégante*, Paris: Bibliopoli.

Barnard, Malcolm (2012), *Fashion as Communication*, 2nd ed., London, UK: Routledge.

Barnhart, Robert K. (1988), *The Barnhart Dictionary of Etymology*, New York: The H. W. Wilson Company.

Barthes, Roland (1964), *Elements of Semiology*, translated by A. Lavers and C. Smith, New York: Hill and Wang.

Barthes, Roland (1967), *The Fashion System*, translated by M. Ward and R. Howard, New York: Hill and Wang.

Bartlett, Djurdja, Shaun Cole, and Agnès Rocamora (eds) (2013), *Fashion Media: Past and Present*, London: Bloomsbury.

Bastide, Roger (1997), *Art et Société*, Paris: L'Harmattan.

Baudelaire, Charles (1964), *The Painter of Modern Life and Other Essays*, translated by J. Mayne, London: Phaidon Press.

Baudot, Francois (1999), *Fashion: The Twentieth Century*, New York: Universe.

Baudrillard, Jean (1981), *For a Critique of the Political Economy of the Sign*, translated by Charles Levin, St Louis, MO: Telos Press.

Baudrillard, Jean (1993(1976)), *Symbolic Exchange and Death*, translated by E. Hamilton Grant, London: Sage Publications.

Becker, Howard S. (1982), *Art Worlds*, Berkeley: University of California Press.

Bell, Quentin (1976(1947)), *On Human Finery*, London: Hogarth Press.

Benedict, Ruth (1931), "Dress," *Encyclopedia of the Social Sciences*, V, 235–37, London: Macmillan.

Bertin, Célia (1956), *Haute couture: terre inconnue*, Paris: Hachette.

Best, Kate Nelson (2017), *The History of Fashion Journalism*, London, UK: Bloosmbury.

Blumer, Herbert (1969a), "Fashion: From Class Differentiation to Collective Selection," *The Sociological Quarterly* 10, 3: 275–91.

Blumer, Herbert (1969b), *Symbolic Interactionism: Perspective and Method*, Prentice-Hall, NJ: Englewoods Cliffs.

Bolton, Andrew (2013), "Introduction," in *PUNK: Chaos to Couture*, edited by Andrew Bolton, pp. 13–7, New York: The Metropolitan Museum of Art.

Bolton, Andrew and Nicholas Alan Cope (2016), *Manus×Machina: Fashion in an Age of Technology*, New York: The Metropolitan Museum of Art.

Boucher, François (1987(1967)), *20,000 years of Fashion*, New York: H. N. Abrams.

Bourdieu, Pierre (1980), "Haute couture et haute culture," *Questions de sociologies*, Paris: Les Editions de Minuit.

Bourdieu, Pierre (1984), *Distinction: A Social Critique of the Judgment of Taste*, translated by R. Nice, Cambridge, MA: Harvard University Press.

Bourdieu, Pierre. Delsaut, Yvette (1975), "Le couturier et sa griffe," *Actes de la recherche en sciences sociales*, 1, January: 7–36.

Bradford, Julie (2014), *Fashion Journalism*, London, UK: Bloomsbury

Braudel, Ferdinand (1981), *The Structures of Everyday Life*, Chicago: University of Chicago Press.

Brenninkmeyer, Ingrid (1963), *The Sociology of Fashion*, Köln-Opladen, Germany: Westdeutscher Verlag.

Breward, Christopher (1995), *The Culture of Fashion*, Manchester: Manchester University Press.

Breward, Christopher (2004), *Fashioning London: Clothing and the Modern Metropolis*, London, UK: Bloomsbury.

Breward, Christopher, and David Gilbert (eds) (2006), *World's Fashion Cities*, London, UK: Bloomsbury.

Brewer, John and Roy Porter (eds) (1993), *Consumption and the World of Goods*,

London: Routledge.

Bruzzi, Stella, and Pamela Church-Gibson (eds) (2013), *Fashion Cultures Revisited: Theories, Explorations and Analysis*, London, UK: Routledge.

Brownmiller, Susan (1984), *Femininity*, New York: Linden Press/Simon & Schuster.

Burke, Peter (1993) "*Res et Verba*: Conspicuous Consumption in The Early Modern World," in John Brewer and Roy Porter (eds), *Consumption and the World of Goods*, London: Routledge, 148-61.

Burns, Leslie Davis, Kathy K. Mullet, and Nancy O. Bryant (2011), *Designing, Manufacturing and Marketing*, New York: Fairchild Books.

Cannon, Aubrey (1998), "The Cultural and Historical Contexts of Fashion," in Sandra Niessen and Anne Bryden (eds), *Consuming Fashion: Adorning the Transnational Body Oxford*, UK: Berg, 23-38.

Carlyle, Thomas (1831), *Sartor Resartus*, Oxford: Oxford University Press.

Clark, Terry N. (ed.) (1969), *Gabriel Tarde: On Communication and Social Influence*, Chicago: University of Chicago Press.

Coffin, Judith (1996), *The Politics of Women's Work: The Paris Garment Trades 1750-1915*, Princeton, NJ : Princeton University Press.

Coser, Lewis (1982), *Books: The Culture and Commerce of Publishing*, New York: Basic Books.

Craik, Jennifer (1994), *The Face of Fashion*, London: Routledge.

Craig, Jennifer (2009), *Fashion: The Key Concepts*, London, UK: Bloomsbury.

Crane, Diana (1987), *The Transformation of the Avant-Garde: The New York Art World 1940-1985*, Chicago: University of Chicago Press.

Crane, Diana (1992) "High Culture versus Popular Culture Revisited," in Michele Lamont and Marcel Fournier (eds), *Cultivating Differences: Symbolic Boundaries and the Making of Inequality*, Chicago, IL: University of Chicago Press, 58-73.

Crane, Diana (1993), "Fashion Design as an Occupation," *Current Research on Occupations and Professions* 8: 55-73.

Crane, Diana (1994), "Introduction: The Challenge of the Sociology of Culture to Sociology as a Discipline," *The Sociology of Culture*, Oxford: Blackwell.

Crane, Diana (1997a), "Globalization, Organizational size, and Innovation in the

French Luxury Fashion Industry: Production of Culture Theory Revisited,"
Poetics 24: 393–414.

Crane, Diana (1997b), "Postmodernism and the Avant-Garde: Stylistic Change in Fashion Design," *MODERNISM/modernity* 4: 123–40.

Crane, Diana (1999), "Diffusion Models and Fashion: A Reassessment, in The Social Diffusion of Ideas and Things," *The Annals of The Academy of Political and Social Science* 566, November: 13–24.

Crane, Diana (2000), *Fashion and its Social Agendas: Class, Gender, and Identity in Clothing*, Chicago: University of Chicago Press.

Crewe, Louise (2017), *The Geographies of Fashion: Consumption, Space and Values*, London, UK: Bloomsbury.

Crowston, Clare Haru (2001), *Fabricating Women: The Seamstresses of Old Regime France, 1675–1791*, Durham, NC: Duke University Press.

Dalby, Liza (1993), *Kimono: Fashioning Culture*, New Haven, CT: Yale University Press.

Davenport, Millia (1952), *A History of Costume*, London: Thames and Hudson.

Davis, Fred (1992), *Fashion, Culture, and Identity*, Chicago, IL: University of Chicago Press.

De la Haye, Amy, and Shelley Tobin (eds) (1994), *Chanel: The Couturière at Work*, Woodstock, NY: Overlook Press.

De Marly, Diana (1980a), *The History of Haute Couture: 1850–1950*, New York: Holmes and Meier.

De Marly, Diana (1980b), *Worth: Father of Haute Couture*, New York: Holmes and Meier.

De Marly, Diana (1983), *La mode pour la vie*, Paris: Editions Autrement.

De Marly, Diana (1987), *Louis XIV & Versailles*, New York: Holmes and Meier.

De Marly, Diana (1990), *Christian Dior*, New York: Holmes and Meier.

Delbourg-Delphis, Marylène (1981), *Le chic et le look*, Paris: Hachette.

Delpierre, Madeleine (1997), *Dress in France in the Eighteenth Century*, translated by C. Beamish, New Haven, CT: Yale University Press.

Deslandres, Yvonne, and Florence Müller (1986), *Histoire de la mode au XXe siècle*, Paris: Somology.

Dhoest, Alexander, Steven Malliet, Jacques Haers, and Barbara Segaert (eds)

(2015), *The Borders of Subculture: Resistance and the Mainstream*, London, UK: Routledge.

Dickie, George (1975), *Art and Aesthetics: An Institutional Analysis*, Ithaca, NY: Cornell University Press.

Diehl, Mary Ellen (1976), *How to Produce a Fashion Show*, New York: Fairchild Publications, Inc.

DiMaggio, Paul (1992), "Cultural Entrepreneurship in 19th Century Boston," in Michèle Lamont and Marcel Fournier (eds), *Cultivating Differences: Symbolic Boundaries and the Making of Inequality*, Chicago: University of Chicago Press.

DiMaggio, Paul, and Michael Useem (1978), "Cultural Democracy in a Period of Cultural Expansion: The Social Composition of Arts Audiences in the United States," *Social Problems*, 26, 2.

Dimant, Elyssa (2010), *Minimalism and Fashion: Reduction in the Postmodern Era*, New York: Harper Design.

Douglas, Mary, Baron Isherwood (1978), *The World of Goods: Towards an Anthropology of Consumption*, London: Routledge.

Duncan, Hugh Dalziel (1969), *Symbols and Social Theory*, Oxford: Oxford University Press.

Durkheim, Émile (1951(1897)), *Suicide*, translated by John Spaulding and George Simpson, New York: Free Press.

Durkheim, Émile (1965(1912)), *The Elementary Forms of Religious Life*, New York: Free Press.

Edwards, Tim (2011), *Fashion in Focus: Concepts, Practices and Politics*, London, UK: Routledge.

Eicher, Joanne B. (1969), *African Dress; A Selected and Annotated Bibliography of Subsaharan Countries*, African Studies Center: Michigan State University.

Eicher, Joanne B. (1976), *Nigerian Handcrafted Textiles*, Ile-Ife: University of Ife Press.

Eicher, Joanne B. (ed.) (1995), *Dress and Ethnicity: Change Across Space and Time*, Oxford: Berg.

Eicher, Joanne Bubolz, and Ruth Barnes (1992), *Dress and Gender: Making and Meaning in Cultural Contexts*, Oxford: Berg.

Eicher, Joanne, and Mary Ellen Roach (eds) (1965), *Dress, Adornment, and the*

Social Order, New York: Wiley.

Eicher, Joanne, and Lidia Sciama (1998), Beads and Bead Makers: Gender, Material Culture, and Meaning, Oxford: Berg.

Eicher, Joanne, and Sandra Lee Evenson (eds) (2014), *The Visible Self: Global Perspectives on Dress, Culture and Society*, New York: Fairchild Books.

Elferen, Isabella Van, and Jeffrey Andrew Weinstock (2015), *Goth Music: From Sound to Subculture*, London, UK: Routledge.

Elias, Norbert (1983), *Court Society*, Oxford, UK: Blackwell.

English, Bonnie (2011), *Japanese Fashion Designers: The Work and Influence of Issey Miyake, Yohji Yamamoto and Rei Kawakubo*, London, UK: Bloomsbury.

English, Bonnie (2013), *A Cultural History of Fashion in the 20th and 21st Centuries: From Catwalk to Sidewalk*, London, UK: Bloomsbury.

Entwistle, Joanne (2000), *The Fashioned Body: Fashion, Dress and Modern Social Theory*, Cambridge: Polity.

Entwistle, Joanne, and Elizabeth Wilson (2001), *Body Dressing*, Oxford: Berg.

Fine, Ben, and Ellen Leopold (2002), *The World of Consumption: The Material and Cultural Revisited*, London, UK: Routledge.

Finkelstein, Joanne (1996), *After a Fashion*, Carlton, Australia: Melbourne University Press.

Flugel, J. C. (1930), *The Psychology of Clothes*, London: Hogarth.

Fraser, W. (1981), *The Coming of the Mass Market*, London, UK: Macmillan.

Friedman, Milton (2015), *A Theory of Consumption Function*, Eastford, CT: Martino Fine Books.

Gaines, Jane, and Jane Herzog (eds) (1990) *Fabrications: Costume and the Female Body*, London: Routledge.

Garfinkel, Stanley (1991), "The Théâeatre de la Mode: Birth and Rebirth," in Susan Train Susan, and Eugène Clarence Braun-Munk (eds), *Le Théâtre de la mode*, New York: Rizzoli International Publications, Inc.

Garland, Madge (1962), *Fashion: A Picture Guide to its Creators and Creation*, London: Penguin Books.

Gasc, Nadine (1991), "Haute Couture and Fashion 1939–1946," *Le Théâtre de la Mode*, New York: Rizzoli International Publications, Inc.

Gerth, H. H., and C. Wright Mills (1970), *From Max Weber: Essays in Sociology*,

Oxford: Oxford University Press.

Gibson, Pamela Church (2012), *Fashion and Celebrity Culture*, London, UK: Bloomsbury.

Giddens, Anthony (1991), *Modernity and Self-Identity: Self and Society in the Late Modern Age*, Cambridge: Polity.

Goblot, Edmond (1967(1925)), *La barrière et le niveau*, Paris: Librairie Felix Alcan.

Godard de Donville, Louise (1978), *Signification de la mode sous Louis XIII*, Aix-en-Provence, France: Edisud.

Goffman, Irving (1959), *The Presentation of Self in Everyday Life*, New York: Anchor Books.

Gramsci, Antonio (1975), *Antonio Gramsci: Further Selections from the Prison Notebooks*, Derek Bothman, (ed.), London: Laurence and Wishart.

Green, Nancy (1997), *Ready-to-Wear and Ready-to-Work: A Century of Industry and Immigrants in Paris and New York*, Durham, NC: Duke University Press.

Griswold, Wendy (2000), *Bearing Witness: Readers, Writers, and the Novel in Nigeria*, Princeton, NJ: Princeton University Press.

Grumbach, Didier (1993), *Histoires de la mode*, Paris: Editions du Seuil.

Haenfler, Ross (2012), *Goths, Gamers and Grrrls*, London, UK: Oxford University Press.

Haenfler, Ross (2014), *Subcultures: The Basics*, London, UK: Routledge.

Hall, Richard H. (1999), *Organizations: Structures, Processes, and Outcomes*, New Jersey : Prentice Hall.

Hall, Stuart, and Thomas Jefferson (eds) (1976), *Resistance Through Rituals: Youth Subcultures in Post-War Britain*, London, UK: Hutchinson.

Hanser, Arnold (1968), *The Social History of Art2*, London: Routledge.

Harris, Anita (2007), *New Wave Cultures: Feminism, Subcultures, Activism*, London, UK: Routledge.

Hebdige, Dick (1979), *Subculture: The Meaning of Style*, London: Methuen.

Henin, Janine (1990), *Paris Haute Couture*, Paris: Editions Philippe Olivier.

Hirsch, Paul (1972), "Processing Fads and Fashions: An Organization Set Analysis of Cultural Industry Systems," *American Journal of Sociology* 77, January: 639–59.

Hollander, Anne (1980), *Seeing Through Clothes*, Berkeley: University of California Press.

Hollander, Anne (1994), *Sex and Suits*, New York: Alfred A.

Hollander, Anne, and Lois Gurel (1975), *The Second Skin*, Boston: Houghton-Mifflin.

Hunt, Alan (1996), *Governance of the Consuming Passions: A History of Sumptuary Law*, New York: St. Martin's Press.

Hunt, Lynn (1984), *Politics, Culture, and Class in the French Revolution*, Berkeley: University of California Press.

Hurlock, Elizabeth B. (1929), *The Psychology of Dress*, New York: The Ronald Press Company.

Jenss, Heike (ed.) (2016), *Fashion Studies: Research Methods, Sites, and Practices*, London, UK: Bloomsbury.

Jenss, Heike (2016), *Fashioning Memory: Vintage Style and Youth Culture*, London, UK: Bloomsbury.

Katz, Elihu (1999), "Theorizing Diffusion: Tarde and Sorokin Revisited," *The Annals of The Academy of Political and Social Science* 566, November: 144–55.

Katz, Elihu, and Paul Lazarsfeld (1955), *Personal Influence*, New York: Free Press.

Katz, Elihu, Martin Levin, and Herbert Hamilton, Herbert (1963), "Traditions of Research on the Diffusion of Innovation," *American Sociological Review* 28: 237–52.

Kawamura, Yuniya (2004), *The Japanese Revolution in Paris Fashion*, Oxford: Berg.

Kawamura, Yuniya (2011), *Doing Research in Fashion and Dress: An Introduction to Qualitative Methods*, London, UK: Bloomsbury.

Kawamura, Yuniya (2012), *Fashioning Japanese Subcultures*, London, UK: Bloomsbury.

Kawamura, Yuniya (2016), *Sneakers: Fashion, Gender and Identity*, London, UK: Bloomsbury.

König, René (1973), *The Restless Image: A Sociology of Fashion*, translated by F. Bradley, London: George Allen & Unwin, Ltd.

Kopf Horn, Marilyn J. (1968), *The Second Skin*, Boston: Houghton Mifflin Co.

Kroeber, A. L. (1919), *On the Principle of Order in Civilization as Exemplified by*

f a s h i o n - o l o g y

Changes in Fashion, New York: Hill and Wang.

Kunzle, David (1982), *Fashion and Fetishism: A Social History of the Corset, Tight-Lacing and Other Forms of Body-Sculpture in the West*, Totowa, NJ: Rowman and Littlefield.

Lang, Kurt, and Gladys Lang (1961), *Fashion: Identification and Differentiation in the Mass Society in Collective Dynamics*, New York: Thomas Y. Crowell Co.

Langner, Lawrence (1959), *The Importance of Wearing Clothes*, New York: Hastings House.

Lantz, Jenny (2016), *The Trendmakers: Behind the Scenes of the Global Fashion Industry*, London, UK: Bloomsbury.

Laver, James (1950), *Dress*, London: Murray.

Laver, James (1969), *Modesty in Dress*, London: Heinemann.

Laver, James (1995(1969)), *Concise History of Costume and Fashion*, New York: H. N. Brams.

Le Bon, Gustave (1895), *The Crowd*, London: T. Fischer Unwin Ltd.

Le Bourhis, Katell (1991), "American on its Own: The Fashion Context of the Théâtre de la Mode in New York," Susan Train and Eugène Clarence Braun-Munk (eds), *Le Théâtre de la mode*, New York: Rizzoli International Publications, Inc.

Lehnert, Gertrud, and Gabriele Mentges (2013), *Fusion Fashion: Culture beyond Orientalism and Occidentalism*, Frankfurt, Germany: Peter Lang GmbH.

Leopold, Ellen (1993), "The Manufacture of the Fashion System," Juliet Ash and Elizabeth Wilson (eds), *Chic Thrills: A Fashion Reader*, Berkeley: University of California Press.

Lipovetsky, Gilles (1994), *The Empire of Fashion, translated by Catherine Porter*, Princeton, NJ: Princeton University Press.

Lopes, Paul, and Mary Durfee (eds) (1999) "The Social Diffusion of Ideas and Things," *The Annals of The Academy of Political and Social Science* 566, November.

Lunning, French (2012), *Fetish Style*, London, UK: Bloomsbury.

Lurie, Alison (1981), *The Language of Clothes*, London: Bloomsbury.

Luvaas, Brent (2016), *Street Style: An Ethnography of Fashion Blogging*, London, UK: Bloomsbury.

Mallarme, Stephane (1933), *La Dernière Mode*, New York: The Institute of French Studies, Inc.

McCracken, Grant D. (1985), "The Trickle-Down Theory Rehabilitated," in Michale M. Solomon (ed.), *The Psychology of Fashion*, Lexington, MA: D. C. Heath Lexington Books.

McCracken, Grant D. (1987) "Clothing as Language: An Object Lesson in the Study of the Expressive Properties of Material Culture," in Barrie Reynolds and Margaret A. Scott (eds), *Material Anthropology: Contemporary Approaches to Material Culture*, Lanham, MD: University Press of America, Inc.

McCracken, Grant D. (1988), *Culture and Consumption: New Approaches to the Symbolic Character of Consumer Goods and Activities*, Bloomington, IN: Indiana University Press.

McDowell, Colin (1997), *Forties Fashion and the New Look*, London: Bloomsbury.

McKendrick, Neil (1982), *A Consumer Society: The Commercialization of Eighteenth-Century England*, London: Hutchinson.

McKendrick, Neil, John Brewer, and J. H. Plumb (1982), *The Birth of a Consumer Society*, London: Europa.

McNeil, Peter, and Giorgio Riello (2016), *Luxury: A Rich History*, London, UK: University Oxford Press.

Mendes, Valerie, and Amy de la Haye (1999), *20th Century Fashion*, London: Thames & Hudson.

Menkes, Suzy (1996), "Couture: Some Like it Haute, but Others are Going Demi," *International Herald Tribune*, November 26: 11.

Merton, Robert (1957), *Social Theory and Social Structure*, New York: Free Press.

Milbank, Caroline Rennolds (1985), *Couture: Les grands Créateurs*, Paris: Robert Laffont.

Miller, Daniel (1987), *Material Culture and Mass Consumption*, Oxford: Blackwell.

Miller, Janice (2012), *Fashion and Music*, London, UK: Bloomsbury.

Miller, Michael B. (1981), *The Bon Marché: Bourgeois Culture and the Department Store 1869–1920*, London: George Allen and Unwin.

Millerson, Jon S. (1985), "Psychosocial Strategies for Fashion Advertising," in Michael R. Solomon (ed.), *The Psychology of Fashion*, Lexington, MA: Lexington Books.

Monnier, Gérard (1995), *L'art et ses institutions en France: De la Révolution a nos jours*, Paris: Éditions Galliard.

Moulin, Raymonde (1987), *The French Art Market: A Sociological View*, New Brunswick, NJ: Rutgers University Press.

Muggleton, David, and Rupert Weinzierl (2004), *The Post-subcultures Reader*, London, UK: Berg.

Mukerji, Chandra (1983), *From Graven Images*, New York: Columbia University Press.

Mukerji, Chandra (1997), *Territorial Ambitions and the Gardens of Versailles*, Cambridge: Cambridge University Press.

Murray, James A. H. (ed.) (1901), *A New Oxford English Dictionary on Historical Principles*, Oxford: Clarendon Press.

Nast, Conde (2013), *Vogue: The Editor's Eye*, New York: Harry N. Abrams.

Negus, Keith (1977), "The Production of Culture," in Paul du Gay (ed.), *Production of Culture/Culture of Productions*, London: Sage Publications.

Niessen, Sandra, and Anne Brydon (1998) "Introduction: Adorning the Body," in Sandra Niessen and Anne Brydon (eds), *Consuming Fashion: Adorning the Transnational Body*, Oxford: Berg.

Nystrom, Paul H. (1928), *Economics of Fashion*, New York: The Ronald Press Company.

Oxford Thesaurus American Edition, The (1992) Oxford: Oxford University Press.

Parsons, Talcott (1968), *The Structure of Social Action*, New York: Free Press.

Pedroni, Marco (2013), *From Production to Consumption: The Cultural Industry of Fashion*, Oxfordshire, UK: Inter-disciplinary.net.

Perrot, Philippe (1994), *Fashioning the Bourgeoisie: A History of Clothing in the Nineteenth Century*, translated by Richard Bienvenu, Princeton, NJ: Princeton University Press.

Peterson, Richard A. (ed.) (1976), *The Production of Culture*, London: Sage Publications.

Peterson, Richard A. (1978), "The Production of Cultural Change: The Case of Contemporary Country Music," Social Research, 45: 2.

Peterson, Richard A. (1994), "Culture Studies Through the Production Perspective: Progress and Prospects," in Diana Crane (ed.), *The Sociology of Culture*,

Oxford: Blackwell.

Peterson, Richard A. (1997), *Creating Country Music: Fabricating Authenticity*, Chicago: University of Chicago Press.

Peterson, Richard, and David A. Berger (1975), "Cycles in Symbol Production: The Case of Popular Music," *American Sociological Review* 40.

Polhemus, Ted (1994), *Street Style*, London: Thames and Hudson.

Polhemus, Ted (1996), *Style Surfing*, London: Thames and Hudson.

Polhemus, Ted, and Lynn Proctor (1978), *Fashion and Antifashion: An Anthropology of Clothing and Adornment*, London: Thames and Hudson.

Pool, Hannah Azieb (2016), *Fashion Cities Africa*, London, UK: Intellect.

Posner, Harriet (2015), *Marketing Fashion: Strategy, Branding and Promotion*, London, UK: Laurence King Publishing.

Powell, Walter (1972), *The New Institutionalism in Organizational Analysis*, Chicago: University of Chicago Press.

Powell, Walter (1978), "Publishers' Decision-Making: what Criteria do they Use in Deciding which Books to Publish?," *Social Research* 34: 2.

Random House Dictionary of the English Language, The (1987), New York: Random House.

Reilly, Andrew (2014), *Key Concepts for the Fashion Industry*, London, UK: Bloomsbury.

Remaury, Bruno (ed.) (1996), *Dictionnaire de la mode au XXe siècle*, Paris: Editions du Regard.

Remaury, Bruno, and Nathalie Bailleux (1995), *Mode et Vêtements*, Paris: Gallimard.

Ribeiro, Aileen (1988), *Fashion in the French Revolution*, New York: Holmes and Meier.

Ribeiro, Aileen (1995), *The Art of Dress: Fashion in England and France 1750 to 1820*, New Haven, CT: Yale University Press.

Roach-Higgins, Mary Ellen (1995), "Awareness: Requisite to Fashion" in Mary Ellen Roach-Higgins, Joanne B. Eicher, and K. P. Kim (eds), *Dress and Identity*, New York: Fairchild Publications.

Roach-Higgins, Mary Ellen, and Kathleen Ehle Musa (1980), *New Perspectives on the History of Western Dress*, New York: NutriGuides, Inc.

fashion-ology

Rocamora, Agnès (2009), *Fashioning the City: Paris, Fashion and the Media*, London: I. B. Tauris.

Rocamora, Agnès (2013), "How New Are new Media? The Case of Fashion Blogs," in *Fashion Media: Past and Present*, edited by Djurdja Bartlett, Shaun Cole and Agnès Rocamora, London: Bloombury, pp. 155–64.

Roche, Daniel (1994), *The Culture of Clothing: Dress and Fashion in the Ancien Regime*, translated by Jean Birrell, Cambridge, UK: Cambridge University Press.

Rogers, Everett M. (1983), *Diffusion of Innovations*, New York: Free Press.

Ross, Edward A. (1908), *Social Psychology*, London: Macmillan.

Rossi, Ino (1983), *From the Sociology of Symbols to the Sociology of Signs*, New York: Columbia University Press.

Rouse, Elizabeth (1989), *Understanding Fashion*, London: BSP Professional Books.

Rousseau, Jean-Jacques (1750), *Discours sur les sciences et les arts*, Hanover: University Press of New England for Dartmouth College.

Ryan, John, and Richard A. Peterson (1982), "The Product Image: The Fate of Creativity in Country Music Songwriting," in James S. Ettema and D. Charles Whitney (eds), *Individuals in Mass Media Organizations: Creativity and Constraint*, London: Sage Publications.

Ryan, John, and William M. Wentworth (1999), *Media and Society: The Production of Culture in the Mass Media*, Boston, MA: Allyn and Bacon.

Ryan, Mary S. (1966), *Clothing: A Study in Human Behavior*, New York: Holt, Rinehard & Winston.

Sahlins, Marshall (1976), *Culture and Practical Reason*, Chicago: University of Chicago Press.

Sapir, Edward (1931), "Fashion," *Encyclopedia of the Social Sciences*, volume 6, London: Macmillan.

Sargentson, Carolyn (1996), *Merchants and Luxury Markets: The Marchands Merciers of Eighteenth-Century Paris*, London: Victoria and Albert Museum.

Saunders, Edith (1955), *The Age of Worth: Couturier to the Empress Eugenie*, Bloomington: Indiana University Press.

Saussure, Ferdinand de (1972), *Course in General Linguistics*, London: Fontana/Collins.

Sennett, Richard (1976), *The Fall of Public Man, Cambridge*, MA: Cambridge University Press.

Simmel, Georg (1957(1904)), "Fashion," *The American Journal of Sociology*, LXII, 6 May: 541–58.

Sklar, Monica (2012), *Punk Style*, London, UK: Bloomsbury.

Skov, Lise (1996), "Fashion Trends, Japonisme and Postmodernism," *Theory, Culture and Society* 13 August, 3: 129–51.

Skov, Lise (2003) "A Japanese Globalization Experience a Hong Kong Dilemma," in Sandra Niessen, Anne Marie Leshkowich and Carla Jones (eds), *Re-Orienting Fashion*, Oxford: Berg.

Sombart, Werner (1967), *Luxury and Capitalism*, translated by W. R. Ditmar, Ann Arbor, MI: The University of Michigan Press.

Sorokin, Pitrim (1941), *Social and Cultural Mobility*, New York: Free Press.

Spencer, Herbert (1966(1896)), *The Principles of Sociology*, volume II, New York: D. Aooleton and Co.

Sproles, George B. (1985), "Behavioral Science Theories of Fashion," in Michael R. Solomon (ed.), *The Psychology of Fashion*, Lexington, MA: D. C. Heath Lexington Books.

Stone, Gregory (1954), "City Shoppers and Urban Identification: Observations on the Social Psychology of City Life," *American Journal of Sociology* 60: 36–45.

Steele, Valerie (1985), *Fashion and Eroticism*, Oxford: Oxford University Press.

Steele, Valerie (1988), *Paris Fashion: A Cultural History*, Oxford: Oxford University Press.

Steele, Valerie (1991), *Women of Fashion: Twentieth-Century Designers,* New York: Rizzoli International Publications.

Steele, Valerie (1992), "Chanel in Context," in Juliet Ash and Elizabeth Wilson (eds), *Chic Thrills: A Fashion Reader*, Berkeley: University of California Press.

Steele, Valerie (1997), *Fifty Years of Fashion: New Look to Now*, New Haven, CT: Yale University Press.

Steele, Valerie, and John S. Major (1999), *China Chic: East Meets West*, New Haven, CT: Yale University Press.

Sudjic, Deyan (1990), *Rei Kawakubo and Comme des Garçons*, New York: Rizzoli.

Sumner, William Graham (1940(1906)), *Folkways: A Study of the Sociological Im-*

portance of Usages, Manners, Customs, Mores and Morals, Boston: Ginn and Company.

Sumner, William Graham, and Albert Gallway Keller (1927), *The Science of Society*, volume 3, New Haven, CT: Yale University Press.

Szántó, Andras (1996), "Gallery Transformation in the New York Art World in the 1980s," Columbia University, unpublished PhD thesis.

Tarde, Gabriel (1903), *The Laws of Imitation*, translated by Elsie C. Parsons, New York: Henry Holt.

Taylor, Lou (1992), "Paris Couture: 1940-1944," in Juliet Ash and Elizabeth Wilson (eds), *Chic Thrills: A Fashion Reader*, Berkeley: University of California Press.

Taylor, Lou (2002), *The Study of Dress History*, Manchester, UK: Manchester University Press.

Thomas, Chantal (1999), *The Wicked Queen: The Origins of the Myth of Marie-Antoinette*, New York: Zone Books.

Thornton, Nicole (1979), "Introduction," *Poiret*, London: Academy Editions.

Titton, Monica (2013), "Styling the Street—Fashion Performance, Stardom and Neodandysim in Street Style Blogs," in *Fashion Cultures Revisited: Theories, Explorations and Analysis*, edited by Stella Bruzzi and Pamela Church-Gibson, London and New York: Routledge, pp. 128–37.

Tobin, Shelley (1994), "The Foundations of the Chanel Empire," in Amy de la and Shelley Tobin (eds), *Chanel: The Couturière at Work*, Woodstock, NY : Overlook Press.

Tönnies, Ferdinand (1961(1909)), *Custom: An Essay on Social Codes*, translated by A. F. Borenstein, New York: Free Press.

Tönnies, Ferdinand (1963(1887)), *Community and Society*, New York: Harper and Row.

Tortora, Phyllis (2015), *Dress, Fashion and Technology: From Prehistory to the Present*, London, UK: Bloomsbury.

Train, Susan, and Eugène Clarence Braun-Munk (eds) (1991), *Le Théâtre de la mode*, New York: Rizzoli International Publications, Inc.

Tseelon, Efrat (1994), "Fashion and Signification in Baudrillard," *Baudrillard: A Critical Reader*, Oxford: Blackwell.

Tseelon, Efrat (1995), *The Masque of Femininity*, London: Sage Publications.

Veblen, Thorstein (1957(1899)), *The Theory of Leisure Class*, London: Allen and Unwin.

Veillon, Dominique (1990), *La mode sous l'Occupation*, Paris: Editions Payot.

Vernon, G.M. (1978), *Symbolic Aspects of Interaction*, Washington, DC: University Press of America.

Von Boehn, Max (1932), *Modes and Manners*, New York: Benjamin Blom.

Warner, Helen (2014), *Fashion on Television, Identity and Celebrity Culture*, London, UK: Bloomsbury.

Weber, Max (1947), *The Theory of Social and Economic Organization*, Oxford: Oxford University Press.

White, Harrison (1993), *Careers and Creativity: Social Forces in the Arts*, Boulder, CO: Westview Press.

White, Harrison, and Cynthia White (1993(1965)), *Canvases and Careers: Institutional Change in the French Painting World*, New York: John Wiley.

Williams, Raymond (1981), *Culture*, Glasgow, UK: Fontana.

Williams, Rosalind (1982), *Dream World: Mass Consumption in Late Nineteenth-Century France*, Berkeley: University of California Press.

Wilson, Elizabeth (1985), *Adorned in Dreams: Fashion and Modernity*, Berkeley: University of California Press.

Wilson, Elizabeth (1994), "Fashion and Postmodernism," in John Storey (ed.), *Cultural Theory and Popular Culture*, New York: Harvester Wheatsheaf.

Wolff, Janet (1983), *Aesthetics and the Sociology of Art*, London: Allen & Unwin.

Wolff, Janet (1993), *The Social Production of Art*, New York: New York University Press.

Wollstonecraft, Mary (1792), *A Vindication of the Rights of Woman*, London: J. Johnson.

Worth, Gaston (1895), *La couture et la confection des vêtements de femme*, Boston: Little, Brown and Company.

Worth, Jean-Philippe (1928), *A Century of Fashion,* translated by Ruth Scott Miller, Boston, MA: Little, Brown and Company.

Young, Agatha Brooks(1966(1939)), *Recurring Cycles of Fashion: 1760–1937*, New York: Cooper Square Publishers.

Zeldin, Theodore (1977), *France 1848–1945*, volume 2, Oxford: Oxford University Press.

Zolberg, Vera (1990), *Constructing a Sociology of the Arts*, Cambridge, UK: Cambridge University Press.

Zolberg, Vera, and Joni Maya Cherbo (eds) (2000), *Outsider Art: Contesting Boundaries in Contemporary Culture*, Cambridge, UK: Cambridge University Press.

찾아보기

지은이·옮긴이 소개

유니야 가와무라 Yuniya Kawamura

미국 뉴욕의 패션 인스티튜트 오브 테크놀로지Fashion Institute of Technology; F.I.T. 사회학과 교수. 분카 패션 칼리지Bunka Fashion College와 F.I.T.에서 패션을 공부하고, 컬럼비아 대학교Columbia University에서 사회학 석사 및 박사 학위를 취득하였다. 패션스터디즈에 관한 사회학적 연구 방법론을 정립하는데 기여하였으며, 일본 하위문화 스타일, 포스트 하위문화와 패션의 관계 등에 관한 다수의 연구를 발표하였다. 주요 저서로『패션과 복식 연구방법론 Doing Research in Fashion and Dress』(2011),『일본 하위문화의 패션화Fashioning Japanese Subcultures』(2012),『스니커즈: 패션, 젠더, 하위문화Sneakers: Fashion, Gender, and Subculture』(2016) 등이 있다. 패션스터디즈 분야의 권위 있는 학술지인『패션 이론Fashion Theory: The Journal of Dress, Body & Culture』을 비롯하여,『패션 프랙티스Fashion Practice: The Journal of Design, Creative Process and the Fashion Industry』와『인터내셔널 저널 오브 패션스터디즈International Journal of Fashion Studies』의 편집위원으로 활동하고 있다.

임은혁

성균관대학교 의상학과 교수. 주요 저서로『패션 텍스타일』(공저),『패션 디자인』(공저) 등이 있다.

권지안

성균관대학교 의상학과 박사과정 수료. 주요 논문으로「패션필름에 나타난 촉지각 경험 유발 요인」(공저),「패션필름의 오프라인 플랫폼 연구」(공저),「패션필름의 유형화에 따른 특성」(공저) 등이 있다.

김솔휘

성균관대학교 의상학과 석박사통합과정 수료. 주요 논문으로 「포스트 하위 문화 관점에서 살펴본 럭셔리 패션 브랜드의 커뮤니케이션 경향」(공저)이 있다.

김현정

서울패션허브 배움뜰 책임연구원. 주요 저서로 『패션상품과 비주얼머천다이징』(공저), 『패션상품과 샵 마스터』(공저) 등이 있다.

박소형

중앙대학교 디자인학부 교수. 주요 논문으로 「커뮤니케이션 플랫폼에 따른 패션 내러티브 분석」(공저), 「통합적 마케팅 커뮤니케이션IMC 차원의 글로벌 럭셔리 브랜드 패션 내러티브 연구」등이 있다.

범서희

수원대학교 패션디자인 전공 겸임교수, 성균관대학교 의상학과 겸임교수. 주요 저서로 『니트기계디자인』(공저), 『패션상품과 스타일리스트』(공저) 등이 있다.

이명선

건국대학교 의상디자인학과 겸임교수, 성균관대학교 의상학과 겸임교수. 주요 논문으로 「현대 패션산업에 나타난 문화적 전유와 재현」(공저), 「럭셔리 패션브랜드의 사회공헌활동으로서의 문화예술지원」(공저) 등이 있다.

정수진

배화여자대학교 패션산업과 겸임교수. 주요 논문으로 「소셜미디어에 나타난 패션 액티비즘」(공저), 「'놀이' 관점에서 본 인터랙티브 패션디자인의 창작 특성」(공저), 「패션필름에 나타난 햅틱Haptic지각」(공저) 등이 있다.